国家社科基金
GUOJIA SHEKE JIJIN HOUQI ZIZHU XIANGMU
后期资助项目

U0367380

国立剧专与现代话剧教育

National Academy of Drama and Modern Drama Education

袁联波 著

上海交通大学出版社
SHANGHAI JIAO TONG UNIVERSITY PRESS

内容提要

作为民国时期唯一国立的戏剧专门学校,国立剧专在动荡飘摇的战争年代历经十四年。历史地看,剧专十四年,正值中国话剧快速发展的历史时期。在这一过程中,国立剧专对现代话剧与话剧教育的发展,起到了承上启下的重要作用。国立剧专一方面继承了此前话剧教育的理论与实践成果基础,另一方面又在内容建设和教学方式等方面有着重要的突破。本著在注重研究其"内部"的各种关系的同时,将国立剧专作为一个实体对象,并将其置于诸种历史关系中进行研究。

图书在版编目(CIP)数据

国立剧专与现代话剧教育 / 袁联波著. -- 上海 :
上海交通大学出版社,2024.11 -- ISBN 978-7-313-31742
-1

Ⅰ. J82-40

中国国家版本馆 CIP 数据核字第 2024NZ9603 号

国立剧专与现代话剧教育

GUOLI JUZHUAN YU XIANDAI HUAJU JIAOYU

著　　者:袁联波

出版发行:上海交通大学出版社　　　　　　地　　址:上海市番禺路 951 号

邮政编码:200030　　　　　　　　　　　　电　　话:021-64071208

印　　制:苏州市古得堡数码印刷有限公司　经　　销:全国新华书店

开　　本:710 mm×1000 mm　1/16　　　　印　　张:16

字　　数:277 千字

版　　次:2024 年 11 月第 1 版　　　　　　印　　次:2024 年 11 月第 1 次印刷

书　　号:ISBN 978-7-313-31742-1

定　　价:78.00 元

国家社科基金后期资助项目
出版说明

后期资助项目是国家社科基金设立的一类重要项目,旨在鼓励广大社科研究者潜心治学,支持基础研究多出优秀成果。它是经过严格评审,从接近完成的科研成果中遴选立项的。为扩大后期资助项目的影响,更好地推动学术发展,促进成果转化,全国哲学社会科学工作办公室按照"统一设计、统一标识、统一版式、形成系列"的总体要求,组织出版国家社科基金后期资助项目成果。

全国哲学社会科学工作办公室

目　　录

绪章 ……………………………………………………………………… 1

 第一节　研究综述与问题的提出 ……………………………… 1

 第二节　研究思路与研究方法 ………………………………… 10

 第三节　国立剧专的办学宗旨与办学条件 …………………… 12

 第四节　现代话剧发展与话剧教育的演变 …………………… 19

第一章　戏剧概念与剧专成立前话剧教育的观念基础 ……………… 29

 第一节　新剧、文明戏与话剧

 ——兼论其演变逻辑 ………………………………… 29

 第二节　国剧与戏曲、话剧

 ——兼及余上沅早期戏剧观 ………………………… 40

 第三节　从舞台监督到导演

 ——话剧导演意识的初步形成 ……………………… 50

第二章　剧专成立前的话剧教育方式与特征 ………………………… 63

 第一节　剧社式培养

 ——实践中的经验总结与观念生成 ………………… 63

 第二节　剧校教育

 ——舞台实践、理论学习与自主研习 ……………… 73

 第三节　民众教育馆模式

 ——“类戏剧”式的实践性养成 …………………… 84

第三章　剧专的话剧教育及其特色 …………………………………… 92

 第一节　课程体系走向规范化与科学化 ……………………… 92

 第二节　多层次的演出制度与话剧教育观念 ………………… 110

 第三节　教与学：理论、实践、体悟与研究 ………………… 121

第四节　《校友通讯月刊》与"大教育"模式 …………………… 131

第四章　戏剧观念：学校与教师之间 ……………………………… 142
　　第一节　剧专与余上沅的戏剧及戏剧教育观念 ……………… 142
　　第二节　剧专教师间戏剧观念的多元互动 …………………… 153

第五章　剧专与同时期话剧教育之比较 …………………………… 162
　　第一节　余上沅与熊佛西民国时期的话剧教育 ……………… 162
　　第二节　剧专与延安"鲁艺"的话剧教育 …………………… 173
　　第三节　剧专与"孤岛"上海两校的话剧教育 ……………… 183

第六章　剧专教学和研究中的矛盾、调适及探索 ………………… 194
　　第一节　探索的矛盾与调适
　　　　　　——学术与教学 ………………………………………… 194
　　第二节　艺术取向
　　　　　　——"学院派"与"街头派" …………………………… 204
　　第三节　剧专多方面的舞台探索与现代话剧演剧 …………… 214

结语　"剧专传统"及其演化 ……………………………………… 225

主要参考文献 ……………………………………………………… 237

索引 ………………………………………………………………… 242

后记 ………………………………………………………………… 248

绪　章

国立剧专是民国时期唯一国立的戏剧专门学校,历时十四年。国立剧专全称为"国立戏剧专科学校",升为专科之前,名为"国立戏剧学校"。国立戏剧学校于 1935 年 10 月成立于南京(为叙述方便,本成果拟将本阶段简称为"前南京"时期,而将重返南京期间简称为"后南京"时期),1940 年 6 月学校升级为专科,更名为"国立戏剧专科学校"。因全面抗战爆发,1937 年 9月迁至长沙,1938 年 2 月再迁往重庆,1939 年 4 月三迁于四川江安,1945 年7 月四迁至重庆北碚,1946 年 7 月再迁回南京。1949 年 4 月,南京解放后,国立剧专被接管,后又与鲁迅艺术学院等合并成立了"国立戏剧学院"(后更名"中央戏剧学院")。

国立剧专建校时,正值曹禺剧本文学横空出世,而话剧界致力于提高演剧艺术之时,也是话剧演出开始走向职业化道路之时;同时还是民族危机日益严重,倡导国防戏剧运动之时。1935 年前后,无论从话剧艺术发展来看,还是就民族与国家的需求而言,都是中国现代话剧发展史上的一个关键时期。适逢其会成立的国立剧专,注定要肩负起历史赋予她的使命,同时也注定了其任务的艰巨、命运的曲折与坎坷。历史地看,在那个风雨飘摇的年代,经历重重苦难的国立剧专,尽管步履略显蹒跚,却并未辜负其使命,对中国现代话剧教育与现代话剧发展起到了重要的推动作用,做出了重要的历史贡献。从这个意义上讲,对国立剧专及其与现代话剧教育、现代话剧间的关系展开系统研究是十分必要的。

需要特别说明的是,本著所研究的现代话剧是指 1949 年以前的中国话剧。对于国立戏剧专科学校,在特指某一阶段时,则分别对应性地称为"国立剧校"或"国立剧专";在泛指时,统一简称为"国立剧专"或"剧专"。

第一节　研究综述与问题的提出

国立剧专并未辜负历史,而历史却似乎辜负了国立剧专。大半个世纪

以来,对国立剧专的研究成果,较之于其历史贡献,应当说是很不相称的。对国立剧专史料的收集与整理主要始于其身份(即为中央戏剧学院"前身"之一)得到正式确认的 1980 年代①,而学术界对国立剧专研究的重视则是在进入新世纪之后了。迄今为止,在剧专学生的努力下,资料的收集和整理已取得了较好的成绩;而对剧专的研究却还偏于零散,至今尚未有对其展开较为系统研究的学术著作。

<div align="center">一</div>

对国立剧专的研究,就成果形式而言,主要包括以下几个方面:回忆性史料、史料整理、研究论文与著作等。就成果内容而言,主要包括:对剧专历史、教学与演出活动的梳理,对剧专教育观念、教学方式的提炼与总结,对剧专演剧艺术探索及其成绩的研究,对剧专在中国现代话剧与现代话剧教育史上历史地位的研究,对余上沅戏剧教育观念及其对剧专办学影响的研究,以及对教师在剧专期间戏剧活动的研究等。就史料整理(含史料追述等)与学术研究的主体来看,主要包括剧专师生等"亲历者"及学术界。这里以文献整理或研究的主体为第一线索,以成果形式与内容为第二线索,对国立剧专的史料整理与研究情况做一述评。

首先是剧专师生等"亲历者"的回忆性文献。新中国成立后国立剧专的史料方面,回忆性文章占比较大,且主要集中于新时期以后,尤其在余上沅百年诞辰(1997 年)前后。这些回忆文章的内容大多是综合性的,即将多种主题融合于一体,进行交错性叙述,只是叙述中各有侧重而已。其中,既有偏于回忆在剧专学习生活的,如陈永倞的《怀念》(《四川戏剧》,1996.2)、朱家训的《在剧校一届学习回忆》(《戏剧》,1996.2)、张逸生与金淑之的《在国立剧校两年》(《戏剧》,1996.3)、何之安的《国立剧专五迁琐记》(《戏剧》,1996.3)等;也有偏重于回忆校长余上沅与剧专教师的,如周牧的《为中国戏剧奉献一生的余上沅先生》(《戏剧》1996.2)、刘厚生的《戏剧战线的重大损失——追念马彦祥同志》(《戏剧报》,1988.3)、张家浩的《追忆马彦祥二三事》(《上海戏剧》,1989.6)、张逸生的《哭白尘师》(《中国戏剧》,1994.7)、李乃忱的《佐临和丹尼老师在国立剧专》(《戏剧》,1996.3)、吕恩等的《追忆曹禺老师》(《世纪》,1997.5)等。这些回忆性文章基本都是由剧专历届学生

① 剧专第二届学生,1985 年时任中央戏剧学院党委书记、代院长的牧虹(赵鸿模),发出了搜集和整理"国立剧专史料"的呼吁;同年,江安县政府将剧专旧址认定为县级文物保护单位。

所写。作为当年剧专生活的亲历者,他们的回忆与叙述具有某种权威性。如周牧的《为中国戏剧奉献一生的余上沅先生》梳理了余上沅的戏剧生涯、戏剧观念及其对剧专发展的历史贡献;陈永倞的《怀念》、张逸生与金淑之的《在国立剧校两年》,叙述了剧校期间的戏剧教学与演出活动片段,对于国立剧专研究有着较为重要的参考价值。

其次是剧专师生等"亲历者"的史料整理。他们在国立剧专的史料整理方面,主要收录的是由剧专师生撰写的文字及各种原始文献、统计整理资料等。其中包括《剧专十四年》(1995)、《情系剧专》(1997)、《国立剧专·江安》(1994)等。《剧专十四年》共收入了98篇文章及四种附录,其中,既有蒋廷藩的《我的舞台美术启蒙老师——张骏祥》、蔡骧的《记万先生的教学》、陶熊的《万先生三审〈反间谍〉》等关于剧专教学活动的文章,陈志坚的《〈凤凰城〉震撼山城》、张家浩的《记忆犹新的话剧〈岳飞〉》等关于剧专演剧实践的文章;也有刘厚生的《国立剧校地下支部和前期学生运动》、李永铎的《1942—1945剧专杂忆》等叙述剧专学生政治活动的文章。该书附录中收录了统计整理后的"历届演出剧目统计""学校剧团演出剧目统计""教师名单""历届同学名单"等,具有很高的史料价值。

国立剧专在粤校友为剧专史料整理也做出了很大贡献。自1988年4月,他们即开始编印《南雁》,发表了一些有价值的文章;并于《南雁》百期之际,出版了《南雁百期纪念》。《情系剧专》亦由国立剧专在粤校友编印,出版于余上沅百年诞辰之际。为避免与《剧专十四年》等重复,《情系剧专》重点突出的是"情",收录了较多的纪念性诗词与文章。除回忆剧专学习与生活之外,在纪念主题板块中,收录了对余上沅、曹禺、黄佐临、应尚能、江村等人的系列性纪念文章。该书同时收录了李乃忱的"访问陈衡粹"及"张定和为国立剧专所作歌曲集"等较为重要的文献资料。

在国立剧专史料整理方面,最全面的成果当属由剧专第三届学生李乃忱整理出版的《国立剧专史料集成》(中国戏剧出版社,2013)。该"集成"包括上中下三卷,收录了260余篇文章,整理了数百篇师生简介以及多种演出海报、秩序单等。该集成分为四大部分,上卷包括"校长篇""教师篇",中卷为"学生篇",下卷为"成果篇"。对剧专的情况介绍被纳入"校长篇"之中;"教师篇"中对主要教师进行了简略介绍,收录了其代表性文章及戏剧界人士的回忆文章等;"学生篇"则以届次为线索进行叙述,介绍了各届的重要活动与成绩以及有代表性的学生。"成果篇"部分,整理了"国立剧专历次演出剧目一览表(1936—1949)",搜集并整理了剧专1—94届公演秩序单和剧照。"辅助社会教育"部分,搜集并整理了剧专历届学生各种巡回演出及纪

念演出的秩序单等文献资料。该"集成"系统叙述了国立剧专的办学历程、办学宗旨及创作情况、人才培养等方面的成就。《国立剧专史料集成》具有很高的史料价值,其出版弥补了剧专在史料整理方面的不足,其中丰富的剧照、演出说明书等尤为珍贵。

再有是剧专师生等"亲历者"的话剧教育史撰写。作为国立剧专教师,阎折梧(阎哲吾)组织了一批当年学校的师生(及少量该领域的重要学者),分别撰写了民国期间各学校话剧教育情况;以此为基础,主编了《中国现代话剧教育史稿》(华东师范大学出版社,1986)。该书最大的特色与成绩在于其珍贵的史料价值。这些文章对国立剧专等戏剧学校从学校历史沿革、教师队伍、学生情况、课程设置、教学特色、演出情况等,都进行了较为详细的叙述。在史料梳理中,许多作者还对该校的特色、成绩与不足,以及在现代话剧教育史上的地位等问题,进行了探讨。该书的国立剧专部分,主要包括"办学十四年综述"(阎折梧执笔)、"首届二年制的教学概况"(朱家训执笔)、"第二届二年制教学散记"(张逸生、金淑之执笔)、"迁渝后改三年制的教学概貌"(肖能芳执笔)、"专科五年制教学漫记"(朱琨执笔)、"专科新二年制的教学印象"(陈奇执笔)等内容。尽管由不同人分阶段叙述,但基本囊括了剧专的整个发展历程。除阎折梧之外,其余执笔者均为剧专各届学生。这些资料对于此后相关问题研究,具有重要的史料参考价值。然而其留下的缺憾亦在于此,即因突出史料性,而未能进一步从话剧史和教育史的角度展开系统研究。尽管如此,该著作当是迄今中国现代话剧教育史研究中最为重要的成果。赵铭彝为该书撰写的"序",亦是一篇梳理与研究中国现代话剧教育的重要文章。

由于年事已高,剧专学生未能对国立剧专展开更深入的研究,真正将剧专研究向前推进一步的是学术界。学术界对国立剧专的研究主要体现在以下几个方面。

首先,对剧专史料的整理与研究。这些成果多以史料梳理为主,并辅之以某种学术性探讨,具有一定的史料和学术价值。其中,既有对剧专教学、演出和研究等活动的整理,如康世明的《国立剧专在四川的抗日救亡活动》(《情系剧专》,1997)、朱葆珣的《记国立剧专文艺研究会》(《新文化史料》,2000.3),以及谢增寿与张祐元的著作《流亡中的戏剧家摇篮——从南京到江安国立剧专的研究》(天地出版社,2005)等;也有对剧专教师史料的整理,如黄丽华的《陈瘦竹传略》(《新文学史料》,1992.3)等。康世明的前述文章,在梳理剧专在四川的抗日演剧活动、统计其演出剧目的基础上,认为剧专在四川抗战剧运中做出了三大重要贡献:"在重庆、江安、宜宾、泸州、内

江及长江沿岸各地,进行了广泛、深入、精采、多样的抗日话剧和利于抗日的进步戏剧的演出,受到人民群众的广泛欢迎,有力地促进了群众性的抗日救亡运动的高涨";"对部份戏剧社团进行了戏剧艺术业务、技巧的辅导";"为四川乃至全国的抗日救亡,争取民主的运动,提供了一批得力的进步戏剧人才"。① 对抗战期间剧专的演剧活动较为系统的整理,无疑有助于深入了解剧专的历史贡献。谢增寿与张祐元的前述著作,应当是目前介绍国立剧专唯一的专著形式成果。或许由于作者为历史学专业出身,该书重在梳理国立剧专十四年的演变史,仅在历史叙述中附带性地对剧专的教育观念、教学原则等进行了某种梳理和概括,而并未对剧专展开较为深入的研究。

其次,对国立剧专教育教学的研究。这是国立剧专的一个核心问题,也是学术界关注较多的话题。其中,既有在对剧专予以综合性研究的同时,穿插着探讨其教育教学活动的,如段绪懿的硕士学位论文《国立剧专的历史演进与活动述评》(四川大学,2007);也有集中研究剧专教学问题或探讨剧专的教育教学特点的,如闫小杰与傅学敏的《论国立剧专"三维一体"的戏剧教育模式》(《宜宾学院学报》,2009.9),或研究剧专某一时期的教学情况,如傅学敏的《1935—1937:国立戏剧学校在南京》(《戏剧》,2019.4);还有将剧专置于整个现代话剧教育中予以研究的,如支用慧的硕士学位论文《以国立剧专为核心的中国现代话剧教育考察》(云南艺术学院,2019),以及贾冀川著作《二十世纪中国现代戏剧教育史稿》(中国戏剧出版社,2006)等。这些研究重在梳理剧专的教育教学活动,并对其教育方式和教学特征等进行归纳(如前述闫小杰与傅学敏一文)。贾冀川著作部分地涉及国立剧专的教学活动情况。该书按时间顺序,梳理了辛亥革命前后、五四运动到抗战前、抗日战争和解放战争期间、新中国成立后大陆以及港澳台的现代戏剧教育。该书以讨论现代话剧教育为主,同时涉及中华戏曲专科学校等戏曲教育;以探讨现代戏剧学校教育为主,也涉及了富连成科班、昆曲传习所、上海艺术剧社"戏剧讲习班"等科班、传习所、讲习班式的教育。抗战与解放战争时期,以讨论国统区的国立剧专等学校戏剧教育为主,也探讨了延安"鲁艺"等及"孤岛"上海的戏剧教育。不仅研究了大陆的戏剧教育,而且探讨了港澳台的戏剧教育。该书在讨论对象与使用资料等方面均较为全面。

丰富庞杂的史料既是研究的基础,也可能对研究形成某种"反制",让研究拘囿于史料之中。也就是说,在史料梳理中,未能跳出史料进行整体把

① 康世明:《国立剧专在四川的抗日救亡活动》,《情系剧专》,国立剧专在粤校友,1997年,第154、159、161页。

握。如支用慧在其硕士学位论文中提出的研究目标为："在对史料和文献进行整合性挖掘的基础上,明确了国立剧专在中国现代话剧教育史上的地位";同时,"在梳理了余上沅的戏剧教育思想和国立剧专的历史后,分别探讨了国立剧专的教育理念、人才培养模式、教学特色、师资队伍搭建以及人才流向和公演实践的价值和意义,进一步明确了国立剧专在中国现代话剧教育建设中的作用"。① 然而,在讨论"国立剧专的教育理念与人才培养模式"时,作者得出的结论是:注重基础理论知识的学习、专业课的学习融合理论与实践相结合的原则。在探讨"国立剧专的教学特色"时,论文总结为:教风严格,鼓励学生创作和创新,以及注重理论实施,还注重实践的同时推进教、学、做合一的教学模式。事实上,这些结论几乎可以适用于所有戏剧学校,并未触及余上沅的戏剧教育观念及剧专教学的本质特征。作者似乎并未从资料中梳理和挖掘出更为本质性的特点。

再次,对国立剧专演剧艺术与实践活动的研究。演剧实践是剧专教学中的一项重要内容,近年来也逐渐受到学术界的重视。段绪懿较为集中地对此进行了研究,如《论余上沅的戏剧导演艺术理论》(《中华文化论坛》,2013.11)、《民国时期国立剧校的表演艺术》(《中国艺术时空》,2014.6)、《论国立剧校之演剧类型》(《四川戏剧》,2015.3)等,对剧专的演剧理论、演剧艺术和演剧类型进行了总结性研究。濑户宏在《国立剧专与莎士比亚的演出——以第一次公演〈威尼斯商人〉为中心》(《现代中文学刊》,2013.5)中,在梳理剧专办学等史料的同时,对剧专的教学课程与演出活动,以及剧专历次演出莎士比亚戏剧,尤其是第一次公演《威尼斯商人》的情况,进行了细致梳理与研究。

复次,对余上沅戏剧教育观念及其与剧专关系的研究。作为剧专校长的余上沅的戏剧与戏剧教育观念及其与剧专办学间的关系,无疑是剧专研究的一个重点。史料梳理不仅指研究对象,还包括研究史。许多问题即是在对"研究史"的梳理中发现的。丁芳芳在《余上沅抗战戏剧社会教育观的再解读》(《首都师范大学学报》,2018.6)一文中指出,学术界在研究余上沅与国立剧专时,"对抗战时期他担任校长的国立剧专研究多外在描述,集中研究的是其艺术教育实践,缺乏对余的抗战戏剧社教理论及实践的整体性观照、内在动因及社会影响分析"。② 该文史料翔实,研究了余上沅的抗战

① 支用慧:《以国立剧专为核心的中国现代话剧教育考察》,云南艺术学院,2019届硕士学位论文。

② 丁芳芳:《余上沅抗战戏剧社会教育观的再解读》,《首都师范大学学报》2018年第6期,第102页。

戏剧社教观及其实践;关注到学术界相对忽略的问题,但是在深入挖掘方面却似乎略有不足。国立剧专研究中,某些论文涉及问题较多而篇幅却有限,导致对所涉及问题未能深入展开。赵星的《国立剧专十四年:余上沅戏剧教育实践初探》(《戏剧艺术》,2012.3),对国立戏剧学校成立之前的戏剧教育情况进行了追溯,梳理了剧专的成立经过,探讨了其宗旨、学制及课程设置,并梳理了其试演与公演实践等。他认为,剧专课程体系的严谨务实特点主要体现在:注重基础理论课的学习,为日后深造打好根基;专业课"博中取精",增加剧场实际经验;专业研究为主,兼修并蓄,注重研究所得。该文史料丰富,对余上沅的戏剧教育观念与实践梳理清晰,讨论中不乏灼见。但是其涉及问题实非一篇论文所能研究清楚的。尽管作者简单地追溯了剧专成立前的戏剧教育,然而并未对两者的关系予以历史性的深入讨论。对于作为研究重点的剧专课程设置,该文的分析似乎也还有进一步深入的空间。

最后,对剧专时期教师的戏剧观念和活动及其与剧专关系的研究。该问题包括两个方面:剧专教师的戏剧观念与活动,剧专教师与剧专的关系。当然,具体研究中往往是两个方面交织在一起的。剧专教师往往是阶段性地参与剧专教学工作,即使在剧专工作期间,其戏剧活动与剧专的关系也需进行细致辨析。杨村彬、陈治策等人在剧专期间的演剧活动,深深地打上了定县农民戏剧实验运动的印记,如陈治策在剧专排演的《爱人如己》等即如此。同时,这些戏剧活动又给剧专师生带来了怎样的影响,都需予以仔细探讨。迄今学术界更多地集中于对前一类问题的研究,如朱栋霖的《陈瘦竹对中国现代戏剧理论研究的贡献》(《中国现代文学研究丛刊》,1991.3)、周安华的《陈瘦竹戏剧教育思想初探》(《戏剧》,2020.5)、段绪懿的《曹禺在国立戏剧专科学校(江安时期)的从教活动》(《四川戏剧》,2009.2 等)等。周安华在前述一文中,在探讨陈瘦竹的戏剧教育思想的同时,对其与剧专的关系也展开了研究。他认为,陈瘦竹的戏剧教育思想,生发于其剧专期间的戏剧创作和理论翻译;其戏剧教育思想的基本框架,是在国立剧专教学期间,结合其戏剧理论研究,逐步孕育并形成的。该文对于认识剧专教师的学术研究与教育教学活动之间的关系,具有较为重要的参考价值。在剧专研究中,与那些因为涉及问题较多,而无法深入探讨的论文不同,某些论文探讨的是具体的小问题,研究反而更易于拓展与深入。段丽在《从"黄万张剧院"到"上海观众演出公司"》(《戏剧》,2013.4)中,结合彼时戏剧界的实际情形、戏剧人的梦想,以及时代环境快速演变等,对酝酿于剧专时期的"黄万张剧院",到"上海观众演出公司"成立间的相关问题,进行了梳理与研究。该文以小见大,通过一个具体的小话题,却探讨了当时戏剧界的文化生态与生存

情况等大问题,研究细致且较为深入。

此外,在国立剧专的史料整理与研究中,还出现了以影像为媒介的成果。为宣传国立剧专在江安时期为抗战与抗战戏剧所做的贡献,江安县与宜宾电视台联合摄制了电视文献纪录片《国立剧专在江安》。该片于 2007 年 5 月开机,历时一年多,先后在京、沪、蓉、渝等地进行了实地采访;并先后采访了数十位剧专校友与相关专家,收集了大量珍贵史料。纪录片《国立剧专在江安》共三集,以影像形式呈现出了这些著名戏剧家早年在江安的学习生活情况,形象地展现了国立剧专在抗战中所取得的重要成绩。

二

纵观学术界对国立剧专的研究成果,其中一个比较明显的问题就是对文献的使用还不够充分。这主要体现在较少使用一些重要的"第一性"史料。所谓"第一性"史料,是指那些彼时撰写并刊发的初始文献,如《中央日报》"戏剧周刊"①,剧专编印的校友会《通讯月刊》,当时出版的《东南戏剧》多种报刊,剧专出版的几种"一览表"②,以及各种演出特刊③等。各种研究成果使用文献多集中于几种"一览表",而对于当时报刊上的文章,研究中使用得并不多。《东南戏剧》由剧专第一届学生蔡极担任主编,该刊上发表了剧专师生多种剧本、研究性文章及各种讯息等。对于剧专校友会编印的《通讯月刊》,除《国立剧专史料集成》中对其略有整理与呈现之外,已有研究成果中则极少涉及。而这不能不说是国立剧专研究中的一大憾事。《通讯月刊》是由剧专校友会编印出版的,主要设有"母校消息""校友消息""校友来信""学术研究"等栏目。其既记载了剧专每天发生的"大事",也刊载了各校友的心得体会及各地的演出信息等;"学术研究"栏目开辟后,更是发表了余上沅、洪深等人的研究成果(多为教学纲要)。校友会《通讯月刊》出版了6 卷 3 期,自 1939 年至 1944 年底,历时 5 年多,是研究国立剧专(尤其是江安时期)最重要的原始史料之一。

① 创刊于 1936 年 1 月 5 日,停刊于 1937 年 8 月 5 日,共出版 83 期。其中,前 8 期名为"戏剧副刊",自第 9 期始更名为"戏剧周刊",自第 26 期始更名为"戏剧"。1938 年 9 月 23 日复刊,名为"戏剧周刊",设在"平明"栏目下,共出版 14 期。

② 即《国立戏剧学校一览》(一九三六)、《国立戏剧学校一览》(一九三七)、《国立戏剧学校一览》(一九三九)、《国立戏剧专科学校一览》(一九四一)。

③ 主要有《国立戏剧学校公演手册》(第一辑:第一届至第六届,1936)、《国立戏剧学校一周纪念特刊》(1936.10)、《国立戏剧学校第一次旅回公演》(1936.11)、《公演〈最后关头〉特刊》(国立戏剧学校巡回公演剧团,1937)、《国立戏剧学校公演手册》(第十三届,1937.6)、《国立戏剧专科学校十周年纪念刊》(1945.10)等。

剧专学生公开发表的各种回忆性文字,当属"第二性"史料。《剧专十四年》《情系剧专》《国立剧专·江安》中收集的文章多属此范畴。这些回忆性文章,尽管具有重要的文献价值,但是由于时间久远,且作者年事已高,难以避免地可能会出现某种记忆偏差。这些都是研究中需要注意的。譬如,李乃忱在其《国立剧校三进山城》一文中,将江安期间剧专赴渝演出次数误记为两次(文尾指出了误记问题),陈永倞在论文《怀念》中亦如此。陈永倞在该文中将国立剧校"升专"时间,误记为 1941 年。① 对于这些史料的使用,尤其是涉及某些较为重要的时间、人物等信息时,当谨慎使用,应加以核查。当然,值得一提的是,这些回忆文集中,一些是作者根据所掌握的文献撰写的。对于此类带有整理性而非纯粹回忆性的史料,则另当别论。其中,关于国立剧专的某些观点或结论是错误或有待商榷的(如剧专学生陆明达、李永铎等关于江安时期的"迁建"问题的叙述②,并不准确)。此类"第二性"史料,亦具有重要的史料价值,并非不能使用,而是需结合"第一性"史料使用。

总体来讲,目前学术界对于国立剧专的研究,尽管取得了较为丰硕的成果,但缺憾亦很明显。概略地讲,除资料使用不充分之外,研究中存在的缺憾主要体现在以下几个方面。

首先,史料梳理者多,而深入研究者较少。由于国立剧专办学历史本即较为复杂,几次搬迁、学制变更,以及课程设置、教育教学的观念与方式等,均对资料收集与分析有较高要求。由于史料复杂而论文篇幅有限,许多研究需在梳理史料的基础上展开,而在具体行文过程中,则大多深陷于复杂的史料梳理之中,而未能深入展开。如谢增寿与张祐元的著作《流亡中的戏剧家摇篮——从南京到江安国立剧专的研究》即如此;或者如前所说因涉及问题较多,而在论文形式的有限篇幅中无法深入挖掘。

其次,剥离性研究多,而对剧专教育教学中的诸多"关系"进行系统研究者较少。如对于余上沅前后戏剧教育观念与教育方式的变化,余上沅戏剧观念与其戏剧教育观念有着怎样的关系等方面,还有待进一步研究。在研究剧专教师时,往往只研究其在剧专期间的各种活动等,而未能深入探讨其与剧专之间的关系等。其内部的与外部的、横向的与纵向的多种关系问题

① 原文为"搞个专业话剧团,是余校长多年的心愿。1941 年学校改为专科的秋天,建立了'国立戏剧专科学校剧团'"(陈永倞:《怀念》,《戏剧》1996 年第 3 期,第 25 页)。

② 参见陆明达:《追忆剧专的学生运动》,《剧专十四年》,北京,中国戏剧出版社,1995 年,第289—290 页;李永铎:《1942—1945 剧专杂忆》,《剧专十四年》,北京,中国戏剧出版社,1995 年,第 279—281 页。

也有待做进一步的系统研究。

最后,未能注意对剧专教学与研究中的各种"张力"关系等问题的研究。比如剧专具有多重属性,教师亦是兼具多重身份,对其中的"张力"关系及其处理方式等,均有深入研究的价值,然而迄今学术界极少涉及。

第二节　研究思路与研究方法

国立剧专创办的 1935 年,是中国现代话剧发展的关键时刻。无论从话剧演剧艺术发展的需要来看,还是就对戏剧人才的需求而言均如此。历史地看,剧专十四年,正值中国话剧快速发展的历史时期。在这一过程中,国立剧专对中国现代话剧(尤其在演剧艺术方面)与话剧教育的发展,都起到了承上启下的重要作用。国立剧专一方面继承了此前话剧教育的理论与实践成果基础,另一方面又在内容建设和教学方式等方面有着明显的突破。剧专既为抗战剧运输送了大量的戏剧专业人才,为新中国成立后戏剧事业发展提供了一批骨干与精英;剧专对演剧艺术与话剧教育教学方式的各种探索,也为新中国话剧演出及话剧教育提供了丰富的遗产资源。故此,本著在注重研究其"内部"的各种关系的同时,将国立剧专作为一个实体对象,并将其置于诸种历史关系中进行研究。

作为一所戏剧专门学校,国立剧专教育教学的观念与实践等,尚有诸多有待深入研究的问题。如其办学宗旨("养成戏剧实用人才,研究戏剧艺术,服务社会教育")所示,国立剧专具有教育教学、学术研究、演出实践与社会教育等多重属性。同样,剧专教师既是教师,也是戏剧家。无论学校还是其教师,其多重属性都会使其产生种种困惑与矛盾。同时,与演出团体多由志同道合、趣味相近之人组成不同,戏剧学校则多由艺术观念多元化的教师组成,国立剧专亦如此。由此,教师们在这一方不大的天地里形成了多元互动的局面,他们既具有自身的某种艺术观念,也在各种学术研究或演出活动中进行交流与碰撞。就剧专教学方面而言,同样还有许多问题需要进一步研究,比如迄今学术界往往更多地论及其"教、学、做"及其相互间的关系,而对国立剧专教学中最重要的"悟"与"研"环节及其与"教、学、做"环节相互间的关系,则极少涉及。

身处战乱时期的国立剧专,国内彼时的政治、经济、社会、地理交通等诸种因素,以及剧专与戏剧界的互动关系问题等,均对剧专的教育教学产生了重要影响。比如身处首都(南京)或陪都(重庆),与偏居江安时期,国立剧

专与戏剧界的互动状态有着很大的不同。这种互动状态反过来对学校的发展又产生了较大的影响。而身处大后方的国立剧专,较之于延安"鲁艺"戏剧系以及"孤岛"上海的中法剧艺学校等,在戏剧教育教学等方面又具有怎样的特点,存在着哪些不足;作为现代中国最有影响的两位戏剧教育家,余上沅与熊佛西在戏剧及戏剧教育观念等方面存在着怎样的异同,他们在民国时期的戏剧办学中给我们留下了怎样的历史遗产,还有着怎样的不足,这些都需要认真总结和研究。同时需要注意的是,国立剧专的"学院派"姿态与艺术追求同其抗战期间社会责任("街头派")之间也存在种种矛盾。这些均是有待深入研究的问题,也是本著研究中需要深入探讨的问题。

从历史发展角度看,同样有许多问题尚待进一步探讨,尤其是国立剧专在中国现代话剧与话剧教育"总的进程"中的具体贡献。比如国立剧专创办前,中国现代话剧,尤其是现代话剧教育发展到了何种程度? 即剧专创办时,已有怎样的历史遗产和基础,而又有哪些问题需要突破与解决? 对于国立剧专的教育教学,需要探讨的问题主要包括:校长余上沅前后的教育观念发生了怎样的变化? 剧专在话剧教育的课程体系建设方面做出了怎样的贡献? 剧专的演剧艺术探索具有何种历史意义? 十四年办学历程中,剧专形成了怎样的办学传统? 这些都是国立剧专研究中亟须解决的问题,也是本著的重要研究任务。

本著研究在文献使用方面,以"第一性"史料为主,结合"第二性"史料,尤其是剧专学生对于该校的教学方法,以及教学过程中的心得体会与经验教训等方面的回忆文字。"第一性"史料,除《东南戏剧》《戏剧新闻》《青年戏剧通讯》《戏剧生活》《戏剧教育》以及《中央日报》"戏剧周刊"等报刊文章之外,本著充分发掘与使用了校友会《通讯月刊》上的资料。作为剧专校友会编印的月刊,该刊上有着学术界几乎未曾使用过的丰富资料。"第二性"史料除常见的《剧专十四年》《情系剧专》及《国立剧专史料集成》之外,本著还使用了《叶子》(叶仲寅)、《凌子风自述》(凌颂强)、《严恭自传》(严恭)等传记或自述中的相关资料。剧专学生在其自传等材料中,叙述了他们在剧专学习期间的部分史料,其中有些具有较为重要的参考价值。如凌颂强(凌子风)在《凌子风自述》中,详细地介绍了他在剧专创作独幕默剧《狱》的思路,并叙述了该剧的舞台场景等。这些也是此前在国立剧专研究中,几乎未被使用过的资料。

在研究方法上,本著首先是采用了横向比较与历史比较的方法。为更好地突显余上沅与国立剧专的教育观念与教学方式,本著将其与同时

期的戏剧学校教育进行比较。通过对剧专与同时期的延安"鲁艺"戏剧系及"孤岛"上海的中法剧艺学校的比较,研究剧专话剧教育与教学的独特性。余上沅与熊佛西受教育的背景与戏剧教育观念等同中有异,通过对他们在民国时期的戏剧教育进行比较,探讨余上沅戏剧教育的某种独特性。同时,从纵向来看,为了更好地研究国立剧专对话剧教育的发展性,本著将其置于现代话剧与话剧教育史上,探讨剧专成立前的话剧教育观念、课程体系建设、课程内容建设等,以此研究剧专教学的"历史起点"及其突破等。

其次,影响研究的方法。西方戏剧理论与实践对中国现代话剧的影响,是一个横向性的影响与接受问题,而随着中国现代话剧的发展,也演化成了一个历史问题。此后对西方戏剧的接受,必然会受到此前经验教训的影响。余上沅等人在1920年代中期倡导的"国剧运动",在显示出注重话剧民族化的某种合理性的同时,也表明了他们并不熟悉彼时中国戏剧发展的历史需求,从而使其更多地停留于某种纯粹的学术性的逻辑演绎。在主持国立剧专期间,余上沅强调在学习借鉴斯坦尼体系等戏剧理论的同时,须结合中国话剧与社会的实际;注重剔除那些并不适合中国的元素,强调接受过程中需进行民族化改造与融合,倡导对民族演剧体系的探索。本著从历史发展角度,探讨西方戏剧对中国现代话剧教育,尤其是对国立剧专产生的影响,国立剧专的接受和运用情况,以及其中的历史经验与教训等。

再次,图表与数据分析的方法。本著以丰富的史料为基础,结合数据统计对国立剧专的师生数量、剧本创作、演出活动等进行分析研究。而对于剧专的课程设置、演出剧目等,本著则结合图表等方法进行研究。在对相关情况统计的基础上,本著制作了表格19个。通过图表与数据统计方式,将相关问题直观清晰地呈现出来,并在此基础上进行分析研究。

第三节　国立剧专的办学宗旨与办学条件

国立剧专以"研究戏剧艺术,养成实用戏剧人才,辅助社会教育"为办学宗旨,以"精诚立达"为校训。据余上沅解释,"精诚"取自《庄子·渔父》"不精不诚,不能动人","立达"取自《论语·雍也》"己欲立而立人,己欲达而达人";"前者切合学习表演戏剧之真谛,后者深符本校培植人才之本旨"。校

徽图案为蓝地、黄铎形、白色面具纹、白色"精诚立达"四字校训。据余上沅介绍，白色象征"真"、蓝色象征"美"、黄色象征"善"，而木铎者，古人施教时振之以警众者也。校旗图案为蓝地、黄三角、黑铎形、白面具纹，校名文字为白色仿宋体。余上沅解释道："戏剧艺术之最高目的为真善美"，颜色象征意义与前述相同，中有三角，表示真善美三位一体；铎形象征施教警众也，而黑色者则象征"力"也。校歌由余上沅作词，唐学咏作曲，包括两段"我们以诚恳的态度，为着真善美用功。不怕艰难不怕苦，去做剧艺运动的先锋。本着国立剧校的精神，勃勃蓬蓬勇敢的冲锋！冲锋！我们是团结的份子，正与剧中人相同。抛弃小我掬血诚，铸成唤起国魂的警钟。本着国立剧校的精神，振聩发蒙敲动了洪钟！洪钟！"①

　　校训、校徽、校旗，结合戏剧艺术的特点，强调了人才培养之宗旨，突出了"戏剧艺术之最高目的为真善美"；校歌要求学生"不怕艰难不怕苦，去做剧艺运动的先锋"，要"与剧中人相同。抛弃小我掬血诚，铸成唤起国魂的警钟"。校歌歌词富于时代激情，既是对学生提出的要求，也表明了学校要汇入时代洪流，铸成唤起国魂的警钟之决心。如果说校训、校徽、校旗更多地强调了对于学生为人为艺的要求，那么校歌则更具热血性，更富时代性。其内涵是学校办学宗旨的丰富和延伸，两者互为补充、相得益彰。

<center>一</center>

　　除临近新中国成立前半年，余上沅主动辞职之外，国立剧专的十四年办学历史中，从筹建开始，一直由余上沅担任校长。成立之初，国立剧校实行的是由教育部与宣传委员会共管的模式；1940 年升为专科之后，国立剧专隶属于国民政府教育部高等教育司，并取消了此前凌驾于校长之上的由张道藩担任主任委员的校务委员会，组建了由校长任主任委员，由各处主任、系科负责人及教师代表组成的新的校务委员会。学校下设有训导委员会，辅助主持学生训育及事业指导等事宜；演出委员会负责主持学校试演及公演等一切演出事宜；图书委员会负责主持学校图书购置等事务；出版委员会负责主持学校一切出版事务。

　　建校之初，学校每月的划拨经费为 3 600 元，1936 年因增设一班，每月增为 4 600 元；改三年学制（1937 年）后，每月调至 6 000 元。抗战时期，划拨经费降为七成，即每月仅为 4 200 元；1939 年下半年，因学生增多，每月经费

　　①　参见《国立戏剧学校一览》（一九三七）一至四部分内容。

才又调为 6 000 元。国立剧校的专业性设备,经四年累积,到 1939 年江安时期,布景计有 400 多件,约值 4 000 余元,灯光器材 200 余件,约值 2 000 余元;中外古代服装及现代男女老幼服装 800 余件,约值 4 000 余元;道具 300余件,约值 1 000 余元;统计约值 12 000 余元。① 每届公演试演及平时学生实习,各项设备,亦均逐日增加。至 1939 年底,演剧设备,已大致能够敷用。但是总体来讲,国立剧专的教学设备是十分简陋的,乐剧科似乎尤为如此。正如剧专学生程乐天所说:"当年乐剧科教师是第一流的。但教学设施却是末流的,在江安那样偏僻的小县城里。破烂的文庙内,仅有两三台旧钢琴和其他很少教学用具,却培养出了如此众多有用之材,主要靠的是师生们的敬业、敬学精神力量。"②

　　作为一所戏剧学校,国立剧专对于校舍、剧场等物质条件都有着基本的要求。"前南京"时期,国立剧校位于中山北路薛家巷,租用了一套四进十六间的房子,分作礼堂(兼作剧场)、教室与办公室。条件简陋窄逼,阴暗潮湿,学生晨练亦需另觅他处。据说,其时国民政府本已准备为学校另建校舍和剧场,后因战争全面爆发而告终止。长沙时期,学校位于稻谷仓葵园。重庆时期,学校租借了上清寺街六栋相连的民房,勉可敷用。江安时期,学校则以文庙为校舍。较之于以前,江安时期的屋舍条件相对宽余,除教室、礼堂、图书馆、办公室及学生宿舍之外,还配置了阅览室和杂志室等,并在大成殿前搭建了较为宽大的剧场。1939 年 9 月出版的《剧场艺术》第 1 卷第 11 期封面上,发表了该剧场的铜图,从图片上看,实属简陋;并配有文字"国立戏剧学校在渝③改造之剧场,原系孔庙大殿及前庭,大殿前部为戏台,后部为后台,观众则坐于露天之前庭中"④。北碚期间,除搭建露天舞台(时称"希腊"简易剧场舞台)之外,还租用了学校对面的中国儿童福利院的小礼堂。由于剧场与舞台均太小,于是"与北碚地方上合建一座剧场,剧场还没有盖好",学校即已复原南京。返回南京后,学校于 1948 年在图书馆西边建筑了舞台,留出了观众席的空地。⑤

　　国立剧专自始至终对图书购置都颇为用心。1939 年底,剧校中文书籍即有 3 900 余册,外文图书有 160 余册,中西杂志 20 余种,地图及各种图表

① 《国立戏剧学校一览》(一九三九),第 12 页。
② 程乐天:《乐剧科点滴》,《情系剧专》,国立剧专在粤校友,1997 年,第 282 页。
③ 此处有误,应为"四川江安"。
④ 1939 年 9 月《剧场艺术》第 1 卷第 11 期。
⑤ 王广第:《受业两年,师恩难忘》,《剧专十四年》,北京,中国戏剧出版社,1995 年,第355 页。

多种。同时又派人到重庆等地收集诸子百家等国学经典书籍 300 余册,购置外文原版辞典多种。"因战时外汇统制关系,西文书籍不易购得,剧专则精印英文概况一种,并附函分寄各国戏剧专家,托请捐赠。国外捐赠书籍者,未曾间断"①,且多精本。至 1939 年底,即收到数十册,其中安斯那格尔一人即捐赠图书 7 册。李乃忱曾说:"学校迁到江安那个极为偏僻的小县城,我们都可以看到国际上的戏剧动态,新的剧本和演出信息,也吸引了很多专家学者,愿意到学校来排戏讲课,如洪深、焦菊隐、章泯、陈鲤庭、马彦祥等。"②由于"戏剧为综合艺术,范围所及,甚为广泛,诸如电学、色彩学,以及心理学、哲学、社会学"等,故而剧专藏书以戏剧为主,并兼及其他科目。戏剧方面包括编剧、表导演、灯光、舞台美术等丰富、多样而又齐全的名著和理论等书籍。③ 剧专的图书馆人员,会对学生的书籍阅览情况进行记录,并做统计分析,以此了解学生的知识兴趣点,供教学参考。

剧专学生在回忆学习生活时,多曾谈及学校图书馆。第十三届学生赵琪曾说:"这里藏书量虽不算多,但关于话剧方面的书却应有尽有。不仅有中外剧本和专著,还有一些市面书店已不易寻到的旧版本。"④剧专的图书(及服装道具等),抗战期间自南京到长沙、重庆、江安、北碚,再到南京,辗转数千里;学校每次搬迁,几乎都是图书先行,并安排专人护送。

除注重图书购置之外,在条件成熟时,剧专也重视图书室建设。迁校江安初期,大成殿前院搭建剧场,后殿则暂充图书馆。后因后殿光线暗淡且面积狭小,1939 年底又在两翼各新建一屋,左翼新屋用作普通阅览室,可容纳 50 人阅读使用,用作学生阅览室;右翼新屋分割为三:教师阅览室、期刊室和绘图室。原后殿图书馆则仅作书库及办公室。1948 年,学校在教育经费紧张的情况下建立了图书馆。

二

在谈到国立剧专教育观念时,似乎都会想到余上沅兼容并包的教育原则。陈治策在纪念剧专七周年之际曾说,余上沅具有"博大宽厚的精神,容纳各方面人才"。⑤ 第八届学生周牧也曾说,余上沅"延聘各种立场、观点、

① 《国立戏剧学校一览》(一九三九),第 11—12 页。
② 李乃忱:《悼佐临:我对佐临的再认识》,《情系剧专》,国立剧专在粤校友,1997 年,第 456 页。
③ 《母校消息》,1940 年 1 月《国立戏剧学校校友通讯月刊》第 1 卷第 3 期,第 8 页。
④ 赵琪:《大光新村杂忆》,《剧专十四年》,北京,中国戏剧出版社,1995 年,第 369 页。
⑤ 陈治策:《母校七周年之际》,1942 年 10 月《国立戏剧专科学校校友通讯月刊》第 4 卷第 1 期,第 5 页。

流派的专家学者到校任教,兼容并包,只要有一己之长,皆可以上讲坛,让学生去明辨慎思,选择各自的艺术道路"。① 余上沅认为:"教师是学校的灵魂,是办学之本,只有一流的戏剧师资才能培养出一流的戏剧人才。"剧校首届学生沈蔚德回忆道:"余上沅校长经常说我是按照蔡元培校长的教学思想办学,我不管什么党派,只要有真才实学,把学生教好,我就想方设法把他请到学校里来。"②洪深、曹禺、黄佐临、金韵之、焦菊隐、张骏祥、杨村彬、章泯、陈鲤庭、陈瘦竹、王家齐、陈白尘、陈治策、阎哲吾等当时中国著名的戏剧艺术家和理论家,都曾在不同时期汇聚于国立剧专。

国立剧专教师分为专任导师、兼任导师、特约讲师及助教四种。兼任导师按每小时 2 至 3 元计算;特约讲师,学校根据需要随时约请,按每小时 4 至 6 元计算;学校专任教职员的薪酬则在聘约中约定,每月从 20 元至 200 元不等。无论与同时期国内大学教师相比,还是相对于物价而言,剧专教师的薪金都偏低,到 1940 年代中后期更是如此。据余上沅夫人陈衡粹说,建校之初余上沅"工资自订 198 元,而且十四年一直没变。中间几次工资调整,人家都提级加薪了。和他一起回国的大学教授,有的都提到 300 多元,他还是那 198 元"。③ 可见,学校总体经费之紧张程度,余上沅一直在勉力支撑。由南京到长沙,教师减少了差不多十位,其课程或者换人或者停开,同时由于"当时全国正掀起抗战救亡运动高潮,各行各业都组织起了抗敌后援会,在进行抗战救亡宣传活动",在此情形下,"学校改变了按部就班的教学方式,不得不把教学和抗战宣传结合起来"。④

国立剧专重视师资队伍建设,培养本校毕业生充实教师队伍,并不断吸收新回国的戏剧留学人才;抗战期间,不断流徙,每到一处必得另聘一批教师兼课或专任。⑤ 在战时特定的历史情形下,教师流动性很大。尽管江安时期,校舍条件相对较好,但由于"江安较为偏僻,同仁辄多静极思动","此间又无活动余地,生活窘迫","聘期教员诚为严重问题"。⑥ 1945 年 7 月,在正式接收歌剧学校的同时,即首先争取聘请原歌剧学校的教师。经过争取

① 周牧:《为中国戏剧奉献一生的余上沅先生》,《戏剧》1996 年第 2 期,第 9 页。
② 李乃忱:《沈蔚德一席谈》,《国立剧专史料集成》,北京,中国戏剧出版社,2013 年,第 499 页。
③ 李乃忱:《访问陈衡粹》,《情系剧专》,国立剧专在粤校友,1997 年,第 71 页。
④ 张逸生、金淑之:《在国立剧校两年》,《戏剧》1996 年第 3 期,第 7 页。
⑤ 阎折梧:《办学十四年综述》,《中国现代话剧教育史稿》,上海,华东师范大学出版社,1986 年,第 154 页。
⑥ 余上沅:《快回首都的前一年——庆祝本校八周年!》,1943 年 10 月《国立戏剧专科学校校友通讯月刊》第 5 卷第 1 期,第 2 页。

与挽留,朱枫林、于忠海等人同意应聘剧专。① 江安时期,聘用教师也十分不易,即或工作一段时间也因各种原因而离开。1939 年黄佐临、金韵之离开,1940 年初张骏祥离职,1942 年暑期焦菊隐离去,1943 年洪深离校,1944 年章泯、陈鲤庭辞职,等等。这期间,离职的教师还有曹禺等人。张骏祥即是因为感到江安太闭塞,看不到任何别的话剧演出,才辞职去了重庆。这些人都是全国著名戏剧家,"他们离开了,给学生们留下的是巨大的失落感,失掉老师教导的惶惑"。② 余上沅等人曾数次萌生搬迁学校之意,最终均未能如愿,直到战后方才迁至重庆北碚。"迁建之重要及其与学校发展之关系,人皆稔知。母校迁江四年来,亦曾一再努力于此。乃困难过多,屡试屡败"。③ 甚至此前还有教师因迁校不成愤而辞职者,原因是不忍目睹剧专因偏居江安而发展受阻。事实上,余上沅曾因"力谋迁校不成",而"愤而不谈"迁校之事,私底下却"仍在暗自筹划"。剧专学生陆明达、李永铎等人认为迁校北碚是剧专学生自治会取得的"迁校胜利"的说法④,并不准确。不过其时戏剧人深知人才储备对于艰难发展中的中国话剧的重要意义。如若条件允许,他们大多愿意受聘或兼职于国立剧专。

剧专十分重视学术研究,曾成立了研究实验部、中国固有戏曲研究会、"演员基本训练教学设计会议"等研究性机构。剧专曾成立编委会编撰《中国话剧运动史》。聘张道藩、顾一樵、梁实秋、赵太侔、余上沅、黄作霖(黄佐临)、万家宝、阎哲吾、舒蔚青为委员,由舒蔚青任总编纂⑤,并曾登报征集话剧史料。由于战乱等种种原因,《中国话剧运动史》的编撰工作并未完成。当时,舒蔚青曾编辑出版过《中国现代戏剧图书目录汇编》,1942 年舒蔚青病逝于北碚,其手稿和藏书由国立编译馆收购。

国立剧校还聘有国外通讯教师,如焦菊隐(1936—1937 年),其时在巴黎大学研究戏剧;张骏祥(1936—1937 年),其时在耶鲁大学研究戏剧;孙晋三(1937 年),其时在哈佛大学研究戏剧;熊式一(1936—1937 年),其时在伦敦从事戏剧事业;时昭沄(1937 年),时为莫斯科中国大使馆一等秘书。张骏祥留美期间,"经常寄来美国话剧活动的通讯";熊式一、储

① 何之安:《国立剧专五迁琐记》,《戏剧》1996 年第 3 期,第 21 页。
② 赵锵:《忆"送别"》,《剧专十四年》,北京,中国戏剧出版社,1995 年,第 234 页。
③ 师龙:《关于"迁建"》,1943 年 6 月《国立戏剧专科学校校友通讯月刊》第 4 卷第 8 期,第 18 页。
④ 参见陆明达:《追忆剧专的学生运动》,《剧专十四年》,北京,中国戏剧出版社,1995 年,第289—290 页;李永铎:《1942—1945 剧专杂忆》,《剧专十四年》,北京,中国戏剧出版社,1995 年,第 279—281 页。
⑤ 参见李乃忱:《国立剧校三进山城》,《情系剧专》,国立剧专在粤校友,1997 年,第 202—203 页。

安平等"也都先后寄来过不少戏剧教育信息,使我们在校的同学开阔了视野"。① 通讯研究导师通过发表通信论文,以增进学生的学识,开阔学生的视野。②

<div align="center">三</div>

十四年中,国立剧专的学制与系科(专业)几经调整。除话剧科之外,还设有乐剧科与高职科;学制由两年制、三年制、五年制,再到"三·二"制。抗战期间,国立剧专还多次开办各种特别班、短训班等。具体情况,可参见表0-1。为弥补因学制原因,而致使两年制、三年制毕业学生可能基础不牢固的遗憾,国立剧专曾于1942年,计划针对已毕业学生开设专科四年级,然而两次均因人数不足而取消。

<div align="center">表0-1　国立剧专历届学制、系科及学生情况一览表③</div>

时　间	届　次	学　制	系　科	入学程度
1935—1936年	第一、二届	两年制	话剧	初中以上
1937—1939年	第三至五届	三年制	话剧	初中以上
1940—1944年	第六至十届	五年制	话剧科 乐剧科	初中以上
1940—1948年	第六至十四届	三年制	高职科	初中以上
1945—1948年	第十一至 十四届	两年制	剧场艺术组 理论编剧组	高职科直升或 高中毕业学生
1936年6月	南京特别班,结业18人			
1939年1月	重庆短训班,结业13人			
1939年7月	江安短训班,结业27人			

国立剧专《学则》用九章三十四条对学生学习等方面进行了规定。除

①　汪德、蔡极:《薛家巷杂忆》,《剧专十四年》,北京,中国戏剧出版社,1995年,第68—69页。
②　余上沅:《我们一年半以来的工作》,《国立戏剧学校一览》(一九三七),第7页。
③　本表在阎折梧"南京'国立剧校　剧专'的十四年"(阎折梧编《中国现代话剧教育史稿》,第149页)等资料基础上制作。

"三·二"制专科时期,剧专主要招收初中及初中以上学校毕业生,但须经入学测试及格后方准入学。而事实上,学生中多为高中毕业生,甚至还有大学毕业生。学校免除学生学费、讲义费等,住宿费每学期5元,膳费自理。每学期成绩不合格者会被降级或退学处理。生源较为丰富,且招生严格。建校初期在南京招收了三届学生,第一届报名参考的学生有600人,仅收60人,第二届报名参考的学生有200人,实际招收35人,第三届在长沙补招时,参加复试的有48人,最终只录取了6人。抗战期间的几次迁徙,对剧专产生了很大影响,尤其是初期由南京到长沙,以及由长沙到重庆的搬迁,学生和教师的流动性很大。由南京到长沙,第二届学生仅到19人。同时,剧专在《公演学生服务规则》中,对公演中服务学生的行为进行了细致规范。

　　尽管免收学费,且学生有微薄的战时贷学金,但由于抗战期间,学生多来自沦陷区,全无别的经费来源,学生生活苦不堪言。据剧专学生蒋廷藩、田庄、张家浩等人回忆,抗战期间,学生勉强"维持着最低的伙食水平,佐餐的菜,常是几粒胡豆或几根黄豆芽,或萝卜干……吃的饭则是带有碎石、糠皮、稗子的糙米,饭菜虽难以下咽,同学们的情绪仍是非常乐观,吃饭时还展开想象,做出夸张动作,表演在吃大鱼大肉"。[1] 据说,校长余上沅见之,流下了心酸的眼泪,在与教师商量之后,剧专发起了"凭物看戏"的演出活动,以此在一定程度上改善学生的伙食问题。"凭物看戏"演出的节目丰富多彩,包括魔术、杂耍、大鼓、快书、独唱、合唱、四川金钱板、川戏、京戏以及话剧,其中京剧是重头戏。"凭物看戏"演出期间,余上沅曾亲自导演了《日出》,该剧由焦菊隐、陈治策、王家齐、马彦祥、刘静沅等教师,以及冀淑平、温锡莹、蔡骧、林飞宇、张雁等学生共同表演。该次演出十分成功。后来经余上沅力争,学生的贷学金有所提高;兼之功课较忙,"凭物看戏"前后举办了四次便停止了。

第四节　现代话剧发展与话剧
教育的演变

　　戏剧教育产生于戏剧发展之需要,且离不开戏剧发展为其提供的内容

[1]　蒋廷藩等:《"凭物看戏"回顾》,《剧专十四年》,北京,中国戏剧出版社,1995年,第182页。

支撑与可充作教师的人才支持;而戏剧的发展也需要戏剧教育的人才支持。两者间相辅相成,互相推进,而以戏剧发展为基础。如果两者发展态势良好,则在相互推动中发展壮大。作为从西方引进的中国话剧,文明戏时期既无人才支持,也无课程内容支撑,话剧教学主要通过在舞台实践中进行摸索。五四文学革命之后,一方面,张彭春、洪深、余上沅、熊佛西,及稍后的张骏祥、焦菊隐等人,留学欧美研习戏剧,并带回了较为科学的戏剧理论以及戏剧教育观念与方法;另一方面,西方的戏剧理论著述也逐步被翻译介绍到国内。自此,现代话剧发展与话剧教育间的"僵局"(两者无法相互支撑的"恶性循环")状态才逐渐被破除,其相互间的关系也逐渐步入某种相对良好的状态。话剧教育的整个过程都离不开西方理论翻译介绍及其民族化改造的内容性支撑。

一

概略地讲,中国现代话剧教育的发展,与其所依托的现代话剧基本一致,主要经历了以下几个过程:萌芽于20世纪初的文明戏时期,起步于1920年代初的爱美剧时期,形成于1920年代中后期的文人剧与左翼戏剧时期,发展壮大于1930—1940年代的现实主义戏剧及多元化探索时期。

借势于辛亥革命,早期文明戏出现了一个发展高潮。进化团演出的《黄金赤血》《共和万岁》等剧,紧密结合社会时事,能快速地反映现实社会问题。然而早期文明戏人对话剧形式并无深刻认识,同时其社会变革的观念表达明显地压倒了对于话剧形式探索的冲动。《黄金赤血》《共和万岁》等剧,人物众多、多线并进,没有对其进行基本的剪裁;且叙事节奏极快,基本没有细致的场面描写。由于受弹词、戏曲等传统艺术以及观众审美心理结构等影响,1914年后的文明戏十分注重故事和情节的曲折性与传奇性。蒋观云曾说,中国剧界"曾见有一剧焉,能委曲百折,慷慨悱恻,写贞臣孝子仁人志士困顿流离,泣风雨动鬼神之精诚者乎? 无有也"。①(重点号为引者所加,后文同)冯叔鸾也曾说,戏剧"不能尽演,则必有择。择其情节之奇幻者,择其事迹之可法者,复从而为之穿插结构,乃成为脚本"。② 由于过度强调故事的曲折离奇,这些文明戏往往在"曲折"性情节的牵引下会忽略对于场面本身的展示以及对于人物的刻画。没有独特而饱满的人物形象的支

① 蒋观云:《中国之演剧界》,1904年《新民丛报》第3卷第17期,第97页。
② 冯叔鸾:《啸虹轩剧谈》,上海,中华图书馆,1914年,第12页。

撑,人物间的关系构架以及由此形成的故事情节也就失去了灵魂,且往往流于雷同。

不可否认的是,新剧的迅速发展和成功与当时的社会情势有着密切的关系,然而这种成功来得太容易似乎也并非好事,易于让新剧人错误地认为新剧不过如此,或者高估自己的戏剧才华。正如当时有专家所指出的,"新剧发达太速,新剧分子往往有轻视新剧之处,以为演新剧毫无难处"。① 许多新剧人对于戏剧舞台缺乏基本的敬畏和研究。文明戏"在民国初年,有空前的成功,不幸就有许多人,把这种戏看得太容易了。他们看见在文明戏里,既不须歌唱;而表演又好像是没有什么规则成法,可以从心所欲的"②。有趣的是,戏剧与现实之间的紧密关系,反而使当时不少戏剧人对新剧产生某种误解;而这种误解恰恰表明了当时戏剧人对于"现实"与戏剧化之间关系认识和理解的肤浅。

不难看出,由于文明戏时期(尤其是早期),不但极少有完整的严格翻译的西方戏剧剧本,而且也少有系统的西方戏剧理论引入中国。当时的戏剧人对于戏剧变革,新旧剧之间的关系、戏剧的本体特征、话剧舞台特性等问题的认识和理解还很粗浅,新旧混杂特点十分明显。这些特点不仅体现在当时的文明戏演出实践之中,而且也鲜明地体现于冯淑鸾于 1914 年出版的《啸虹轩剧谈》,周剑云、郑正秋、昔醉等人在《新剧杂志》《繁华杂志》《剧场月报》《歌场新月》《鞠部丛刊》等刊物上发表的若干谈新剧的文章中,如周剑云的《輓近新剧论》与郑正秋的《新剧经验谈(一)》《新剧经验谈(二)》等。他们大多是根据自己的戏剧艺术素养,结合大量的戏剧实践经验(排演和观看),或者再结合他们能够看到的零星的西方戏剧理论介绍而进行批评和研究的。当时的戏剧理论大多既不系统,也不太确切。冯叔鸾则认为:"脚本不佳者,由于文学上知识之缺乏。"③他还没有充分认识到剧本创作与舞台条件之间的深刻关系。

尽管通过长期的舞台实践摸索,在表演艺术上取得了一定成绩,但总体来讲,无论理论研究、舞台实践等方面的内容建设,还是可充作师资的戏剧人才,文明戏时期均不足以支撑开设具有某种现代意义的戏剧学校。王钟声与马相伯等人在上海创建通鉴学校的时间是 1907 年,此时尚处于文明戏初期,课程内容建设更是几近于无。由于没有内容建设的支持及教学人才,

① 君跃:《推衍剧学镜原论》,1914 年 5 月《新剧杂志》第 1 期,第 23 页。
② 洪深:《现代戏剧导论》,《洪深文集》第 4 卷,北京,中国戏剧出版社,1959 年,第 6 页。
③ 冯叔鸾:《啸虹轩剧谈》,上海,中华图书馆,1914 年,第 4 页。

"通鉴学校"开设课程极少,且几乎没有戏剧方面的专业课程。在通鉴学校学生训练期间,王钟声组织春阳社演出了《黑奴吁天录》,但归于失败。通鉴学校在缺乏戏剧演出实绩及课程内容建设支撑情况下的"仓促上阵",反映出彼时对于新剧与新剧人才迫切需求的程度。尽管该校在课程设置、教学内容与教学方法等方面乏善可陈,而其创办本身(及将汪优游等人引入剧坛等),即已是话剧教育史上的一件大事了。

事实上,文明戏时期,黄远生已比较确切地介绍过西方戏剧理论,尽管他是一名记者,并非戏剧人。他认为:"脚本有根本要件二:第一必为剧场的,第二必为文学的";并深刻地指出"永久有生命之脚本,实以文学为中心故也。若仅仅情节离合,人物出入,分配得宜,如上所云合于剧场的要素,而兴人生真味渺无接触,不能供给观者以一种悠眇深远哀感顽艳之思,如所谓深味及厚味者,则决不得名为真实有力或有生命之脚本"。① 这应当是当时分析剧本与舞台关系最深刻的文字。当时新民社、民鸣社及春柳剧场等所演戏剧莫不突出情节的曲折离合,冯叔鸾、周剑云等著名剧评家对此也无不推崇,如所谓"恶家庭一剧情节之妙,妙在多反复"②。黄远生则反对简单地追求"情节离合",而强调戏剧应当注重"人生真味"与"深味及厚味"等,这是十分难得的。

然而遗憾的是,黄远生的理论介绍并未引起当时戏剧人的重视。一则是黄远生的论文仅仅是简单介绍,并未予以深入系统的阐发;二是这种声音还太少、太弱。重视戏剧理论译介,且其成果一定程度上能为戏剧教育提供内容支撑,是在五四之后了。五四时期,戏剧观念论争中既批判了旧剧,也否定了业已堕落的文明戏,而选择引入西洋式的戏剧。本时期,对新的现代话剧人才的需求,催生了北京人艺戏剧专门学校。

陈大悲在 1921 年 4 月至 9 月,在《晨报副刊》上发表长文《爱美的戏剧》,提倡"爱美剧"。以学生剧团为主体的"爱美剧"运动在全国迅速发展起来。其中,上海戏剧协社以比较严谨的态度进行排练与公演,尤其在洪深加入该社之后,为现代话剧演出建立了严格规范的排演制度和导演制度,取得了重要的历史成绩。而多数"爱美剧"演出则常以游艺会形式为载体,以募捐义演为主题,开展演出活动。而"爱美剧"业余的、非专业一面的局限性也在对抗营业性演出的同时日益显现出来。因其业余立场,"爱美剧"团体不但组织松散,且因无时间和精力等研究戏剧艺术,演剧艺术

① 黄远生:《新剧杂论》,1914 年 1 月《小说月报》第 5 卷第 1 期,第 1、2 页。
② 《秋风馆剧谈》,1914 年 5 月《新剧杂志》第 1 期,第 10 页。

的提高受到了阻碍。鉴于此,蒲伯英于 1921 年指出,"职业的戏剧和营利的戏剧,有个精神上底大区别,就是前者以求艺术上底专精为目的,后者以求物质上底收获为主目的",并倡导职业戏剧演出。① 为培养"专门的戏剧人材",1922 年 11 月,蒲伯英与陈大悲在北京创办了人艺戏剧专门学校(简称"人艺剧专")。

由此可见,"人艺剧专"的成立,是对"爱美剧"发展过程反思的结果,具有某种对"爱美剧"运动反拨的意义。然而蒲伯英等人仅仅是意识到话剧应当"以求艺术上的专精为目的";而至于如何具体开展,实则并不清楚。作为"人艺剧专"支柱,陈大悲本即是文明戏运动中一个重要成员,深受文明戏的直接影响。尽管五四后他极力批判文明戏,但这种影响依然比较明显。在具体负责"人艺剧专"教务工作的同时,陈大悲主要教授"动作法""化装术""剧本实习"等课程。作为"人艺剧专"重要的课程教学内容,陈大悲编写的《爱美的戏剧》,是在对他收集到的几本西方戏剧理论著作翻译基础上,加以综合编撰而成。《爱美的戏剧》一书,除一些常识性介绍之外,更多地强调演出中需避免什么,而对于表演训练与演剧艺术,较少正面讲解。

陈大悲当时的戏剧观念及其对于话剧本体特性的认识都不算深刻。在指出"'文明新剧家'上场去随口乱说,竟不知剧本是什么东西"之后,他说:"要讨论剧场中的建设问题,第一个问题就是编剧。"②然而,他又说,彼时已经"有了少数的演剧人",却无"替演剧人画策的编剧人,排练人"。③ 在陈大悲看来,剧本创作与排练(导演)仅仅是替演剧人"画策"。对于剧本创作与导演,也主要是从这一角度才予以重视的。对于导演,他还称之为监督,对于导演的具体职责,在思想观念上也不明确。

尽管五四期间,新青年同人对旧剧发起了猛烈抨击,并主张引入西洋式的戏剧,介绍了易卜生等戏剧家,陈大悲等人亦对文明戏进行了批判;但是对于如何建设西方式戏剧,还不甚了解。尽管也有西方剧本翻译到中国,胡适、田汉、郭沫若、洪深等人也开始了剧本创作,西方戏剧理论也逐步被翻译介绍到中国;但是对西方戏剧理论的译介却还很少,尤其是演剧理论,多偏于简单介绍。这期间,戏剧人大多对话剧及其演出等本体特性的认识也不

① 蒲伯英:《我主张要提倡职业的戏剧》,1921 年 9 月《戏剧》第 1 卷第 5 期,第 5 页。
② 陈大悲:《〈编剧的技术〉绪言》,韩日新编:《陈大悲研究资料》,北京,中国戏剧出版社,1985 年,第 48 页。
③ 陈大悲:《为什么我没有提倡职业的戏剧》,韩日新编:《陈大悲研究资料》,北京,中国戏剧出版社,1985 年,第 44 页。

够深入。换言之,此时戏剧学校创办条件,尽管优于早年的通鉴学校,但时机仍不成熟。无论是话剧实践,还是理论储备,都无法支撑戏剧学校的课程内容建设。这些情形决定了"人艺剧专"的课程开设及教师的匮乏。正如向培良所说,陈大悲"努力把戏剧的地位站定了,脱离文明戏,而成为纯正的艺术形式,但他同时承受了文明戏的一切弱点……不过这并不是陈大悲的失败,他的能力所能做到的,已经做过了。他与他同时的人把戏剧从文明戏里拉出来,拉出来以后的工作,他们便没有能力再作"。①

1920 年代中期,余上沅、赵太侔、熊佛西等研习戏剧的留美学生回国。赵太侔、余上沅等人在北京艺术专门学校里开办了戏剧系,1926 年由熊佛西接替,后受政治冲击转而开办北平大学艺术学院戏剧系。他们对于西方戏剧的认识与理解、话剧知识及理论储备等,均非陈大悲等人所能比拟。较之于人艺剧专,两个戏剧系在教育观念、课程体系、教学方法等方面均有明显进步,开设课程较为完备。余上沅等人的回国,使现代话剧学校教育,无论在课程设置及其内容建设,还是教学人才等方面,均发生了某种质的变化。余上沅、熊佛西等人对话剧表演基本训练进行了某种探讨,形成表演教学较为重要的内容建设。严格地讲,中国现代话剧学校教育自此才正式形成。本时期,从日本留学回国的田汉及欧阳予倩,也分别在上海、广东,创办了南国艺术学院戏剧科和广东戏剧研究所附属戏剧学校。

值得一提的是,1928 年,赵太侔与王泊生等人在山东创建了民众剧场。该剧场一面训练演员,一面对外公演;先后演出了《湖上的悲剧》《国父》(哑剧)、《获虎之夜》《一休和尚》《悭吝人》等剧。在民众剧场由泰安迁至济南后,他们建立了由赵太侔设计的舞台,丰富了戏剧图书馆。为扩大组织,该剧场更名为"山东省立实验剧院",赵太侔任院长,王泊生担任剧务部主任。该剧院戏剧教学的课程主要包括"练声""姿态表情""声音表情""音乐""舞蹈""化妆术""舞台装置""舞台管理""导演"等;此外,还为"音乐组""布景组""编剧组"等开设有选修课。赵太侔、王泊生等认为,当时中国的歌舞剧"没有生机",虽已有某些创作,却"支离其词,不合于歌舞剧之真精神"。故此,他们"要把建设新中国的歌舞剧的责任放在自己的肩上",要"整理旧有的剧曲,创造新的歌舞剧"。② 事实上,该剧院的艺术取向,对歌舞剧的实验与探索,从其课程设置即可窥见一斑。某种程度上讲,在山东民

① 向培良:《中国戏剧概评》,上海,泰东图书局,1929 年,第 12—13 页。
② 谷心依:《一年来之山东省立实验剧院》,《青岛民国日报副刊》1930 年 2 月 22 日第 2 版。

众剧场和山东省立实验剧院的活动,可视为赵太侔在离开北京艺术专门学校戏剧系之后其国剧理想的某种延续。①

中国话剧艺术研究在 1920 年代中期之后的几年中发展相对较快。这些研究成果显示出戏剧人对话剧艺术认识的逐步深入。其中部分成果如,除谷剑尘的《剧本的登场》(1925 年)、徐公美的《演剧术》(1926 年)等著作之外,余上沅等人围绕"国剧运动"撰写了一系列理论性色彩较强的论文,余上沅又发表了《表情的工具与方法》《再论表演艺术》②等文,以及更早时期《芹献》中的第 7～19 篇(如《表演的艺术》《演剧家的修养》等);熊佛西根据其在"戏剧系"的教学内容,于 1930 年代出版了《写剧原理》;向培良于 1932 年出版了《戏剧导演术》等。1929 年 5 月,欧阳予倩在《戏剧》第 1 卷第 1 期上发表了长文《戏剧改革之理论与实际》,1931 年出版了《予倩论剧》。这些书籍与论文的出版和发表,丰富了话剧的课程教学内容。

本时期,戏剧人对话剧及其演出的特性已有较为深刻的认识。田汉、丁西林、欧阳予倩、熊佛西等人的剧本创作,为话剧学校教育提供了演出剧目。洪深在上海戏剧协社的演出实践,也奠定了话剧的演出制度和导演制。这一切都为两个"戏剧系"的开办,提供了比较良好的条件。这些在两个"戏剧系"的课程设置上得到了较为充分的体现。然而,演剧理论与表演训练方面,仍然发展缓慢。尽管袁牧之、陈凝秋等人,在表演上取得了一定成绩,并形成了自己的某种风格,但前者是自己在不断实践中总结提炼形成的,后者则是某种本色演出,均有着强烈的个人化经验。总体来讲,可推广性与可传授性不大。

1930 年代话剧文学创作走向成熟,曹禺创作了《雷雨》(1933)等剧,还有洪深的《五奎桥》(1930)、《香稻米》(1931)、《青龙潭》(1932)、李健吾的《这不过是春天》(1934)、田汉的《回春之曲》(1935)等。1930 年代后期开

① 因王泊生等人在山东省政府四周年纪念会上所演《文天祥》得到了省教育厅厅长何思源等人的赞誉,山东省立实验剧院于 1934 年得以重建,陆续推出了《岳飞》《荆轲》等歌舞剧。王泊生在进行歌舞剧实验的同时,对当时的话剧提出了批评。他认为:"我们说一句意气的话,这样的做下一百年去,我们不用说仿效欧美,就连日本也永远没有赶上的一天。所以我们不能不抛掉了此路不通的方向,而另找出路。"(王泊生:《剧院设施意见书(二)》,《中央日报》1935 年 3 月 7 日第 2 张第 2 版)王泊生的这些观点引发了戏剧界关于中国戏剧的出路问题的讨论与论争。李健吾、赵慧深、周彦等多位戏剧人和多家报刊曾参与到这次讨论中。如《华北日报》"戏剧与电影"副刊,曾为此连续五期(1935 年 3 月 23、30 日,4 月 6、13、20 日第 7 版)开辟"话剧与歌舞剧问题讨论专号"予以集中讨论。

② 收录于 1927 年出版的《戏剧论集》中(北新书局)。

始,斯坦尼演剧体系已开始逐步被介绍到中国。[1] 舞台创作方面,也由上海业余剧人协会(简称"业余剧人")等推向了一个新的高度。章泯等人尝试以斯坦尼演剧方法进行话剧排演,开展正规的剧场演剧。"业余剧人"连续排演了《娜拉》《钦差大臣》《大雷雨》《罗密欧与朱丽叶》等剧,展示了较高的剧场演出艺术。正如杨村彬于1932年所说:"今日,新兴演剧运动的摇旗呐喊时期已经过去,人人都也略知新兴演剧之提倡的必要了,只是还没有使人满意的新兴演剧出现才是当前的问题。所以现在需要的人材不是摇旗呐喊的人,而是实际努力的人,尤其在舞台艺术方面的人材更缺乏。表演,布景,灯光,导演,各种人材的养成,而能使他们踏上集团主义的调子共同合作为第一难关。"[2]

在此背景下,国立戏剧学校成立了。依托于日益成熟的中国话剧及其丰富的实绩,国立剧校的开办已基本具备教学内容与教师人才等方面的良好条件。十四年的办学历程中,一批著名的戏剧家都曾先后任教或兼职于该校。除校长余上沅之外,其中既有留学欧美的洪深、陈治策、黄佐临、焦菊隐、张骏祥等人,也有虽成长于本土却视野开阔,理论与实践俱佳的曹禺、杨村彬、章泯、贺孟斧、陈鲤庭、王家齐等人;既有著名剧作家,也有著名导演艺术家和舞美艺术家。这期间,话剧理论建设也日渐丰富。尤其是随着黄佐临、金韵之将斯坦尼表演方法带回中国,经金韵之与曹禺整理,形成表演基本训练的"方针与方法"之后,国立剧校课程的内容建设日趋完善。抗战期间,熊佛西在四川创办了一个省立戏剧教育实验学校;在延安,创办了"鲁艺"戏剧系;在"孤岛"上海,也创办了中法剧艺学校、华光剧专等戏剧学校。中国现代话剧教育步入了发展壮大的时期。

二

中国现代话剧学校教育,产生于话剧发展需要;而在话剧发展水平尚不足以支撑话剧学校教育的课程内容与教学人才需求之时,话剧学校教育则无法正常开办。这一点在文明戏时期的通鉴学校那里,体现得十分明显,"人艺剧专"也未能得到实质性改变。这种局面在余上沅、熊佛西等人回国

[1] 郑君里于1937年,根据1936年出版的《演员自我修养》英译本,翻译了第一、二章,发表在上海《大公报》。由1939年起,他和章泯等合作,开始翻译全书,其中有若干章曾在重庆《新华日报》《新演剧》上发表,单行本于1943年在重庆出版。此外,叔愿又根据1938年的俄文原本第一版,翻译了前五章,于1940年陆续发表在上海的《剧场艺术》月刊,并于1941年由光明书局出版了单行本上册。

[2] 杨村彬:《新兴演剧运动的理论与实际》,1932年10月9日《晨报》(北平)第12版。

后,随着中国现代话剧的逐步发展(剧本创作、演出实践、理论建设等),才逐渐得以改变。话剧学校教育也由此渐入佳境。

话剧教育当充分利用剧本创作、演出实践、理论建设等话剧发展的成果,以丰富自身的课程教学内容,在话剧教育课程教学内容尚不丰富,没有更多选择之时,尤需如此。然而纵观中国现代话剧教育史,并非尽然。如果说文明戏时期,尚不具备开办戏剧学校之条件的话,那么五四时期这种情况在某些方面已有所改善。在陈大悲主持"人艺剧专"期间,学校演出剧目多为其创作的剧本,甚至排演了《不如归》等文明戏剧目。然而这期间,除翻译(或改译)剧本之外,田汉、郭沫若等人已有创作剧本面世。演出中基本使用自己的剧本,而有意无意地拒用别的剧本,更多地属于某些已形成了自身风格的话剧演出团体的做法,而非戏剧学校。熊佛西在主持"戏剧系"期间,也或多或少地存在这一现象(参见后文相关部分)。作为培养人才的戏剧学校,当让学生尽可能了解多种戏剧,故而该现象并非风格所能解释的。话剧教育和话剧实践是互相促进、相互关联的,话剧教育的课程内容需要话剧发展成果予以支撑和丰富。而这种实践成果并非仅限于学校教师自身,而是包括整个中国戏剧界,乃至西方的戏剧实践与研究的成果。只有"打开校门",以开阔的视野,充分吸收和利用戏剧发展成果,才能推动现代话剧教育大发展。

通过与戏剧界互动,进行"开门"办学,这点在国立剧专那里体现得较为充分。剧专不但延请了风格不尽相同的戏剧家到校任教,而且积极参与戏剧界的多种活动。比如"前南京"时期邀请梅兰芳、程砚秋、田汉等名家到校讲学,尽可能为学生创造观摩名家(赵丹等)演出活动的机会等。南京、重庆时期自不必说,即使偏居江安时,尽管因地理交通等原因使得参与戏剧界活动大幅度减少,但通过不断流动的教师(本为坏事的积极性一面)所带来的各种经验、校友会编印的《通讯月刊》的信息传递、学生大量的社会公演活动,以及包括西方最新戏剧书刊在内的丰富资料等,剧专仍与戏剧界保持着较为通畅的联系。演出方面则尽可能地选择西方戏剧史上各种主义与风格的剧目,以及本国戏剧家创作或改译的剧本等,具有很强的开放性与包容性。

话剧学校教育得益于现代话剧发展的推动,而话剧学校教育在发展到一定程度后,除人才培养之外,还能在理论研究等方面,反哺现代话剧运动。戏剧学校的教师大多也是著名戏剧家。课堂教学促使其在创作的同时,进行各种研究活动,对创作实践经验加以理论化总结和提炼;即以课程内容建设方式,推动现代话剧理论研究。而那些参加实际戏剧活动的戏剧人,则往

往因事务繁杂等原因,并无多少时间和精力进行学术研究,抗战期间尤为如此。教师们的学术研究,既是教学之需求,也推动了现代话剧的进一步发展。熊佛西的《写剧原理》即是其在北平大学艺术学院戏剧系编剧班的讲稿基础上整理而成的。不过总体来讲,国立剧专在这一方面无疑开展得最好。如前所说,金韵之与曹禺制订的表演基本训练的"方针与方法",不仅满足了剧专的表演教学需要,同样也推动了现代话剧表演艺术的发展;对于那些初涉舞台却无机会进校深造者,更是如此。抗战期间,国立剧专推出的"丛书"系列,对推动现代话剧发展也起到了较大作用。

在与西方戏剧的关系上,话剧教育与现代话剧实践之间保持着同样的步履。如同话剧源于西方,现代话剧教育也得益于西方的理论与经验。如同现代话剧致力于话剧民族化的探索,话剧学校教育也在进行着同样的努力,注重课程教学内容与方法的民族化问题。不仅体现在表演训练中,根据中国人的身体结构的差异,而采用有针对性的训练方式;而且在剧本翻译、演剧探索上也都注重结合民族的文化和审美心理结构进行改造。在课程教学内容民族化的同时,戏剧学校也逐步形成了适宜于国内实际需要的教育方式和教学方法,如抗战期间,对将教学演出与宣传教育,教学过程与戏剧运动相结合等教学方式的探索等,从而推动了现代话剧教育事业的发展。

中国现代话剧教育史上常有"通才"与"专才"培养模式之分,也是基于现代话剧在不同发展时期对其提供的基础和要求。在戏剧发展需要"量"的积累与推广的时期,人才培养多采用"通才"模式。故而早期的话剧学校教育,如"人艺剧专",以及南国艺术学院等基本都是选择"通才"式的培养模式。而所谓"专才"培养模式,主要是为提高戏剧艺术水平,旨在培养更多编、导、演、舞台各个方面比较专长的人才。只有在话剧发展到一定程度,且学校在课程教学内容与教学人才等方面已有一定储备之时,才可能真正实现。当然,这也是现代话剧发展本身所规定和要求的。然而,由于戏剧是综合的艺术,"综合"本即是戏剧的基本特性,"专才"培养亦不能脱离"通"的特征。

北平大学艺术学院戏剧系采取"通才"与"专才"兼顾的培养模式。四年中后两年分为"表演组""编剧组""舞台装饰组"三个组进行专门性培养。国立剧专在两年制期间,亦注重"通才"与"专才"的培养。第二学年,除需共同修习的课程外,分为表演组、导演及管理组、理论与编剧组、装置设计组四个专业。学生可选一种专业主修,另选一专业作为副科。五年制期间,国立剧专前三年采用"通才"模式,而后两年分科进行"专才"式培养。国立剧专无论在话剧教育的课程教学内容,还是教育学制与教学方式等方面的探索,都具有丰富的积累,并形成了戏剧学校教育的重要遗产。

第一章　戏剧概念与剧专成立前
话剧教育的观念基础

戏剧概念凝聚着一个民族戏剧人特定的戏剧观念，是戏剧观念的集中体现。对于引自西方的话剧而言，其相关重要术语的几经演变则明显地折射出其观念的变化过程。早期戏剧人对于初入中国的话剧艺术的认识是模糊的，常常将其与戏曲等观念纠缠在一起。如何洞悉话剧区别于戏曲（及文明戏等）的本质特征？如何将"舶来"的话剧进行本土化和民族化改造，以建构现代的民族戏剧？如何认识和理解戏剧演出的整体构思与舞台创作？这些问题都是话剧进入中国后，话剧人所必须思考和解决的问题。围绕这些问题，这里拟对"话剧""国剧""导演"三个术语进行梳理和研究："话剧"这一概念是如何从"新剧"演变而来的，它与"新剧""文明戏"之间存在着怎样的关系；"国剧"概念提出的背景及其与戏曲、话剧间的关系，以及该概念提出的意义与不足；"导演"概念形成的曲折历史，以及它是如何与舞台管理的行政职能等剥离开的。

这三组术语涉及话剧的文体形式观念、民族化观念及演剧意识等，能多角度地折射出草创和生成时期中国话剧观念的真实面貌，能反映出早期话剧观念是如何从诸多错综复杂的观念形态中逐步剥离开来并逐渐清晰的过程。三组术语中，"国剧"的提出及其命运都与余上沅交织在一起，并直接或间接地影响到其办学观念。"话剧"与"导演"观念的演变，于 1920 年代底基本成熟，为数年后国立剧专提供了较为科学的教学内容。

第一节　新剧、文明戏与话剧
——兼论其演变逻辑

在文明戏时期的戏剧概念结构体系中，与"旧剧"（旧戏）相对应的有两种"新剧"（新戏）：改良戏曲意义上的和话剧意义上的。辛亥革命之前，改

良新戏和学生演剧往往被笼统地称为"新戏"。此后,后者更多的时候是以"新剧"指称,而前者则常常被称为"新戏"。在实践上,文明戏时期的"新剧"多为"新旧参合"。经五四文学革命思潮洗礼,陈大悲等人巧妙地进行了某种概念置换,将文明戏时期的"新剧"统一称为文明戏,而刻意保护了"新剧"这一称谓,并将其用以指称在五四文化精神影响下的西洋式戏剧创作。文明戏时期与五四和爱美剧时期都曾讨论过"纯粹的戏剧"和"真的新剧"。前者强调新剧"纯粹"和"真",是为了彰显新剧的特性及其存在的合法性;而后者的最终目的则是在学习借鉴西洋式戏剧的基础上,探寻话剧的本质特性,并试图建立作为剧种的"话剧"。"话剧"称谓并非始于1928年,亦非出自洪深等人,而是他们选定了这一称谓。洪深等人对话剧的阐述,并未拘泥于话剧名称的字面含义,可说是开阔的。

话剧的诸种称谓,深刻地体现出当时戏剧人对其本质内涵与特征的认识和理解。透过这些称谓,能深刻把握和理解中国戏剧人的早期话剧观念及其演变逻辑。话剧命名的确定及其本体观念的明晰,也为此后国立剧专的教学做好了观念上的基本准备工作。

一

"新戏"是在清末由汪笑侬等人发起的戏曲改良基础上逐步形成的,其称谓最早出现于20世纪初。在现实精神的推动下,戏曲改良首先发端于题材内容,并渐次地引发了形式的种种变革,形成了被称为"新戏"的改良戏曲作品,如汪笑侬排演的《瓜种兰因》等。一方面,当时的改良新戏作品多载于小说刊物上,如创刊于1903年的《绣像小说》,首期就发表了"讴歌变俗人"(李宝嘉)所著的新戏《经国美谈》。此外,《月月小说》等也常刊载新戏,如1908年5月发表于该刊的"历史新戏"《孽海花》等。这些刊物将此类作品直接称为"新戏"或"改良新戏"等。另一方面,清末上海圣约翰等教会学校学生在用英文表演西洋式戏剧片段的同时,也常表演中国题材的时装新戏。如据汪优游回忆,该校曾演出过由"三出旧戏凑合"而成的类似于《官场丑史》且笑料甚多的作品。① 也就是说,演出过西洋式戏剧的教会学校学生,表演中国题材新剧,除未使用锣鼓和唱腔之外,与戏曲人所演出的改良新戏似乎并无多大差别。在此影响下,紧接着出现的以汪仲贤、朱双云等人为代表的学生演剧,也始终未能摆脱这一大框架束缚。正如汪优游自己所说,这

① 汪优游:《我的俳优生活》,1934年6月《社会月报》第1卷第1期,第92页。

是由其当时的视野和既有观念决定的。① 值得注意的是,如果说改良新戏是戏曲人为表现急剧变化的时代需要而自觉变革的结果的话;那么学生演剧则本是想要创作话剧意义上的新戏,却因话剧本体意识不清而呈现出新旧混杂的特点。也就是说,看似区别不大的两种新戏,在创作者那里实则分属戏曲和话剧两种不同类别。

　　1907 年成立于日本东京的春柳社在其《春柳社演艺部专章》中,将戏剧演出分为"新派演艺"(以言语动作感人为主,即今欧美所流行者)及"旧派演艺"(如吾国之昆曲、二黄、秦腔、杂调皆是),并将其简称为"新戏"和"旧戏"。② 作为最早的中国话剧团体,春柳社对新戏与旧戏的命名和区分,对接下来一段时期中国戏剧概念体系的影响是毋庸置疑的。当时的戏剧人,尤其是那些从事西洋式戏剧活动的戏剧人,习惯于将这种新的戏剧样式称为新剧或新戏。据濑户宏考证,1908 年 2 月 12—17 日,春阳社在张园上演了《血手印》《黑奴吁天》,并于 2 月 21 日再次上演了《血手印》。再次演出时的广告上写着"春阳社续演外国新剧广告",已明确使用"新剧"一词。③辛亥革命后,"新剧"这一称谓更为流行。

　　也就是说,在文明戏时期的戏剧概念结构体系中,与"旧剧"(旧戏)相对应的有两种"新剧"(新戏),一是改良戏曲意义上的,二是话剧意义上的。辛亥革命之前,改良新戏和学生演剧往往被笼统地称为"新戏"。不过辛亥革命后,随着进化团、新民社、民鸣社等剧团演出出现并日渐盛行,后者更多的时候是以"新剧"指称,而前者常常被称为"新戏"。到五四新文化运动和文学革命时期,依然延续着这种称谓意义上的术语结构体系,直至 1928 年话剧命名正式确定为止。尽管 1928 年后仍然存在着不时将话剧称为新剧的现象,但话剧称谓已基本形成了某种共识性的统一。接下来讨论的主要就是这种话剧意义上的新剧。

　　那么,文明戏时期的"新剧",新在何处呢? 当时的戏剧人是如何认识这一问题的呢? 尚在 1913 年新剧发展的鼎盛时期,即有人指出:"今日各舞台之所谓新剧与旧剧有何相异之点?"并认为:"新剧家所演之脚本须高出旧伶数倍,若同是不二不三之血泪碑同恶报等物,则匪特为旧伶新剧家之空无所有,而吾人亦何必更希望有新剧家出现?"④自诞生始,新剧即面临着一个自

① 汪优游:《我的俳优生活》,1934 年 10 月《社会月报》第 1 卷第 5 期,第 95 页。
② 《春柳社演艺部专章(节选)》,转引自庄浩然、倪宗武选编:《二十世纪中国文学史文论精华·戏剧卷》,石家庄,河北教育出版社,2000 年,第 6—7 页。
③ 〔日〕濑户宏:《中国话剧成立史研究》,陈凌虹译,厦门,厦门大学出版社,2015 年,第 44 页。
④ 阿严:《附载·花部宵谈》,1913 年 11 月《歌场新月》第 1 期,第 9—10 页。

身价值定位的问题。既然已有旧剧,新剧如无独特价值,没有自身的独特性,则难以立足于剧坛。

首先,对新剧思想内容的现实性之"新"认识和实践是曲折往复的。新剧发生的动因主要是表现现实(社会变革、思想启蒙等)之需求。辛亥革命期间,进化团演出的《黄金赤血》《共和万岁》等剧即如此。然而随着辛亥革命的失败,这种现实精神在新剧中逐渐消退了。新民社编演的追求情节曲折离奇的《恶家庭》等哀情戏,显然受到了当时盛行的鸳鸯蝴蝶派小说的影响。当时许多剧目就改编自"才子佳人"式的言情小说,或者如《珍珠塔》等从弹词移植改编。这些当时备受欢迎的新剧,其思想精神和情绪心理在某种程度上是逆时代的,乃至反现代性的(如《恶家庭》的因果报应色彩等)。这一问题众所皆知,这里不拟赘述。

其次,文明戏时期戏剧人对于话剧究竟当如何反映现实等问题的探索经历了一个曲折的过程。事实上,文明戏时期已有人指出新剧形式上的某些重要特征。如许豪士于1914年指出:"今人之论新剧者"多"徒有皮相,而未窥堂奥也"。"新剧之有重于风俗人情较之旧剧不可以同日计";"新剧之道惟在描写,描写之工惟恃才学"。"新剧之贵全在乎情,于局外人而欲恃局内人,揣摩尽致,体察入微……吐真情于顷刻,描现行于当时"。[1] 许豪士在这里深刻地指出,新剧之谓"新"应当注重细节描写等。而进化团时期的新剧却仅仅抓住了服装、布景及表现手段等与旧剧较为表层的区别。尽管新剧在这些方面同旧剧划清了界线,却因其粗放的情节设置等而使其话剧意味明显不足,并大大地降低了其艺术价值。《黄金赤血》《共和万岁》等剧中,人物台词具有强烈的叙事性,或以人物交错叙述的方式进行叙事;人物对话基本只是徒具对话的形式,而无对话的实质。这也使得戏剧的情节推进极快,根本不可能停下来细致描写,无从达到"揣摩尽致,体察入微"的艺术效果。人物动作也大多是"惊颤""急""怒"等,动作节奏快速而又粗放,其作用也主要是叙事而无法描写和刻画人物。

辛亥革命失败,社会形势为之一变后,家庭剧成了新剧的一种重要类型。新剧从取材于社会现实和时事政治转向从各类笔记小说乃至弹词中改编。"海上新剧大半取材于笔记,而聊斋志异一书取材尤多。汪优游等既至,遂由笔记新剧一变而为弹词新剧,如《珍珠塔》《果报录》等相继排演,观者大集,迥异昔日","后演剧非弹词不足以动人"。[2] 当新剧由初期的革命

① 许豪士:《最近新剧观》,1914年7月《新剧杂志》第2期,第10页。
② 正秋:《新剧经验谈(二)》,周剑云编:《鞠部丛刊》,上海,上海交通图书馆,1918年,第90页。

宣传剧转向家庭题材等戏剧类型后，其关注点主要在于情节的曲折离奇和情感的哀婉悲伤。这两点也成为新剧编剧在选材和编写上的重要取向。《新剧杂志》第1期上，秋风在其所辑录的《剧史》中，对《一女三婚》评价道，"情节离奇，诚绝妙之新戏也"。① 许啸天将英译小说改编为剧本《白牡丹》，是因为其"情节离奇险变，哀艳动人，乃侦探的兼爱情的，大可编为剧本而实演之"。② 冯叔鸾认为，编剧时，不能事事尽演，"则必有择。择其情节之奇幻者，择其事迹之可法者，复从而为之穿插结构，乃成为脚本"。③ 无论是改编还是创作，新剧编剧都十分注重"情节之奇幻"。然而遗憾的是，这些以日常生活为主的家庭剧，尽管对细致的场面描写强于前述进化团的《黄金赤血》等剧，却因过于强调"情节之奇幻"，而仍未能对细节予以足够的重视，未能达到许豪士所说的"揣摩尽致，体察入微"的境界。不过中国观众自来喜欢观看故事性强的戏剧，曲折离合的情节本身对于观众就有强烈的吸引力，而对故事的侧重既能强化戏剧的可看性，似乎也在某种程度上掩盖了这一时期新剧艺术上的不足。

最后，文明戏时期新剧实践中的"新旧参合"特征。公展认为："新剧感人较旧剧为易，而亦较旧剧为深，故竭力提倡之。而社会心理亦以新剧之易领会也，群焉趋之。"④新剧在短时间内就发展到几可与旧剧争胜的地步。新剧的草创期同时也是旧剧的衰落期，它们常常互相吸纳对方的某些元素。初期学生演剧等即已同旧剧形成了某些累积性的关系特征。它们从服装、布景等方面入手，在表现形式上，强调现实化的说白和动作，形成了某种"既无唱工，又无做工"的特征，而在情节设置等方面承袭了旧剧式特点。也就是说，它们一方面以各种"新"的形式显示出与旧剧的区别，另一方面却又自觉不自觉地承袭了旧剧的某些特征。新剧初生，戏剧人对其特性认识浅薄，表现手段还很贫乏，试图借旧剧以丰富自身，并满足观众的某种文化心理。当时很多观众也恰恰喜欢观看"新旧参合"的新剧。如秋风所说，"新旧参合"的新剧"如玉蜻蜓珍珠塔玉堂春双珠凤之类戏情属古装饰属今"，当时"社会上咸欢迎此等新旧参合之戏"。⑤ 辛亥革命失败后，整个时代情绪低落，在这一社会大转型时期，社会上尚有相当部分人陶醉于某种古典情调中，或者一边说着新名词，一边迷恋于古典情调。故而在当时这种"新旧参

① 秋风：《剧史》，1914年5月《新剧杂志》第1期，第11页。
② 许啸天：《脚本·白牡丹》，1914年5月《新剧杂志》第1期，第1页。
③ 冯叔鸾：《啸虹轩剧谈》，上海，中华图书馆，1914年，第12页。
④ 公展：《剑气箫心室剧话》，1914年5月《新剧杂志》第1期，第16页。
⑤ 秋风：《维持新剧计画》，1914年5月《新剧杂志》第1期，第3页。

合"的新剧还不乏观众。

　　也就是说,"新旧参合"式的新剧的形成,与当时观众的审美取向有着莫大的关系。冯叔鸾曾不无感慨地说,新民社"演义丐武七,观者愈寥寥,更排珍珠塔,乃座无隙也。由此推见座客之心理,能观正面之文字,而不能悟反面之文字;喜观富贵团圆之旧套,而不愿观悲苦卓绝之畸行。故曰社会之程度幼稚也"。① 新剧在建设自身的同时,也在改造和培养观众,而在旧式观众声势浩大,新式观众尚未成熟之时,新剧发展的道路无疑是十分艰难的。也正因如此,真正打开中国话剧之门的春柳社,由于坚持走艺术道路,在国内观众中的影响反而不及进化团和新民社等,甚至不得不向"新旧参合"式的新剧靠拢,并最终走向失败。

　　不难看出,在实践上,文明戏时期的"新剧"自始至终都与旧剧存在着某种若即若离的关系。也就是说,此时的"新剧"在本质上并不算"新"。新剧人一方面努力探寻着其区别于旧剧的独特性,另一方面却又自觉不自觉地套用旧剧的某些表现形式。正因为如此,为确立新剧的独特性价值,周剑云、冯淑銮等新剧理论家,曾通过对"新剧"加限定语等方式,力图从观念上对新剧舞台实践予以指导,并扭转其存在的前述种种毛病。对于这一问题,后文再加以讨论。

二

　　清末民初,伴随着西洋和东洋的多种思想与文化被翻译介绍到中国,出现了大量的新术语和新词汇。"文明"一词即如此,并成为当时使用频率较高的一个词语。目前发现较早使用了"文明戏"一词的是 1909 年 12 月出版的《东方杂志》(第 6 年第 11 期)上的《记日人干涉嘉兴文明戏园事》一文。在谈到"文明戏"时,剑云曾说:"新剧者,一般人士所呼为文明戏者也,此文明二字何等华丽,何等光荣!"②他还认为:"新剧何以曰文明戏,有恶于旧剧之陈腐鄙陋,期以文艺美术区别之也。"③他从与旧戏的对比中,突出了文明戏"新"的、"文明"的(非陈腐鄙陋的)特征。欧阳予倩后来也曾回忆道:"文明新戏的正当解释是进步的新的戏剧,最初也不过在广告上一登,以后就在社会上成了个流行的名词,并简化为文明戏。"④欧阳予倩强调了文明戏"进

①　冯叔鸾:《啸虹轩剧谈》,上海,中华图书馆,1914 年,第 7 页。

②　剑云:《新剧平议》,1915 年 2 月《繁华杂志》第 6 期,第 4 页。

③　剑云:《挽近新剧论》,《鞠部丛刊》,上海,上海交通图书馆,1918 年,第 57 页。

④　欧阳予倩:《谈文明戏》,《欧阳予倩全集》第 6 卷,上海,上海文艺出版社,1990 年,第 181 页。

步"的特征。在他们看来,文明戏就是文明的(非愚昧的、非野蛮的)、进步的新剧。随着其堕落与衰败,以及五四新思潮的影响,文明戏旋即成为被批判的对象。

值得注意的是,文明戏时期,戏剧人更多地称文明戏为"新剧",即使在"文明戏"一词流行之后也如此。然而经五四文学革命思潮洗礼之后,陈大悲等人则将其批判的文明戏时期的"新剧",统一称为文明戏。陈大悲等人刻意保护了"新剧"这一称谓,并用以指称在五四文化精神影响下的西洋式的戏剧创作。这里巧妙地进行了某种概念置换。也就是说,成为被批判对象的文明戏时期的新剧,已被置换为文明戏,而"新剧"这一概念被保留下来了。当然,五四时期所说的"新剧"与文明戏时期的"新剧",在指涉对象上已发生了变化。为什么五四时期的戏剧人会做如此选择呢? 这是"话剧"称谓确定之前,戏剧人对这一新型剧种称谓上的无奈。

与此同时,为了彰显"新剧"的本质特性,戏剧人还对其添加了"纯粹""真"等限定语。在五四新文化影响下产生的爱美剧运动,其主导者陈大悲、汪仲贤等人都是此前文明戏活动的骨干,同时也是批判文明戏最猛烈的戏剧人。为使爱美剧意义上的"新剧"区别于文明戏时期的"新剧",并进一步触及话剧艺术的本质,陈大悲等人曾就"真的新剧"问题展开了讨论。然而,文明戏时期的戏剧人,早已提出并探讨了"真的新剧"及"纯粹的新剧"等问题。那么两者对"纯粹的新剧"及"真的新剧"等问题的讨论有何异同呢?

文明戏时期,"纯粹的新剧"主张是戏剧人在对新剧实践中杂乱不清的文体意识反思和批判基础上提出的。他们意识到尚处于褓褓期的文明戏,如若不恰当地模仿旧剧,可能会使其丧失某些基本的文体特性。为此,冯叔鸾曾警惕道:"新剧家不可染旧剧家之毒……尤不可一人在台上说话,新剧决不容有此也";"新剧家亦不可为无理之滑稽";"新剧家不可不谙旧剧,却不可泥于旧剧";"旧剧固好,新剧也好,只须各致力于所学,初不必互相模仿"。① 针对文明戏常常不恰当地吸收插科打诨等旧剧表现手段的现象,冯淑鸾在这里指出,在尚未深刻把握自身特性之前,学习借鉴别的艺术形式时需要十分警惕。正是因为本体观念模糊不清,"新剧"实践中常常东拼西凑。周剑云认为,文明戏"大多数之编剧家""但凭剽窃割裂,杂凑成篇,支离破碎,殊不足观"。② 黄远生也指出:"今之剧家,乃杂取《聊斋》及新出译著小

① 冯叔鸾:《啸虹轩剧谈》,上海,中华图书馆,1914 年,第 13、15 页。
② 剑云:《三难论》,《鞠部丛刊》,上海,上海交通图书馆,1918 年,第 13 页。

说演之,更无脚本,舞台中脚色人物,既七拼八凑而成,口白亦自由胡诌而出。"①尽管他们对于初创期文明戏的批评似乎有些苛责,却也大体上指出了当时文明戏在文体意识上存在的问题。

基于对新剧的反思,一些文明戏人呼吁建立"纯粹之新剧"②。《新剧杂志》在其创刊序中亦说道,其理想为"兴利除弊,产一纯粹洁白之新剧"。③他们企图通过"纯粹新剧"的提倡来剔除新剧中那些混杂的因素,以规范新剧文体。"纯粹的新剧"主要包括两个层面:一是针对盲目套用戏曲手法现象而强调新剧的纯粹性,二是注重新剧的艺术完整性等。当然,其目的都是彰显新剧的特质,进而突显其存在的合法性。然而,当时包括"纯粹新剧"倡导者在内的戏剧人,真正认识和理解新剧者极少。他们发现了新剧无原则地吸纳旧剧因素这一严重现象,却似乎并没有提出具体可行的措施。

而作为新文化运动的主要阵地,《新青年》则在1917、1918两年间对旧戏展开了批判,并强烈要求废除封建没落的旧剧,建立西洋式的新兴戏剧。这里需要提及的是,在批判旧戏时,傅斯年曾在《戏剧改良各面观》一文中提出:"昆曲、皮黄(京剧)等中国传统戏剧不过是过去的遗留物,现在的中国必须用'纯粹戏剧'替代之。"而他所说的"纯粹的戏剧"是指,"组成纯粹戏剧的分子,总不外动作和言语,动作是人生通常的动作,言语是人生通常的言语"。④傅斯年在这里以社会生活和现实人生为标尺去判断新剧的纯粹性。显然,傅斯年与文明戏人所说的"纯粹的新剧"有着明显的区别。

与此同时,周剑云还提出了"真新剧"观念。他曾说:"吾辈亦新剧过来人,何以反对剧?曰今之新剧伪新剧而非真新剧也。伪新剧乃真新剧之障碍。有提倡真新剧之志,不可无诛出伪新剧之心……现反对伪新剧,即所以拥护真新剧也。"⑤针对当时文明戏存在的种种问题,周剑云对"真新剧"和"伪新剧"进行了区分,并提出了要求——"无剧本之剧虽佳不演,违背宗旨之剧,虽能卖钱不演。演员无普通学识,虽聪明不收。有恶劣行为,虽名角必除。"他对"真新剧"提出的标准涵盖了剧本及其主题,以及演员的学识和品行等方面;并认为"苟能如此,必可挽回新剧名誉,实施社会教育。"⑥如果说文明戏人所说的"纯粹的新剧"主要是从文体形式方面予以强调的话,那

① 黄远生:《新剧杂论》,1914年2月《小说月报》第5卷第2期,第5—6页。
② 阿严:《附载·花部宵谈》,1913年11月《歌场新月》第1期,第10页。
③ 义华:《序言一》,1914年5月《新剧杂志》第1期,第1页。
④ 傅斯年:《戏剧改良各面观》,1918年10月《新青年》第5卷第4号,第324页。
⑤ 周剑云:《輓近新剧论》,《鞠部丛刊》,上海,上海交通图书馆,1918年,第59页。
⑥ 周剑云:《輓近新剧论》,《鞠部丛刊》,上海,上海交通图书馆,1918年,第59—60页。

么周剑云提倡的"真新剧"则从源头等更大范围探讨了其实现的诸种条件。

爱美剧时期,陈大悲、汪仲贤、蒲伯英等人在批判文明戏的商业化取向、幕表制形式,以及演员的品行等问题的同时,也围绕如何才能创造出"真的新剧"展开了讨论。1920 年 10 月,陈大悲在《对于学生演剧团体的忠告》一文中指出,当时充斥于游戏场用作装饰品的新剧"已失了新剧的灵魂",是假的新剧,并倡导真新剧的创造。① 陈大悲认为,文明戏失败"最大的原因,就是没有编剧的人才"②,汪仲贤提倡"采用写实的剧本"③,蒲伯英则进一步明确需创作"写实的社会剧"④。在他们看来,写实的和社会的才是"真的新剧",然而对于怎样才能从艺术形式上创造这种"真的新剧",他们没有作进一步分析,或者说无力说清。尽管他们提出了"真的新剧"主张,却未能在舞台上予以实践。正如汪仲贤所说,"近来创造真的新剧的呼声,越来越高了",但是"除却新舞台勉强演了一本《华伦夫人之职业》外,竟毫无一些别的影响"。⑤ 虽然如此,陈大悲、汪仲贤、蒲伯英等人提倡需创作写实的和社会的"真的新剧",较之于文明戏时期已属明显进步。

并非完全属于戏剧界的刘半农,也曾对"真的新剧"的创造问题提出了两点建议:首先是组织方面,他认为"当另在社会中征集学识高尚,有诚意底人,组织超然新剧社,研究东西洋戏剧",并聘请"外国专门戏剧家讲授剧学,或编有价值的脚本,并服装布景,不厌精详"。在此基础上,其最终目的则是创造出一种"模范新剧"。⑥ 刘半农深刻地认识到,尽管当时的新剧人从观念上知道了需要创造真的新剧,但是具体怎样创造真的新剧,似乎谁都不是十分明了。当时还未曾出现一部优秀的真新剧舞台演出可供戏剧人予以借鉴;在《华伦夫人之职业》演出失败之后,新剧人似乎更不敢轻易实践。当时陈大悲、汪仲贤、徐半梅等人,更多是在一些西方戏剧理论指导下,重塑其新剧观念,并翻译介绍和撰写了多种新剧理论著作与文章。这些工作为接下来的演剧活动进行了某种理论观念上的准备。

五四和爱美剧时期,傅斯年所说的"纯粹的戏剧"、陈大悲等人讨论的"真的新剧",恰恰都是文明戏时期戏剧人曾经讨论过的话题。前后两个时期都对"新剧"的"纯粹"和"真"进行强调,应当不是偶然的。如果说文明戏

① 陈大悲:《对于学生演剧团体的忠告》,1920 年 10 月 22 日《晨报》第 7 版。
② 陈大悲:《演剧人的责任是什么》,1921 年 5 月《戏剧》第 1 卷第 1 期,第 5 页。
③ 仲贤:《本社筹备实行部的提议》,1921 年 6 月《戏剧》第 1 卷第 2 期,第 4 页。
④ 蒲伯英:《戏剧如何适应国情》,1921 年 8 月《戏剧》第 1 卷第 4 期,第 9 页。
⑤ 仲贤:《营业性质的剧团为什么不能创造真的新剧?》,1921 年 1 月 26 日《时事新报》第 4 版。
⑥ 半侬:《谁能创造真底新剧》,1921 年 1 月 4 日《时事新报》第 4 版。

时期强调新剧"纯粹"和"真",是为了避免与旧剧混杂不清,彰显文明戏自身的独立特性及其存在的合法性的话;那么五四和爱美剧时期,最终目的则是在学习借鉴西洋式戏剧的基础上,在同文明戏和旧剧的对抗中,探寻话剧的本质特征,并希图建立作为剧种的"话剧"。尽管陈大悲等人的这种努力,在理论建设上,尤其在实践上最终不算成功,但是为接下来洪深等人的实践探索做了准备工作。

正因为各个时代都可以有其新剧,戏曲等剧种也有其新戏,"新剧"概念内含的意义阐释度就不可能很明确,所以才不得不在"新剧"前面冠以"纯粹的""真的"等词汇。尽管如此,五四时期仍然沿用了"新剧"这一称谓。显然,这是一种无奈的选择,也意味着"新剧"称谓被"话剧"取代是必然的。

<div style="text-align:center">三</div>

濑户宏认为:"文明戏并不能直接发展成为话剧。正如文明戏的诞生需要日本新派剧作为催化剂一样,话剧的诞生也需要外国戏剧的催化力。"[①]这一判断无疑是准确的。尽管五四后陈大悲、汪仲贤等人也研读过西方戏剧理论,却未能真正实现由文明戏向话剧的蜕变。现代话剧的真正确立,最终是在洪深等留学欧美的戏剧人手中完成的。正因为洪深等人最了解西洋式戏剧(drama)的本质特性,对"话剧"命名的确定也最终在他们那里完成。

值得注意的是,"话剧"这一称谓并非始于 1928 年,也不是出自洪深等人,准确地说是洪深等人从"新剧"和"话剧"等称谓中,选定了后者。早在 1922 年,北京人艺剧专章程中即已使用"话剧"一词。"第三条本学校教授戏剧,分为话剧、歌剧两系。(一)话剧,和西洋的'笃拉马'(drama)相当,以最进步的舞台艺术表演人生的社会剧本。"[②]此外,1926 年,赵太侔在《国剧》一文中,也曾多次使用"话剧"一词。赵太侔在该文中说道:"有了话剧,旧剧也不至像印第安人似的,被驱逐到深山大泽里去。实在是两件东西,谁也代替不了谁。就在各国,歌剧与话剧也是并存而不相妨的。"[③]显然,尽管他们并未对话剧概念进行具体分析,但是他们所说的话剧,无疑就是指当时戏剧人正在努力建设的西洋式的戏剧(drama)。无论是北京人艺剧专招生,还是国剧运动的讨论,都算得上是当时话剧发展过程中的大事。也就是说,1928 年前,"话剧"称谓已经出现,且已为部分话剧人所知晓。不过在 1928

① 〔日〕濑户宏:《中国话剧成立史研究》,陈凌虹译,厦门,厦门大学出版社,2015 年,第 151 页。

② 《人艺戏剧专门学校章程》,1922 年 10 月 9 日《晨报》第 4 版。

③ 赵太侔:《国剧》,《国剧运动》,上海,新月书店,1927 年,第 19 页。

年"话剧"命名最终确定之前,戏剧界主要还是称之为"新剧"。

1928 年,在洪深提议下,经欧阳予倩、田汉等人的一致赞同,将这种进入中国的西洋式的戏剧艺术形式确定为"话剧",且沿用至今。那么,洪深等人为什么将这种源自西洋的戏剧的名称确定为"话剧"呢? 对此,洪深认为——

> 写剧本的时候,固然除对话而外,还须说明剧中人的个性状貌,动作表情。但这种说明,原只为指导演员及出演者(导演、布景师、灯光道具管理员等等),用不着给剧场里观众知道的……凡预备登场的话剧,其事实情节,人物个性,空气情调,意义问题等一切,统须间接的借剧中人在台上的对话,传达出来的。话剧的生命,就是对话。写剧就是将剧中人说的话,客观的记录下来。对话不妨是文学的(即选练字句),甚或诗歌的,但是与当时人们所说的话,必须有多少相似,不宜过于奇怪特别,使得听的人,会注意感觉到,剧中对话,与普通人所说的话,相去太远了。①

这里洪深主要说的是作为表现手段的对话,在话剧中的重要性;阐明了话剧的对话既需具有日常的特点,不能离生活太远,也要经过艺术化提炼等特点。同年,欧阳予倩也曾说道:"话剧以对话为根本,歌剧以歌唱为根本。对话就是我们自己日用寻常的言语,一句一字最容易听得明白(当然戏剧的对话,是经过特别的锤炼,而在我们听的时候,却没有丝毫的隔阂)。"②他们对话剧中对话的阐述是一致的,都强调其与日常生活间的关系。

洪深对话剧的阐述是十分开阔的,并未拘泥于话剧名称的字面含义。他指出:"有时那话剧,也许包含着一段音乐,或一节跳舞。但音乐跳舞,只是一种附属品帮助品,话剧表达故事的方法,主要是用对话。"③在他看来,歌舞、音乐等形式均可作为对话的辅助手段,只要是以对话为主均可。这种开阔的文体意识,对于现代话剧未来的发展,尤其是 1940 年代的话剧民族形式的探索,具有重要的意义。

对话与动作是话剧最重要的表现手段。洪深等人在当时已十分清楚。他主要是从剧本角度对话剧内涵的解释,或许是为了避免陷入话剧表现手

① 洪深:《从中国的新戏说到话剧》,1929 年 5 月《现代戏剧》第 1 卷第 1 期,第 17 页。
② 欧阳予倩:《戏剧改革的理论和实际》,1929 年 5 月《戏剧》第 1 期,第 31—32 页。
③ 洪深:《从中国的新戏说到话剧》,1929 年 5 月《现代戏剧》第 1 卷第 1 期,第 17 页。

段中对话和动作孰轻孰重这一尴尬的问题中,他或多或少地避免了对动作,尤其是舞台表演时的话剧动作的讨论。事实上,就在 1928 年前后,戏剧人已对话剧文体有了较为深刻的认识和研究。1926 年,熊佛西曾说:"戏剧是一个动作(action),最丰富的,情感最浓厚的一段表现人生的故事(story)。"①进入 1930 年代后,向培良更是指出:"一个剧本放到台上,直接与观众接触的,只有动作与对话(dialogue),但动作可离对话而独立,成为一种默剧,而对话则不能离动作而独立。"②这些阐述都可视为对洪深的"话剧"概念界定的极好补充。

众所皆知,较之对话,动作的确是话剧更为本质的元素,但是动作同时也是戏曲、舞剧等戏剧形式的本质性元素。从这个意义上讲,从对话形式角度对话剧进行命名,似乎更能将其与舞剧、戏曲等剧种区分开来。而戏剧包含的戏曲、歌剧、舞剧、音乐剧等,本即是按照表现形式和表现手段来划分的。作为戏剧之一种,"话剧"与戏曲、歌剧、舞剧等,在命名的角度和标准上是相一致的。换言之,话剧命名的角度是可行的。较之于"新剧"仅仅规定了"新",而对"剧"本身并无本质性界定,从对话这一表现手段角度命名的"话剧",无疑更切近其本质特性。

从"新剧""文明戏"到"话剧"命名过程,显示了中国戏剧界为建立这种新的戏剧形态所做出的努力,体现了他们对话剧以"对话"为主构置剧情、展现冲突,以生活化的表演动作和舞台样式表现现实生活等特征的认识和理解;显示了他们对话剧同戏曲、歌剧等相比,在艺术形式上具有独特性的理解。"话剧"命名所揭示和包含的这一艺术形式口语化、散文化、生活化、平民化等特征,鲜明地体现了五四时代精神,这也是"话剧"称谓得到广泛认可的重要原因。

第二节　国剧与戏曲、话剧
——兼及余上沅早期戏剧观

"国剧"一词在中国的出现,并非始于余上沅等人。国剧运动可视为对文明戏时期"参合中外,自成一家"戏剧观念的某种历史回应。余上沅的国剧观念萌生于卡内基大学学习期间。对于话剧,此时余上沅坚定地认为中

①　熊佛西:《论剧》,余上沅编:《国剧运动》,上海,新月书店,1927 年,第 43 页。
②　向培良:《剧本论》,上海,商务印书馆,1936 年,第 3 页。

国戏剧的未来是"归向易卜生";而在倡导国剧运动时,却又有意无意地扬戏曲而抑话剧。对于戏曲,在卡内基学习期间,余上沅认为其思想内容太过陈腐,须在思想和形式上进行改良;而在倡导国剧运动时,却又过度地张扬戏曲的形式美。这不是简单的观念演变,而是存在着明显的矛盾性。即使在倡导国剧运动期间,余上沅等人也认为,话剧与戏曲、写实与象征(写意)之间存在着"互倾的趋向",并以此作为国剧建设中对其进行沟通融合的基础。在余上沅等人那里,既认为国剧为表现现实生活而需加强写实性,却又为保证艺术的纯粹性,而贬低乃至排斥戏剧的写实性。尽管国剧运动理论更多的是一种非历史的纯学术性的逻辑演绎,且主要停留于一种"思想实验"而几无具体的舞台探索,却也为现代戏剧史留下了较为丰富的戏剧思想。从对这些概念的梳理中,可以较为清晰地了解余上沅的早期戏剧观。

<div align="center">一</div>

余上沅、赵太侔、闻一多等人,于 1924 年 12 月在纽约因《杨贵妃》公演成功而孕育出"国剧运动"的想法,并于 1926 年在《晨报》副刊《剧刊》上对这一想法公开倡导。但是就余上沅而言,其国剧观念的初步形成,却并非始于《杨贵妃》的公演。透过余上沅在《晨报》副刊上发表的文章,尤其是其留美期间的"芹献"系列文章,可以发现其戏剧观念演变的痕迹。同时余上沅自幼爱地方戏曲,但是他上大学期间参加过的演剧活动,以及 1921 年底开始发表的各种翻译介绍与自己撰写的文章,却大多是话剧方面的。那么,余上沅的国剧观念是怎样形成的? 这是一个长期为学术界所忽视却很重要的问题。

仔细梳理余上沅发表的文章,可以发现在卡内基大学学习期间,其国剧观念逐步萌生的过程。首先,留美期间,他形成了写实主义话剧并非一定要那么"实"的看法。1923 年秋,他在该校集中学习戏剧知识;次年 1—5 月参加戏剧系的实习演出与舞台管理,并观看了大量的戏剧演出。在此期间,他认识到"自从所谓之写实剧成功以后",戏剧人就似乎"生出一种误会,以为写实的极峰就是照相";并认为如果"不把写实两个字的误会根本除去",则"没有走到正轨上面去的希望"。他分析道:"舞台上为什么要布景? 无非是要创造一个幻象罢了。如果我们废除了布景,仍然可以创造一个我们所要求的幻象,或竟更完美的幻象。那末,我们又何必节外生枝去制布景呢?"①余上沅在这里批评了那种因对"照相"式表层真实的追求,甚而伤及

────────────

① 余上沅:《关于布景的一点意见》,1924 年 2 月 20 日《晨报副刊》第 3 版。

艺术真实性的创作误区。从他这里对"幻象"的阐述,对"更完美的幻象"的追求,可以看出,他已初步形成戏剧演出并非一定要那么"实"的观念。当然,他并未因此而否定写实戏剧的价值意义。1922 年 11 月他曾对庄士敦"很像不满意近年爱美的戏剧及《戏剧》杂志",感到"不能十分明了"。① 在1924 年的一篇文章中,他又说道:"中国剧界的运动是什么趋向呢? 我们可以毫不迟疑的答道:归向易卜生!"②

其次,形成了戏曲变革需保存其"纯粹的艺术",而剔除其陈腐内容的观念。事实上,尽管余上沅在倡导国剧运动前,直接论述戏曲的文字并不算多,但是从中还是能够看出其对戏曲的态度的。1922 年 7 月,余上沅曾说:"我们的责任,就是不要让'国粹派的旧剧家'污蔑了绘画,雕刻,戏剧及歌乐剧等一切神圣的艺术!"③在稍后评庄士敦《中国戏剧》的文章中,他又说道:"我希望'国粹派的旧剧家'猛省,把编制《狸猫换太子》,《诸葛亮招亲》一类的精神,移向研究改良音乐,改良词句,改良材料,改良局格诸方面去。"④在他看来,旧戏既有其神圣的艺术价值,也有其腐朽的一面。结合余上沅不同时期的论述,可以看出,他所说的旧戏神圣的艺术价值,是指其"纯粹的艺术";其陈腐不堪的一面,则是指旧戏所表现的封建性内容。

再次,莱因哈特的演剧活动对其戏曲改革观产生了很大启示。在美国留学期间,对余上沅国剧观念产生较大影响的是莱(赖)因哈特的演剧活动。在卡内基大学观看大量戏剧演出后,余上沅认为:"在剧场的历史内,空前的大理想家虽推戈登克雷,然而实行其理想之大部分而得成功的还是赖因哈特。我最佩服赖因哈特,所以格外郑重的介绍他。"余上沅之所以推崇莱因哈特,首先就在于其强大的创新能力。在排演莎士比亚戏剧时,莱因哈特将其"剧本分析开来,又合接拢去,经过这番删订修改之后,莎氏剧竟不是伊利沙白时代的剧本,而成为现代的剧本了"⑤,并赋予了其现代的生命意义。其次就在于其对多种艺术形式的整合能力。作为导演艺术家,莱因哈特"每剧的排演,都是各种艺术的结晶体,他是这样一个艺术团体的领袖:他同绘画家、音乐家、建筑家以至于电学家所会商的结果,即是排演的根据。在这种会商的时候,不知他要用多少判断力了"⑥。无论是莱因哈特赋予历史旧

① 余上沅:《读了庄士敦〈中国戏剧〉以后》,1922 年 11 月 6 日《晨报副刊》第 3 版。
② 余上沅:《爱尔兰文艺复兴运动中之女杰》,1924 年 4 月 7 日《晨报副刊》第 3 版。
③ 余上沅:《歌乐剧的习惯》,1922 年 7 月 10 日《晨报副刊》第 2 版。
④ 余上沅:《读了庄士敦〈中国戏剧〉以后》,1922 年 11 月 6 日《晨报副刊》第 3 版。
⑤ 余上沅:《现在纽约的赖因哈特》,1924 年 3 月 10 日《晨报副刊》第 3、4 版。
⑥ 余上沅:《现在纽约的赖因哈特》,1924 年 3 月 10 日《晨报副刊》,第 4 版。

剧以现代生命的能力,还是其融多种艺术形式于一体的能力,都是余上沅推崇备至的,同时也都是戏曲的改良和创新不可缺少的能力。余上沅从中受到了很大启发,对其国剧观念的形成产生了较大影响。这些从其后来的文字论述中多次提及莱因哈特的舞台创造,就能比较容易感受到了。

最后,在他看来,戏曲表演艺术符合未来戏剧发展的大势。在谈及表演艺术时,余上沅认为可以分作四类:"第一类是'写实',第二类是'派别',第三类是'内工',第四类是'写意'(这四个名词非常不妥,我们暂且不论罢)。"在他看来,前三类"演员自己忘却了是在演戏,他们自己已经变成剧本中的人了"。而最后一类则"是不要忘记了自己是演员,是在舞台上对着观众表演戏剧的演员。他们的主要精神,是要把他们对于剧本的解释,从台上传达到台下去,使剧场成为一个整体"。显然,他所说的第四类就是戏曲式的表演方法。在他看来,当时欧美演剧太过于追求写实化,而"如今要戳穿西洋景,让观众也做这幅西洋景上的一部分(请参看我关于赖因哈特的两篇文字)。"①他以绘画作类比,分析道——

> 写意画是要把若干形体的关系宣达出来,不问这些形体是否属于日常生活的范围之内。新式的排演也是一样,与其用画的布景,立体的布景,不如老老实实就让后面的幔子去做幔子,让建筑物去做建筑物,并不勉强的要人去相信幔子是城墙、建筑物是官门。新式的表演也是一样。化装作老人,便自信是老人,站在舞台上,偏要说站在起居室内多咬定牙关不承认这全是假的,又装着不理会台下有一大群人在看他。与其这样,不如老老实实地自己承认自己是演员,台下有人在看他,他的职务是要用他的艺术去得观众的赞赏。②

余上沅在卡内基大学期间,发现当时欧美舞台上写实戏剧演出存在的某些偏误。在此基础上,他一方面认为,不必勉强让观众相信布景的"真",也不用"咬定牙关不承认"表演是"假的";另一方面,他赞同莱因哈特的导演方法,即"让观众也做这幅西洋景(指演出)上的一部分"。故此余上沅在这里提出"老老实实地自己承认自己是演员"的设想,也就是戏剧演出的假定性问题,而这恰恰是戏曲表演的重要特征。

综上所述,余上沅在美的戏剧学习和看剧活动,使其认识到了欧美写实

① 余上沅:《表演艺术》,1924年5月6日《晨报副刊》第2、3版。
② 余上沅:《表演艺术》,1924年5月6日《晨报副刊》第3版。

戏剧存在着太过追求"实"的毛病;同时他也发现,当时国内的"国粹派的旧剧家"无心对旧戏进行有价值的现代化改良,而是在《狸猫换太子》等演出中糟蹋戏曲的艺术价值。在余上沅看来,当时的写实剧演出及国内的戏曲活动,都存在着不良倾向。他从欧美戏剧的前述情形出发,认为国内正在开展的写实剧创作并非就是坦途;并从莱因哈特演剧中体现出的对旧剧的创新能力,以及对多种艺术形式的融合能力,切实地感受到了旧剧改造的可能性。也就是说,在卡内基大学期间,国剧观念在余上沅那里已是呼之欲出。

余上沅到纽约哥伦比亚大学学习,并与赵太侔、闻一多等人相遇之后,于 1924 年底合作创作了《杨贵妃》。该剧的创作演出过程中,余上沅的积极性和参与度是很高的。该剧的成功,无疑从实践上一定程度印证了他对国剧观念的初步设想。莱因哈特演剧的成功典范,以及《杨贵妃》的演出成功,无疑增强了余上沅对国剧设想的信心。这应当也是他后来在国剧运动失败十数年之后,依然与王思曾合作创作《从军乐》,并对国剧创作报以信心的重要原因。那么,他们为什么将这种戏剧命名为"国剧"呢?

孙玥在《"国剧"略考》一文中认为:"国剧一词出现在 20 世纪初绝非孤立现象。那一时期以'国'字为名的有一批名称,如'国学''国画''国语''国乐'等等。"①这一说法是有道理的。清末民初,在西学思潮的强力冲击下,对传统学术的改造和民族思想的张扬似已成为当时的一种文化潮流。在这一背景下,余上沅等人的"国剧"命名似乎不难理解。此外,作为《杨贵妃》演出活动以及当晚围炉夜话中提出国剧运动主张的一员,闻一多也是当时在美国势头正旺的大江社的重要成员。闻一多的"国家主义"思想是否对国剧命名产生过影响,由于资料的缺乏,现在已不清楚。此外需要注意的是,1931 年齐如山与梅兰芳等人成立北平国剧学会,并出版了《国剧画报》,同时也因"国剧运动"的失败,自此"国剧"常常也用以指称京剧。对于这一问题,这里不拟展开讨论。

同时需要指出的是,"国剧"一词在中国的出现,并非始于余上沅等人。准确地说,如同"国学"一样,"国剧"一词也源于日本。王馥泉在其发表于 1924 年 12 月《小说月报》上的《戏剧概论》中曾说:"日本近来所谓 Pageant,这并不是西洋 Pagean 底模仿;这样一种非常宏大的目标的,就是开拓那已经到了没路的'国剧'底一条新路";他还借用坪内逍遥的话说道:"兴起 Pagean 式的新民众演艺……用这个来诱致'国剧'底向上,而且创始那适于

新文化底结晶的新的国民艺术……同时应是未来的'国剧'底基础与砥砺".① 这里至少包含了两层意思:一是日本的"国剧"是指已经没落了的民族传统戏剧;二是当时日本的文化人试图运用新的艺术表演形式去激发没落了的"国剧",经过改造后的戏剧仍然称为"国剧"。这里明确了"国剧"一词源自日本,在中国剧坛的出现也并非始于余上沅等人。但是,余上沅等人提出这一概念时,是否受到日本"国剧"说法的影响,就不得而知了。

二

回国后的余上沅等人在建立北京艺术剧院无果后,于1926年在《晨报》副刊《剧刊》上连续用15期的篇幅,正式公开地倡导"国剧运动",发表了余上沅的《旧戏评价》《论表演艺术》《戏剧批评》、赵太侔的《国剧》、梁实秋的《戏剧艺术辨正》、熊佛西的《论剧》等论文。余上沅、赵太侔等人的国剧观念既具有共同的旨趣,如强调纯粹的艺术性;论述角度又各有侧重,如余上沅之于"纯粹艺术"、赵太侔之于"程式化"、闻一多之于"纯形"等。那么,他们提倡"国剧运动"的依据是什么呢? 他们所说的"国剧"究竟是什么呢?与戏曲、话剧之间有着怎样的关系呢?

余上沅等人是在观察中西方戏剧发展现状,并发现其各自存在的弊病基础上而倡导"国剧运动"的。余上沅、赵太侔等人首先对西方戏剧和中国话剧的现状进行了反思。在赵太侔看来,"西方的艺术偏重写实,直描人生;所以容易随时变化,却难得有超脱的格调。它的极弊,至于只有现实,没了艺术"。② 这里,赵太侔从形式美和"程式化"的角度,来衡量和审视西方写实主义戏剧。对于当时中国写实剧,余上沅认为:"他们不知道探讨人心的深邃,表现生活的原力,却要利用艺术去纠正人心,改善生活。结果是生活愈变愈复杂,戏剧愈变愈繁琐,问题不存在了,戏剧也随之而不存在。通性既失,这些戏剧便不成其为艺术(本来它就不是艺术)"③。在他看来,表现内容太过琐碎具体,则使话剧失去了艺术之为艺术的"通性"。

那么,在余上沅、赵太侔等人看来,怎样才能逼近理想的戏剧呢? 赵太侔曾说:"西方的艺术家正在那里拼命解脱自然的桎梏,四面八方求救兵。中国的绘画确供给了他们一枝生力军。在戏剧方面,他们也在眼巴巴的向东方望着。"④从当时西方戏剧所面临的困境及其选择的路径,他们发现戏

① 王馥泉:《戏剧概论》,1924年12月《小说月报》第15卷第12号,第12页。
② 赵太侔:《国剧》,《国剧运动》,上海,新月书店,1927年,第10页。
③ 余上沅:《国剧运动·序》,《国剧运动》,上海,新月书店,1927年,第3页。
④ 赵太侔:《国剧》,《国剧运动》,上海,新月书店,1927年,第10页。

剧未来的发展方向当在东方。在赵太侔等人看来,中国戏曲等写意性艺术,是拯救西方戏剧于写实泥淖的利器。余上沅也有类似的看法:"一幅图画,无论它是什么写实派或自然派,如果没有纯粹图案去做它的脊椎,它决不能站立起来自称艺术。戏剧虽和人生太接近,太密切,但是它价值的高低,仍然不得不以它的抽象成分之强弱为标准。"①所谓"抽象成分之强弱",也就是他所说的艺术的纯粹性,或者说"纯粹艺术成分"。也就是说,他认为,话剧艺术无论在内容还是形式上都不能太"实",不能与现实人生距离太近,需要具有一定的超越性。

关于"国剧"概念,余上沅曾明确提出,国剧是"根本上就要由中国人用中国材料去演给中国人看的中国戏"②。严格地讲,这里四次提及的"中国",均未赋予其某种更具体的内涵,从而使这一阐述显得较为模糊空泛。事实上,符合这一概念内涵的外延,已远远越出他们所认为的国剧。因此,这里需结合他们的论述,进一步明确其"国剧"的内涵。

余上沅、赵太侔等人如此推崇传统戏曲,并不意味着他们就认为戏曲是完美的,更不是认为国剧就是戏曲。在他们看来,旧剧需要进行变革和改造。那么,怎么对旧剧进行改造呢?赵太侔曾说"旧剧在今日,已成了畸形的艺术"。他认为,作为一种综合性艺术,戏曲改良"最大最难的一个问题"是音乐;而剧本创作、舞台表演等都可适当地向西方戏剧学习借鉴。他认为,借鉴西方戏剧方面,剧本创作已有所体现;舞台表演上,"训练旧剧的动作,使它感觉灵敏,心身相应,能够随时自由表现,最好的方法,是借用西方的舞蹈——形意的舞蹈作基本的训练"。③ 如前所说,除不满于旧剧陈腐内容之外,余上沅也曾谈到,旧剧需要改良;但是究竟如何改良,在讨论国剧期间,他并未具体涉及。在《国剧运动·序》中,余上沅曾说道:"单就编剧一行说,象亚里斯多德、莱辛、伯吕纳吉埃尔、弗雷塔格、萨赛,他们给过多少暗示,指出过多少迷津。近来戈登克雷、赖因哈特等,又做过多少试验,发表过多少理论。这些东西,我们采取过来,利用它们来使中国国剧丰富,只要明白权变,总是有益无损的。比较参详,早晚我们也理出几条方法来,有了基本的方法,融会贯通,神明变化,将来不愁没有簇新的作品出来。"④

在他们看来,无论剧本创作还是舞台演出,"国剧"的建设均需要向西方戏剧学习,以期"利用它们来使中国国剧丰富"。至于怎样学习借鉴西方戏

① 余上沅:《国剧运动·序》,《国剧运动》,上海,新月书店,1927年,第3页。
② 余上沅:《国剧运动·序》,《国剧运动》,上海,新月书店,1927年,第3页。
③ 赵太侔:《国剧》,《国剧运动》,上海,新月书店,1927年,第10页。
④ 余上沅:《国剧运动·序》,《国剧运动》,上海,新月书店,1927年,第3页。

剧,余上沅则寄希望于创作中进行探索实验。这也是其孜孜以求,梦想建立北京艺术剧院的最终目的。在余上沅的设想中,戏曲在向西方戏剧学习借鉴的过程中,"从前的象征渐渐变而为写实了"。如赵太侔一样,他也认为音乐最为困难。然而"做却不然,你可以日常生活的姿态加进去";"旧戏的写实化是以做(动作)为中心的"。① 他认为,其时的国剧建设,可以"去掉唱的部分,只取白,是说也好,是诵也好,加上一点极简单的音乐,仍然保持舞台上整个的抽象";以保证美学效果上的"象征,非写实"。但是,在国剧建设中,需去掉"昆曲的雕琢"和"皮黄的鄙俗";同时注意充实"戏剧的内容",使其"不致流入空洞"。② 因此在谈到理想的戏剧时,余上沅认为,如果戏剧"能够用诗歌从想像方面达到我们理性的深邃处,而这个作品在外形上又是纯粹的艺术,我们应该承认这个戏剧是最高的戏剧,有最高的价值"③。尽管余上沅极力强调"纯粹的艺术",但并未因此而忽略戏剧的内容性元素。

余上沅认为,国剧建设需"在'写意的'和'写实的'两峰间,架起一座桥梁,一种新的戏剧"④。如此便可能创造出一种新的理想戏剧形态。其理论依据就是,无论中国还是西方,戏剧最初都是在舞蹈、诗歌和音乐基础上发展起来的;同时,尽管"绝对的象征同绝对的写实是得不到共同之点的","其终点还是两相会合……彼此多少有点互倾的趋向,这个趋向是叫它们不期而遇的动机"。⑤ 正是戏曲和西方戏剧存在某些共同的特征,写实与象征(写意)之间存在着"互倾的趋向",形成了国剧建设中对其进行沟通融合的基础。

经分析可以发现,在余上沅等人看来,国剧建设中,为在内容上抵达理性的深邃处,而须对旧剧进行改造,须赋予其现代的思想。需要注意的是,为取得外形上的纯粹艺术,而需以戏曲而非话剧为基础,并以西方写实剧方法对戏曲进行改造;改造中既需加强符合现代生活的写实性,也要注意不能因此而丢失其艺术象征性。也就是说,适当地加强写实性,目的是在于更好地表现现实生活;而戏曲的写意性和象征性才是国剧的艺术精髓。这些论述是对前文所说余上沅对"国剧"概念界定的较为明确的补充,两相参照,才能更好地理解其国剧内涵。

① 余上沅:《中国戏剧的途径》,1929 年 5 月《戏剧与文艺》第 1 卷第 1 期,第 5 页。

② 余上沅:《中国戏剧的途径》,1929 年 5 月《戏剧与文艺》第 1 卷第 1 期,第 5 页。

③ 余上沅:《旧戏评价》,《国剧运动》,上海,新月书店,1927 年,第 201 页。

④ 余上沅:《中国戏剧的途径》,《余上沅研究专集》,上海,上海交通大学出版社,1992 年,第 59 页。

⑤ 余上沅:《中国戏剧的途径》,《余上沅研究专集》,上海,上海交通大学出版社,1992 年,第 59 页。

　　对于国剧建设的方式,余上沅主张在实验中进行探索。对于国剧建设的未来,余上沅认为,通过不断实验探索,"也许将来'不期而遇,于是联合势力,发展到古今所同梦的完美戏剧'"。但是他自己可能也感到这一理想有些虚幻;因此,他又说道:"这个目的,只能说是假定的……也许将来我们不得不见风使舵"。① 由此可以看出,余上沅也感到其国剧理想的难以实现。

　　此外,不难发现余上沅在正式倡导国剧时与其此前的孕育期,对话剧和戏曲的态度发生了某些变化。如前所说,在卡内基学习期间,余上沅在孕育国剧观念时,曾坚定地认为中国戏剧的未来是"归向易卜生";而在倡导国剧运动时,却又有意无意地扬戏曲而抑话剧。为此,他认为,即便话剧创作"有些作品也能媲美易卜生,这种运动,仍然是'易卜生运动',决不是'国剧运动'"②。对于戏曲,在卡内基学习期间,余上沅一方面指出其思想内容上的陈腐,另一方面又批评国粹派对戏曲的糟蹋,同时认为戏曲是需要而且必须在思想和形式上进行改良。而在倡导国剧运动时,或许是为了突显其"纯粹艺术",余上沅尽管也认为国剧创作中,需要戏曲与话剧、写意与写实、形式与内容间的沟通融合;但有时却又过度地张扬戏曲的形式美,乃至为此流露出为艺术而艺术的倾向。进一步讲,余上沅的国剧观念及其对国剧与戏曲、话剧关系的认识,并非仅仅一般意义上的发展演变,而是有着不同程度的矛盾性因素。

<div align="center">三</div>

　　如何将外来的话剧与本土的戏曲进行有机融合,以创造出具有民族化意味的戏剧,是20世纪中国戏剧界共同努力的一个目标。事实上随着文明戏的发展,戏剧人的经验日益丰富,他们对新旧剧间联系和区别的认识逐渐加深,并开始思考新旧剧融合的可能性。新旧剧"各有短长,新剧所长在逼真事实,此即旧剧所短;旧剧所长在歌曲以写哀乐,表白以醒剧情,此亦新剧所短"③。郑正秋认为:"新剧不唱主张者多,我则以为不必定以日本作则。"他认为"每唱人必大受感触"④。冯叔鸾也认为,新剧"参合中外,自成一家"⑤。他甚至还提出了新旧剧融合的步骤:"第一先泯去新旧之界限,第二

① 余上沅:《国剧运动·序》,《国剧运动》,上海,新月书店,1927年,第3页。
② 余上沅:《国剧运动·序》,《国剧运动》,上海,新月书店,1927年,第3页。
③ 剑云:《新剧加唱与幕外问题之商榷》,《鞠部丛刊》,上海,上海交通图书馆,1918年,第68页。
④ 正秋:《新剧经验谈(二)》,《鞠部丛刊》,上海,上海交通图书馆,1918年,第90页。
⑤ 冯叔鸾:《啸虹轩剧谈》,上海,中华图书馆,1914年,第3页。

须融会新旧之学理,第三须兼采新旧两派之所长。"①其时提倡融合新旧剧者大有人在。他们敏锐地发现了这种可能性和必要性,但遗憾的是,文明戏时期,在尚未对新剧特性有深刻认识之时,新旧剧融合的各方面条件均远未成熟。但是他们的这些戏剧主张有意无意地成了中国话剧发展过程中戏剧人不断为之努力的重要目标。从某种意义上讲,余上沅等人的"国剧运动",也可看成是对这些观念的某种历史呼应。

作为这一观念体系(即戏曲与话剧的融合)中较早且重要的戏剧思潮,"国剧运动"既为当时或后来的戏剧人留下了诸多正面的或反面的启示,也值得学术界对其进行认真反思。首先,余上沅、赵太侔等人在讨论国剧时,都不约而同地大量使用类比法(参见前面相关引文)。他们往往从国画、雕刻和书法的写意性出发,推及戏曲的写意性,并论述了戏曲的时空流动性、表演的虚拟性等。而这恰恰暴露出其国剧观念内涵的含混性,以及由此带来的论述的无力感。这一点十分明显,这里不再做赘述。

其次,余上沅等人一方面指出戏曲与话剧间存在着"互倾的趋向"。另一方面,他们又认为:"就旧剧的程式化来讲,它是不需要布景的……好像没有一种布景可以不伤它的简洁,妨碍它的动作,复杂它的空气,分了观众的注意。"②在他们看来,似乎写实一旦介入写意,即会破坏艺术的完整性,那么既然如此,又怎样实现戏曲和话剧的融合沟通呢?

再次,余上沅等人在论述中,往往是从纯学术的角度进行逻辑推理性研究,而脱离了戏剧的时代性及其自身发展规律。余上沅曾说:"我们与其是顺着写实的歧途去兜圈子,回头来还是要打破写实,那就未免太不爱惜精力了。非写实的中国表演,是与纯粹艺术相近的,我们应该认清它的价值。"③事实上,他们似乎没有认真思考过如下问题:一是现实主义是五四时期中国现代思想启蒙的需要,是现代中国社会发展的大势所趋,而非戏剧人单纯的美学选择所能左右的。二是,即使如其从纯学术研究,如若中国未能较为充分地发展现实主义话剧,没有对西洋式戏剧有较为充分的认识、实践和研究,他们所说的以西方戏剧去改造戏曲,进而实现国剧建设的想法也不可能实现。

最后也是最重要的一点,"国剧运动"更多地停留于一种"思想实验",除在美留学期间演出并催生了"国剧运动"想法的《杨贵妃》之外,他们未曾在舞台上进行过实践性探索,并未真正展开过国剧式的演出活动。有研究

① 冯叔鸾:《啸虹轩剧谈》,上海,中华图书馆,1914 年,第4—5 页。
② 赵太侔:《国剧》,《国剧运动》,上海,新月书店,1927 年,第17 页。
③ 余上沅:《旧戏评价》,《国剧运动》,上海,新月书店,1927 年,第196 页。

者曾指出:"何谓'国剧'? 它究竟是一种什么形态的戏剧样式? 却始终是朦胧的,没有得到理论的阐述,更没有任何舞台实践。"①经前文探讨可知,这一说法尽管并不十分准确,却也明确地指出了国剧运动理论阐释的模糊性以及缺乏舞台实践的根本缺陷。如果说回国之初,他们寻求建立北京艺术剧院未果,而无机会进行演出实践的话;那么数年后的 1929 年,余上沅、熊佛西在北平小剧院的舞台实践,则当是国剧探索的良好时机。然而此后四五年里,该院演出的主要还是《压迫》《茶花女》《诗人的悲剧》等话剧,而未曾涉及国剧方面的实验。这也从一个侧面说明国剧创作的困难性,同时似乎也表明余上沅等人对其所提倡的国剧更多的还是停留于理论层面,对于如何才能创造出理想中的国剧的思考尚不成熟。

在一定程度上实现了余上沅国剧理想的创作,当属国立剧专期间由其提供思路、王思曾执笔并由杨村彬导演的《从军乐》。从剧本创作上讲,该剧是比较贫弱的。其演出取得了较好的效果,主要得益于杨村彬的创造性导演,以及张定和的音乐创作和吴晓邦舞蹈编创。导演中,杨村彬根据舞台思维方式对剧本进行了创造性重构,强化了歌、舞、乐在演出中的意义,并增添了一个舞蹈作为尾声。余上沅认为:"一个演出,如果在歌(或声音与对话)、舞(或动作与姿态)、乐(显著的或不显著的)三方面都能够融合成一个整体,并且和布景、灯光以及在剧场里看得见、听得见、感觉得到的一切,都能打成一片,造成一个天衣无缝的、独立存在的艺术品,那不是一件容易的事。"这应当就是他理想中的国剧。对于《从军乐》的演出,他认为,尽管"不敢说做到了这一步,但是它的倾向,它的可能,是属于这一步的"。②《从军乐》演出于 1939 年底,距离倡导国剧运动已过去十多年。尽管更多地得益于导演的创造性重构,该剧的演出却使余上沅一定程度实现了其国剧理想,使其明确了国剧探索的某种"倾向"和"可能"。

第三节　从舞台监督到导演
——话剧导演意识的初步形成

"导演意识"主要包括两个层面:有无导演意识以及对导演职能是否有较为清晰的认识。在文明戏编演关系结构中,与幕表制相表里的是,文明戏

① 葛一虹:《中国话剧通史》,北京,文化艺术出版社,1997 年,第 73 页。
② 余上沅:《〈从军乐〉后记》,《余上沅戏剧论文集》,武汉,长江文艺出版社,1986 年,第252—253 页。

实行的是自由演剧体制,两者中又是以自由演剧为主导的。文明戏时期的自由演剧是反导演意识的。在导演意识尚不充分之时,某种程度上可以说剧本即导演。五四时期戏剧人在提出引入西洋式戏剧的同时,首先努力规范的就是剧本创作。宋春舫对导演制度的介绍和强调,得到了陈大悲等人的积极回应,但是他们都混淆了剧院的行政管理与艺术创作职能的差异。1924 年洪深导演的《少奶奶的扇子》,首先从实践上确立并规范了话剧导演制度,但是当时的演剧批评却很少谈及其导演艺术。当时只有朱穰丞等少数人真正认识到该演出的重要意义。至 1930 年前后,现代话剧的导演意识基本明确,并已基本成为话剧人的共同认识,同时此前普遍认可的独裁式导演制度则出现了异议。

话剧导演从最初混沌不清的演剧状态中逐渐剥离出来,及至职能明确清晰,称谓多次演变等,折射出现代话剧导演观念生成与发展的艰难性。国立剧专成立前的三十年左右,是中国话剧从草创到逐步成熟,以及话剧导演观念从无到有的逐渐发展形成时期。话剧导演等演剧观念(含表演、舞台美术等)的基本成熟及其较为丰富的舞台实践经验,丰富了国立剧专的演剧教学内容。

一

在导演意识尚未觉醒之时,完整的剧本在舞台演出艺术的统一性建构中发挥着重要作用,在某种程度上起到了导演的功能意义。然而,不少文明戏的幕表制式的创作是"穷凑"的①。比如新民社根据包天笑小说《一缕麻》编演了《呆丈夫》,有评论认为,该剧演出"割恶家庭中之部以涂附之"②。如果说初期文明戏编剧的"穷凑",可能是由于对话剧不熟悉等视野和水平等问题的话;那么后期文明戏编剧的"穷凑",则更多的是一种主观性选择,也是由于无原则地迎合观众而造成的。

与幕表制相表里的是,文明戏实行的是自由演剧体制,两者中又是以自由演剧为主导的。也就是说,文明戏演出中之所以始终未能突破幕表制,其中一个重要原因就是演员对于自由演剧状态的迷恋。所谓"自由演剧",是指演员在演出中不按照剧本要求,不愿过多地接受剧本等束缚。文明戏的编剧与演出的主体是基本一致的,题材的选取、处理与表演都是由剧社安排

① 欧阳予倩:《谈文明戏》,《欧阳予倩全集》第 6 卷,上海,上海文艺出版社,1990 年,第 225 页。

② 笑:《钏影楼剧话》,1913 年 12 月《歌场新月》第 2 期,第 2 页。

的。故而两者间的关系处理,关键在于演出者的艺术态度。如果演出者艺术态度不够严谨,那么自由演剧往往会对幕表制编剧提出更多的要求,并形成某种挤压。在谈到幕表制编剧时,昔醉曾说:"今之各剧社均以幕表代脚本者也,虽幕数场次详述靡遗,然情节简括,寥寥数言,甚有一幕记载不满十字者",且"情节含糊"。[①]

在文明戏编演关系结构中,自由演剧常常将其意图预先注入幕表制编剧之中;而对自由演剧状态的盲目追求,致使演出中常常对幕表也不一定遵循了。在谈及文明戏自由演剧时,洪深也曾说道:"不排练,不试演,不充分预备的","有时演员上场,甚至连全剧的情节,还不大清楚";"有时连这张幕表,也不肯郑重遵守"。[②] 文明戏的自由演剧既突破了戏剧编演关系结构中"排练"的基本要求,也不遵循基本的幕表。自由演剧不断突破幕表制编剧的结果是,演员上台后甚至不清楚基本剧情。理论上讲,自由演剧的实现并非不可能,但前提是演出者需具备高度的戏剧艺术素养和杰出的表演才能,以及对舞台的充分认识和理解;而这些显然是文明戏演出者所不具备的。

一些优秀的文明戏从业者,已意识到剧本对于演剧艺术完整性的重要意义,但也有不少人仍然为自由演剧和幕表制开脱。郑正秋曾说:"演剧贵乎有剧本,剧人非不知之,知之而不用之,评剧家乃从而责之。不知实有万不能出出用剧本之原因。"演出剧目"吾国须每日每夜出出不同",而演者无暇对剧本了然于胸,演出时"思前想后,一分心而为之拘束住矣。于是精神涣散,演来冷冷淡淡,使人观之欲睡,词虽高无济也。春柳每犯是病"。[③] 作为文明戏的重要参与者,郑正秋道出了文明戏"万不能出出用剧本之原因",主要在于满足观众观看的需求。这里郑正秋以"果"代"因",观众之所以要求"每日每夜出出不同",主要还在于演出质量无法满足观众的审美需求,故而只能通过"新"和"奇"吸引观众。如完全遵照剧本而无排练的话,演出时则会因需"思前想后"而严重影响了其流畅性,郑正秋在这里以此作为其自由演剧的理由。然而,演剧之不流畅,并非遵循剧本之错,恰恰是因为排练不够。事实上,即使幕表制的文明戏演出也大多未曾经过排练。幕表制编剧本即"情节含糊",演出前如无排练,甚至不熟悉剧情,演员则"登台头绪茫然,随意说来,非但违背戏情,越出范围"。[④] 即使熟悉幕表,幕表制"融编

① 昔醉:《新剧家读脚本之讨论》,《鞠部丛刊》,上海,上海交通图书馆,1918年,第66页。
② 洪深:《现代戏剧导论》,《洪深文集》第4卷,北京,中国戏剧出版社,1959年,第7页。
③ 正秋:《新剧经验谈(一)》,《鞠部丛刊》,上海,上海交通图书馆,1918年,第55页。
④ 昔醉:《新剧家读脚本之讨论》,《鞠部丛刊》,上海,上海交通图书馆,1918年,第66页。

入演"式的"编剧"方式同样会使演出面临诸多困难,这些都需认真排演才能得到逐步解决。

显然,自由演剧在某种程度上是反导演意识的。文明戏时期即使已有较为完整的剧本,在自由演剧状态的诱惑下,演出者也常常不严格按照剧本演出。当自由演剧成为文明戏的一种习惯性的演出方式之后,则演变为文明戏发展的一大障碍。文明戏的自由演剧似乎抗拒着一切剧本。包天笑、徐卓呆翻译嚣俄(雨果)所写《牺牲》,"全剧分五幕,幕幕有精彩。惟今之新剧家素喜自由演剧,从无按照脚本原文细心研讨者。以是苟不得入,往往取貌遗神,大负作者本意"。① 文明戏的自由演剧企图突破幕表与剧本的限制,同时又在演出中"取貌遗神",甚至在剧情上也前后矛盾等等,致使其无法真正完成演出的艺术目的。

事实上,在话剧的编演关系结构中,剧本创作不仅是演出应当遵循的内容上的依据,更是一种规范。遵循演出剧本,不但能使演出完整统一,也能使表演艺术逐步趋于成熟。然而除春柳社外,文明戏"演者咸以脚本戏视为畏途"②。文明戏的自由演剧不仅表现在演说的随意介入,在某种程度上将戏剧舞台作为讲演的舞台;而且体现在片面地强调新奇的舞台视觉效果上,不顾剧情地大量运用机械布景,或者盲目搬用戏曲中的插科打诨等。正如欧阳予倩所说,为了吸引部分观众群体,"当时各家的文明戏,全爱用插科打诨的男仆";他们"志在令观众发笑,便不管合不合符,把全剧的精神、全场的空气都让这种无理取闹的丑角任情破坏而不加爱惜"。③ 剧本文学与舞台创作之间相互制约和规范。由于轻视剧本创作,忽略了剧本文学对于舞台表演的制约和形式整合作用。

文明戏的自由演剧在企图摆脱剧本规范性束缚的同时,观众对于演出的牵引作用得到了强化。初期的革命宣传剧和稍后的家庭剧,从慷慨激昂的演说到曲折离奇的情节,从思想宣传到离奇的情感,都十分强调剧场性效果。正如欧阳予倩所说,文明戏时期,"观众要看夸张、滑稽与意外的惊奇,而不必处处讲究戏情、戏理"。④ 换言之,某种迁就观众的追求剧场性效果的审美趣味,似乎同文明戏自由演剧对剧本创作的"夺权"并不矛盾,甚至在

① 剑云:《笑舞台之牺牲》,《鞠部丛刊》,上海,上海交通图书馆,1918 年,第 39 页。
② 鹧鸪:《纪愚园义务戏〈社会钟〉》,《鞠部丛刊》,上海,上海交通图书馆,1918 年,第 49 页。
③ 欧阳予倩:《自我演戏以来》,《欧阳予倩全集》第 6 卷,上海,上海文艺出版社,1990 年,第 49 页。
④ 欧阳予倩:《自我演戏以来》,《欧阳予倩全集》第 6 卷,上海,上海文艺出版社,1990 年,第 49 页。

某种程度上助长了这一趋向。然而后来的历史也证明了，无节制地追求自由演剧和廉价的剧场性效果，最终也将文明戏带向了泥潭。

<div align="center">二</div>

在导演意识尚不充分时，完整的剧本对演出艺术统一性的建构起到了重要作用；甚至从某种程度上可以说，剧本即导演。正因为如此，在反思文明戏艺术上失败的原因时，五四时期戏剧人首先批评的就是其无剧本，即幕表制的演出形式。作为文明戏的重要参与者，欧阳予倩认为："演剧者，根据剧本，配饰以相当之美术品（如布景衣装等）……务使剧本与演者之精神一致表现于舞台之上"。[1] 戏剧表演从来都是在规范中寻求自由的，对戏剧演出形成规范和牵引作用的就是剧本。剧本的规范性能够在较大程度上避免如文明戏似的去刻意制造某种廉价的剧场性效果。为此，五四时期戏剧人在提出引入西洋式戏剧的同时，首先努力规范的就是剧本创作。陈大悲认为："剧场中的生命之源就是剧本，没有剧本就没有舞台，没有戏剧。"[2]他们积极翻译西方剧本，并倡导本土剧本创作。洪深、田汉、郭沫若、丁西林等人率先在话剧文学界崭露头角，他们以创作确立了中国现代戏剧的文学价值。

然而即使有了完整的剧本，也并不意味着就能演出成功。五四时期，戏剧人无论是对于话剧演剧形态还是演剧理论的认识，应当说都不算深入。基于此，欧阳予倩指出，戏剧人最紧要的便是着力进行"剧本之分析，及舞台上之研究"[3]；而当时对于话剧舞台的研究尤为欠缺。宋春舫针对文明戏演出中存在的营利主义及艺术粗糙等问题，于1920年及时地介绍和倡导小剧院演出。在介绍欧美各国小剧院发展历史的基础上，他认为小剧院具有如下特色："反对营利主义提高戏剧的位置"，"重实验的精神，使戏剧可以容易进步"；"容易举办，不比得大戏院要费很大的工程及资本"。[4] 这些恰恰是对抗文明戏留下的不良倾向的利器。宋春舫的这一主张既具有强烈的现实针对性，也有着较强的可操作性。因而在接下来的民众戏剧社和汪仲贤等爱美剧倡导者那里得到了理论上的回应。在介绍小剧场演剧时，汪仲贤还曾说道："我们正在寻达到'真的新剧'的路，看见了别人革创时代的筑路

① 欧阳予倩：《予之戏剧改良观》，《欧阳予倩全集》第5卷，上海，上海文艺出版社，1990年，第1页。

② 陈大悲：《编剧的技术》，1922年1月《戏剧》2卷第1期，第20页。

③ 欧阳予倩：《予之戏剧改良观》，《欧阳予倩全集》第5卷，上海，上海文艺出版社，1990年，第2页。

④ 宋春舫：《小戏院的意义由来及现状》，1920年4月《东方杂志》第17卷第8期，第73页。

方法,似乎格外亲热。"①1920 年代,洪深在戏剧协社、田汉在南国社等等,都曾对小剧场演剧进行过实践性探索。

在中国话剧史上,宋春舫较早注意到导演制度的重要性。1920 年,他在介绍"傀儡剧场"时曾说,戈登·克雷认为戏剧舞台"是一种科学,而且是一种应该统一的机关";这种统一的责任"应该卸在戏园子经理肩上",且"凡是与戏园有关系的人,必须听戏园经理的命令"。② 宋春舫在这里介绍了戈登·克雷的专制化导演制度。在严重缺乏导演意识之时,适当强调导演的专制性,应当说不无道理。然而遗憾的是,宋春舫在这里模糊了剧院的行政管理与艺术创作职能的差异,以致将导演与剧院经理混同于一体。曾经游历欧洲多个国家,对西方戏剧十分熟悉的宋春舫尚且如此,五四时期戏剧人对于话剧导演的了解程度可见一斑。

爱美剧的主要倡导者陈大悲,也认识到当时话剧演剧基础的薄弱性。他在《爱美的戏剧》中沉重地指出:"断自今天来说,我国实在还没有爱美的戏剧发生",甚至当时在"剧场舞台方面,还没有一部有系统的著作"。在他看来,主要原因就在于戏剧人对舞台演出和演剧理论的认识太浅薄。他说:"一班有知识的人所组织的新剧团,都很少充分研究练习底机会,虽然能知道这一种'美',而还没有圆满实现这一种'美'底能力。"③也就是说,演出者不清楚如何圆满地完成演出活动。事实上,这不仅仅限于一般的业余戏剧人,陈大悲等人对于话剧演出,尤其是导演方面也还处于摸索之中。这也是他们在提出爱美的戏剧主张之后很长时间都未曾进行演剧实践的重要原因。汪仲贤在发表于《戏剧》2 期的《本社筹备实行部的提议》一文中,提出希望重排《华伦夫人之职业》,并提出了具体的角色分配,对舞台导演进行了阐述。这表明他已从 1920 年 10 月该剧演出的失败中,认识到导演对于演出的重要性。然而他的这一重演主张却未能实现。

经宋春舫等人将戏剧导演及其职能等戏剧观念介绍到中国之后,陈大悲等人也逐步认识到导演的重要性。在《爱美的戏剧》中,陈大悲曾说:"舞台监督(Stage-director)又称作舞台主任(Stage-manager)。也有舞台监督之下另设一舞台主任专管演作一方面的事务的……舞台监督是舞台土发政司令的人……演员与职员各人负各人底责任,舞台监督却负全剧成败底责任。"同时他认为:"舞台监督是舞台上发号司令的人。在演出时期内有绝对

①　汪仲贤:《苏格兰国家剧人协会的最近报告·译者记》,1922 年 2 月《戏剧》第 2 卷第 1 号,第 71 页。

②　宋春舫:《戈登格雷的傀儡剧场》,1920 年 1 月《新青年》第 7 卷第 2 号,第 136、137 页。

③　陈大悲:《爱美的戏剧》,1921 年 4 月 26 日《晨报》第 7 版。

的执行权,舞台监督所说的话就是后台的法律,全体演、职员绝对的不许违抗,不许辩论。"①徐半梅也提出:"真的新剧非用有领袖制度不可,并且还要使领袖有极大权限,差不多可以称他为绝对的专制。"他认为,领袖(即舞台监督)的职责主要在于"谋统一谋调和";戏剧的"真意在一个命令下求统一的,舞台监督不得力,全剧就减色"。同时他指出"现在中国的新剧团体,领袖是有的,不过不能尽力发挥"。② 为此,他还翻译了德国哈格曼撰写的《舞台监督术底本质》(1922 年 1、2 月《戏剧》第 2 卷第 1、2 期)。不难看出,如同宋春舫一样,陈大悲、徐半梅等人也极力倡导"绝对专制"式导演。这一观念显然是针对当时的话剧演出现状而提出的。当时的演出对艺术的完整性和统一性认识不足,盛行一时的缺乏排练的学校业余演剧则更是如此。

对于话剧导演,爱美剧时期陈大悲等人称之为"舞台监督",汪仲贤有时称之为"舞台临时监督"③,徐半梅有时则称之为"领袖"。同时如前文所示,陈大悲未能真正弄清舞台演出中 director 与 manager 之间的区别。他们对于导演职能的认识和理解,也还是模糊不清;仍然将导演职责与一般管理工作混为一谈,未能将导演视为一种纯粹的创造性的艺术劳动。不过,陈大悲也认识到,建立健全导演制度对于当时中国话剧演出的重要性和紧迫性。这种认识在当时十分普遍。1923 年余上沅已开始使用"导演"这一称谓,但是 1925 年前,在其文章中却仍然出现导演与舞台监督混用的现象。称谓的混乱,折射出当时戏剧人导演观念的模糊不清。

陈大悲等人尽管已意识到导演制度的重要性,并倡导对其切实推行实施;然而无论在理论观念上还是在为数不多的舞台实践中,其导演意识都是不完善的。作为文明戏的参与者,陈大悲、汪仲贤、徐半梅等人深知文明戏演出的种种问题。他们也是在五四新思潮影响下,批判文明戏最激烈的一批人。尽管如此,他们身上所附着的文明戏特点,在爱美剧演出中有时仍然会有意无意地流露出来。这一点在陈大悲那里最为明显。正如张庚所说,陈大悲虽极力反对表演上的分派,但他自己演《英雄与美人》中的萧焕云时,却也套用旧剧上"三花脸"的方法;同时其剧中的人物总喜欢发一些不是人物所能发的长篇言论。④ 也就是说,陈大悲尽管认识到话剧导演制度的重要性,然而在演出实践中,却往往又在表演等方面有意无意地沿袭着文明戏的某些演剧方法,破坏了演剧艺术的完整性和统一性。

① 陈大悲:《爱美的戏剧》,1921 年 5 月 16 日《晨报》第 5 版。
② 呆(徐半梅):《新剧领袖问题》,1921 年 1 月 6 日《时事新报》第 4 版。
③ 仲贤:《本社筹备实行部的提议》,1921 年 6 月《戏剧》第 1 卷第 2 期,第 4 页。
④ 张庚:《中国话剧运动史初稿》(七),《戏剧报》1957 年第 7 期,第 42 页。

在谈到当时陈大悲、汪仲贤、谷剑尘等人的演剧之时,洪深认为主要"有两弱点",即"不连贯遵守剧本,云悲即悲,云喜即喜;而其间之经过关系,则毫不顾及……故就片段而论,扮演尽有佳处,而全部大体,则支节模糊";"不深刻表贤状奸,仅得皮毛,故善则甚善,恶则甚恶,即俗所谓一条边……演员不能曲达心事,徒就表面扮演,则用力虽多,所演总觉不甚可信,不甚像真也"。① 洪深深刻地指出了早期爱美剧演出,往往不仅缺乏艺术完整性,而且还不够深刻,缺乏真实性;而这些都是由于导演意识不充分且执行不力所致。余上沅也认为,当时的新剧演出,"一般人还不曾完全脱去'文明戏'的习气,剧本是剧本(有剧本已经是进步),演员是演员,布景是布景,服装是服装,光影是光影,既不明各个部分的应用方法,更不明整个有机体的融会贯通。彼此龃龉,互相争斗,台上的空气松懈,台下的空气破裂"②。这里余上沅所指出的早期爱美剧演出的诸种毛病,概括地讲就是缺乏导演的统一构思和完整的艺术创造力。他们都注意到且分别从不同角度指出了早期爱美剧演出中存在的问题——尽管已有完整的剧本,却缺乏充分的导演意识和导演能力,没有注意到话剧演出的艺术统一性和完整性。

不可否认的是,陈大悲等人未曾较为系统地接受过现代戏剧的理论和实践训练(也因此未能褪尽身上的文明戏艺术气息),对如何圆满地排演一出话剧作品,应当说并不十分清楚。从理论和实践上建立健全现代话剧导演制度这一历史任务,在1935年左右斯坦尼演剧理论进入中国之前,主要是由洪深、余上沅、熊佛西等留学欧美、1924年前后陆续回国的及较为系统地研究了西方演剧理论的戏剧人承担的。

三

如果说1924年洪深导演的《少奶奶的扇子》,首先从实践上确立并规范了话剧导演制度,那么洪深、欧阳予倩、熊佛西、向培良等人则努力从理论上阐明了话剧导演制度。他们在西方演剧理论的影响下,撰写了一批关于舞台演出的论著,为现代话剧导演艺术奠定了最初的理论基础。如洪深的《〈少奶奶的扇子〉后序》《从中国的新戏说到话剧》等、欧阳予倩的《戏剧改革之理论与实际》、熊佛西的《戏剧究竟是什么》《怎样导演?》、向培良的《戏剧导演术》等。

如前所说,尽管导演制度此前已被介绍到中国,但那都是抽象空洞的观

① 洪深:《〈少奶奶的扇子〉后序》,1924年3月《东方杂志》第21卷第5期,第127页。
② 余上沅:《国剧运动·序》,《国剧运动》,上海,新月书店,1927年,第4页。

念形态,洪深对《少奶奶的扇子》的成功导演,则赋予其以实在而鲜活的具体可感的内容。现代话剧导演制度不仅需要扎实的导演艺术,而且是建立在各环节紧密配合基础上的,这是洪深导演《少奶奶的扇子》提供的一个重要示范意义。该剧的演出成功,既得益于洪深成熟的导演观念和导演艺术,也离不开戏剧协社成员的积极配合。1923 年洪深加入戏剧协社并接手排演主任之时,就与剧社同仁相约道:"诸君以是命不佞者,与排演时当严守其纪律,有不惬于不佞之主张者,毕事而后斟酌之。"①1924 年《少奶奶的扇子》的演出,被认为"是中国第一次严格地按照欧美演出话剧的方式来演出的"。② 该剧演出大获成功,自此之后,该社逐步形成了"以为当行,则行之不疑;以为能任则任之不疑;知其可信,则信之不疑;各竭其才,始终以之"③的排演制度和排演风气。该剧的成功演出,"标志着有严格排演制度——包括编剧、导演、演员、舞美各方面密切合作的中国话剧演剧体制的基本确立"④。该剧严格的导演制度及其成功,使如何圆满地进行话剧导演,不再仅仅停留于抽象的理论层面,为当时话剧界提供了一个可资借鉴的鲜活的范本。袁牧之曾说,《少奶奶的扇子》演出的成功和轰动,"引起了社会对于话剧的注意,也引起了辛酉这一群人对于话剧的未来的认识"。⑤ 朱穰丞等辛酉剧社成员,曾去听洪深关于话剧演出的授课,并做了完整而详细的笔记。从中不难看出洪深实行的排演制度对于当时话剧演出的影响。

　　然而值得一提的是,当时不少戏剧人并未及时和充分地认识到该剧演出对于现代话剧导演艺术发展的价值意义。洪深导演与戏剧协社演出的《少奶奶的扇子》,1924 年出版的演出特刊,收录了发表于《东方杂志》及《时事新报》"青光"副刊等报刊上对该剧前几次演出的剧评等。主要包括马二先生、瘦鹃、徐卓呆、徐公美等人 31 篇剧评,如马二先生的《评〈少奶奶的扇子〉》等。值得注意的是,这些演出批评文章基本都是评论剧本情节结构、剧本改译、演员表演及男女合演等问题,即使提到排演,也基本是围绕表演问题展开讨论的。这些评论者几乎都未谈及其导演艺术,更遑论探讨该演出在现代话剧导演史上的重要意义。该剧演出时,导演(即当时所说的舞台监督)问题也已在中国讨论几年了。同时,在演出广告上对洪深重点的介绍是

①　欧阳予倩:《剧本汇刊第一集·序》,上海戏剧协社编:《剧本汇刊第一集》,上海,商务印书馆,1931 年,第1 页。

②　茅盾:《文学与政治的交错——回忆录(六)》,《新文学史料》1980 年第 1 期,第 182 页。

③　欧阳予倩:《剧本汇刊第一集·序》,上海戏剧协社编:《剧本汇刊第一集》,上海,商务印书馆,1931 年,第1 页。

④　田本相:《中国现代比较戏剧史》,北京,文化艺术出版社,1993 年,第 132—133 页。

⑤　袁牧之:《辛酉学社爱美的剧团》,1934 年 1 月《矛盾》第 2 卷第 5 期,第 98 页。

"改译",而非其导演身份。该剧演出的"职员一览",按事务主任、排演主任、布景主任、道具主任的顺序,逐次进行了介绍。洪深的导演身份,在这里被称为"排演主任",并被认定为"职员"之一,且与事务、布景、道具等完全等同。

确立导演制度之后的 1920 年代中后期,话剧演出实践中的导演方法呈现出了多样化的态势,演出效果也参差不齐。辛酉剧社主持人兼导演朱穰丞,在连续三晚观看南国社第二次在沪话剧公演后,曾对各剧演出提出过批评意见,并就其导演艺术说道:

> 吾闻导演术有二种:(1)导演者对于演员取放任态度;只要不侵害到其他演员,各演员可以自由自在地去创造他的角色;可是这非有好演员而非只需少数演员演底戏不办;(2)导演对于剧中任何人,任何事物都要专制,演员等于傀儡,声调、姿势、动作等都要由导演指示……就我所知,戏剧协社,复旦剧社,剧艺社与我们的辛酉剧团所取底导演术是偏重于后者(2)的,而南国社与狂飙社则偏重于前者(1)。并非我阿私所好,我以为南国社的病就在此。你对于演员太放任了,对于他们的演作太没有设计了……所以南国底舞台上常常发生无政府的状态。①

朱穰丞在这里指出了南国社演剧存在的症状和病根。他准确地指出其对于包括表演在内的整个演出缺乏基本的设计,以至于演出时常常发生"无政府的状态"。然而,在寻找病根时,朱穰丞却似乎并不准确。南国社演剧的这些症状,根源并非在于导演是否独裁,而是是否具有充分的导演意识。事实上,如若具有充分的导演意识,无论导演独裁与否,都能避免这些症状的。

朱穰丞等人所称道的独裁或专制式的排演制度,在导演意识淡薄阶段无疑是有积极作用的,但是其弊端,尤其是对演员艺术创造性不同程度的抑制也是毋庸讳言的。② 在发表于 1930 年的《关于新戏剧运动的几个重要的问题》一文中,叶沉(沈西苓)指出,话剧演出"是以它各要素的相互地发生了极复杂而又极富调理的交互作用,才能统一地完成"的;他认为"导演的独

① 朱穰丞:《给田汉——关于南国社在沪第二次公演》,1929 年 8 月《戏剧的园地》第 1 卷第 3 期,第 34—35 页。

② 就导演与演员的关系处理方面,欧阳予倩不久后将导演的方法概括为三种:"教导式的导演法""讨论式的导演法""批评式的导演法";并认为"作导演最要懂得方法多而能自由运用。好的导演,在一个戏里用各种变化不同的方法帮助剧情的发展而毫不见牵强的痕迹。"(欧阳予倩:《导演经验谈》,1937 年 6 月《戏剧时代》第 1 卷第 2 期,第 276、277、279 页)

裁是会使演员不能自身辩证法的发展","有使各要素不平均的发展的危机"。① 尽管经过几年的发展,当时的话剧演出已具有一定的导演意识,却并不一定充分。在当时独裁式排演制度比较盛行的话剧界,沈西苓及时地指出独裁式排演制度存在的弊端,以引起话剧人的警惕,无疑是具有积极意义的。

随着话剧导演意识的逐步觉醒,戏剧人对于导演的探索和研究,也逐渐由排演制度深入到舞台演出与剧本、演员等诸因素之间的关系。其中值得注意的是对舞台演出与剧本文学性的关系探讨。沈起予在探讨话剧演剧艺术发展较慢的原因时认为,其中之一就是"Ibsen(易卜生)一般人的恶影响"。在沈起予看来,"因他(即易卜生)的戏剧而把演剧专偏为'文学的演剧'去了……他的戏剧上演时的演员之动作的极少,往往稳坐在舞台上对白至只四十分钟之久"。他认为,这是"文学作家抑压演员的动作"②。显然,沈起予在这里所说的"动作",主要是指外部形体动作。在他看来,较之人物的内心动作,外部动作似乎更有助于演剧艺术的提升和发展。这一看法,显然是有待商榷的。作为艺术剧社的一员,沈起予在当时更多关注的是左翼戏剧的演出,面对的是文化层次相对较低的工农阶级。这或许是他在这里更强调外部形体动作的主要原因。

与之相反,向培良则认为:"古今杰作,尤其是近代剧的倾向,梅特林克(Maeterlinck)和安得列夫(Andrev)的理论,其使用动作,都在于藉以表示内心的状态,而不从动作的本身引起观众的兴趣。"③他指出,当时话剧"表演却还沉在低级的写实趣味里";"动作所给与观众的印象",应当"不是那动作在日常生活中所产生的情绪之传递,而是动作本身的韵律所引起的情绪和思想"。④ 作为一名戏剧理论家,向培良敏锐地指出,话剧表演应当以人物的内心动作为主线;且应净化表演动作,将琐碎的日常动作,从舞台上驱逐出去。显然,在向培良看来,话剧演出应以演员表演为中心,应建立以演员为中心的排演制度。如果说他的前一主张已具有斯坦尼演剧理论的精髓,那么后一看法则似乎吸收了戏曲表演的某些特点。应当说,他的这些主张已超越了当时中国话剧实践,对接下来的话剧演剧艺术发展具有重要的启发意义。

① 叶沉:《关于新戏剧运动的几个重要的问题》,艺术剧社编:《戏剧论文集》,上海,神州国光社,1930年,第83—84页。
② 沈起予:《演剧的技术论》,1930年6月《沙仑》第1卷第1期,第66页。
③ 向培良:《剧本论》,上海,商务印书馆,1936年,第4页。
④ 向培良:《戏剧之基本原理》,1931年3月《小说月报》第22卷第3号,第381页。

1935—1936 年,章泯为上海业余剧人协会排演了《娜拉》《钦差大臣》《大雷雨》等剧。在与《少奶奶的扇子》《第二梦》《狗的跳舞》等十年来重要公演的对比中,陈鲤庭认为,《娜拉》的演出"竟如此感动,好像竟发见什么新的与从前不同的东西似的"。这种"新的"东西就是,章泯成功地使演员运用了斯坦尼斯拉夫斯基的体验艺术方法,演员沉浸在剧本的规定情境中,真挚地体验着角色的生活,反映着每一细微的感情变化。在排演过程中,赵丹曾说,章泯"非常尊重别人的创造和劳动,他与演员一同工作,完全取平等探讨的态度,总是从理解演员的创造意图、向往和可能出发,善于将演员的创造意图纳入他自身的导演工作中去,成为他再创造的起点"。① 正是章泯等人对斯坦尼演剧理论的成功实践,为现代话剧演出,尤其是现实主义话剧演出,在导演方法上树立了鲜活的可资借鉴的范本。这是继洪深为现代话剧确立导演制度之后,现代话剧导演发展史上的一件大事,从演剧方法角度切实地将现代话剧导演实践向前推进了一大步。

明确戏剧概念是中国戏剧现代化的一个重要方面,早期尤其如此。戏剧概念是对戏剧观念的高度概括,凝聚着戏剧人对现代戏剧的认识和理解。在中国现代戏剧早期,洪深、周剑云、陈大悲、汪仲贤等人在西方戏剧与古代戏曲、时代的诉求与历史的惰性等巨大张力下,结合丰富的舞台实践,参照西方戏剧理论,细致地梳理和辨析诸种戏剧概念。其中,既有关乎戏剧本体性的概念,如本章论及的话剧、国剧、导演等;也有关于戏剧实践性的概念,如舞台②、舞台电光③、幕④等。事实上,在戏剧教育尚不发达而从事演剧事业的人员众多的民国时期,戏剧人一贯重视对话剧基本概念的辨析。如洪深于 1929 年 9 月在《民国日报》副刊《戏剧周刊》上开辟了专栏"术语的解释",对"剧场的""闹剧"等概念进行了辨析;《中美日报》的《电影与戏剧》副刊于 1938 年 11 月开辟"电影·戏剧术语辞典"专栏,探讨了"幕""场""场面"等概念。

从概念探查中国戏剧的现代化进程,需注意的是,两者均非静止凝固,而是发展演变的。某种程度上,概念可视为戏剧观念发展演变的"表征"。这些戏剧概念沉淀着洪深等戏剧人对话剧的体认;同时作为一种观念,又成为影响中国话剧发展演变的一个重要因素。透过这些戏剧概念,我们可以

① 赵丹:《地狱之门》,上海,上海文艺出版社,1980 年,第 30—31 页。
② 周梦熊、汪仲贤译编:《舞台的种类》,《时事新报》1922 年 11 月 5、12、26 日第 4 版。
③ 汪仲贤、周退一译编:《舞台电光》,《时事新报》1922 年 12 月 10、17、31 日第 4 版。
④ 呆:《说幕》,《时事新报》1921 年 1 月 12 日第 4 版。

清晰地了解中国现代戏剧观念演变的历史轨迹。在诸种话剧概念中,最易于反过来使戏剧人观念趋于僵化的或许就是"话剧"这一概念本身。由于对对话的直接强调,"话剧"概念本身似乎并不利于其观念的生成发展。可幸的是,洪深、田汉、欧阳予倩、贺孟斧、杨村彬等著名戏剧人,无不以一种开阔的视野进行话剧研究与实践。他们自觉地从戏曲、民间歌舞,以及传统绘画与雕刻艺术中吸取养分,拓展了话剧的艺术建构空间,对推动中国话剧的现代化和民族化探索产生了较大影响,为包括国立剧专在内的中国话剧建设与话剧教育提供了很好的启示意义。

自 1920 年代中期,在胡适等五四文人批判旧戏几年之后,余上沅等人就大力倡导"国剧运动"。尽管这一运动最终归于失败,但是其认为话剧与戏曲之间可兼容,这种开阔的话剧观念,却对国立剧专的话剧实践和话剧教育起到了重要作用。剧专期间,比如余上沅与王思曾合作的《从军乐》,以及由顾一樵编剧、杨村彬导演的《岳飞》,都未曾被"话剧"所束缚,而是充分吸收音乐、舞蹈等多种艺术手段,极大地丰富了戏剧的艺术表现力。

第二章 剧专成立前的话剧
教育方式与特征

中西戏剧史上的表演训练,早期基本都是在舞台实践中完成的。随着班社的出现,戏剧史上孕育出了一种师徒制的教育模式。学校戏剧教育则是戏剧发展到一定高度,在戏剧理论等课程内容有一定储备之后才出现的。如果说传统的师徒制教育模式,更多的是依靠学生自己的观摩和体悟的话;那么学校戏剧教育则不能仅限于此,同时还需要教师的讲解与阐述,而这些则需要戏剧理论建设作内容支撑。故此,学校戏剧教育的出现是比较晚近的事,中国话剧的学校教育亦如此。比现代话剧学校教育更早出现而后又平行进行的,还有剧社式教育模式。这是一种依托于剧社,以舞台实践为主,或辅之以一定的理论学习,如讲习所或训练班等形式的教育模式。而始于民初并不断演化,几乎遍及全国的民众教育馆,在长期的社教活动探索中,也形成了某种独特的话剧教育模式。三种话剧教育模式,在国立剧专成立前即已存在,且有一定程度的发展,在人才培养探索、舞台实践探索及话剧推广等方面取得了一定成绩;既为国立剧专的办学提供了一定的基础,也为其留下了诸多在教育教学实践中有待突破和解决的问题。

第一节 剧社式培养
——实践中的经验总结与观念生成

一般而言,一个成熟的演剧人都会自觉不自觉地形成某种演剧观念,并在其引导下进行演剧活动,进而形成自身的演剧风格。演剧人的演剧观念是在大量演剧活动的基础上,不断地总结经验教训,并在一定戏剧理论指导下逐步形成的;也是发展开放的,在其演剧活动中可能会不断进行丰富和修正;既受到民族和时代的演剧艺术水平及其文化语境的制约,也不同程度地推动着民族演剧艺术的发展。民国时期的话剧人根据不同阶段的不同演剧

基础,依托于所在的演出团体,结合其舞台演出实践和各种演剧理论,形成了不同的剧社式养成特点。概略地讲,继文明戏之后,1920 年代到 1930 年代初中国话剧的剧社式人才培养主要有三种:一是以陈大悲、汪仲贤等人为代表的"函授"粗放式的业余演剧模式,二是以洪深等人为代表的"深耕"式的剧社养成模式,三是以余上沅为代表的传习所式的人才培养模式。

<div align="center">一</div>

总体来讲,文明戏演剧最大的贡献之一,是在知识青年中培育了一些话剧人,并在普通市民阶层中培养了一批最初的话剧观众。尽管文明戏演出新旧混杂的过渡性痕迹十分明显,却为中国话剧奠定了最初的基石,并孕育出了欧阳予倩、陈大悲、汪仲贤、沈冰血等初期话剧人。在当时中国既无较为成熟的演剧理论指导,也无相对完善的舞台演出可资借鉴的情形下,这些早期优秀的话剧人在不断的演出实践中自我摸索,总结经验教训,努力提升演剧艺术水平。正因为如此,欧阳予倩认为,文明戏时期成就最高的是表演艺术。但是他们对于话剧演剧艺术的探索过程注定是艰难的。对此,汪仲贤曾经说道:

> 那时我已经编过好几种新剧本,而屡次演出之成绩,都觉得与我的理想相差太远,但是我只知道演得不好,却始终说不出一个理由。要怎样演法方能合我的意思。因为我们当时所看到的戏剧,无论是京、昆、粤以及一切杂剧,都是一个模型里印出来的东西,我们编剧也难脱离这形骸,老是在这臭皮囊中翻斤斗。顶破了脑袋也钻不出一条活路来。①

视野所及都是"新旧参合"的过渡性戏剧形态,汪忧游等人尽管知道"演得不好",与其"理想相差太远",却难以"脱离这形骸"。究其原因,主要在于他们尚不清楚真正的话剧是怎样的,也不明白如何才能创作出真正的话剧,更没有经验丰富的戏剧人予以指导。他们是中国戏剧舞台上最初的一批话剧人,在不知道何为真正的"新"的情况下,反倒背负了不少"旧"的包袱。如果要在中国现代话剧演剧史上找寻一批最为艰难的戏剧人,那么非文明戏期间努力求索的演剧人莫属。于他们而言,真正"新"的话剧艺术固然难以觅到,而"旧"的包袱同样难以褪尽(这在 1920 年代初期体现得十分明显)。在此情形下,他们只能自己左冲右突,自我摸索。他们的演剧艺

① 汪忧游:《我的俳优生活》,1934 年 10 月《社会月报》第 1 卷第 5 期,第 95 页。

术观念几乎都是自己在舞台创作中自我体悟和总结形成的。

　　剧社演出实践中演员之间以及观众、剧评人等，对演员演剧经验的总结和提炼都会产生某种影响，其艺术水平或审美趣味直接或间接地影响着演员的表演。这种影响可能是积极的，也可能是消极的。在过渡性色彩明显的文明戏时期，后一种影响较为明显。这些从当时文明戏人关于表演的自我叙述及剧评人的评论文章中，就可窥见一斑。比如作为新民社的创建人并被誉为文明戏中兴功臣的郑正秋曾说："言论与做工为剧人之必要，使千百座客倾耳于台上，而我能以出其不意之非常言论耸其听，则其精神为我激发或鼓掌以助我兴焉，是为至真确之经验。"①被郑正秋视为"真确之经验"的，却是"出其不意之非常言论耸其听"。而这种"经验"的形成离不开观众的推波助澜。每当观众感觉"精彩"之处，观众的鼓掌和喝彩声都能对演员起到"助我兴焉"的作用。观众的反馈信息助长了演员自我评价的片面性。何悲夫演新剧时，则"慷慨演说，痛哭流涕，最能发人猛省，至激烈时则又毛发直竖，毅然若不可犯"。② 而周剑云在批评民鸣社所演《多情英雄》时则认为，"全剧人物以天影为第一，惟双目灼灼，时向包厢乱射"；"无为演剧，诚挚则诚挚矣，惟发议论时，面朝台下，脸涨通红，耸其肩，切其齿，灼其目"。③这种表演趋向发展到畸形时期，动作夸张变形，乃至不顾剧情需要和剧中人物关系，直接向观众进行卖弄性表演。这种表演环境显然是不利于演员总结提炼其演剧经验的。

　　无论文明戏演员的自我陈述，还是剧评人对其演出的评论，从中都不难看出文明戏人对演剧的理解都不能算是科学的。五四文学革命（及稍后）期间，陈大悲、汪仲贤、徐半梅、沈冰血等文明戏从业者，结合某些外国戏剧理论，对其文明戏演剧实践进行反思性批判。陈大悲后来在反思文明戏时认为：首先，没有剧本对演员表演艺术的提升是不利的。他说："第二次复演时将剧中的精彩处渐渐忘却"，反而可能越演越差。④ 其次，他也意识到并批评了文明戏演出中，为讨好观众而盲目追求新词汇和夸张的表演风格。"去正经角色的开口就是'四万万同胞'，'手枪'，'炸弹'，'革命'，'流血'。说几句肤浅的时髦新名词与爱国话，包管得一个'满堂彩'。去诙谐角色的，腰里挂一把便壶，鼻上涂满了红硃，上台去，居然引得全场捧腹大笑。"⑤陈

① 正秋：《新剧经验谈（一）》，《鞠部丛刊》，上海，上海交通图书馆，1918年，第55页。
② 啸天：《何悲夫小传》，1914年5月《新剧杂志》第1期，第7页。
③ 剑云：《民鸣社之多情英雄》，1914年9月《繁华杂志》第1期，第10页。
④ 陈大悲：《十年来中国新剧之经过》，1919年11月16日《晨报》第7版。
⑤ 大悲：《戏剧指导社会与社会指导戏剧》，1921年6月《戏剧》第1卷第2期，第1页。

大悲将这种戏剧称为"假新剧"。

陈大悲、汪仲贤等文明戏演员,在未经任何话剧训练的情况下,仅凭其十多年的文明戏演剧经验,以及五四文学革命后对各种西方戏剧理论(初期多由日文转译)的研读,成为五四后中国话剧建设最初的实际执行者,也是中国现代话剧演剧最初的拓荒者。对于他们而言,这项工作并非易事。他们主要凭借的是对话剧的热爱,以及自身对演剧艺术的摸索与研究。其中,陈大悲于1918—1919年,还赴日本专门学习和研究戏剧。除前文所说对文明戏的反思以及对"真的新剧"和爱美剧的倡导之外,他们对西方戏剧理论,尤其是演剧理论进行了翻译介绍。比如:陈大悲编撰的《爱美的戏剧》,翻译的《戏剧的化妆术》等;汪仲贤、周梦熊编译的《舞台的种类》(1922年10月《时事新报》),汪仲贤、周退一编译的《舞台电光》(1922年11月《时事新报》);新译意翻译的《舞台上的应用物和使用的经验》(Van Dyke Browne著,1922年10—11月《时事新报》)等。

作为现代话剧演剧的拓荒者,陈大悲、汪仲贤等人在五四时期,一方面"反刍式"消化文明戏时期剧社的演剧经验,在总结与研究中提炼并提出自身的演剧观念;另一方面,对各种爱美剧社进行支持和指导。也就是说,他们尽管先天不足,却一面进行自我摸索和研究,一面着手指导和培育当时急需的话剧人才。与此同时,一些对戏剧有研究,乃至专门学习戏剧的留学欧美的学生陆续回国,他们通过对学校等的业余剧社,指导和培养了一批话剧人才。除张彭春对南开剧社的指导之外,在这方面作出过重要贡献的当首推洪深。此外,留美归国的余上沅、熊佛西等人,还在北平小剧院实践了传习所式的人才培养模式。

二

爱美剧只是一种演剧方式,如无实际的内容填充,没有剧本及对演剧的基本认识,学生等组成的业余剧社是无法实践的。因此,陈大悲等人依托于一个组织和几份报刊,在全国推行其爱美剧运动。1921年5月民众戏剧社成立后,陈大悲、汪仲贤等人,在《戏剧》、《晨报》副刊、《时事新报》副刊等发表了一系列文章,在批判旧戏和文明戏的基础上,倡导爱美剧的演出。1922年,陈大悲与蒲伯英将民众戏剧社由上海迁往北京,并将其改组成新中华戏剧协社。该社一方面吸纳了近50个集体成员,2 000多名个人成员。对于集体或个人成员,该社赋予了某些特殊的权利,如能够获得该社剧本的演出权,并能得到具体的指导等。另一方面,接管并续编民众戏剧社刊物《戏剧》。汪仲贤则在上海主持《时事新报》"青光"副刊。陈大悲、汪仲贤分别

在北京、上海,以《戏剧》《晨报》副刊,以及《时事新报》副刊等为阵地,发表了大量关于爱美剧的理论,以及评论各爱美剧团演出的文章。《戏剧》上开辟有"答问""通讯"等专栏,刊发各地爱美剧成员在演出实践中遇到的各种问题,以及陈大悲、汪仲贤、徐半梅等对这些问题的有针对性的回答,如《戏剧》第1卷第6期上对读者提出的关于"写实戏创作"与"话剧独白"等问题的回答等。

　　陈大悲、汪仲贤等人通过报刊,向全国爱美剧社进行"函授"式指导的内容,除前文所说的理论翻译与介绍之外,主要包括:一是进行具有可操作性的指导。这些文字不是抽象的理论介绍,而具有很强的实践性,如汪仲贤的《怎样演习剧本?》(1922年5月6—17日《时事新报》)、徐半梅的《说幕》(1921年1月12日《时事新报》)、徐公美的《演剧人的眼睛练习》(1923年3月25日《时事新报》),以及沈冰血的《演剧初程》(《戏剧》第1卷第1、2期)等。二是对爱美剧演出中普遍存在问题的分析。如一夫的《对于学生演剧的一句话》(1922年11月11日《时事新报》)、唐越石的《怎样批评爱美的戏剧》(1922年12月17日《时事新报》)、寓一的《一年半在爱美的剧团里给我的教训》(1923年3月18日《时事新报》)等。三是以剧评方式对爱美剧演出进行有针对性指导。这些剧评文章大多对演出进行了较为细致的剖析,严肃地指出演出中存在的各种问题,如郑振铎的《评燕大女校的新剧〈青鸟〉》(1920年11月29日、30日《晨报》)、陆明悔的《评爱国女学蛾术游艺会的〈空谷兰〉》(1922年3月4日、5日、8日《时事新报》)、魏馨凡的《评维美新剧社演的〈父之回家〉》(1922年5月20日《时事新报》)等。魏馨凡在文中指出,演出既"缺乏经验",也"无人指导",表演者"未能揣摩剧中人的个性",表演者"是扮演他自己,不是扮演剧中人",演出时"一举一动,都不合剧情";同时动作呆滞,台词如同背书,毫无表情等等。与此同时,这些报刊上还发表了关于爱美剧演出的争鸣文章。如沈冰血与周剑云就爱国女学所演《空谷兰》展开了争鸣——沈冰血的《为评蛾术游艺会的〈空谷兰〉和剑云先生的通信》(1922年3月8日《时事新报》)、周剑云的《释疑答冰血先生》(1922年3月11—12日《时事新报》)。两人并非意气之争,而是就演剧艺术本身交流意见。值得一提的是,现代话剧史上真正意义上的剧评文章——客观严肃而非文明戏时期捧场式的批评,即始于此时。

　　总体来讲,陈大悲、汪仲贤等人通过新中华剧社聚集了当时众多的集体或个人成员,并以《戏剧》及《晨报》《时事新报》等的副刊为阵地,对全国的爱美剧演出进行了某种"函授"式的指导。这些爱美剧社演出最多的剧本就是陈大悲创作的《幽兰女士》《英雄与美人》等剧。或许由于人员太少等原

因,他们到现场指导爱美剧社演出的次数很少。沈冰血曾指导爱国女学演出《空谷兰》,陆明悔认为,饰演纫珠一角的学生将"母爱"体现得"极自然",而察己饰演的昏庸顽固的老太太,能"不露少年姿态,也颇难能可贵"。① 有专家现场指导的演出,舞台效果无疑好得多。尽管陈大悲等人的这种"函授"式的演剧指导,形式粗放,具体效果并不算好,却在 1920 年代初的中国较为广泛地播撒了话剧种子。

与陈大悲、汪仲贤等人通过新中华戏剧协社遍撒话剧种子不同,自欧美留学归来的洪深等人,则多采取的是在某个剧社中"深耕"式的培养指导方式。上海戏剧协社最初是中华职业学校组织形成的,后"因演员不敷,遂联合校外同志相与共事";"职业学校诸君深知艺术之重要,不以校中消遣为满足……故任有人能专之者,其瞩深远,其意至善,而戏剧协社之发达于此基焉"。② 1924 年洪深加入戏剧协社,并接手排演主任一职。洪深的加入使上海戏剧协社迈上了一个新的台阶。此前,谷剑尘、应云卫、汪仲贤等人,"以热诚兴趣相号召,其精神固属可嘉";然而在舞台技巧等方面"还幼稚得很",对"舞台布置,灯光色调,布景化装"等都未"加以精深的研究"。该社此前的几次公演,如谷剑尘的《孤军》、陈大悲的《英雄与美人》、欧阳予倩的《泼妇》、汪仲贤的《好儿子》等,均成绩平平。

洪深的剧社"深耕"式指导,首先体现在其对话剧演剧制度(现代导演制度、男女合演制度等)的规范,排演中对话剧演剧艺术真实性的注重和追求,及对剧社人员的演剧艺术水平的提升上。这些主要体现于洪深在上海戏剧协社期间的演剧工作中。留学期间,洪深对现代演剧艺术有过精深的研究;进入戏剧协社后,逐步将其舞台技巧、导演艺术、导演方法等运用于演出实践中。洪深在为剧社排演两三出戏剧后,"表演技巧渐趋成熟,协社进入了新的阶段"。他运用新风格排演的第一部话剧是《少奶奶的扇子》,该剧的"化装、服装和表演都达到了当时的最高水平"。③ 该社成员顾仲彝曾说,排演中,洪深重视舞台技巧,不放过每一个细节。如"布景务求像真,灯光务求调和,对话表情,不嫌其细";用硬片作布景,"真窗真门,台上有屋顶""灯光分昼夜暗亮"等等。④ 这些在当时都是创举。在顾仲彝看来,该剧

① 陆明悔:《评爱国女学蛾术游艺会的〈空谷兰〉》,1922 年 3 月 4 日《时事新报》第 4 版。

② 欧阳予倩:《剧本汇刊第一集·序》,上海戏剧协社编:《剧本汇刊第一集》,上海,商务印书馆,1930 年,第 1 页。

③ 应云卫:《回忆上海戏剧协社》,《戏剧魂——应云卫纪念文集》,应云卫纪念文集编辑委员会,2004 年,第 59 页。

④ 顾仲彝:《戏剧协社的过去》,1933 年 8 月《戏》创刊号,第 53 页。

成功的最大原因在于其"导演和舞台技巧的进步"。① 导演制度方面,该剧演出之后,"新剧男女合演之必要,渐能为人所信"。② 通过上海戏剧协社,洪深不仅正式奠定了中国话剧演出的导演制度,而且指导和提高了剧社年轻演员的演剧水平,对现代话剧演剧艺术的发展产生了深刻影响。这种影响不是纯理论性的,而是经验式的、感受式的,为上海戏剧协社成员等演剧人提供了可资借鉴的演出范本。

其次,发掘、指导和培养演剧艺术人才。这种指导既指舞台演出中的具体指导,理论课程的讲授,也包括其教学和工作中潜移默化的影响。在洪深的支持和指导下,复旦大学学生于 1925 年成立了复旦剧社。为配合剧社的话剧人才培养,洪深在复旦大学开设了"戏剧编撰与演出"等课程。如此,戏剧理论课程与话剧演剧实践使学生得以相互支撑与印证。当然,仍以后者为主,学生主要是在实践摸索中形成其戏剧观念的。洪深在课堂上发掘出了朱端钧,并将其编写的剧本《星期六的下午》,推荐到学校同乐会上演出;两年后洪深导演了由朱端钧翻译的《寄生草》。1928 年春期,洪深启用马彦祥等人为演员,并亲自导演了《女店主》。1929 年秋期,在排演《西哈诺》时,洪深下了大功夫,前后排练了一个学期,并发现了包时和吴铁翼两个人才。尽管复旦剧社的话剧排演,洪深并非都进行直接指导,但是由其排演的话剧,则基本都是经过十分严肃认真排练的,注重对艺术真实性的追求。这些对于剧社人员演剧艺术的指导效果是明显的。通过复旦剧社,洪深指导和培养了朱端钧、马彦祥、凤子等人。他们在舞台实践中,以及洪深的言传身教的影响下,逐步形成了自身的演剧艺术观念,并成长为中国现代话剧史上著名戏剧艺术家。

三

洪深"深耕"式的剧社指导,在新人不多时是可行的。如若新人较多,更好的办法是举办剧社传习所。因此,一些严肃的演剧团体通过举办传习所的方式,提高新人演员的演剧艺术水平。这种剧社传习所的人才培养方式,不仅仅限于 1920 年代,而是贯穿民国时期的各个时代。早在文明戏时期,一些剧社就曾进行过类似于传习所的演员训练。启民新剧社 1913 年成立之时,欲招收 60 名社员,对学员入社的戏剧修养等方面几无要求;甚至对于

① 顾仲彝:《戏剧协社的过去》,1933 年 8 月《戏》创刊号,第 54 页。
② 欧阳予倩:《剧本汇刊第一集·序》,上海戏剧协社编:《剧本汇刊第一集》,上海,商务印书馆,1930 年,第 1 页。

入社学员"普通学识"之要求都难以切实实行,而事实上当时之"新剧家大半目不识丁,胸无点墨"。① 针对这一现状,该社聘请了 2 名教练员,专门教授戏剧。对于戏剧训练方面,该社章程规定每晚 8 时至 8 时半为讨论时间,晚 8 时半至 10 时为训练时间。同时规定,"凡于新剧有经验,于社会有声望之士,能热心指导"②者,则可认定为名誉社长。周剑云等当时的新剧界名流为启民社干事部中的编剧人员,昔醉为其指导员。启民社最终因财务严重亏损而被迫停办。事实上,因当时的社会文化环境及教授人才的缺乏等,文明戏时期的传习所是无法真正实施的。

　　传习所式的人才培养方式,是与演出团体联系在一起的。如此,理论与实践在学和用中得到有机的贯通融合。但是,其中一个重要问题就是,传习所与演出团体间主和辅的关系问题。一般而言,如果演出团体中已有一定比例的较为成熟的演员,则似乎可以两者同时运行;而如并无较为成熟的演员,则需在传习所中先行学习和培训一段时间,方能登场演出。欧阳予倩受邀于 1919 年在南通创办的伶工学社即采用类似于传习所式的培养方式。该学社尽管是以戏曲为主而话剧为辅,但因其运行方式的典型性,这里不妨以其为例做一分析。欧阳予倩曾说,在南通开办伶工学社时,有人提出:"人家的科班三个月可以出戏,伶工学社几时能够有戏看呢。"欧阳予倩则认为:"科班是用的火逼花开办法。若要办科班,找欧阳予倩便是大误"。③ 在他看来,"火逼花开"式的科班模式是无法培养出基础牢固的研究型人才的。欧阳予倩在南通开办伶工学社时,还遇到过如何处理剧校与剧场关系的问题。据欧阳予倩说,他主张剧场归伶工学社运用,以巩固伶工学社;而秉初却主张伶工学社附属于更俗剧场。他主张逐渐由伶工学社主持更俗剧场,宁肯少卖点钱,只要能够敷衍开销就行了;而秉初却主张多请角色和多卖钱,伶工学生只能受雇。④ 于是伶工学社和更俗剧场形成了对立的态势。

　　这里涉及一个话剧演出中资本与艺术间的关系问题。事实上,学校(传习所)与剧场,伶工学社与更俗剧场间本可在相互配合中实现螺旋式地共同提升。这里的本质问题已非以何为主,而是资本对艺术的操纵问

① 菊园:《启民社始末记》,《鞠部丛刊》,上海,上海交通图书馆,1918 年,第 27 页。
② 菊园:《启民社始末记·附本社最初章程》,《鞠部丛刊》,上海,上海交通图书馆,1918 年,第 31—33 页。
③ 欧阳予倩:《自我演戏以来》,《欧阳予倩全集》第 6 卷,上海,上海文艺出版社,1990 年,第 87—88 页。
④ 欧阳予倩:《自我演戏以来》,《欧阳予倩全集》第 6 卷,上海,上海文艺出版社,1990 年,第 99 页。

题。如若能以艺术为核心,伶工学社与更俗剧场间的关系问题,就能简化为理论与实践的关系问题,而这些在学员"学"与"用"中是能够得到较好协调的。

由余上沅与熊佛西任正、副院长的北平小剧院①,"与普通剧团的不同点,是要认为一种推展戏剧艺术的机构,专门注重于技术人才的训练,深刻的了解戏剧的组成及其任务";并认为"表演艺术实为一个戏剧组织的生命线"。② 余上沅在北平小剧院时期,曾于 1934 年发起成立表演研究会,且发布了"启事"。"启事"中称:"表演一道,固须天才,但长期训练,为中外演员成功必具之条件。"表演研究会成立的目的在于"集合同志,共同研究戏剧表演艺术及技巧";研究会计划"定期会集,由余上沅及随时邀请之专家担任指导",拟定"研究会每月举行二次"。③ "专门注重于技术人才的训练",以及表演研究会的成立与专家指导等,使北平小剧院具有了传习所的性质。同时,北平小剧院采用会员制的方式,得以实现对演剧艺术的实验探索。

北平小剧院的演员,除王家齐等经验较为丰富的北平大学艺术学院戏剧系学生之外,多为无甚舞台经验的北京的大学和中学学生。尽管如此,余上沅还是抱着"慢慢来"的心态,进行演出实践,并注重对表演艺术的实验和探索。该院公演了《伪君子》《醉了》《压迫》《挂号信》《软体动物》《茶花女》《最后五分钟》《秦公使的身价》《回家》等剧。尽管北平小剧院的实验,并非一定取得了理想的成绩,但是其人才培养及其对模式的探索,无疑是值得肯定的。该院通过不疾不徐的演出实践(大多有半年以上的排练时间)、排练中的具体指导,使一些戏剧新人获得了成长空间,著名戏剧演员白杨即起步于北平小剧院的舞台。该院表演研究会的研究活动,以及《北平小剧院院刊》的出版④等,又使其获得了与一般剧社式培养摸索不同的研究性品格。这些都有助于新人形成自身的演剧艺术观念,提升表演艺术水平。

① 北平小剧院避免了伶工学社与更俗剧场间资本与艺术的关系问题。该院成立于 1929 年,实行的是会员制,会员包括基本会员和赞助会员;基本会员为小剧院的演职人员,赞助会员是以赞助方式获得会员证,后者多为文化界知名人士,如胡适、叶公超、朱自清等。

② 魏灵格:《小剧院的基本条件——表演艺术》,1933 年 11 月《北平小剧院院刊》第 7 期,第 33—34 页。

③ 《本院设立表演研究会征求会员启事》,1933 年 11 月《北平小剧院院刊》第 7 期,第 35 页。

④ 就现有文献来看,该刊至少连续出版有 7 期。

　　较为成熟的剧社传习所式的人才培养模式,出现于抗战时期。彼时,一方面已有一批成熟的演剧人能进行指导;另一方面,一些经营得较好的剧社也有能力举办传习所,而不再受资本摆布。孤岛时期,面对严重的人才荒问题,钱堃提出:"我们固然不反对设立一个大学戏剧系或戏剧专门学校,但我们更赞成多办一些短时间就能卒业的训练班或传习所。"他认为:"与其让学生去精研各国各时代的剧作,不如先教给他们一些拿到手就能用出去适应的此时此地需要的基本的知识和技能"①,让学生参加实际工作后,在实践中进一步学习提升。汇聚了于伶、李健吾等戏剧名家的上海剧艺社,至1940年曾有过三次招收新人的经历。对于新人,除在实践中指导之外,他们曾于1940年夏,开办过类似于传习所的训练班。除社内新人之外,他们还附带训练了社外的学员。难得的是,上海剧艺社还创办了一座藏书十分丰富的图书馆,为剧社成员,尤其是那些新人的进一步学习,创造了良好的机会。

　　剧社式教育模式在中国现代话剧教育史上曾发挥过重要作用,在教师储备以及教学内容准备等剧校开设条件还不充分的时候更是如此。大量涌现的各种业余剧社,尽管可能艺术形式粗糙,但是却没有职业剧社中那般巨大的压力,能够有比较充分的条件进行自主研究,并逐渐形成其演剧观念。同时,业余剧社的舞台好似一个巨大的筛选器,一些优秀分子总能从中走出来,成为中国话剧运动的骨干。欧阳予倩、应云卫、金山、李健吾、曹禺等著名戏剧家无不是从最初的业余剧社的磨砺中走过来的。

　　剧社新人在舞台演出的实践摸索中,在成熟的戏剧人的指导下,逐步形成其自身的戏剧观念。然而不可否认的是,剧社式培养模式尽管有着许多实践机会,可能会积累丰富的舞台经验,但是其不足也是十分明显的,即所学的知识是零碎的,不系统的。正如蒲伯英所说:"我们中国底新剧所以一时提倡不起来,并不是社会不容纳新剧,实在是提倡的人,对于戏剧的知识(除文学的方面)太直觉了,而且是零碎的直觉。"②客观地讲,如果没有持久的自主研究或进一步深造,以补足理论上缺失的部分,剧社式培养模式下是难以出现真正的大才的。

①　钱堃:《积极培养干部》,1938年11月《戏剧杂志》第1卷第3期,第3页。
②　观场(蒲伯英):《绍介这一部创见的戏剧书》,韩日新编:《陈大悲研究资料》,北京,中国戏剧出版社,1985年,第91页。

第二节　剧　校　教　育

——舞台实践、理论学习与自主研习

余上沅曾说:"天才是谁都多少有一点的,问题只在如何去发展它,换句话说,演员须要训练。"他认为:"将来的理想演员,大多数非从广义的训练学校出身不可。"①在余上沅看来,演员必须经过系统训练,才能充分发掘其潜能。然而剧校式教育需以较为科学系统的课程体系为基础。课程体系中既应有一定比例的实践课程,也需有适度的理论课程。也就是说,剧校式教育需注重理论与实践相结合,需以戏剧理论基本完善为前提。戏剧理论是对历史上各种戏剧实践规律的高度提炼与总结,凝聚着无数戏剧人的舞台实践经验。学习与研究戏剧理论,不但能使戏剧人认识和了解舞台的基本特性,还能让其养成在不断实践中进行自我反思和总结升华的能力。历史上剧校式教育的出现是很晚近的事情。尽管早期话剧阶段,中国也曾出现过戏剧学校,但都是不太成熟和完善的。其出现折射出当时中国对话剧人才迫切需要的程度,然而客观条件却明显滞后于现实需求,仓促上阵的早期剧校教育也因此留下了不少历史遗憾。到 20 世纪 20 年代,随着洪深、余上沅、熊佛西等研究戏剧的欧美留学生回国,并带回了较为系统科学的戏剧理论和戏剧方法,中国话剧的剧校式教育才逐步走向正规。

作为戏剧艺术家,需要有明确的戏剧和演剧观念,以指导其演出实践;而作为戏剧教育家,则又需要超越其自身具体的戏剧观念,以全面地培养戏剧人才。也就是说,戏剧家办学过程中,需协调并处理好这种关系,否则就会因身份意识的错位而影响其办学思路。余上沅、赵太侔在北京艺专戏剧系办学之不成功,主要在于其作为戏剧家的戏剧观念,对其作为戏剧教育家的教学观念的"改写"。

一

中国第一所话剧学校的出现仅仅稍晚于中国话剧诞生。1907 年,王钟声与马相伯等人在上海创建了通鉴学校。他们在此时就能认识到人才培养的重要性,能开办戏剧学校,是十分难得的;然而遗憾的是,此时开办戏剧学校的各方面条件均不具备。在当时戏子地位十分低下的情况下,该校难以招到学生,甚至只能以"包读书、包出洋"这类带有某种欺骗性质的广告宣

① 余上沅:《"画龙点睛"》,《余上沅研究专集》,上海,上海交通大学出版社,1992 年,第 80 页。

传,且未经任何测试的情况下,招收了六七十个学生。① 即使该校创办人王钟声等,也不太了解话剧,故而"几乎只开设了一般的文学课和体操、舞蹈等科目,大部分时间用在排戏。教学的方法是从实践中学习"。② "通鉴学校"几乎没有戏剧方面的专业课程,只开设了与形体训练有所关联的体操和舞蹈。从这个意义上讲,该校没有真正的话剧教师,而是师生共同在实践中摸索。所幸的是,该校设有一个小型舞台,可供排戏使用。在通鉴学校学生训练期间,王钟声组织春阳社演出了《黑奴吁天录》,但归于失败。后在任天知的支持下,带领学生演出了《迦茵小传》《秋瑾》《徐锡麟》《张汶祥刺马》等剧。现代戏剧学校尽管滥觞于"通鉴学校",但严格地讲,它更像是一种剧社式的培养方式,而非真正意义上的戏剧学校。

显然,当时的中国根本不具备创办戏剧学校的客观条件,无论是师资力量还是课程设置均如此。姑且不论几无话剧理论,即使舞台实践也几乎是在无计划地摸索,但是该校的举办却唤起了其中部分学生对话剧的强烈兴趣。正是这种对话剧的热爱和自我研究,使他们成为早期话剧的拓荒者。然而从该校走出的陈大悲、汪仲贤等早期著名话剧人,与其说是剧校培养之成功,还不如说更多的是他们自身后来在舞台磨砺中自主研究的成果。尽管如此,通鉴学校的剧校式教育的开创之功却是无法抹杀的。

较之"通鉴学校",成立于 1922 年的"人艺剧专"则在多方面有了突破。这种突破首先就体现在该校的招生上。五四文学革命之后,一些戏剧团体陆续成立。然而话剧舞台演出若欲"得到充分的发展与进步",则要大量的人才支撑,仅仅当时的爱美剧社显然是无法胜任的,而需"专门研究家为不断的研究与表现"。③ 于是蒲伯英与陈大悲等人,于 1922 年成立了北京人艺戏剧专门学校。在招生上,尽管人艺剧专对学生的入学考核没能完全实现(要求测试语体文、朗读剧本、唱歌、英文、体操等);却已无须如通鉴学校那般进行虚假宣传,参考人数有 80 余人,录取人数内班 20 人,外班 25 人,后又补录插班生 12 名,以及 3 名女生。这些折射出当时的话剧文化生态已有明显的进步。学生来源遍及 19 省,其中当有陈大悲等人发起的爱美剧运动所形成的影响之功。

其次则是体现在培养目标和培养方式上。不同于"通鉴学校","人艺

① 得知真相后,约有半数学生离开。该事件真切地反映出当时戏剧事业及戏剧教育的艰难程度。

② 丁罗男:《"通鉴学校"及早期话剧教育》,阎折梧编:《中国现代话剧教育史稿》,上海,华东师范大学出版社,1986 年,第 10 页。

③ 芬:《破天荒的戏剧学校将出现》,1922 年 9 月 27 日《时事新报》第 4 版。

剧专"提出了较为明确的培养目标,制订了比较恰当的培养方式。人艺剧专提出的培养目标是"以最进步的舞台艺术,表演人生的社会剧本",教育方针是"从通才中训练专才"。① 在培养方式上,汪仲贤提议,学生入学即可分为演剧、编剧、师范三类进行培养。陈大悲则认为:"分工固然可以催促进步,增加效率,但创始一种事业的人不可太依赖于分工。"他进而指出,在"将来艺术之花开瓣"之前,"我们以及我们最初一两班学生不能不样样都能干得"。② 如果各方面条件允许,剧校式教育当然宜于分类培养。然而当时的中国既无较为科学的演剧理论,也无充足的教学人才。显然,这里汪仲贤的提议稍显脱离实际,而陈大悲的说法无疑更符合当时话剧发展的实际情形。但是将演剧笼统地作为与编剧并列的一大类,而未能将其化为表演、导演、舞美等进行分别教学,也折射出他们当时的演剧观念尚未真正成熟。

再次,在课程内容方面,较之"通鉴学校",有了较为明显的进步。从话剧教学内容上看,当时报刊上已发表了各种演剧理论,如汪仲贤、周梦熊编译的《舞台的种类》,汪仲贤、周退一编译的《舞台电光》,新译意翻译的《舞台上的应用物和使用的经验》等。这表明,在五四文学革命思潮的影响下,当时戏剧人的视野已逐渐打开,比较注重翻译介绍西方的演剧理论,而不再是简单地从日本转译。但是"人艺剧专"教学是否参考这些内容,现在已不得而知。陈大悲凭借自己较为丰富的舞台经验和1918—1919年在日本收集的几本戏剧书籍,编写了《爱美的戏剧》。该著作是"人艺剧专"课程教学的重要内容。正如张庚所说,陈大悲"在这个时期中起了很大的作用;这个时期的爱美的戏剧,以及以后人艺剧专的演出,大体上按照他书(即《爱美的戏剧》)中的做法去做的,剧评人的观点也多半是来自他书中的观点"。③

最后,"人艺剧专"一定程度地体现了理论与实践相结合的培养方式。从演出剧目上看(表2-1),"人艺剧专"开展了丰富的舞台实践活动。尽管剧目比较有限,短短半年时间之内却举行了十多次公演。每次公演学生们都积极参与,甚至还上演了学生创作的剧本。该校首次演出时,剧目为《英雄与美人》,陈大悲自任舞台监督,时为该校学生的徐公美认为,该次演出很成功。④

① 陈大悲:《人艺戏剧学校的讨论》,1922年11月5日《时事新报》第4版。
② 陈大悲:《人艺戏剧学校的讨论》,1922年11月5日《时事新报》第4版。
③ 张庚:《中国话剧运动史初搞》,韩日新编:《陈大悲研究资料》,北京,中国戏剧出版社,1985年,第127页。
④ 徐公美:《人艺戏剧专门学校初次实演纪略》,1923年5月29日《时事新报》"青光"副刊。

表2-1　北京人艺戏剧专门学校历次公演情况统计表①

公演届次	剧　目　名　称	公演时间	备　注
第一次	说不出（独幕哑剧,陈大悲编）、英雄与美人（陈大悲编）	1923.5.19—20	
第二次	新闻记者（熊佛西编）、良心（陈大悲编）	1923.5.26—27	
第三次	不如归（七幕悲剧,陈大悲改译）	1923.6.2	
第四次	终身大事（胡适编）、幽兰女士（陈大悲编）	1923.6.5	
第五次	东道主（万赖天编）、维持风化（陈大悲编）	1923.6.18—19	万赖天时为该校学生
第六次	鸣不平、英雄与美人（蒲伯英修改）	1923.6.30	
欢迎中华教育改进社来京代表演出	鸣不平、英雄与美人（蒲伯英修改）	1923.8.27	
第七次	换魂奇术（陈大悲编）、维持风化（陈大悲编）	1923.9.15	
第八次	爱国贼（陈大悲编）、英雄与美人（陈大悲编）	1923.9.22	
慰问受灾留日学生游艺会募捐演出	道义之交（六幕剧,蒲伯英编）	1923.9.25—9.26	
第九次	好儿子（汪仲贤编）、宝珠小姐（孙景璋编）	1923.10.8	
第十次	一个艺术家的梦（哑剧,陈大悲编）、人的世界（鼎芬编）	1923.10.20	
第十一次	终身大事、不如归	1923.11.10	
第十二次	鸣不平、父亲的儿子（陈大悲编）	1923.11.24	

① 此表在阎折梧《北京人艺戏剧专门学校概况》（阎折梧编《中国现代话剧教育史稿》,第23—24页）及相关演出报道资料基础上制作。

　　"人艺剧专"尽管在教育教学上明显地超越了"通鉴学校",但是其不足与缺憾也是十分明显的。事实上,尽管提出了"从通才中训练专才"这一准确的办学方针,但是作为该校事实上的主持人,陈大悲的知识结构是趋于陈旧的,其教育视野是比较狭隘的。他自己是从文明戏舞台走过来的,并未接受过比较系统的话剧学习与训练,也并未真正从其坚决反对的文明戏中走出来。在剧校教育观念上视野不够开阔,存在着某种关门办学的倾向。尤其是该校的话剧教师,由于汪仲贤等人在上海,"人艺剧专"的话剧教师基本只有陈大悲,致使该校话剧方面的教师奇缺。该校公演剧目中尚有《不如归》等文明戏剧目,同时陈大悲自己创作的《英雄与美人》等剧本也还残存有较为明显的文明戏因素,且公演剧目中一半以上为陈大悲所创作(详见表2-1)。尽管本时期的话剧剧本依然很少,但是除翻译或改译外国名剧之外,当时田汉的《咖啡店之一夜》、洪深的《赵阎王》、郭沫若的《卓文君》等剧本已经公开发表,并非无剧可以选演。

　　据该校学生后来回忆说,陈大悲"作为教务长对学生的实习演出所选择的剧本,坚持用他自己编写的那些类似于文明戏的产物,不能满足学生提高戏剧艺术的愿望,他把话剧系办成变相的文明戏式的剧团"。① 尽管这些措辞略显偏激,但是《不如归》等演出剧目似可旁证其真实性。为此,学生们发起了"倒陈"风潮;而"倒陈"事件本身,即表明了学生们对于话剧具有比较清晰的目标。学生们曾表明他们想学的是真正的新剧,并清楚地知道他们所学的并非是想学的。尽管人艺剧专最终过早夭折,却为话剧界培养了章泯、万籁天、张寒辉、王瑞麟、徐公美、李醒沉、安娥等著名戏剧人。这也是陈大悲与"人艺剧专"为中国话剧做出的重要成绩。

<h2 style="text-align:center">二</h2>

　　1925 年北京艺专戏剧系建立,赵太侔任主任、余上沅任教授。这既是戏剧作为一门学科出现在大学课堂之开始,也是系统地接受过戏剧教育的戏剧人从事话剧教育的开始。该系的成立,标志着中国现代话剧教育进入了一个新的阶段。余上沅等人在美国留学期间,对戏剧表导演艺术、舞台设计,西方各国各时代的戏剧情况及戏剧理论等均有较为深入的研究。他们主持戏剧系工作并亲自授课,表明了中国话剧教育进入了较为正规化和科学化的时期。其课程体系的设置亦能充分说明这一点。由于彼时的课程设

① 吴瑞燕:《"人艺剧专"史料拾遗》,阎折梧编:《中国现代话剧教育史稿》,上海,华东师范大学出版社,1986 年,第 32 页。

置现已无法找到,这里参考 1925 年余上沅等人拟定的"'北京艺术剧院'计划大纲",因拟订人或执行者都是余上沅等人,且时间基本一致,这种参照是可行的。尽管"计划大纲"是按照传习所形式拟订的,且仅设置有 10 门课程,却十分注重基本训练到公演之间的衔接性和过渡性(关于课程体系,详见第三章第一节,这里不再赘述)。尽管赵太侔、余上沅主持北京艺专戏剧系的时间很短,但是其教育视野的开阔性及课程设置的完备性和科学性,明显超越了陈大悲负责的北京人艺剧专。

余上沅、赵太侔在北京艺专戏剧系办学不能算是成功。究其原因,主要在于其作为戏剧家的戏剧观念,对其作为戏剧教育家的教学观念的"改写"。作为戏剧艺术家,需要有明确的戏剧和演剧观念,以指导其演出实践;而作为戏剧教育家,则又需要超越其自身具体的戏剧观念,以全面地培养戏剧人才。余上沅等人在美留学期间,就已形成其戏剧观念,甚至已经做好了实践规划。他们提出了"国剧运动"的思路,拟订了《北平艺术剧院计划大纲》,发起成立了"中华戏剧改进社"。1925 年 1 月,尚未回国的余上沅在给胡适的信件中,就提出了"请北大开设'戏剧传习所'","帮我们的忙,使我们可得一个地方做实验"等希望和请求。① 由于执念于"国剧"理想,余上沅、赵太侔"退而求其次"地将这一理想移植于北京艺专戏剧系上,并对戏剧系的办学思想、课程设置等产生了一定影响。为培养演员与舞美人员等,戏剧系课程重舞台实践,而轻理论;后更是转而重戏曲,而轻话剧。进而将学生分为新旧剧两班,而选择学习旧剧的学生只有 5 人。由于"人艺剧专"停办,章泯、张寒辉等人又纷纷加入戏剧系继续学习深造。这些优秀的学生都是选择学习话剧艺术的。因种种矛盾和困难,赵太侔、余上沅于 1926 年离职而去,由熊佛西继续主持北京艺专戏剧系工作,后他又在此基础上整合重建了北平大学艺术学院戏剧系。

从当时的各种文献可以看出,该系学生对于余上沅、赵太侔的教育观念和教学实践是很不满的。小芸在其评论该系第二次公演的文章中曾说道,在他们看来,赵太侔的国剧"走入了偏狭之途"。同时她认为:"因为他对戏剧的主张,错误了而又要摆起学者的架子,坚持到底,自以为是没有错的天经地义。"而学生们也"'绝对的'不敢赞成他那'应该绝对的保存'的戏剧主张"②。该文撰写于 1926 年 12 月,尽管措辞较为偏激,却应能代表当时学生

① 《余上沅致胡适 1925 年 1 月 18 日》,《胡适来往书信选》(上册),北京,中华书局,1979 年,第 298 页。
② 小芸:《戏剧系的第二次公演》,左明编:《北国的戏剧》,上海,现代书局,1929 年,第 114—116 页。

们的真实想法。不难看出,戏剧系的学生对于余上沅、赵太侔将其国剧观念乃至实践引入教学之中,是十分不满的。① 也就是说,他们在北京艺专戏剧系办学之不成功,一个重要原因即在于,将其具体的戏剧观念,乃至戏剧实践思路,带到其戏剧教育之中;未能分清作为戏剧艺术家与作为戏剧教育家之间的差异。学生对余上沅等人的不满主要集中于重实践而弱理论,以及第二学期开始的强戏曲而弱话剧等方面。如果说后一点明显是受其国剧理想影响的结果的话,那么前一点则是与余上沅的戏剧教育观念有着较大关系。他曾就卡内基大学戏剧系的办学思想说道,大学四年中,"第一、二两年普通,第三、四两年分系。发音、表情、读剧、演剧,是四年不断的"。第一年"学生的工作与一般戏院一样,须要切实动手,不能只知理论。因个人的兴趣不同,到第三年便开始分系,有的侧重导演、有的侧重编剧、有的侧重演剧"。② 对舞台演出实践的强调,贯穿了余上沅整个戏剧教育生涯。

　　熊佛西主持北京艺专戏剧系及重建的北平大学艺术学院戏剧系期间,在对赵太侔主持期间出现的前述某些偏误进行纠正的基础上,在培养目标和培养方式上并无实质性区别。其中主要的差异和变化,是在课程设置上比较明显地加强了理论课程的比例(参见第四章第一节)。尽管如此,熊佛西主持戏剧系期间却丝毫没有放松演剧实践。从表 2-2 可以看出,1926—1928 年由于政局动荡等原因,确为戏剧系的艰难时期,演出剧目较少。经过两年的调整,戏剧系在 1929—1930 年的公演节奏步入了正常轨道。从公演剧目来看,较之"人艺剧专",视野明显更为开阔。除熊佛西的剧本之外,还上演了丁西林的喜剧和田汉早期的名剧,这些在当时都是比较有代表性的剧本;并演出了易卜生、奥尼尔等人的世界名剧,以及学生创作的代表性剧本。显然,较之赵太侔时期,熊佛西主持的北京艺专戏剧系及北平大学艺术学院戏剧系,更加注重理论与实践相结合的培养方式。

① 如果说该系学生对赵太侔、余上沅的不满更多地体现在教学观念与教学内容上,那么当时戏剧界的一些青年戏剧人,则对赵太侔、余上沅两人的教学态度(因经济等原因而轻易去职等)颇有微词(参见左明:《再励》,《民众日报》1928 年 8 月 12 日第 3 张第 3 版)。关于余上沅的离职原因,熊佛西在其《艺专停办戏剧系》(《佛西论剧》,北平古城书社 1927 年版)一文中,曾有转述:"俄欤委员张汤二位业已出京,本学期教育经费依然毫无办法。一年来吾已饱尝无钱滋味,今后似乎不能不另图谋生。戏剧系事,务望足下鼎力维持。万一不能维持,只好大家撒手,请足下自裁为善。"

② 余上沅:《芹献》,《余上沅戏剧论文集》,武汉,长江文艺出版社,1986 年,第 71 页。

表2-2 北京艺专戏剧系与北平大学艺术学院
戏剧系公演情况统计表①

届　次	剧　目　名　称	公演时间	备　注
第一次	压迫(丁西林编)、一只马蜂(丁西林编)、获虎之夜(田汉编)	1926.1	地点为艺专小剧场
第二次	亲爱的丈夫(丁西林编)、一片爱国心(熊佛西编)	1926.11	自此戏剧系转由熊佛西主持
第三次	压迫、一片爱国心、五块一角(萧昆编)	1927.4	萧昆时为学生
第四次	救星(熊佛西编)、醉了(熊佛西编)	1928.8	
第五次	艺术家(熊佛西编)、醉了	1929.1	北平大学艺术学院时期
第六次	蟋蟀(熊佛西编)	1929.5	
第七次	哑妻(法郎士著,陈治策改编并导演)	1929.7	
第八次	喇叭(熊佛西编)等	1929年下半年	陈治策导演
第九次	群鬼(易卜生编)	1929年下半年	熊佛西导演
第十次	一对近视眼(熊佛西编)、最后五分钟(赵元任编导)、月亮上升(葛莱高里夫人著,余上沅导演)	1930年上半年	
第十一次	爱情的结晶(熊佛西编)	1930年上半年	
第十二次	梅萝香(顾仲彝改译)	1930年下半年	杨村彬导演
第十三次	捕鲸(奥尼尔著)	1930年下半年	熊佛西导演

　　如果说此前的剧校教育更多采取的是理论与实践相结合的教学方式,那么从北京艺专戏剧系与北平大学艺术学院戏剧系开始,已经较为注重培养学生的研究品格。从主持戏剧系开始,熊佛西注重培养学生研究素质的特点已然显现。剧校式教学中,学生在融汇理论学习和舞台实践基础上进

① 此表在刘静沅《国立北京艺术专门学校戏剧系及北平大学艺术学院戏剧系综述》(阎折梧编《中国现代话剧教育史稿》,第34—48页)及相关演出报道等资料基础上制作。

行自主研究,是十分重要的。如果说这一点,由于种种原因,在陈大悲主持的人艺剧专中体现得并不充分的话,那么在戏剧系的学生身上则有着较为鲜明的体现。除创办《戏剧与文艺》(1929 年 5 月),贺孟斧、杨村彬、王家齐等学生还自办月刊《戏剧系》(1930 年 4 月),作为学生研究成果的发表阵地。这些学生结合所学内容,广泛接触欧美和苏俄的演剧理论,在校学习期间就逐步形成了自己的演剧观念和主攻方向,如章泯、杨村彬、王家齐等之于导演艺术,贺孟斧、张鸣琦等之于舞台美术。正是这种理论与实践兼顾,以及开阔的艺术视野,使其成为未来中国话剧演剧事业中的中坚力量。章泯、贺孟斧成为中国最早翻译介绍和实践斯坦尼斯拉夫斯基演剧理论的戏剧人之一;章泯、贺孟斧、杨村彬是致力于民族化演剧体系的重要探索者。

三

在民国时期的剧校式戏剧教育中,田汉创立于 1928 年的南国艺术学院当是最为独特的。田汉提倡搞"在野的"戏剧,反对与国民政府当局发生关系。学院既未依靠政府,也未背靠商界,经费全凭自筹。在经费支持与自主创作、自主研究之间,田汉及其主持的南国艺术学院选择了后者。故当学院经济陷入困境时,"一部分学生离开了,一部分仍然集合起来成立研究室,继续进行学习,这部分人就是后来南国社戏剧工作的骨干"。① 田汉在物质条件十分困乏的情形下,为中国现代戏剧培养了一批优秀的戏剧人才。最为重要的是,田汉主持的南国艺术学院为中国现代话剧教育提供了另一种模式和经验——"教师指导下的自由研究制度",这是南国艺术学院办学的灵魂所在。赵铭彝认为这是南国艺术学院的办学方针,他对学院的教学模式总结道:"完全不拘于形式,师生间关系密切,学校行政是由学生自治";"学生都自动学习,相当勤奋"。②

短短的一句话中,赵铭彝数次使用"自由研究""不拘形式""自治""自动"等语词,概括南国艺术学院的教学模式和教育精神。这也是田汉在十分艰苦的条件下,依然坚持"在野"立场所追求的目标。为此,田汉提倡使用最低廉的舞台设计,"主张用布及木片等'单纯的'材料,来造成'暗示的'、'激荡的'、'美的幻影',不尚华丽的写实"。③ 也就是说,田汉化被动为主动,自主研究式的教学制度及不尚华丽的写实性演剧风格等,都是南国艺术学院

① 赵铭彝:《回忆南国艺术学院》,《戏剧艺术》1979 年 Z1 期,第 137 页。
② 赵铭彝:《回忆南国社和田汉同志》,《文艺研究》1979 年第 1 期,第 45 页。
③ 田汉:《我们今日的戏剧运动》,《田汉全集》第 15 卷,石家庄,花山文艺出版社,2000 年,第 18 页。

在贫困的客观条件下的主观选择。

据文献记载,除田汉之外,为南国艺术学院授课的教师先后有洪深、陈子展、孙师毅等。田汉主要讲授"戏剧理论"等课程;陈子展则讲"中国文学史",孙师毅讲"电影艺术",陈趾青讲"电影概论"。① 严格地讲,南国艺术学院属研究所性质,其开设的戏剧课程并不丰富,且缺乏演剧艺术方面的课程,却培养出了陈白尘、郑君里、赵铭彝、左明、阎哲吾、陈凝秋、张曙等著名话剧人。应当说,在中国现代话剧教育史上,南国艺术学院无疑是学生成才比例最高者之一。这其中最重要的原因,我们以为即是得益于学院的这种自主研究精神的滋养。正是出于这种自主的研究精神,这些青年学生对"田汉把《南国月刊》办成个人的杂志表示不满"②,而希望表达他们自己的思想。左明、郑君里、陈白尘、赵铭彝等人另外组织"摩登剧社",出版《摩登周刊》5 期和《摩登月刊》1 期等。左明等人另外成立摩登剧社,恰恰就是其在南国艺术学院自主研究精神滋养下自然形成的结果。

表 2-3 显示,南国艺术学院的公演剧目大多为田汉所编,但是其中许多戏剧是在学生见证,乃至参与下得以形成的。如《南归》《苏州夜话》等剧,均以学生的某些生活或情感经历为原型。不仅如此,有时学生可能直接参与田汉剧本的构思和创作,左明即直接参与了田汉剧本《一致》的创作过程。田汉主持的南国艺术学院,在十分艰苦的条件下却取得了突出的教育成果。然而该模式却是建立在自由的教学模式以及田汉的人格魅力基础上的。田汉紧密团结了一批热爱戏剧艺术,并对此矢志不渝的青年,共同探索着现代戏剧艺术问题。如果从这个意义上讲,南国艺术学院模式是难以复制的。

表 2-3　南国艺术学院—南国社公演情况统计表③

公 演 时 期	公 演 剧 目	备　　注
"鱼龙会"时期	父归(菊池宽著,田汉译)、生之意志、江村小景、画家与其妹妹、苏州夜话、名优之死(前几剧均为田汉编)、未完成之杰作	即兴创作并上演了公园 Sketch、青年的梦等剧

① 赵铭彝:《南国艺术学院概貌》,阎折梧编:《中国现代话剧教育史稿》,上海,华东师范大学出版社,1986 年,第 73 页。

② 赵铭彝:《回忆南国社和田汉同志》,《文艺研究》1979 年第 1 期,第 50 页。

③ 本表主要依据田汉《我们的自己批判》(《南国》月刊第 2 卷第 1 期)及相关演出报道等资料基础上整理制作。

公 演 时 期	公 演 剧 目	备　注
南国艺术学院时期	苏州夜话、父归、未完成之杰作、湖上的悲剧（前几剧均为田汉编）、白茶	
南国社时期第一期第一次公演	古潭的声音、苏州夜话、生之意志、湖上的悲剧、名优之死（前几剧均为田汉编）	第一次公演 1928 年 12 月于上海；第二次拟于 1929 年 1 月于南京，后因债务问题而取消
南国社时期第二期第一次公演	古潭的声音、苏州夜话、生之意志、湖上的悲剧、名优之死（前几剧均为田汉编）	1929 年 7 月 7—12 日于南京
南国社时期第二期第二次公演	古潭的声音、南归、第五号病室、火之跳舞、孙中山之死、湖上的悲剧（前几剧均为田汉编）、强盗、莎乐美	1929 年 7 月 29 日—8 月 5 日于上海；《孙中山之死》最终没能上演

　　在国立剧专成立之前，从"通鉴学校"到"人艺剧专"，再到"戏剧系"（北京艺专戏剧系及北平大学艺术学院戏剧系），以及南国艺术学院，从两个方面清晰地反映出中国现代话剧教育的发展历程。一方面，在这近 20 年中，从某种"欺骗"性招生到需经一定测试的招生，戏剧职业在中国青年中的认同度已有明显提升，并作为一门学科进入现代大学体系中。教育方针和培养目标逐步明确；随着洪深、余上沅、熊佛西等人归国，剧校师资尽管还很缺乏，但比此前已有明显改善；从几乎无法开设戏剧相关课程，到已具备比较系统的课程体系，现代话剧教育的专业性和科学化进程已有长足进步。

　　另一方面，从"通鉴学校"到"人艺剧专"，尤其是到"戏剧系"（北京艺专戏剧系及北平大学艺术学院戏剧系），话剧教育的理论学习得到加强，从最初的仅凭在舞台实践中摸索，到实践与理论并重，而到熊佛西主持戏剧系期间，已开始注重引导学生进行自主研习。作为"另一种模式和经验"的南国艺术学院，则更强调学生的自由研究。这一演变过程显示出现代话剧教育的发展进步，而国立剧专在承续这种教育观念和教学经验的同时，又形成了其自身的独特性。如果说熊佛西主持的戏剧系，尤其是南国艺术学院学生的研究品格，更多的是学生自主地或自由地进行的；那么国立剧专则将此课程化了。也就是说，通过课程设置和课堂教学有意识地培养学生的学术素养和研究品格，并通过教学引导学生体悟表演中的那些难以言说的知识，从

而实现话剧教学中的"教、学、做"和"'悟'与'研'"的统一与融合(详见第三章第三节)。

第三节　民众教育馆模式
——"类戏剧"式的实践性养成

直至 1930 年代前期,话剧依然主要局限于知识分子圈子内,并没有真正走向民众。而在戏剧界正在努力走向民众之时,教育界即已部分地实现了戏剧走向民众的目标。他们创造了独特的"类戏剧"形式(指"化装讲演"等具有一定戏剧意味的艺术形式),借用某种戏剧的形式来实现自己的教育理想。对于教育界的戏剧活动,话剧人给予了很多的支持和帮助,谷剑尘、阎哲吾等人还直接参与了教育界戏剧活动的辅助和指导工作。换言之,除戏剧界的话剧教育之外,在教育界与话剧人的共同努力下还形成了一种独特的戏剧教育方式,并孕育出了淘金等现代话剧史上著名的戏剧家。

然而学术界在研究现代话剧运动与教育时,几乎都是聚焦于戏剧界,而教育界曾发起的这场教育戏剧运动,却几乎成了学术研究的盲区。这场教育戏剧运动,是以教育界为主,并时而携手戏剧界开展的;宣传教育是其主要目的,戏剧本身很大程度上则成了一种形象化的教育工具。虽然这是以教育而非戏剧为主导视角的教学模式,却也是现代中国话剧教育史上一个不可或缺的组成部分。

一

在讨论民众教育馆教学模式之前,需首先对民众教育馆及其"类戏剧"创作予以简要介绍。自晚清民初以来,中国的文化艺术、社会科学领域,掀起了一股走向现代化的潮流,其最终目的即是人的现代化与社会的现代化。在这一过程中,教育界与戏剧界不期而遇。民初教育部即专门设置了社会教育司,各地设立了通俗教育研究会,并制定了社会教育办法。自民初始,讲演和戏剧即成为通俗教育研究会中之一部,尽管初期对戏剧教育功能尚存在某种争议①。民众教育馆是在民初通俗教育馆的基础上发展形成的。

① 除钱玄同等人对中国旧剧的批判外,教育界亦有类似顾虑。如"演剧于社会教育亦有关系。自美育言,自德育言,均大有价值者也。而或者谓演剧为教育之敌,非惟无益,而且有害"。(余寄:《社会教育》,上海,中华书局,1917 年,第 83 页。)

1928 年后各省逐渐将通俗教育馆改称为民众教育馆,并赋予其新的内涵和新的使命,"民众教育馆是地方上民众教育活动的中心,是推行民众教育的总机关,它的性质是综合的"①。1928 年全国的民众教育馆有 185 所,1929年为 311 所,1930 年有 645 所,1931 年即增至 900 所。与此前民众教育经费主要来自私人筹集或民间集团资助不同,国民政府教育部于 1929 年规定,民众教育经费应占教育总经费的 10% ~ 20%。一般而言,民众教育馆设有化装讲演组或戏剧组,甚或直接成立戏剧学校。而且民众教育的快速发展促进了电影院、讲演所、游艺场等场地、设施的建设。

与 1932 年相比,1933 年保持持续增长的是更为基本的民众教育馆等。"剧词鼓书训练班或所"与"戏剧学校"的数量,不但没有增加,反而还在很大幅度地下降。这种大幅度下降,一个重要原因便是专业教师的缺乏。1933 年的 15 所教育类戏剧学校,教职员仅有 85 人,而其中真正研究过戏剧的就更少了。但是全国性的民众教育馆建立的剧场等仍在持续增长,为流动演剧,尤其是抗战时期大规模的流动演出提供了基本的物质设施条件。

在众多的民众教育馆中,山东省立民众教育馆当属最成功者之一。其主办的《山东民众教育》,曾于 1933 年就民众戏剧问题发出了四十多份问卷,在收到的十余份问卷中,包括左明、陈治策、郑君里、谷剑尘、马彦祥等著名话剧人。陈白尘为该刊当期撰写了《中国民众戏剧运动之前路》,从民众戏剧角度对中国话剧发展进行了梳理和反思;陈治策也撰写了《定县的农民戏剧工作》,对其与熊佛西在河北定县进行的农民戏剧实验活动进行了总结。谷剑尘、阎哲吾、郑也鲁等人也都分别撰写了论文。阎哲吾还担任了山东民众教育馆的戏剧指导教师;谷剑尘也在江苏省立教育学院从事戏剧教育工作,并撰写了《民众戏剧概论》等著述。话剧人对于教育界开展的戏剧界未能实现的民众戏剧运动给予了充分关注与指导。

山东省立民众教育馆的化装讲演产生于实践之中,而且对于教育人士而言,讲演、说书、电影、戏剧等均为手段,而教育本身才是其目的。为达到教育之目的,提高教育之效果,他们灵活运用各种教育手段当属常有的事。据记载,山东省立民众教育馆的"附设影戏院于开映电影之倾,例有通俗讲演。无如民众为求娱乐而来,非为求教训而来,言之谆谆,听之藐藐,或报以恶意的掌声,使讲者不得毕其辞。余因于二十年八月二十日第一次试演'韩人排华',竟获意外之成功"②。值得一提的是,山东民众教育馆附属的影戏

①　徐锡龄:《中国民众教育发展之经过》,1932 年 2 月《教育与民众》第 3 卷第 6 期,第 1091 页。
②　为容:《煞尾》,《化装讲演稿》第一集,山东省立民众教育馆出版部,1932 年,第 113 页。

院,前身即为赵太侔主持的山东省立实验剧院。该剧院"楼上下可容五百人。舞台不大,也颇实用,旧存的剧景和化装用品颇不少……当时演的剧有些太艺术化了的,普通的观众不能了解……"。因穿插的讲演不为观众所接受,"为救济这种失败起见,引起了我们利用剧院遗产的动机。于是乎改弦易辙,大着胆来尝试化装讲演"。① 这些话语中透露出了若干信息。其一,相对于形式单一而平面的讲演,民众更易于接受直观形象的教育形式;其二,该院的"化装讲演"脱胎于通俗讲演,且最初是依附于电影而存在的;其三,山东民众教育馆有着一定的戏剧基础,尤其是具有良好的设施基础。这些直接影响了化装讲演的产生,且山东省立实验剧院的经历似乎也为其提供了某种启示,即面向普通民众演出时,不宜过于艺术化。在民国特定的环境下,化装讲演这种形式,自诞生始即受到民众的欢迎,并迅速地传播于各地。

由于受到民众的普遍欢迎,化装讲演也由在电影播放过程中穿插演出的依附地位逐渐走向独立,除穿插性演出外,很多时候也单独进行表演,获得了其独立的价值。甚至部分观众是专为观看化装讲演而非电影而来。山东民教馆每半年一次的巡回讲演中,往往都是白天演"新戏",晚上播放电影,而所谓的"新戏"即为改造后的化装讲演。他们每到一县都会演出 3 天新戏,每天则至少表演 5~8 个作品,如遇逢集,有时还会加场演出。演出中每场戏至少能聚集上千名观众,多时能到三千人。这些观众都是普通民众,他们"能立看三数小时不去! 从他们的笑声与流出的眼泪,可以证明我们底'新戏',确被他们听懂"。②

尽管化装讲演脱胎于通俗讲演,最初讲演内容在其中也占有较为重要的地位,但随着其发展,戏剧的成分却得到日益强化。似乎正因为如此,中山文化教育馆专家认为:"所谓化装讲演,就是以极少数的演员表演极生动兴奋的故事或新闻给民众看。内容要简单明瞭,舞台装置亦可不必讲求。用报告剧的形式,以本地方言演出。"③他们将化装讲演视为宣传剧、道德剧、教训剧、问题剧、报告剧等。在民教专家看来,"剧"只是手段,宣传、道德、教训、问题等才是化装讲演演出之目的。

<div align="center">二</div>

民众教育馆对化装讲演等"类戏剧"演出人员的培养,主要采用的是训

① 小秋:《我们底化装讲演》,1933 年 10 月《山东民众教育月刊》第 4 卷第 8 期,第 78 页。

② 小秋:《我们底化装讲演》,1933 年 10 月《山东民众教育月刊》第 4 卷第 8 期,第 83 页。

③ 中山文化教育馆编:《战时戏剧教育》,转引自洪深:《抗战十年来中国的戏剧运动与教育》,上海,中华书局,1948 年,第 91 页。

练班方式。戏剧家阎哲吾在山东民众教育馆期间,曾专门撰写了《化装讲演设施法》。其中部分内容曾以"化装讲演的编制法"为题发表于《山东民众教育月刊》第 5 卷第 4 期上。阎哲吾从戏剧角度研究了化装讲演的编制与演出等问题,并多次在山东民众教育馆的讲演员培训班、馆员培训班及社交服务人员训练班上进行讲解。

首先,在培养戏剧演出人员的课程设置与内容建设方面,民众教育馆与剧校式、剧社式模式有着明显的差异。山东民众教育馆曾于 1932 年 9 月至 1933 年 3 月举办过一班讲演员训练班。毕业学员有 25 人,半为招考,半为县民教馆推荐。招考口试包括临时演说、表情术和唱歌等。表情术题目如:1. 你是旧式新娶的少妇,怎样走路? 2. 你看着人家吃饭,饿得慌;3. 秋夜望月思乡的中年男客。此类测试设置了某种戏剧性情境,具有明显的戏剧表演特性。训练班的课程主要包括民教基本科目、讲演科目、讲演辅助科目三大类。讲演科目主要包括通俗讲演设施法、讲稿编制法(含化装讲演)、讲稿选读(含化装讲演)、化装讲演术、书词(含大鼓、小调等)。

民众教育馆"类戏剧"式的话剧教育,在课程内容上依照民众教育的特点进行了某种相应的改造。负责该次化装讲演术的讲授者是阎哲吾。该门课程的教学目的是,"授与学生以化装讲演在原理上的研究,技术上的修养,与设施的方法,以期造成善于表演可以导演的人才"。具体内容包括:(一) 化装讲演的排演法:性格的认识、稿本的记忆、吐辞的校正、个别的表情、排演的进行、试演、临演的注意问题;(二) 化装讲演的编稿法:材料、主题、结构、对话、技巧、人物、体式、修养;(三) 化装讲演的化装法:筋肉研究、面相研究、材料、化装方法、卸装的方法、简便的化装法;(四) 化装表演的表情法:人类表情的观察、面部的表情、上肢的表情、躯干的表情、下肢的表情、表情的训练、不良表情的纠正;(五) 化装讲演的导演法:导演的重要、导演的学识、导演的计划、后台的组织、剧场、舞台、布景、道具、灯光、服装。此外,还包括"化装讲演的发音法""化装讲演团的组织法""化装讲演员的修养"三讲。在民众教育馆的化装讲演等"类戏剧"教学中,理论性内容都予以了相当地弱化,更为注重的是具有可操作性的具体方法。

其次,在训练方法方面,民众教育馆的"类戏剧"教育采取的是"教学做合一"原则,更强调实践性养成。民众教育馆化装讲演课程的八讲内容,就是围绕戏剧各个方面进行讲解的。课堂讲解的内容都有充分的机会去实践和运用。济南的民众电影院为每日化装讲演的实习场所。每次实习,教师都会参加,"或以身作则,或批评指导";"日间所教所学,便是夜间的所做;

也便是以做为教,以做为学".① 山东民众教育馆化装讲演的具体排演方法:1. 根据主题编制讲稿;2. 根据讲演员的身体声音等条件分派角色;3. 在对词中纠正语音语调等,并排演动作表情等,每次化装讲演必须经过两次以上的排演;4. 导演,即对于布景、化装、灯光等予以指导等。教学过程中,强调实践性,注重讲练结合,以练为主。

再次,在舞台实践方面,除固定演出之外,山东民众教育馆每半年有一次巡回演出,每次至少巡回五六个县。② "办的训练班注重'做',所以要借助这次巡回讲演,使他们获得实际工作的经验,认识民众教育的意义","以做教学做合一的试验"。③ 1930 年 9 月 2 日下午,在作为山东省立民众教育馆实验区的祝甸乡,教育馆讲训班学员表演了通俗教育剧四出:《睁眼的瞎子》《懒人的希望》《上了不识字的当》《奶奶的主张》。1932 年 10—11 月,山东民众教育馆分甲乙两组前往邹平、长山、桓台、临沂、寿光等多个县市进行化装讲演等演出,阎哲吾是其戏剧指导教师。"化装讲演类似演戏,要有戏台,要布景,要开幕闭幕,这些麻烦都是阻碍到乡间去的难关"。山东民众教育馆对此进行了变革,"在乡村表演可以不要戏台,一块平坦的广场如'麦场'即可;布景可以不要……幕可以不闭"。④ 除社会教育之外,这次巡回演出的意图,是带领化装讲演训练班学生进行实习。这次化装讲演剧目包括《逃兵》《觉悟》《自卫》《谁的责任》《共赴国难》《英雄与美人》等。

总体来讲,阎哲吾等戏剧人在民众教育馆的教学内容,也是围绕编剧、表演的发音与表情、导演,以及布景、灯光、化装等方面进行的,注重排练和"教学做合一"。无论教学内容还是安排方式上,都与话剧教学有着很大的相似性。为保证教学内容的严肃性和完整性,阎哲吾还专门编写了教材。然而化装讲演等"类戏剧"毕竟与话剧存在着区别。故而阎哲吾在教学中又进行了某种区别性处理,一是结合化装讲演的特点,融入了一定的讲演元素,二是在话剧方面,降低了难度和要求。

值得注意的是,随着民众教育馆"类戏剧"式话剧教育的深入,化装讲演等形式呈现出逐步向话剧靠拢的态势。尽管民众教育馆的性质决定了即使在戏剧家介入民众教育馆之后,其更常见的依然是化装讲演等"类戏剧"活

① 董渭川等:《一个教学做合一的实验》,1933 年 3 月《山东民众教育月刊》第 4 卷第 2 期,第 76 页。

② 小秋:《我们底化装讲演》,1933 年 10 月《山东民众教育月刊》第 4 卷第 8 期,第 82 页。

③ 董渭川等:《本馆第六次巡回讲演纪略》,1933 年 2 月《山东民众教育月刊》第 4 卷第 1 期,第 61 页。

④ 董渭川等:《本馆第六次巡回讲演纪略》,1933 年 2 月《山东民众教育月刊》第 4 卷第 1 期,第 63 页。

动,而非纯粹的话剧艺术。然而,随着阎哲吾、谷剑尘等戏剧人应邀参与民众教育馆的戏剧工作,在经过两三年的发展,积累了较为丰富的经验,且形成了一定规模的观众群之后,确定了化装讲演改进的方向,如"从单纯的长篇讲演进而为复杂的戏剧形式","从抽象的讲辞进而为具体的故事的演述","独幕与多幕并试","从宣传剧中运用所有戏剧上的技巧,以收宣传上最大之效力","减少不合理的低级趣味的表演和直接的教训,使与民众戏剧达于渐近线"等,以达到"从化装讲稿编演中顺便探索大众观剧的道路"的目的。① 阎哲吾也认为,化装讲演的结局"似乎宜从教训宣传走向启发疑问与感化之路"②。化装讲演进一步向话剧学习和靠拢,一是因其有了一定规模且相对稳定的观众群体,二是经过较长时间的社会教育之后,民众的文化水平得到了一定程度的提高,更重要的则是教育界人士也深刻地认识到,在当时的中国建立一种真正的民众戏剧的必要性和重要性。

戏剧人之介入民众教育馆,不仅带去了简化版的话剧课程教学内容及声音、形体等训练方式,而且充分利用这一机会,通过舞台实践,培养话剧人才。③ 在他们的影响和带领下,民众教育馆不仅向话剧靠拢,倡导民众戏剧,而且在条件成熟情况下,也开展了各种话剧演出活动。民众教育馆话剧演出,在剧目选择上,与剧社式、剧校式培养模式几无差别。其中既有莎士比亚的《威尼斯商人》等世界名剧,也有话剧演出活动中常见的中国话剧《压迫》《一片爱国心》《阿 Q 正传》等,还包括《最后一计》等街头剧。通过不同层次剧目的演出,既满足了宣传教育的目的,同时也通过名剧演出,锻炼了演员(学生)对于话剧的感受力,提高了其话剧表演水平。在阎哲吾和赵波隐的指导下,山东民众教育馆话剧组取得了较大成绩,甚至一举成为1934—1935 年山东话剧演出最突出的团体。尽管后来随着淘金等演员加入中国旅行剧团,其话剧演出也便告一段落,但是其取得的成绩,以及发掘了淘金等话剧天才,不能不说是一个奇迹。

三

"凡从事民众教育馆的人,应当运用各种巧妙灵活的技艺,多方面的不

① 小秋:《我们底化装讲演》,1933 年 10 月《山东民众教育月刊》第 4 卷第 8 期,第 80、85 页。

② 阎折梧:《化装讲演稿的编制法》,1934 年 5 月《山东民众教育月刊》第 5 卷第 4 期,第67 页。

③ 国立剧专第六届学生,后成为解放区著名戏剧家的王开时(田庄),早年在济南时就看过阎哲吾主持和导演的很多"化装讲演",并在此影响下走上了话剧道路的。(田庄:《回忆与怀念》,《剧专十四年》,北京,中国戏剧出版社,1995 年,第 223 页。)

断的去接近民众,认识民众。"①为达到教育之目的,提高教育之效果,他们
灵活运用各种教育手段当属常有的事。自 20 世纪 20 年代中后期开始,戏
剧家们为之做过不懈努力的话剧大众化,最终没能在戏剧家手中实现,却被
民教人士部分地实现了。谓其部分地实现了话剧大众化,是因为一方面化
装讲演是以戏剧为载体,且为民众所欢迎和喜爱;另一方面又不能完全将其
等同于一般戏剧,且其推广程度和区域仍然是有一定限度的。尽管如此,这
依然是一个值得深思的问题。中山文化教育馆的民教专家认为,"就教育效
果和民众程度来说,舞台剧不如街头剧,街头剧不如化装表演"。② 从戏剧
角度看,一般而言,舞台剧的艺术性显然强于街头剧,而街头剧则又强于化
装讲演,而三者之间的教育效果和受民众欢迎程度却恰恰相反。

　　总体而言,民众教育馆的培养模式,注重"教学做合一",强调舞台实践,
常以训练班方式进行教学;结合粗浅的话剧理论学习与基本训练,强调在实
践中锻炼与提高。随着阎哲吾、谷剑尘等戏剧家的介入,民众教育馆的戏剧
培训班日益注重加强声音、形体的基本训练,强调演出前的排练等,戏剧元
素得以逐步增强。而且在阎哲吾等戏剧人的指导下,民众教育馆开展了话
剧演出活动,并培养了一些戏剧演员。除淘金之外,著名戏剧家田庄亦是在
观看阎哲吾指导下的民众教育馆演出活动之后,才对戏剧发生兴趣并以此
为终身事业的。在培养模式上,民众教育馆的教育方式,似更接近剧社式教
育模式。不过因目标不一样,其课程设置与教学内容,则十分粗浅。尽管如
此,在话剧的推广及人才培养上,民众教育馆也曾做出过一定贡献,是当时
话剧人才培养的一种被学术界长期忽略却也值得研究的模式。

　　值得一提的是,与民众教育馆培养方式有别,目的却一致的还有晓庄剧
社。在应陶行知之邀,南国社去晓庄学院公演(尽管那次演出的剧目并不符
合农村风格)之后,不久晓庄剧社便成立了。剧社编演了《爱姑的烦恼》《爱
之命令》《巧姑的命运》等多出契合农民审美趣味的戏剧。除周围农村地
区,还曾到南京、杭州、苏州等地演出。晓庄剧社在"宣言"中提出,"本社要
把农民生活捧上舞台,是要在舞台上过一段农民生活;这与拿农民戏剧来做
的农民宣传的工具根本不同"。与晓庄学院其他教学活动一样,戏剧也是在
教学做合一原则下进行的。晓庄剧社"对于戏剧,是在做上教,做上学的。
公演即是做,所以我们就在公演上教,在公演上学"。晓庄剧社将戏剧研究

① 　陈礼江:《民众教育》,上海,商务印书馆,1935 年,第 297 页。
② 　中山文化教育馆编:《战时戏剧教育》,转引自洪深:《抗战十年来中国的戏剧运动与教
　　育》,上海,中华书局,1948 年,第 91 页。

分为了七个板块,布景之研究、光线之研究、化装之研究主要由许士骐等人教学,发音之研究由刘世厚等人教学,表情之研究由谢纬启教学,戏剧的理论研究由张宗麟负责,乡村戏剧研究由邵仲香负责。① 尽管晓庄剧社存在的时间并不长,对现代戏剧发展的贡献也是有限的,但是晓庄剧社将陶行知的民众教育观念与戏剧演出进行了某种较为成功的嫁接。融合了陶行知教育思想的晓庄剧社,以学校业余剧社方式所进行的民众戏剧探索模式,是值得重视与研究的。

① 阎哲吾:《农民剧之研究》,1933 年 10 月《山东民众教育月刊》第 4 卷第 8 期,第 55、56 页。

第三章　剧专的话剧教育及其特色

国立剧专对中国现代话剧教育的巨大推动作用是毋庸置疑的。如前所说，对于该问题，学术界已有不少人做过研究。这里想探讨的问题是：国立剧专对现代话剧教育究竟产生了怎样的作用？其教育方式与教学方法具有怎样的独特性？对于第一个问题，本著拟由课程设置切入，将其置于现代话剧教育史，在同此前戏剧学校的比较中，研究剧专对现代话剧课程体系建设做出的贡献。对于第二个问题，这里主要围绕其独特的教学制度、教学方法与教育模式等方面进行探讨。国立剧专的教学演出制度既贯穿于其整个教学过程，又具有明显的阶段性特征，循序渐进地培养学生的舞台演出素养和能力。同时，国立剧专教学方法上的独特性，绝不仅限于通常所说的"教、学、做合一"，更重要的是在此基础上的"悟"与"研"；在教育模式上，国立剧专则依托于校友会《通讯月刊》，形成了独特的"大教育"模式。

第一节　课程体系走向规范化与科学化

在国立剧专成立之初，徐凌霄曾说："中国的学科，自兴办学校数十年来，已经灿然大备，惟戏剧与新闻两项，尚不脱于草创时期。"①究其原因，主要与话剧表演探索及其理论建设相对滞后有关。话剧教育的课程体系设置，是建立在演出实践与理论研究基础上的。如果演出实践还比较幼稚，或理论研究尚不充分，则难以支撑教学内容之需要。课程体系能清晰地折射出当时戏剧的发展水平。自中国话剧诞生到国立剧校成立的近三十年中，既是现代话剧实践与话剧理论渐进发展的过程，也是一个对话剧教育课程体系不断完善的过程。

课程体系的设置需充分体现各门课程间的内在联系，应注意课程之间

① 徐凌霄：《献给南京戏剧学校》，1936年1月《剧学月刊》第5卷第1期，第7页。

的关联性、递进性与融通性,而不是所需开设课程的简单铺陈。课程间的关联性、递进性自不必多做解释,融通性主要是指话剧教学中,编剧与表演、编剧与导演、表演与导演以及理论与实践课程之间打破壁垒后形成的贯通性等。也就是说,课程体系设置时需研究:应开设哪些课程? 而又能够开设哪些课程? 这些课程之间存在怎样的关系? 能否循序渐进地培养学生相应的能力? 哪些课程需面对跨专业学生进行贯通性开设? 哪些课程可合并性开设? 这些既关涉到设计者的话剧与话剧教育观念,更涉及教育单位的教学力量和教学条件等。正因为如此,余上沅曾说,"课程的设立,是件最主要,同时又最繁杂的工作"。① 将国立剧专的课程体系放置于中国现代话剧教育史上,通过细致比较分析,既可清晰地认识中国现代话剧教育发展的艰难历程,也能了解国立剧专在这一过程中所做出的历史贡献。

<p style="text-align:center">一</p>

在国立剧专成立之前,人艺剧专、北京艺专戏剧系、北平大学艺术学院戏剧系,以及广东戏剧研究所附设戏剧学校等校(系)的课程设置值得认真探讨。从这些戏剧学校(系)的课程设置中,能清晰地辨析出早期话剧课程建设的发展历程及其曲折。成立于 1922 年的北京"人艺剧专",其办学宗旨是"提高戏剧艺术,辅助社会教育",话剧系的教学目标是"以最进步的舞台艺术表演人生的社会剧本"。陈大悲为该校话剧系教务长,并教授"动作法""化装术""剧本实习"等课程,后又聘请了美籍教师卫竞生讲授"编剧术"和"布景术"等。北京"人艺剧专"成立于五四戏剧论争之后,其时戏剧人对于文明戏的种种弊端都有了比较清醒的认识,引入西洋式戏剧也已成为戏剧发展的基本方向。那么,在课程建设方面,北京"人艺剧专"取得了怎样的成绩? 又存在着哪些不足呢?

首先,在现代中国,北京"人艺剧专"最早在教学中引用"西洋戏剧理论及技法",然而其课程设置却"极不完备,只有陈大悲可能教的几门课程而已"。② 如表 3 - 1 所示,其课程涉及了话剧的主要元素,如编剧、动作训练、布景、化装以及发声和形体等方面的训练。相对于文明戏时期以实践训练为主,而几无理论课程的"通鉴学校",无疑是一个巨大进步。然而"人艺剧专"尽管意识到发声与形体对于话剧表演和话剧教学的重要性,却缺乏相应

① 余上沅:《一年来我们的工作》,《国立戏剧学校一览》(一九三六),第 9 页。
② 阎折梧:《北京人艺戏剧专门学校概况》,阎折梧编:《中国现代话剧教育史稿》,上海,华东师范大学出版社,1986 年,第 18 页(重点号系引者所加)。

的有系统的科学训练方法,故而主要依赖于音乐、舞蹈和武术等课程。尽管这些课程同样十分重要,演员"应该愿意永不休止地借由舞蹈、剑术、体操、声量控制以及标准发音,去拓展肢体的能力";然而"当一位演员在舞台上用他的肢体和语言从事演出时,他的每一项工具都应当足够敏捷地反映出他的心理与情绪变化"。① 表演者如何通过"肢体和语言"表现"心理与情绪",则需进行专门的话剧表演基本训练。而"人艺剧专"有针对性的话剧表演训练课程,却只有"动作法"。

表 3 - 1　北京人艺戏剧专门学校话剧系课程表②

话剧系	国语	雄辩术	跳舞	武术	音乐原理	音乐实习	化装术	动作法	剧本实习	布景术	戏剧史	编剧术	艺术学纲要
歌剧系	国语	歌剧	跳舞	武术	音乐原理	音乐实习	化装术	动作法	剧本实习	布景术	戏剧史	编剧术	艺术学纲要

　　其次,尽管作为"人艺剧专"的唯一台柱,陈大悲是如何教授"动作法"的,现已无从知晓;然而从《爱美的戏剧》中讨论的表演动作问题看,陈大悲在探讨舞台演出时,讨论的主要是如何避免可能出错的问题,而非如何训练和如何表演等基本问题;且讨论的问题仍然是经验性层面的,远未上升到系统化的理论层次。在其出版于 1922 年的《爱美的戏剧》中,主要研究了"如何选择剧本""剧社组织法""戏剧排演法""化妆术""舞台布景"以及"演剧人必备的资产"(必要的准备)等问题。尽管陈大悲在该书中讨论了"怒目""冷笑"等表演动作的"度数"等问题,并指出舞台上"没有一项的行动是无意义的"③,但全书并未涉及戏剧表演的基本训练等问题。严格地讲,该书内容是粗浅的。《爱美的戏剧》为该校的重要教学内容之一。在该书"编述底大意"中,陈大悲说道,其时"各处学生演剧团体通信询问演剧方法的很多"④。该书由晨报出版社初版于 1922 年 3 月 10 日,在同年 4 月 1 日和 4 月 10 日,

① 〔美〕乌塔·哈根、哈斯克尔·弗兰克尔:《尊重表演艺术》,胡因梦译,北京,世界图书出版公司,2014 年,第 10 页。
② 本表主要依据《北京人艺戏剧专门学校章程》[1922 年 10 月 9、10、13 日《晨报》(北京)第 4 版]而制作。
③ 陈大悲:《爱美的戏剧》,北京,晨报社,1922 年,第 148、151 页。
④ 陈大悲:《爱美的戏剧》,北京,晨报社,1922 年,第 7 页。

又进行了再版和三版。由此可见，该书在当年的受欢迎程度，以及当时国内话剧表演及其训练方法的贫乏程度。

再次，人艺剧专的课程设置，不仅在话剧表演训练方面存在着明显不足；而且课程之间缺乏衔接性和发展性，自基本训练到舞台演出之间缺乏递进性课程。表演训练仅有"舞蹈和台词课也不够，方法（即有针对性的训练和表演方法）是必须要有的"①。在音乐、舞蹈和武术等训练课程通向话剧训练与排演之间，仅有一门内容模糊的"动作法"课程。这一事实本身即说明了陈大悲和"人艺剧专"，对于表演训练的无能为力。同时，从表3-1中可以看出，与歌剧系课程相比较，区别仅在于，话剧系开设了一门"雄辩术"，而歌剧系则为"歌剧"，其余都相同。尽管最终因师资短缺，歌剧系并未开办，但从课程表中亦不难看出，陈大悲与"人艺剧专"对于戏剧的特性，以及话剧与歌剧之间关系的认识仍有模糊之处。尤其是话剧系课程中还开设了"雄辩术"。"雄辩术"之出现于其课程表中，表明了该校尚未从文明戏遗风中走出。

继北京"人艺剧专"之后，1925年北京艺术专门学校戏剧系建立，主持者主要是"国剧运动"的倡导者赵太侔、余上沅等。由于其"目标是创建'国剧'，办'戏剧系'是'不得已而求其次'。因而和'艺专'就不能完全合拍。在这个思想指导下，使其形成了'实习'课程多，理论课程少，主要精力是培养演员和舞美人员，为日后的'剧院'服务"②。赵太侔和余上沅主持期间，该系的课程设置已无从查找，这里拟参考1925年余上沅等人制订的"'北京艺术剧院'计划大纲"，做一探讨。如表3-2所示，"计划大纲"中"练习生"的功课共计划开设10门。尽管该计划最终流产，但从中可以看出余上沅等人的话剧教育思想。

表3-2　北京艺术剧院计划大纲③

课程	声音表情	姿态表情	化装术	表演	舞蹈	拳术	乐歌	戏剧概论	选课（国文、英文、历史、戏剧文学）	公演
学分	3	3	1	10	2	2	2	1	4	10

① 〔美〕莱纳德·佩蒂特：《"迈克尔·契诃夫方法"演员手册》，李芊澎译，北京，中国戏剧出版社，2018年，第9页。

② 刘静沅：《国立北京艺术专门学校戏剧系及北平大学艺术学院戏剧系综述》，阎折梧编：《中国现代话剧教育史稿》，上海，华东师范大学出版社，1986年，第35页。

③ 本表依据《北京艺术剧院计划大纲》（余上沅编《国剧运动》附录，上海，新月书店1927年版）而制作。

　　首先,值得一提的是,由于该"计划大纲"是为传习所拟订的,重实践而弱理论的特点十分明显。尽管如此,该课程表还是注重加强学生的理论素养。除"戏剧概论"外,还设置了国文、英文、历史、戏剧文学等选修课。几门选修课对于演员的素质养成都比较重要,却由于时间原因而让学生根据自身的知识结构,进行选择性学习。其次,就其构成而言,各门课程之间的学分安排较为恰当,而且除"舞蹈""拳术""乐歌"等课程外,出现了针对性很强的"声音表情"和"姿态表情"等表演基本训练课程。在基本训练课程和公演之间安排了"表演"课,注重课程之间的衔接性和递进性。显然,较之三年前北京"人艺剧专"话剧系而言,这份"计划大纲"的课程设置已具有某种质的飞跃。应当说,后来国立剧专的课程体系思想在此已有较为明显的体现。

　　1926年"北京艺专"戏剧系工作由留美回国的熊佛西接手,几经波折后,经熊佛西等人努力又重建了北平大学艺术学院戏剧系。该戏剧系设有两年预科,四年本科,进入三四年级后,分为表演组、编剧组和舞台装饰组三个组学习。其课程表如下。

　　北平大学艺术学院戏剧系在课程设置方面具有怎样的特征呢? 首先,相对于早期的北京"人艺剧专"话剧系,无论"北京艺专"戏剧系,还是北平大学艺术学院戏剧系,教师力量都得到了极大改善和提升。20世纪20年代中期,赵太侔、余上沅、熊佛西、陈治策等一批专攻戏剧的欧美留学生陆续回国。他们视野开阔,不仅对戏剧艺术有着精深研究,而且也十分了解话剧教育。北平大学艺术学院戏剧系期间,熊佛西讲授"戏剧原理与编剧",陈治策教授"姿态表情"和"表演实习"等,余上沅讲授"现代戏剧艺术";并聘请了Miss Taylor讲授"西剧选读""莎士比亚"等课程。如果说北京"人艺剧专"话剧系的课程设置还不够齐全,且尚未完全蜕尽文明戏痕迹的话,那么"戏剧系"(北京艺专与北平大学艺术学院戏剧系),则当是中国现代话剧教育走向科学化的真正开始。

　　其次,在熊佛西主持下,北平大学艺术学院戏剧系的课程设置中,理论课程明显增多,预科阶段尤为如此,几占总课程一半,且十分注重学生的文化素养教育。值得注意的是,如同1925年余上沅等人在"'北京艺术剧院'计划大纲"中的设想一样,"姿态表情"成为一门独立课程,强化对学生的基本训练。而且对重要的基础课程予以了进一步细化,在"编剧""舞台装饰"等之外,还设置了"戏剧选读""剧本分析""光影"等课程,有针对性地加强学生的专业训练。而且出现了"莎士比亚""剧场心理"等研究性课程。高年级阶段分组培养方式,显示了熊佛西对于话剧教育"通才"与"专才"关系

表3-3　北平大学艺术学院戏剧系课程表①

年级														
预科 一年级	国语2	英语4	法语或日语2	文学概论2	伦理学2	社会学2	戏剧概论2	中国戏剧概论2	国音1	姿态表情2	化装1	舞蹈2	合唱1	表演实习(8)
预科 二年级	国语2	英语4	法语或日语2	心理学2	艺术概论2	哲学概论2	戏剧概论2	现代中剧选论2	舞台装饰2	姿态表情1	化装1	舞蹈2	合唱1	表演实习8
本科基础 一年级	国语2	英语4	法语或日语2	戏剧原理2	西洋戏剧选读3	中国戏剧史2	现代戏剧艺术2	剧场史1	剧场心理2	词曲2	实习8			
本科基础 二年级	国语2	英语4	戏剧原理2	西洋戏剧选读3	西洋戏剧史2	莎士比亚2	编剧2	元曲2	实习8					
本科表演组 三年级	导演术2	剧本分析2	演剧史2	演剧术2	实习8									
本科表演组 四年级	导演术2	剧本分析2	演剧史2	演剧术2	实习8									

① 本表依据刘尚达《国立艺术学院戏剧系概况》(1929年8月《戏剧与文艺》第4期)而制作。

（续表）

组	年级							
本科编剧组	三年级	戏剧原理 2	编剧术 2	西洋剧本著 2	中国剧本著 2	实习 5		
	四年级	戏剧原理 2	编剧术 2	西洋剧本著 2	中国剧本著 2	实习 5		
本科舞台装饰组	三年级	服装图案 2	舞台图案 2	剧场建筑 2	舞台史 2	化装 1	光影 2	实习 6
	四年级	服装图案 2	舞台图案 2	剧场建筑 2	舞台史 2	化装 1	光影 2	实习 6

注：课程名称后的数字为学分。

的认识。在注重文化素养教育和理论学习的同时,该校也十分强调实践运用,每学年都安排了充分的"实习"课时。尤其是"剧场心理"课的设置,表明了该系话剧教育对于观众及其同剧场、舞台间关系的重视。熊佛西曾说:"倘若希望我们的戏剧成功,我们应该在作品中处处使观众发生趣味,发生高级的趣味。要达到我们的目的,唯一的方法是研究观众的心理。"①"剧场心理"课程的开设,契合了熊佛西的这一戏剧观念。

　　成立于1929年的广东戏剧研究所附设演剧学校,经历了停办与恢复等波折,系科也几经调整。故而"一系之中,有的是高小毕业程度,有的是初中程度,有的已经进了大学的,似这等程度不齐,教授上不免发生困难,有时课程表颇难订定,往往随时更改"。② 尽管如此,为充分反映其话剧教育思想,这里仍采用其拟定的课程设置。《戏剧》杂志记者(据欧阳予倩说,为研究所一职员)曾说,演剧学校"就话剧而言,有西洋的成规可循,有日本新剧运动的径路,足资借镜,进行上并没有什么困难"。显然,该作者对于话剧教育的民族化改造及其探索的困难性问题认识程度严重不足。由于系科调整等原因,话剧和歌剧学生的发音、歌唱、化装和表演等基本训练课程,常常合班授课,理论课则分组授课。该作者认为,这种方式"有时彼此通融,也没有什么流弊"。③ 对于具有一定基础的人员而言,学习上"彼此通融"是无可厚非的,甚至很有必要的,但这是从研究意义上讲的。而对于那些初涉话剧的学生来说,这种"彼此通融"的授课方式则易使学生陷于某种模糊混沌的状态。

　　广东戏剧研究所戏剧学校章程中明确了其宗旨为,"以养成学艺兼优,努力服务社会教育之演员,建设适时代为民众之戏剧"。如表3-4所示,该校在课程设置中十分注重传统戏曲和地方戏曲,"粤剧""昆曲""皮黄"等在课程体系中占有相当比例。这一方面或许是为达成"为民众"的社会教育之目标;另一方面,1930年4月16日,欧阳予倩在载于《时事新报》的招生广告上曾说,"成绩优良者由本校推荐与本校有关之剧场为基本演员",为地方培养戏剧演员亦当是一重要原因。"武术""跳舞""表演实习"等课程占有相当比例,却没有开设有针对性的表演基本训练课程。尽管大量开设的"武术"和"跳舞"等课程,有助于形体训练,但如前所说,肢体训练尽管也十分重要,毕竟不能代替戏剧表演训练全部(如肢体与心理表现、人物塑造等之

① 熊佛西:《写剧原理》,《熊佛西戏剧文集》(下),上海,上海文艺出版社,2000年,第622页。

② 《戏剧》杂志记者:《广东戏剧研究所之现在与将来》,1931年2月《戏剧》第3—4期合刊,第261页。

③ 《戏剧》杂志记者:《广东戏剧研究所之现在与将来》,1931年2月《戏剧》第3—4期合刊,第261页。

表3－4 广东戏剧研究所附设戏剧学校课程表①

学期											
第一学期	国文4	粤剧8	国语6	化装术2	表演实习2	戏剧理论3	武术3	音乐2	表演术2		
第二学期	国文4	粤剧6	国语6	跳舞1	表演实习2	戏剧理论3	武术3	音乐2			跳舞2
第三学期	国文3	粤剧6	国语3	跳舞1	表演实习6	戏剧理论3	武术3	音乐3			跳舞1
第四学期	国文3	粤剧6	国语4	跳舞1	表演实习6	戏剧理论3	武术2	音乐	外国语3	历史1	发音术3
第五学期	国文3	粤剧6	外国语3	编剧术3	表演实习6	中西剧本著2	武术2	音乐2	昆剧/皮黄3	历史1	
第六学期	国文2	粤剧6	外国语3	编剧术3	表演实习6	中西剧本著2	武术2	音乐3	昆剧/皮黄3	历史2	
第七学期	国文2	小曲2	外国语2	编剧术3	表演实习6	中西剧本著2	武术2	音乐3	昆剧/皮黄3	历史2	
第八学期	国文2	昆曲2	外国语2	小说研究3	表演实习6	中西剧本著3	武术2	音乐3	昆剧/皮黄3	历史1	
第九学期	国文2	昆曲3	外国语2	小说研究3	表演实习6	舞台装置法2	武术2	音乐3	社会常识3		小曲1
第十学期	国文2	昆曲3	外国语3	社会常识3	表演实习6	戏剧艺术史3	美学2	音乐3			

注：1. 该校以十周为一学期，学制为两年半；2. 课程名称后的数字单位为小时/周。

① 本表依据《广东戏剧研究所之现在与将来》（1931年2月《戏剧》第3—4期合刊）而制作。

间的关系等），而有针对性的"表演术"却只开设于第二学期。显然，广东戏剧研究所戏剧学校在课程体系建设上，似乎并未吸收借鉴"戏剧系"等此前中国话剧教育的探索成果。

<div align="center">二</div>

国立剧专自建校始，曾数度变更学制，就话剧科而言，1935—1936年实行的是两年制，1937—1939年是三年制，1940—1944年是五年制，1945—1948年是两年制（即所谓"三·二"学制，招收高职或高中毕业生）；而1940—1948年的高职科，则推行的是三年制。学制的改变，促使国立剧专的课程设置也不断地处于变化流动之中。从两年制、三年制、五年制到"三·二"的学制，话剧科与高职科，在对不同学制和不同系科课程设置的比较中，能清楚地了解和认识国立剧专的话剧与话剧教育观念。

首先，剧专的课程设置较为充分地体现了话剧课程的融通性特征，常进行跨专业的贯通性教学。这一点即使在建校之初的两年制课程中也得到了某种体现。"两年制"的课程说明中指出，其课程分为三个阶段，第一学年第一学期，偏重于基本训练；第二学期虽课程几无变更，但"多量举行试演及公演"；第二学年则分为表演、理论与编剧、导演与管理、舞台装置四组，课程教学因组别而各有调整。除"乐歌""舞蹈""练声及体操"等训练课程之外，还专门安排了"表演基本训练"课程；既有针对性地强化了话剧基本训练，又以此沟通了身体训练与话剧排演之间的阶段性，强调了戏剧教学的循序渐进特性。如表3-5所示，两年制期间，第二学年即进行了专业划分。学生"选一种专业主修，另选一专业作为副组，以专业为主。所有课程各专业组均须学习，只是参加实习的多寡不同，所记学分不同。如除表演组导演组共同组成排演组外，其它为非表演组，另外排戏，也要试演和公演"。①

如果说因时间过短，两年制还未能充分地体现其融通性特征的话，那么这一特征在五年制期间则得到了鲜明地体现。在五年制课程表（表3-6）中，第一学年安排的大多为入门基础课程以及基本训练课，第二和第三学年中，除继续讲授一些基础课程之外，还逐步开设了一些专业理论课。国立剧专的五年制课程表充分地体现了其"取循序渐进，理论与实习并重"的课程设置思路。在第一、二学年学习"剧本选读""戏剧概论"，并对戏剧舞台有比较清晰的认识基础上，在第三学年安排学习"编剧"课程。与1937年版的三年制课程表将基本训练与试演等笼统地安排在"排演"课中不同，五年制

① 陈永倞：《怀念》，《戏剧》1996年第3期，第21页。

表3－5 国立剧校两年制话剧科课程表①

第一学年	国文4	公民1	乐歌2	舞蹈2	表演基本训练3	国语发音3	舞台工作4	化装术2	排演及公演10	戏剧概论3	练声及体操	学术讲演2
第二学年	国文2	编剧4	导演2	舞台装置2	剧场管理1	舞台工作3	中国戏剧史2	排演及公演10	西洋戏剧史2	练声及体操	学术讲演2	毕业剧作1

注：课程名称后的数字单位为小时/周。

表3－6 国立剧专五年制话剧科前三学年课程表②

第一学年	公民③2	国文3	英语3	舞蹈2	乐歌2	图画2	剧本选读2	戏剧概论2	社会教育2	国语及发音2	表演基本训练10	本国史2
第二学年	公民2	国文3	英语3	舞蹈2	乐歌2	图画2	剧本选读2	化装术2	灯光学/舞台技术2	本国地理2	表演基本训练8	西洋戏剧史2
第三学年	公民1	国文3	英语3	舞蹈2	表演8	编剧2	文艺概论2	导演2	布景设计2	西洋史2	近代西洋戏剧2	

① 本表主要根据《本校课程说明》[《国立戏剧学校》](一九三六)，第34—40页]而制作。

② 表3－6及之后的表3－8主要根据《课程纲要》[《国立戏剧专科学校一览》][《国立戏剧专科学校一览》]（一九四一），第30—36页]而制作。

③ 纵观20多年的现代话剧教育课程设置，只有国立剧专开设有政治色彩为明显的"公民"课。该课程在1937年版的课表中短暂消失之后，很快又在1939年版的课程表中得以恢复。由该课程的短暂消失与恢复，既可看出国民政府对剧专加强政治管辖的意图，也可看出国立剧专曾对取消此类课程进行过努力。

课程表第一、二学年安排了充分的时间让学生学习基本训练,以及发音、乐歌、舞蹈、化妆等课程,第三学年才安排"表演"和"导演"课。让学生通过两年时间学习基本训练及相关的理论知识,认识和熟悉戏剧文学和戏剧舞台,到第三学年才系统学习"编剧""表演"与"导演"课;学生在循序渐进的课程学习中,巩固了专业基础知识。

其次,剧专在课程设置中十分注重舞台实践。第二届学生张逸生和金淑之曾说,剧校特别偏重的是作为培养演员表演基本技巧的课程。[1] 由于学习时间仅有两年,剧校一方面在专业理论方面,仅安排了戏剧概论和中西戏剧史等三门课程,将有限的时间绝大部分留给了训练与实践。在各种基本训练课程的基础上,学校安排了充足的"排演及公演"时间,以让学生在演出实践中充分消化并能灵活运用基本训练的成果。在两年制时期,各项工作只能"顾到基本部分,较为高深的部分大家都无暇顾到"。为了弥补理论课程方面的缺失,剧校方面利用首都人才优势,举办了大量的学术讲演。

剧专加强了实践类课程,以致有时可能会因此而挤压理论性课程的空间。在 1937 年制订的三年制课程表(表 3-7)中,国立剧校将表演基本训练、呼吸法、发音法、声音表情、姿态动作法、登台经验及试演等内容均安排在"排演"课中。"乐歌"要求在音乐训练的同时,"以为舞台声音表情之基础";"舞蹈"课则重在训练学生的身体及其舞台表现力。"剧场服务"课则与"排演"课的试演与公演部分互相配合,共同开设。第二学年,在"排演"课之外,还专门开设了"演出法"。该门课程主要讲述"演出之理论与实例",演出者的职责与配合等。相对于表演训练和舞台实践,剧本文学方面的课程较少,"剧本选读"和"编剧技术"分别在第一、二学年开设,均为每周2 小时。前两年不分科,综合性学习戏剧各方面的知识,第三年才分科学习。三年制课程表(1937 年版)中,第一、二学年的实践课程占去了差不多三分之二。第三学年中,开始分科(编、导、演、舞台美术),实行导师制,进行定向培养。除去"毕业制作"和一门选修课(学生在四门中选修一门)外,则都是实践性课程。

或许正是由于 1937 年设置的课程表中理论性课程偏少,国立剧专于1939 年又重新制订了三年制课程表。两版课程表均强调"取循序渐进,理论与实习并重办法",以期达到"水到渠成"的效果。较之 1937 年版,1939年版的三年制课程表主要有三点变化。其一,强化了对于学生文艺、历史及

[1]　张逸生、金淑之:《在国立剧校两年》,《戏剧》1996 年第 3 期,第 5 页。

表 3-7 国立剧校三年制话剧科课程表（1937 年版）①

第一学年	舞蹈 2	乐歌 2	排演 10	戏剧概论 2	剧本选读 2	国语发音 1	化装术 2	剧场服务 2	舞台灯光 2	近代西洋戏剧 2	国文 3	英语 4	社会科学（上学期）2	东西思想及文化（下学期）2
第二学年	舞蹈 2	乐歌 2	排演 10	演出法 2	舞台灯光 2	编剧技术 2	西洋戏剧史 2	剧场服务 2	舞台装置 2	中国戏剧史 2	国文 2	英语 3	应用心理学（上学期）2	东西思想及文化（下学期）2
第三学年	剧本编制（选）2	表演研究（选）2	装置设计（选）2	演出研究（选）2	毕业制作 2	排演及公演，剧场服务（每周共约 28 小时）								

① 本表主要根据《课程说明》[《国立戏剧学校一览》(一九三七)，第 31—40 页] 而制作。

社会方面的通识性教育,增设了"文艺概论"和社会教育学等课程。其二,将
表演训练课进行了调整,将第一学年的"排演"课改设为"基本表演训练",
突出其基本训练特点,而淡化其试演和公演属性;并在第一学年增设了"图
画"课,以训练学生的色彩运用和构图能力等;同时也明显地加强了理论课
的开设。其三,在第三学年增设了"艺术史"等课程。概言之,较之1937年
版,1939年版的三年制课程表强化了对学生文史方面的理论教育,而压缩
了第三学年"排演与公演"的课时。

　　再次,剧专注重加强课程的学术性和研究性品格,并将其予以课程化。
这一点在时间较为充分的五年制课程体系中体现得最为充分。如表3-8
所示,在第四、五学年中,剧专为学生分组开设了大量的选修课程。这些选
修课程具有较强的针对性,"编剧"组开设有"易卜生及其他""莎士比亚"
等,"表演"组开设有"表演问题""表演体系研究"等,"演出"组则开设了
"布景设计""表演体系研究"等课程。这些课程具有强烈的学术性色彩,是
对前三学年课程的研究性延伸。它们是教师的研究成果,如果说"名剧角色
研究""世界名演员研究"是对历史上著名演员和角色经典案例的分析研
究,对于戏剧表演具有重要的启发意义;那么"表演问题""表演体系研究",
则紧密结合当时中国话剧的表演现状,既发现并分析其中存在的种种问题,
也结合世界戏剧表演理论,探讨如何建构中国话剧表演体系问题。第六届
学生朱琨曾说,"表演体系研究"课,引导学生去思考诸多表演问题,如体验
与体现,本色与性格化,悲剧表演与喜剧表演之间的异同等,同时使学生了
解表演体系是多样化的,除斯坦尼之外还有其他流派,可以作多种探索研
究。[①] 这些研究性课程的开设,既促使教师积极研究中国话剧各种重要的
问题,更能引导学生学会思考和研究话剧问题。

　　最后,剧专在课程设置中兼顾专业性和社会教育职责。如表3-9所
示,三年制高职科因开设了"社会教育""社教实习""民间戏剧及杂技"以及
"宣传术",乃至"宣传画"等针对性较强的课程,而同话剧科相区别开来,具
有了街头性和宣传性等服务社会的鲜明特征;又因"表演基本训练""编剧"
"表演"等基本课程的开设,而获得了与话剧科相一致的戏剧品格。同时,高
职科与话剧科开设了"社会教育""本国史""本国地理"等基本一致的通识
课程。高职科未进行分类培养,而是采取"通才"培养模式,编剧、表演、舞美
设计、导演,以及行政管理等方面的课程都需要学习。较之话剧科,高职科
的课程无疑更为强调实践性和应用性。

　　①　朱琨:《剧专学习漫记》,《剧专十四年》,北京,中国戏剧出版社,1995年,第227—228页。

表 3 - 8　国立剧专五年制话剧科后两学年分组课程表

学年	组别							
第四学年	编剧组	英语 3	国文 2	艺术史 2	编剧 4	希腊悲剧 2	易卜生及其他 2	中国戏剧史 2
	表演组	英语 3	国文 2	名剧角色研究 2	表演 8	表演问题 4	表演体系研究 2	中国戏剧史 2／艺术史 2
	设计组	英语 3	国文 2	艺术史 2	灯光学	布景设计 4	舞台技术	中国戏剧史 2
	演出组	英语 3	国文 2	艺术史 2	导演 4	布景设计 2	表演体系研究 2	中国戏剧史 2
第五学年	编剧组	编剧 2	莎士比亚 2	戏剧批评 2	戏剧批评 2	戏剧行政 2	毕业制作 2	
	表演组	表演 8	名剧角色研究 4	戏剧行政 2	戏剧行政 2	毕业制作 2	世界名演员研究 2	
	设计组	布景设计 2	服装设计 2	剧场设计 2	毕业制作 2	戏剧行政 2		
	演出组	戏剧批评 2	戏剧行政 2	毕业制作 2				

表3－9　国立剧专高职科课程表①

第一学年	公民2	国文3	英语(选)(3)	乐歌2	图画2	戏剧概论2	舞台工作2	剧本选读2	化装术2	国语及发音2	文艺概论2	社教实习2	表演基本训练8	灯光学/舞台技术2
第二学年	公民2	国文3	英语(选)(3)	乐歌2	编剧2	宣传画2	表演10	剧本选读2	宣传术1	布景设计2	导演2	社教实习2	舞台工作1	中国戏剧史2
第三学年	公民1	国文3	英语(选)(3)	表演10	编剧2	乡村建设问题2	剧务事务工作2	演员训练方法2	布景设计2	导演2	社教实习2	戏剧行政2	民间戏剧及杂技2	西洋史2

	社会教育2	本国史2
第一学年	社会教育2	本国史2
第二学年	剧务事务工作1	本国地理2
第三学年		

① 本表主要根据《课程纲要》[《国立戏剧学校一览》（一九四一）,第43—47页]而制作。

三

自 1922 年北京"人艺剧专"的成立,经国立剧专的发展,到新中国成立前,现代话剧教育在二十多年中有了长足的发展。从陈大悲在北京"人艺剧专"独挑大梁,到余上沅、熊佛西、陈治策、黄佐临、焦菊隐、张骏祥等研究戏剧的欧美留学生回国并从事戏剧教育工作,以及章泯、杨村彬、陈白尘、王家齐等早期本土培养的戏剧人才迅速成长,话剧教育的师资力量得到充实,并能基本满足教学工作的需要。即如章泯、杨村彬等并未出国留学的戏剧人,同样精于外语,具有十分开阔的戏剧视野。他们丰富的戏剧经验与广博的戏剧知识,也丰富和充实了课程的内容建设。

二十多年中,戏剧学校的课程体系建设在发展中日趋完善。首先,随着戏剧观念的进步,课程设置逐步褪去了早期的某种文明戏气息而迈向科学化与规范化。到 1920 年代中后期,戏剧学校课程设置即已摆脱了早期北京人艺剧专从课程设置到剧本创作、演出剧目等方面都比较明显地残留有的文明戏意味。尽管即使在余上沅、熊佛西等人手中,戏剧学校的课程设置依然不能算是十分完备,尤其是在演剧理论及其教学方面,但他们在戏剧教育及课程设置观念上是较为科学的。换言之,他们清楚戏剧教育与教学应该怎样做,应该开设何种课程;不过由于教学内容方面的理论研究等的滞后,而使民国时期的戏剧教学与课程设置,几乎都处于不断探索的过程中。

现代话剧教育的内容建设,最欠缺的当是戏剧理论,尤其是对戏剧本体与演剧(含基本训练)的理论研究。对戏剧本体的认识涉及对话剧与戏曲、现代话剧与早期文明戏,文学与舞台、剧本与演出之间的关系等方面的理解。只有在对戏剧本体的认识达到一定高度,明白了剧本与演出、话剧与其他文体形式的区别与联系(话剧与戏曲、文明戏,乃至歌舞、音乐等),清楚话剧实践中关涉到哪些方面的知识与修养之后,才能弄清在课程设置中需要安排何种课程、它们的比重及其相互间的关联等。如北京人艺剧专"雄辩术"等课程的开设,以及话剧与歌剧专业课程的区别等问题,均为戏剧本体观念模糊造成的。体现在具体的教学实践中亦如此。这一点主要体现在 20 世纪 20 年代中后期之前。进入 1930 年代,尤其是国立剧校成立后,这一问题则更多地转化为探索如何在戏剧本体认识的基础上,更好地创造民族化戏剧及民族演剧体系等问题。如"表演问题""表演体系研究"等课程的开设即如此。

其次,不断学习西方的先进理论与方法,以丰富课程内容,完备其课程

开设能力。五四之后,中国话剧人即开始不断寻找并引进西方戏剧理论,如陈大悲之于谢尔顿·切尼和爱默生·泰勒,余上沅之于戈登克雷、莱因哈特,章泯之于梅耶荷德等。到20世纪30年代中后期之后,章泯、郑君里、史东山等人才将目光主要聚焦于斯坦尼理论体系,同时将其理论逐步介绍到中国,并在中国话剧界产生了巨大影响。这期间,《苏联的剧场》《演剧六讲》《演剧论》等西方的各种演剧理论作品逐步被介绍到中国;徐公美的《演剧术》、余上沅的《戏剧论集》、向培良的《戏剧导演术》等著作也陆续出版;贺孟斧、向培良等人分别在《舞台照明》《舞台服装》等书中,也对阿疪亚等人的西方舞台设计理论与方法进行了介绍。正如卢卡奇所说:"真正的影响永远是一种潜力的解放。"①他们对西方演剧理论与方法介绍与研究的过程,也是一个不断寻找适合中国话剧演剧方法的过程。就学校戏剧教学而言,这一寻找和探索的过程,即是不断充实和完善课程内容的过程,且较为明显地体现在戏剧学校的课程设置上。

再次,始终以一种"未完成"的探索与研究的态度面对课程设置。国立剧专的几次学制变革,事实上也是话剧教育的某种探索。该校分别对两年制、三年制、五年制、"三·二"制等课程体系进行了探索,即使三年制期间,也有1937年与1939年两种不同的课程设置。国立剧校"改专"之时,已有多年办学经验的余上沅依然感叹道,苦于国内没有"高级戏剧教育事业"的先例,并再次强调"均须于尝试中求经验"。② 国立剧专始终以科学严谨的态度面对课程体系建设,尤其注重各阶段课程间的关系等。五年制期间,既注重各年级之间纵向的关系,"一年级普通科目较多,嗣后逐年减少,俾专门课目得以加重。至四五年级课程,则进入分组选修阶段,课目偏重不同,以期学有专精"。③ 也强调不同系科之间的横向呼应关系,"将课程分为普通科目,理论编剧,表演,设计,演出,乐剧,六组,以求理论与事实相呼应"。④

最后,课程体系探索需戏剧人"接力"式地不断传承和创新。民国时期的戏剧学校在课程体系建设时,大多能吸取此前的经验教训,推动着课程体系健康发展。比如熊佛西接手北京艺专戏剧系之后,即吸取了此前的某些

① 卢卡奇:《托尔斯泰与西欧文学》,《卢卡奇文学论文集》第2卷,北京,中国社会科学出版社,1981年,第452页。
② 余上沅:《本校改专以来》,1941年10月《国立戏剧专科学校校友通讯月刊》第3卷第1期,第1页。
③ 《课程纲要》,《国立戏剧专科学校一览》(一九四一),第31页。
④ 《教务》,《国立戏剧专科学校一览》(一九四一),第31页。

教训,而注重理论与实践课程之间的关系。尤其是,余上沅在主持国立剧专期间,避免了在北京艺专戏剧系办学过程中存在的某些偏误。但并非全然如此。如前文所说,欧阳予倩在主持广东戏剧研究所戏剧学校期间,因其工作繁忙,而将戏剧学校的某些事物交给了工作人员。但如仅就其学校章程中所发布的课程设置而言,确未吸取此前的某些偏误。

第二节　多层次的演出制度与话剧教育观念

戏剧创作的最终目的是舞台演出,戏剧的一切工作都是围绕这一目标进行的。与此相一致的是,国立剧专从入学测试到毕业之前,都极为重视表演实践训练。"基本训练——试演——公演"的表演实践教学,循序渐进地培养学生的演出能力;从观看角度看,三者间则形成了"师生之间——面向校内——走向社会"的次第性结构关系,形成了一套比较完整的多层次教学演出制度。三者间的关系既是循序渐进的,也是可逆的。也就是说,在排练和公演中,学生结合对人物和剧情的理解,在教师的指导下,逐步加深对动作及动作间的关系、动作与人物刻画间的关系等等的认识和理解,从而活化并消融此前教学的内容。从基训、试演和公演间的结构关系以及对教学演出的剧目选择、演出评价、总结与反思等方面,可以折射出国立剧专的话剧教育观念。但是在其教学演出过程中,也形成了教学伦理与公演伦理之间某种难以调和的矛盾。

一

熊佛西曾说:"有时我颇怀疑'姿态表情'、'声音表情'之类的基本训练的功效,这些东西对于一个初学表演的人固然不无补益,但其效果是有限度的。"①值得注意的是,这句话是熊佛西在经过十多年戏剧教育实践之后于1941年说的。如前所说,他更看重演员的天赋,而对基本训练的效果持一定的保留态度。当然,这只是他对于表演天赋强调的一种说法,并非意味着否定表演训练的必要性和可能性。在其主持的北平大学艺术学院戏剧系,课程设置中同样注重对学生的表演基本训练。正如彼得·布鲁克所说:"未

① 熊佛西:《论表演——写给一位戏剧青年的第五信》,1941年9月《戏剧岗位》第3卷第1—2期合刊,第5页。

经训练的身体就像一件未经调音的乐器……如果一个演员的乐器——他的身体——在练习中调好了音，身体的不必要的紧张和坏习惯自然会消失。"①国立剧专对表演训练和教学演出是极为重视的。余上沅认为，表演基本训练"尤为戏剧艺术主课"，"向为本校所重视"，故剧校专设了"演员基本训练教学设计会议"，"专司研讨该项教学方法"。② 从课程设置可以看出，剧专的表演等实践类课程在各个阶段的不同学制中占比都很高。即使在剧校前两年"两年制"期间亦如此，除"基本训练"外，表演方面的课程主要还有"表演实习"等。

　　"基本训练"主要包括身体训练、国语发音、表演技巧、音乐、舞蹈等。通过"音乐"课，训练学生的声带使用技巧与声音的变化技巧，以及对节奏感的把握等；通过"舞蹈"课，训练学生对形体的灵活运用；而"国语发音"主要教授学生的音准、发音和呼吸技巧以及吐词的方法等；"表演技巧"则主要教授学生各种情感情绪的表现方法，并探讨其中的规律性技巧。即使剧专对表演训练和教学演出给予了足够重视，也并非一定就有良好的教学效果，比如剧专公演《视察专员》时，有评论对该次演出"不生不熟的方言"也颇有微词，进而质疑剧校的课程设置，认为"发音"课程课时太少。③ 在普通话尚未推广的民国时期，发音一直就是话剧表演及教学中一个比较困难的问题。

　　国立剧专在表演训练和教学演出中逐步形成了自身的特色。首先，剧专对演出训练的重视贯穿于从入学测试开始的整个教学过程，且入学测试即已体现出其训练的侧重点。熊佛西曾说："一个好的演员的成功，至少有百分之六十要靠天赋的才能，训练只占百分之四十。"④天赋对于演员是很重要的，虽然并非一定比训练更重要。为了检验学生是否具有表演天赋，现代戏剧学校都会进行某些相应的测试。北京人艺剧专规定，报考者先需接受的测试包括：语体文、朗读剧本、唱歌、英文、体操等。⑤国立剧专的招生分为初试和复试，均从"国语发音""声音表情""姿态表

①　〔英〕彼得·布鲁克：《敞开的门：谈表演和戏剧》，于东田译，北京，新星出版社，2007年，第27页。

②　余上沅：《本校最近一年之工作》，《国立戏剧学校校友会会刊》第1卷第2期，第2页。

③　洪波：《看了戏剧学校公演之后》，1936年3月《学生生活》第5卷第6期，第6—8页。

④　熊佛西：《论表演——写给一位戏剧青年的第五信》，1941年9月《戏剧岗位》第3卷第1—2期合刊，第5页。

⑤　《北京人艺戏剧专门学校章程》，阎折梧编：《中国现代话剧教育史稿》，上海，华东师范大学出版社，1986年，第29页。

情"三方面进行测试。① "姿态表情"测试时,要求"不置布景或道具,投考生应纯凭想象,以动作,手势,及姿态,表达适当之感情"。② 1936年的材料测试如下:

> 1. 靠在树上玩月,忽然听见一声怪叫;2. 写信未完,远处有人唱好听的歌;3. 对小孩子指出牛郎织女;4. 背着一捲行李行路,走到树荫下歇凉;5. 推着一块大石头上山坡,推动半程又退回来;6. 快步走到母亲面前跪下;7. 用手枪打敌人,反被敌人用枪打倒;8. 车站送别爱人,车开了,用手巾表示惜别之意,车开远了,蒙面饮泣;9. 坐在沙发上看书,仆人通报客到,走到门口去迎接;10. 等候朋友,过了约定的时间很久还不来,十分焦灼;11. 看着死了的爱子,欲哭无泪;12. 读报知道吾军打退外敌,大喜欲狂。

从招生测试题目似乎可看出戏剧学校对于表演的认识及入学后基本训练的教学方向等。"人艺剧专"招生测试内容,除语体文和英文外,包括了剧本朗读、唱歌和体操,大体能够测试出考生的动作协调能力、声音呈现能力以及对于剧本的理解和台词能力等;而其测试中与戏剧表演有着直接关联的唯有剧本朗读。而1936年国立剧校的材料测试题目,要求考生通过想象,进行"无实物"表演。十二则材料均为人物设置了某种戏剧情境,人物被置于与他人(爱人、母亲、敌人等)、环境(怪叫、歌声等)等戏剧性关系之中,激发出人物的某种心理和情绪状态。这里涉及表演中的情境关系、内心体验与身体呈现等,能够很好地测试出考生的表演天赋。这些材料已经很接近目前戏剧院校的入学测试题,亦类似于后来的戏剧小品。

其次,剧专注重表演训练的循序渐进。这一特点不仅体现于其课程设置上(参见第三章第一节),而且实实在在地体现在其教学实践中。尽管现今已无法还原其训练教学内容,但是从教学成绩的展示之中仍然能够有清晰的认识。1941年底,剧专举行了各科组学生"三十年度第一学期表演基

① 据朱家训回忆,1935年第一届招生测试,除笔试之外,面试包括台词和小品,台词选自《塑像》《南归》和《茶花女》,先领取材料,有一周准备时间,小品则是表演"小偷"。1941年国立剧校话剧科招生测试中,初试科目包括"公民""国文""英语""史地""国语学习能力""声音表情""姿态表情"等;复试科目包括"声音表情""姿态表情""口试""体格检查"等。
② 卜少夫:《国立戏剧学校访问记》,1936年8月《读书青年》第1卷第6期,第64页。

本训练观摩会"。① 节目主要包括：

　　高职科一年级（教师为何治安）：一、基本动作：肌肉放松、站、走、
跪、坐、蹲、卧；二、基本姿态：面部、手、全身联合、吸烟；三、基本人事
模拟：倒酒、写信、打电话、搬东西、打耳光、刺杀、服毒、醉酒。
　　话剧科一年级（教师为蔡松龄）：一、声音训练：音长、音量、音域、
口齿与口腔操纵，朗诵诗；二、动作训练：肌肉放松、手的表情、面部表
情；三、人事模拟。
　　话剧科二年级（教师为陈治策）：一、声音表情九种；二、情绪记
忆：哭、集体笑；三、默剧。
　　乐剧科一年级（教师为刘静沅）：一、基本动作训练：头、脸、嘴、眼
训练，指、手、肩、臂训练；二、禽兽模拟：猫狗打架、猴子；三、人事
模拟。
　　乐剧科二年级（教师为余上沅）：一、声音训练："长恨歌""梧桐
雨"；二、动作训练："血债"；三、声音动作联合训练："血债"。

　　从这些材料，我们可以比较清楚地认识到国立剧专对身体训练是十分
重视的，也可了解其基本训练的情况：高职科的基本训练课程主要在第一
年开设，话剧科与乐剧科则一二年级均有开设。话剧科一年级的基本训练
内容主要为基础属性的，注重对身体和声音各方面的训练；二年级则明显地
提高了难度，从基本动作训练走向了情绪呈现训练，乃至默剧。乐剧科一年
级除基本动作外，还有禽兽模拟训练；二年级则通过作品进行联合训练。话
剧科和乐剧科一二年级之间的基本训练课具有明显的循序渐进特征，且训
练全面而扎实，为学生进行戏剧演出奠定了较为坚实的基础。乐剧科一年
级的基本训练，明显地区别于以前戏曲演员的训练方式，已具有某种话剧
意味。
　　再次，随着教学方法与实践经验积累的日益丰富，剧专教师注重训练方
法和内容的改进与提高。"后南京"时期，已通过"苦干剧团"培养出石挥等
著名演员的黄佐临，再次给剧专学生讲授表演课程。为提升学生发音的穿
透力，他借鉴声乐训练的方法，让学生两人一组，各站在小河的一边，相互听

① 《母校消息》，1942年1月《国立戏剧专科学校校友通讯月刊》第3卷第4期，第2页。此
外，1940年11月底教育部教育视察团视察剧专时，剧专学生亦进行了基本训练表演：牧师
（人物观察表演）、扑蝴蝶（视角训练）、鸡（鸟兽模拟表演）、私塾（自编表演）。

对方的吐字发声,配合着由低到高地练习。他认为:"天赋和技术永远是双双并立,二者不得少其一。"①为更好地让学生认识和理解台词语调的艺术表现力,要求学生"将台词里所包含的情绪传播出来",赋予台词以生命;让学生在练习时,从低音到高音 13 个音阶的宽度朗读台词,以体现出语言的各种状态。另如阎哲吾和蔡松龄教授的表演训练课,也强调通过人物观察、禽兽模拟、自编表演等方法启发学生的创造性。

二

　　试演与公演是国立剧专教学演出制度中,继表演基本训练之后的重要阶段。余上沅认为,"排演和公演"是"课业与训育成绩的总检讨"②,是戏剧教学中"最重要的一门功课",可以此让学生"从实践中去切切实实检讨并且增进已学得的一切"。③ 比如首届学生的第一学年中,除公演外,在校内进行了两次试演,演出了《回家以后》《兵变》《赵阎王》等剧。试演剧目也为"平日排练的剧本",观众仅限于剧校师生,也就是说,依然属于日常教学之一部分。在剧专的试演中,作为观众的师生,以专业的眼光审视舞台。尽管还没有接受普通大众审美的检验,试演中的舞台表演、舞台调度、舞台布置与装饰等却同公演并无多大区别,同戏剧表演相关的所有方面无一不得到检验和锻炼。在试演和公演中,学校尽可能给予每一学生同等的实践机会。在这些实践中,既检验了自己的所学,也展示了自身的所长。学校按照学生的试演和公演成绩进行分组,即"真是长于表演的,让他们进入表演组,将来专门从事于表演。其余都各按成绩,分别编入理论与编剧,导演与管理,设计与装置等组。同时,不专重表演的学生,也极力予以机会,让他们增加舞台经验"。④ 在此过程中,每位学生都能获得相关的经验教训和切实的舞台体验。

　　国立剧专教学演出中最大的困难之一,就是缺乏比较适合的剧本。剧校学生演出剧本的选择,远比剧团复杂和困难——既需考虑戏剧作品本身的价值意义,更为重要的是需要结合教学训练目的。国立剧专要求,"演出组每一学年每一个人导演一个独幕剧和一个多幕剧。独幕剧由编剧组介绍,多幕剧由学校选定";"学校决定的多幕剧都是世界名剧,被选定的戏体格和类型都不相同。用意是要使演出组的同学把这几个戏导演以后,对任

① 陈奇:《探索求新,独创一格》,《情系剧专》,国立剧专在粤校友 1997 年编印,第 463 页。
② 余上沅:《一年来我们的工作》,《国立戏剧学校一览》(一九三六),第 10 页。
③ 余上沅:《我是一个献身戏剧事业的人》,1936 年 7 月《读书青年》第 1 卷第 5 期,第 2 页。
④ 余上沅:《敬谢观众诸君》,《国立戏剧学校第四届公演》,第 29—30 页。

何种格体,任何种类的戏,都有深刻的认识,以便将来离开学校后,对无论那一个时代的那一种都能导演"。① 同时,对于彼时的国立剧专而言,还要考虑演出的社会教育意义。如果将几重因素均纳入考量之中,那么剧本选择的空间将十分有限。正因为如此,余上沅曾不无感叹地说道,选择剧本"感到的困难最多",而当时国内创作剧本本就不多,却又"不是为了剧中人物太少不能让许多学生有机会上台,就是为了内容太繁杂,学生的能力不够,暂时不合用"。② 应当说,余上沅的感叹不无道理。除考虑观众接受外,还要顾及学生群体的构成,需尽可能地让每一位学生都有舞台锻炼的机会,因而剧专公演的剧目选择中,往往具有"因人(演员,即学生)设剧"的特点。

在教学演出过程中,如若没有适合的剧本,剧专教师有时则亲自创作或改编。陈治策为剧校学生第一届公演,对果戈理的《钦差大臣》进行了第三次改编。据说余上沅曾对此说道,让他改编时要心狠手硬,要尽改编之能事。陈治策在改编时,对人物对话、剧情穿插都进行了较大幅度修改,并增加了剧中人物(男性加了一个,女性增添了三个),目的是为剧校学生"多得登台经验的方便"。③ 陈治策在第三届公演时,导演了自己曾经改编的《爱人如己》。在河北定县农民戏剧实验时,因人数不够,所以"剧中人改用十一个角色。现在剧校人多,但不及再改回去,只略加几个人物罢了"。④ 在剧专教学期间,陈治策数次有针对性地改编演出剧本,不仅涉及剧情内容等,还为配合学生构成等情况而调整剧中角色设置。

因教学演出需要,剧专教师亲自创作或改编的事例很多。1936 年,曹禺在国立剧校讲授导演课程。为训练学生的舞台经验,曹禺选择了法国十九世纪喜剧家腊比希的《迷眼的沙子》,将其改编成《镀金》。他认为,尽管腊比希"多少承袭'佳构剧'的传统",还是认为有必要让学生"认识一下这个腊比希"。曹禺认为《镀金》容易有舞台效果,可以使初学表演的人尝尝初次面对观众是什么滋味"。同时,"这个戏的演出风格的高低,会因演员的修养水平的高低而大不一样","很能考验演员与导演的修养水平"。⑤《镀金》是曹禺为第二届学生教授的第一个表演实习剧目,该剧情节简单,排演却花费了数十课时。1939 年 10 月,曹禺根据墨西哥约瑟菲纳·尼格里的剧

① 陶熊:《实习公演》,1941 年 5 月《青年戏剧通讯》第 12 期,第 31 页。
② 余上沅:《为第一届公演致辞》,《余上沅戏剧论文集》,武汉,长江文艺出版社,1986 年,第 248 页。
③ 陈治策:《〈视察专员〉的改编》,《国立戏剧学校第一届公演》,第 12 页。
④ 陈治策:《试用新法演出〈爱人如己〉》,《国立戏剧学校第三届公演》,第 11 页。
⑤ 曹禺:《〈镀金〉后记》,《小剧本》1981 年第 11 期,第 2 页。

本《红丝绒的山羊》改编成独幕剧《正在想》，由剧专学生演出，曹禺自任导演。他认为原作是一个"很有乡土气息的作品"，因而在改编时，"把背景搬到了北京天桥，那里是各种艺人密集的地方"。他改编此剧是"为了讽刺大汉奸汪精卫"，但是"人们大多把它当成一幕滑稽喜剧"。①《正在想》的演出，让学生们彻底弄明白了各种类型喜剧之间的区别。这种专为教学创作的剧本，无疑高度契合于教学之需要，然而却并非所有教师所能胜任的。

公演与试演最大的区别即在于，两者的观众与环境不同，试演依然属于校内日常教学阶段，而到了公演才开始走向了社会，也是戏剧实践的最终目的。余上沅认为："研究戏剧艺术不是可以单从书本上着手的，实用戏剧人才的养成更需要舞台上的经验，在观众的合作、批评、督促之下，戏剧艺术才容易得到进展。"②舞台实践经验及其与观众间的关系，始终是余上沅教育观念中的一个重点。国立剧校在1936年2月至6月间即进行了六次公演。几次公演，观众总数达万人以上。剧校公演的主要目的是戏剧教学和培育观众。然而，如前所说，剧校公演因其教学目的，在演员选择上不得不顾及学生的具体情况，同时也不能不通过公演，接受社会的检验；而观众买票看戏，演出者也必须为观众负责。但是出于教学目的由在校学生演出的戏剧，艺术水平是难以保障的。这里就形成了剧专师生不得不面对的伦理困境。关于这一点，后文再予以讨论。

随着抗战的全面爆发，剧专公演的性质又发生了某种变化，即不再仅仅是一种教学手段，同样重要的是公演本身；公演不再仅仅是让观众了解什么是真正的话剧，更重要的是抗战宣传，乃至教育观众；公演的社会教育功能不再是附带的，已成为一种重要目的。十四年中，结合教学实践之需要，国立剧专学生开展了大量公演活动。抗战中，剧专在重庆、江安、宜宾、泸州、内江及长江沿岸各地，进行了多次戏剧公演。当然，剧专公演的抗战宣传，并非是为宣传而宣传，而是自始至终都很注重戏剧的艺术建设。为此，应云卫也曾说道："抗战剧运中拿'抗战'来做护符，对于演出上或创作上草草从事，因而失掉了社会对戏剧的信仰，使戏剧不能尽量发挥它们战斗的机能。"③

据统计，在剧专十四年的办学历程中，演出的101出多幕剧里，除35出同当时中国政治社会环境紧密相关的抗日救亡剧外，翻译和改译的世界名剧则占有46出。历届公演具体情况如表3-10。

① 田本相、张靖：《曹禺年谱》，天津，南开大学出版社，1985年，第54页。
② 余上沅：《为第一届公演致辞》，《余上沅戏剧论文集》，武汉，长江文艺出版社，1986年，第247页。
③ 应云卫：《战斗的戏剧》，1938年4月《弹花》第2期，第35页。

表 3-10　国立剧专历年公演情况统计表①

时间(年)	1936	1937	1938	1939	1940	1941	1942	1943	1944	1945	1946	1947	1948	1949
公演次数	17	3	10	11	9	13	11	12	16	11	10	6	18	5
剧目数次	31	13	37	53	25	18	16	21	21	12	13	11	18	5
翻译改译	19	2	5	7		3	6	3	7	2	6	1	4	
原创剧本	6	5	16	23	23	13	9	17	14	9	7	4	3	
学生编剧	6	6	16	23	2	2	1	1		1		5	11	5
学生导演	5	8	26	34	3	6	6	7	3	5	2	4	14	5
街头剧、活报剧等		4	3	6	1	5						4	11	3

注:1.本表公演次数包括各种旅行公演、庆典公演及抗敌政宣传公演等;2.原创剧本是指中国戏剧人(不含剧专学生)的创作剧本;3.这里所说的学生包括毕业留校的历届学生;4.学生编剧和导演的戏剧,包括同剧专教师合作的作品。

① 本表在"国立剧专历次演出剧目一览表(1936—1949)"(李乃忱编著《国立剧专史料集成》下卷)等资料基础上制作。

表 3 - 10 从多侧面清晰地显示出剧专十四年中公演情况。据该表显示,剧专公演的次数及剧目次数等情况起伏较为明显。其波动曲线既受抗战和政治影响较大,也与学校的教师安排等有关系。从时间上看,剧专公演的剧目次数及学生编剧的公演次数,大致有三个高峰期:全面抗战前后(尤其是由长沙迁往重庆期间的湘鄂川巡回演出中)、曹禺主持教务工作期间(尤其是初期,即 1938 年和 1939 年)、临近解放时期(1947—1949 年)。剧专公演学生创作剧本的第一个高峰期出现在全民抗战后并非偶然。前两届学生基础大多较好、素质较高,既有毕业于女师大国文系的叶仲寅(叶子),又有已有丰富带团演出经验的洗群,还有多才多艺的美院毕业的凌颂强等。曹禺主持教务工作期间亦如此。如前所说,除本身即为著名剧作家之外,曹禺对演出教学十分重视,在亲自改编剧本的同时,也积极指导学生的剧本创作并推荐演出。而在临近解放时期,公演的学生剧本则多为其自己创作的政治色彩较强的活报剧等。

<div style="text-align:center">三</div>

国立剧专对演出制度的重视贯穿于从入学测试到毕业公演的整个教学过程。其表演教学与教学演出制度,是在长期的教学实践过程中探索形成的,有许多教学方法以及经验或遗憾需要进一步梳理和总结。

首先,注重表演基本训练与剧目排演间的高度衔接。随着表演教学经验的日益丰富以及斯坦尼演剧理论的影响,剧专教师围绕如何科学地将几无基础的学生培养成一名合格的演员问题,探索出了一套科学合理的表演教学方法与制度。金韵之与曹禺合作撰写了《我们底表演基本训练的方针与方法》(下文简称“方针与方法”),为国立剧专的表演基本训练制订了教程。“方针与方法”中,将整个表演教学分十一个步骤及五个阶段。表演教学步骤包括舞蹈、集体晨练、声音训练、五觉训练、模拟表演、梦境想象表演、人物观察、即兴表演、集体编演、名剧抽场表演、独幕剧排演。五个阶段:第一阶段主要为个人基本训练,包括人物观察表演、声音训练、五觉训练、舞台常识训练等;第二阶段则由个人性训练进入集体性训练,主要包括集体编演等、声音训练、舞台常识训练等;第三阶段为戏剧片段练习,主要包括名剧抽场排演、声音训练、禽兽模拟表演等;第四阶段为独幕剧排演;第五阶段则为多幕剧排演。基本训练“方针与方法”中还规定,“第一年内学生不即作正式之排演”,每周安排训练的“十二小时完全作为表演基本训练之用”。① 在

① 金韵之、万家宝:《我们底表演基本训练的方针与方法》,《表演艺术论文集》,江安,国立戏剧专科学校,1941 年,第 97—101 页。

前两个阶段中,学生在进行人物和生活观察后,要求其从中选择素材,编演某种类似于"小品"的作品。教师再对其分别进行分析点评。

"方针与方法"将表演基本训练进行了较为科学细致的分解;安排由简单到复杂,由基础到高级,训练循序渐进、合理有序。五阶段中最后的多幕剧排演,并未纳入基本训练步骤之中。显然,在曹禺、金韵之等人看来,多幕剧排演已不属于基本训练范畴,而是跨入试演阶段了。也就是说,国立剧专表演教学的十一个步骤与五个阶段,将表演基本训练和试演之排演间紧密联系起来了。这种完整的训练过程,克服了"为练习而练习"的倾向,打通了基础练习与人物塑造"成品"之间的通道①,从而将表演训练的教学成果有效地运用到人物创造与演出中去。

其次,尽可能地让各年级与不同专业的学生参与到试演与公演排演之中。作为一所戏剧学校,国立剧专的演出活动根本上属于教学演出。余上沅曾说,"假使我们不是办学校,而是办剧团,那么我们挑选'演员'(不是学生)上台,便丝毫不必迁就了";然而为达到表演教学之目的,则"全体学生都须上台";选择剧本时也"不得不顾到剧中的人数问题"。② 在演出中,国立剧专让低年级学生为高年级学生演出做配角或群众演员,让他们或从事票务、宣传、场务、招待等前台工作,或者参与换布景、搬道具,乃至做服装等,或者做油彩、胶水、胡须等。一场演出活动,对不同层次(年级)与专业的学生均进行了切实的锻炼。让学生充分地认识了舞台和表演,不仅能使用道具,而且能制作道具,而这在当时演出条件极为艰苦的情形下,是十分必要的。

再次,试演和公演中,尽可能地选择不同流派与不同风格的剧目。与剧团演出可能对某种戏剧具有某种特殊偏好并形成某种演出风格不同,学校演出之根本目的是教学,而非纯粹的演出活动本身。为尽可能多方面培养学生的舞台经验和表演能力,国立剧专在演出中常常会选取不同风格的剧目,而"性质很不相同,所需要的演员技术也大相悬殊"③。比如1936年春季共进行了六次公演,"六次剧本的性质各不相同,所需要的技巧也很不一样",因为这样能让"学生得到各种各式的经验"。④ 六次公演剧目既包括喜剧(《视察专员》《说谎者》等),也有悲剧(《东北之家》《还乡》等);既有浪漫

① 林洪桐:《表演训练法:从斯坦尼到铃木忠志》,北京,北京联合出版公司,2017年,第21页。
② 余上沅:《敬谢观众诸君》,《国立戏剧学校第四届公演》,第30页。
③ 余上沅:《本校历届公演之回顾》,《国立戏剧学校第六届公演》,第8页。
④ 余上沅:《敬谢观众诸君》,《国立戏剧学校第四届公演》,第30—31页。

主义戏剧(《狄四娘》等),也有自然主义戏剧(《群鸦》等);既有独幕剧(《走私》《回家》《秦公使的身价》等),也有多幕剧(《视察专员》《说谎者》等)。各种样式的戏剧演出养成了学生多种表演能力和舞台经验。然而因为没有满意的剧本,剧校"公演所采用的剧本,有许多往往不能为社会人士所热烈欢迎"。① 同时"剧本荒"问题,一定程度上使剧专通过演出多种样式的戏剧以丰富学生表演技术和经验之目的无法完全实现。

国立剧专从入学测试到表演基本训练、试演、公演等教学演出,各阶段环环相扣,合理有序,形成了较为科学的教学演出制度,能够发掘学生的表演潜力,提升学生的演出水平,丰富学生的舞台经验。

然而,因受各种因素影响,剧专的教学演出制度也存在着各种矛盾和遗憾。首先,学生训练与公演之间的矛盾。如前所说,学校演出是一种教学演出,其根本目的在于训练学生。从这个意义上讲,学校演出需要尽可能地照顾到每一个学生,包括那些水平和能力相对较差的学生。这是教学伦理的基本要求。而从演出角度出发,观众购买了戏票,已经形成了一种契约关系,戏剧表演就需对观众负责。公演伦理规定,戏剧演出当尽可能为观众奉献出一场精美的高水平表演,也就是需要对演员水平进行认真考量。由此,教学伦理与公演伦理之间形成了某种难以调和的矛盾。

其次,提出的保留剧目的教学演出制度并未真正形成。余上沅曾说:"莫斯科剧院因有保留制度,所以人自为战,各抒己长,而又和谐一致,成为一个有机的整体。"②鉴于此,他认为:"建立 Repertory 制度。训练学生努力于 Repertory 制度之建立,使每一演出举行后可以保留起来,作再次三次不绝的演出,以备学生毕业后组织剧团时能自然地应用这些演出,而且推广这个制度的实施。"③在第三届学生李乃忱看来,保留剧目制是国立剧专演出教学的指导方针。有时一出戏由两组或几组演员排演,有时几个班先后排演同一剧目,彼此间可以相互借鉴、启发。这种模式对培养学生发挥了积极作用。④ 戏剧演出的保留剧目制度,对于提升演出水平、促使演出者互相借鉴和相互学习不无裨益,甚至是衡量一个演出团体成熟与否的一个重要标志。然而,在特定的历史时期,因受战争动荡、政治语境、经济状况以及演出

① 余上沅:《一年来我们的工作》,《国立戏剧学校一览》(一九三六),第12页。
② 参见李乃忱:《余上沅两看〈樱桃园〉》,《中国戏剧》1997年第12期,第15页。
③ 余上沅:《旅行公演致辞》,《国立戏剧学校第一次旅行公演》,南京,国立戏剧学校,1936年,第29页。
④ 李乃忱:《余上沅两看〈樱桃园〉》,《中国戏剧》1997年第12期,第15页。

条件等各种因素影响,国立剧专的保留剧目制度并未充分实现。尽管如此,在十四年的办学历程中,在不断演出实践中,国立剧专依然形成了《视察专员》《岳飞》《清宫外史》等多部保留剧目。

第三节　教与学:理论、实践、
　　　体悟与研究

　　波兰尼将知识区分为明确知识与默会知识。所谓"明确知识",是指能够用各种语言符号加以表述的知识;"默会知识"则是指那种知道却难以言传的知识。他指出:"默会知识是自足的,而明确知识则必须依赖于被默会地理解和运用。因此,所有的知识不是默会知识就是植根于默会知识。一种完全明确的知识是不可思议的。"他认为,默会认识本质上是一种理解力(understanding),是一种领会、把握经验,重组经验,以期实现对它的理智控制的能力;心灵的默会能力在人类认识的各个层次上都起着主导性的作用。[1] 在波兰尼看来,默会知识需以默会的方式去把握,即他所说的默会认识。默会认识是以"领会、把握经验,重组经验"为基础,以"实现对它的理智控制"为目标的。也就是说,默会认识是以实践(经验)、体悟为主要手段的,且在通向理智控制目标的过程中还离不开各种"重组经验"式的研究。

　　戏剧表演是一种默会性知识,需要表演者在长期的实践中体悟与研究。与能用语言清楚表达的明确知识不同,默会知识是难以表达的,至少是无法用语言清晰准确地呈现的,而无法言说的部分往往才是表演艺术的精髓。"在传授技能的过程中,手艺人对学徒总是言传又身教:在对学徒作语言指导之外,还会不断地通过亲手做来展示其技能。而对学徒来说,除了领会师傅的言教,还要熟悉师傅的亲身示范,再加上自己长期的实践,才能学会某项技能"。[2] 旧式的戏曲教学即是这种言传身教的方式。而示范性教学只能传递技能,却无法传授艺术,其中的关键在于表演者在实践中的体悟与研究。

　　国立剧专的教学暗合了默会认识的规律特征,在强调理论与实践相结合的过程中,注重培养学生的体悟与研究的习惯和能力。他们既不否定表演的天才属性,也从未因此而夸大天才的分量,而降低训练的重要性。校长

[1]　郁振华:《波兰尼的默会认识论》,《自然辩证法研究》2001 年第 8 期,第 6 页。

[2]　郁振华:《人类知识的默会维度》,北京,北京大学出版社,2012 年,第 25 页。

余上沅认为,小孩是最具表演天才的,然而具有"表演天才的小孩子",并非都能成为成功的表演艺术家,"足见天才不是可靠的,此外还得需要训练"。① 他认为,"将来的理想演员,大多数非从广义的训练学校出身不可"。② 斯坦尼体系被引入国立剧专之后,通过金韵之、阎哲吾等人的努力,使此前表演训练中某些难以言传的默会性知识,能够可指导地在长期的实践训练中得以实现。从而在一定程度上消除了默会性带来的表演教学中可能出现的大量的不确定性(即能否体悟得到那些难以言说的默会性知识),将其中可能方法化的某些密码予以"解锁"。其主要的方法即是基于表演的默会知识特性,在实践中体悟与研究,而非通常所说的理论与实践相结合,或教学做合一。前者对剧专教学方法的总结流于简单化,后者也并未抓住其本质内核。

一

国立剧专成立前后,斯坦尼体系已开始在国内有零星的介绍,却还没有人对此进行系统研究。自话剧进入中国后,经过三十年左右的实践探索,在国立剧专成立前,戏剧人对于话剧的特性有了一定的认识和研究,积累了较为丰富的演出实践经验。而这种感性式和经验式的知识是难以科学地言说和传授的,更多地需要自己感悟与体会。袁牧之等著名演员都曾介绍过自己的表演经验,洪深也结合西方演剧理论与自身的舞台经验,撰写了关于演剧的论文。但是由于表演的默会性特征,使其难以通过语言形式将其予以系统的理论化。1938 年秋,黄佐临和金韵之加入国立剧校,并带去了斯坦尼训练体系。而在这之前,由于没有比较系统科学的训练体系,剧校教师往往是以某种零散化的西方戏剧表演理论为基础,并结合自己的舞台实践经验进行表演教学的。首届学生朱家训后来回忆道:"当时教师讲课,仅凭自己的学识和经验,并参考英文戏剧理论及技巧书籍……那些理论在当时还不够完整和有系统";"关于表导演课,更缺乏系统的理论,只是结合排演课让我们学习到不少东西"。③ 由于缺乏完整系统的训练体系,学生主要通过"音乐""舞蹈"等课程,训练发音、锻炼形体,并对喜怒哀乐、哭和笑等各种表情动作进行分类研究。

① 余上沅:《论表演艺术》,《表演艺术论文集》,江安,国立戏剧专科学校,1941 年,第 3 页。
② 余上沅:《"画龙点睛"》,《余上沅研究专集》,上海,上海交通大学出版社,1992 年,第 80 页。
③ 朱家训:《首届二年制的教学概况》,阎折梧编:《中国现代话剧教育史稿》,上海,华东师范大学出版社,1986 年,第 164 页。

不仅表演基本训练,包括如何进行舞台表演等,剧专在初期也主要是让学生在实践中摸索和体悟。第二届学生张逸生和金淑之曾说:"我们当年被一种信念所支配着,就是:表演必须令人可信,必须合情合理。当年我们头脑里没有斯氏体系的'自我出发'和'深入体验'等一类的概念,只有从生活中得来的'设身处地'这个词和义,我们就是按照这个词义去摸索实践,把自己摆在角色的地位去想、去感受,依据角色活动的始末根由来活动,活动符合情理。"①由于没有经过表演体系科学化训练,演员往往都是以"设身处地"这种朴素的表演思想指导下进行表演的。至于如何"设身处地",怎样才能使演出"像"角色,则需要演员在不断演出实践中去感悟和总结。

在斯坦尼体系出现之前,表演"艺术家创作时的自我感觉这一领域是和天才、才能、灵感、直觉之类难以捉摸的概念联系在一起的,这一领域很少被人探讨过,长久以来就被人认为是神奇莫测和不可认识的"。②由于表演知识的默会性、难以言说性,传统的戏剧教学主要是通过言传身教的方式进行;在示范与模仿中不仅让学生习其"形",还要在不断的实践、体悟和研究中逐步掌握其"神"。而斯坦尼表演方法,则将此前那些即使表演天才亦需在长期的实践和体悟中才可能发现的,诸如演员如何调动想象力、情绪记忆,如何进入潜意识状态,如何处理身体与心理间的关系等问题,变成了可传授的知识,并将其加以系统化和科学化。斯坦尼在多年来实践探索的基础上,结合生理学和心理学等最新研究成果,以探寻有机天性(精神天性与身体天性)规律为核心,将表演体系化和科学化;撕开了以前属于(或彼时被认为属于)默会知识领域的部分面纱。将过去只能在言传身教中,在舞台实践中,经过逐步体悟和研究才可能发现的知识系统化和理论化。正是有了这些理论方法,才使科学化的表演教学成为可能。

在金韵之主持剧专表演基本训练之前,常用的教材是洪深编著的《电影戏剧表演术》。该书图文兼备,将人体和面部表情分为若干类型,以图为示范,让学生对着镜子练。③以图示范,让学生模仿,似乎与旧式师父为徒弟言传身教相仿佛。但由于图画的僵硬性与凝固性,其教学效果甚或不及前者鲜活生动。事实上,以图为示范或对着镜子练习,也是斯坦尼本人所极为反对的训练方式。从第三届开始,金韵之引入斯坦尼训练方法。她不仅教

① 张逸生、金淑之:《在国立剧校两年》,《戏剧》1996年第3期,第10页。
② 斯坦尼斯拉夫斯基:《演员自我修养》(第一部),北京,中国电影出版社,1986年,第35页。
③ 李乃忱:《佐临和丹尼老师在国立剧专》,《戏剧》1996年第3期,第24页。

授学生芭蕾舞的基本动作,以此训练学生的形体姿态,而且引导学生在动作中寻找自我感觉。她让学生将观察所得,轮流在课堂上表演出来,并让学生互相评论,讲述心得。金韵之为剧专带去的,不仅仅是斯坦尼的形体训练方法,更重要的是如何结合心理感受与生活体验的训练与表演方法。正是在这一点上,金韵之带去的训练方法,明显超越了此前陈治策在剧专传授的零星接受斯坦尼影响的分类训练方法。同时,为了发展演员的想象力①和创造力,金韵之要求学生模拟各种动物,从追求"形似"发展到"神似"。

二

尽管斯坦尼体系将以前戏剧表演中难以言说的默会知识部分地理论化了,使戏剧表演一定程度向不一定具有非凡天才的普通人敞开,但这并非就意味着斯坦尼体系已经穷尽了戏剧表演的默会知识。事实上,斯坦尼体系仅仅将如何训练和表演等此前被认为具有默会性的部分知识予以理论化了。斯坦尼自己也曾说道:"我所赞美的东西,人们用各种难懂的名字来称呼,如天才、才能、灵感超意识、下意识、直觉等。但它究竟在什么地方,我不知道。我只是在别人身上,有时也在自己身上感觉到它。"②能够被言说和被训练的,仍然属于技术和技能范畴;而如欲由形入神,进入艺术境界,仍需建立在体悟和研究基础上。正因为如此,黄佐临在国立剧专的导演教学第一课上就说道:"导演是没法教和学的,因为,戏剧艺术的最大特点是出新,教出了套套,就没法出新了。怎么办? 只有多看……从中借鉴。还要多想,随时注意别人的一些普通事件的艺术处理,吸收其中的技巧,丰富自己。此外,就是要在不断实践中去探索、印证,在总结经验中提高,创造出自己的风格。"③这里黄佐临所说的"出新",可以理解为那种对于戏剧表演过程中需要深入体悟的洞察和把握能力,即波兰尼所说的"默会认识"。

在整个民国时期的戏剧学校中,国立剧专最重视"研究戏剧艺术"。为此,剧专曾设置"演员基本训练教学设计会议"等,以研究表演教学方法。余上沅曾说,戏剧教学"功课应该是表演的元素,但是不直接教授表演,因为表

① 为激发学生的想象力,王元美(国文教师)还曾让学生写题为《假如孔夫子来到剧专》的作文。江安时期,剧专校址即为孔庙。题目以校址为媒介跨时空地将孔夫子与剧专联系在一起,极大地诱发了学生的想象力。每个学生都写了一篇奇思妙想的作文,甚至还有学生想象孔夫子遇见莎士比亚的情境。

② 斯坦尼斯拉夫斯基:《斯坦尼斯拉夫斯基全集》第3卷,郑雪莱译,北京,中国电影出版社,1979年,372页。

③ 李乃忱:《佐临和丹尼老师在国立剧专》,《戏剧》1996年第3期,第23页。

演不是可以直接传授的"。① 余上沅指出"表演不是可以直接传授的",表明余上沅明显认识到了戏剧表演的"默会知识"特性。② 他提出,表演教学应该主要教授"表演的元素"。所谓"表演的元素"主要包括形体动作元素、情绪记忆诸元素等。那么,如何对诸种"表演的元素"进行进一步整合性教学呢? 余上沅在这里语焉不详。然而,对诸元素的整合性教学,让学生融会贯通,却是表演教学中十分重要的一个阶段。那么,国立剧专是如何将戏剧表演的默会性知识传递给学生的呢?

首先,让学生在教学示范、观摩与启发中体悟。国立剧专的表演类课程,除基本训练之外,重要的课程还有表演实习,让学生在实践过程中得到表演体验和感悟。据学生回忆,在教授表演课时,曹禺往往会提出各种要求,如若学生做不到,他就亲自示范,将每一个动作规定下来。而马彦祥则会让学生自己做,然后提出意见,再让学生做,然后再看再谈,在如此多次反复中确定下来。张骏祥在讲授导演课时,让学生自己结合人物"生活"的环境与语言,编排表演动作。他则提醒演员,在多次尝试中感受哪种更舒服,以此确定表演动作。在学生的回忆中,曹禺喜欢进行示范性教学,而马彦祥,尤其是张骏祥,则喜用启发性教学方式。无论示范性还是启发式表演教学,均需学生自行在实践中体悟,但是两种体悟却是不一样的。

美国著名戏剧教育家乌塔·哈根曾说:"我做老师的头一年里,曾经错误地'帮助'过我的一位学生,因为我没有教他如何解决技术上的问题,只告诉他该怎么去演。他接受了我的诊释和指导,不但感觉好多了,同学也觉得他的演出改进许多——但只有一场戏里是如此! 学期末了,他对于该如何着手研究一出戏,仍然有着和当初一样的问题及困扰。他的演出完全倚赖'我的'技巧,而并没有发展出他自己的技艺。"③乌塔·哈根这里所说的"帮助"即类似于曹禺的示范性传授,学生的体悟也仅限于"当次"的表演动作和技巧。而学生能否从教师的示范性动作中,去主动思考和体悟其背后的逻辑,从而从根本上解决组织动作问题,则似乎是值得怀疑的。而张骏祥式的教学方法,则不仅能引导学生思考"当次"的表演动作,似乎亦能使其体悟

① 余上沅:《"画龙点睛"》,《余上沅研究专集》,上海,上海交通大学出版社,1992年,第80页。

② 事实上,早在留美期间,余上沅在《芹献》第十六篇《表演的艺术》中即指出:"表演的艺术不是可以从书本上领会的,也不能用文字把它陈述出来,技能是可以传授的,艺术是不可以传授的。"

③ 〔美〕乌塔·哈根、哈斯克尔·弗兰克尔:《尊重表演艺术》,胡因梦译,北京,世界图书出版公司,2014年,第107页。

如何组织表演动作,思考其背后的逻辑。

　　不仅如此,剧专学生还充分利用各种看戏机会,在观看中进行体悟。他们每遇戏剧表演,都能够"聚精会神领悟台上表演的节目"①。据第二届学生孙坚白回忆,第一届学生演出的《视察专员》《日出》《威尼斯商人》等剧及其剧中人物,给他们留下了深刻的印象,给他们以启发。② "前南京"时期,剧校学生多有观看赵丹等戏剧名家演出的机会,极大地开阔了学生的眼界。抗战全面爆发后,随着剧专的内迁,尤其在江安时期,观看优秀剧团和演员演出的机会极少。为了弥补这一缺憾,剧校在流亡途中增设了"研究实验部",以"指导学生作戏剧艺术各部门之专门研究"③;江安时期,则设立了剧专剧团。而剧专剧团创建的一个重要目的即是方便学生的观摩学习。

　　其次,结合实践,在指导式教学中让学生体悟。"学员在表演练习中得到的是启迪、感悟,而不是现成的答案"。④ 正因为如此,剧专强调实践训练,注重推进教、学、做合一的教学模式。教授导演课时,在讲授理论之后,教师让学生独立排练戏剧片段或短剧,教师现场进行指导和纠正。在现场指导时,教师穿插着理论进行讲解分析。对于此类学生经过亲自实践的演出活动,教师的讲解无疑让其更能领悟各种关键性问题,也能理解得更为透彻,往往具有让学生豁然开朗之效果。第六届导演组学生中,章泯指导王学煌导演的《情书》,陈鲤庭指导赵锵导演的《造谣学校》,以及两位同学共同实习导演的毕业公演作品《万尼亚舅舅》,皆属此类指导式教学。正如同届表演组学生朱琨所说,"在演出方面,我们的收获是丰富的"⑤,结合实践,在指导式教学中,较为彻底地开启了学生的体悟之门。

　　剧专教师有时还通过对节奏的某种调整,将学生强行"拖入"体悟之中。黄佐临、焦菊隐、张骏祥等剧专教师在排戏中均十分重视节奏的把握。张骏祥导演《北京人》时,江泰有一段台词,正常情况下需七八分钟才能念完,而张骏祥规定在三分钟内有节奏地完成。相反地,该剧临结束时,曾皓说道:"愫芳! 我的烫瓶子!"张骏祥则为这短短的几个字的台词,留下了五分钟的创造时间。按照张骏祥的要求,耿震和沈杨都高质量地完成了规定动作,创造出了极为生动的"戏"。事实上,无论"压缩",还是"拉长",都是在对剧本

　　① 《第三届戏剧节在剧专》,1940 年 12 月《青年戏剧通讯》第 7 期,第 9 页。
　　② 孙坚白:《记忆犹新》,《剧专十四年》,北京,中国戏剧出版社,1995 年,第 89 页。
　　③ 余上沅:《旅行公演致辞》,《国立戏剧学校第一次旅行公演》,南京,国立戏剧学校,1936年,第 28 页。
　　④ 林洪桐:《表演训练法:从斯坦尼到铃木忠志》,北京,北京联合出版公司,2017 年,第15 页。
　　⑤ 朱琨:《剧专学习漫记》,《剧专十四年》,北京,中国戏剧出版社,1995 年,第 227 页。

的某种背离中的舞台再创造,均需表演者进行更深入的体悟。恰恰正是这类对剧本的某种背离,使舞台表演与剧本之间形成了某种张力。而这种张力也迫使表演者减少了对剧本的依赖性。这里张骏祥通过"压缩"与"拉长"剧本规定时间,充分地调动了表演者的艺术想象力和创造力。

再次,采用共同研讨等让学生积极参与的教学方式。曹禺讲授剧本课时,将译文逐句念给学生听,并征求意见,师生共同探讨。学生在积极参与中不自觉地就进入了作品的意境,深入人物的内心世界。通过这种研讨式教学,学生在体悟中对戏剧的认识和理解达到较为深刻的程度。曹禺这种将"编剧、导演、表演融于一体的授课方法,我们获益匪浅"①。曹禺"是用感觉,用体验,和学生们一道来熟悉人物、靠拢人物,最后,达到深刻理解人物的最终目的";"对学生们进行这种讲授方法是非常有益的"。② 正如彼得·布鲁克所说:"演员和导演必须经历和作者一样的过程,意识到每一个词,不管它显得多么单纯,其实绝不单纯。在词与词之间无声的间隔里,当然还在这个词的内部,都潜藏着一个来自角色之间的错综复杂的能量系统。"③曹禺的剧本讲授,即引领学生经历了这么一场生命的体悟。学生回忆道,曹禺"在用他全部的生命力量,来震撼我们的生命。我们的生命还在沉睡,我们接近艺术时有太多的杂念,影响了对美的大胆追求和个性与创造力的发挥。家庭、社会、小学、中学教育给了我们太多的压抑!我大气也不敢出,生怕惊跑了这一点难得的'顿悟'"。④ 数十年之后,许多学生忆及曹禺讲授剧本课的精妙之处,都认为其绝妙的授课方式,能将学生引入某种玄妙的体悟境界,让学生从中获益甚多。

正因为如此,国立剧专的表演组和导演组,常常合在一起上课,且往往结合着排演活动进行讲授。试演与公演中,各组学生更是都参与其中。试演与公演并非简单的演出活动,而是一次综合性的教学活动。余上沅在为第二届学生导演毕业大戏《奥赛罗》时,尽管他对莎士比亚戏剧很有研究,并具有丰富的实践经验,但从剧本删节、修订,到舞美设计、排练、合成等各环节,在提出具体方案之后,他都会与译者、设计者及学生进行细心磋商。⑤细心磋商中,学生由被动化主动,从而更易于进入体悟之中。在学生积极参

① 孙坚白:《记忆犹新》,《剧专十四年》,北京,中国戏剧出版社,1995年,第88页。
② 胡庆燕:《忆江安水　怀恩师情》,《剧专十四年》,北京,中国戏剧出版社,1995年,第236页。
③ 〔英〕彼得·布鲁克:《敞开的门:谈表演和戏剧》,于东田译,北京,新星出版社,2007年,第14页。
④ 黄德恩:《光点与花冠》,《剧专十四年》,北京,中国戏剧出版社,1995年,第334页。
⑤ 孙坚白:《记忆犹新》,《剧专十四年》,北京,中国戏剧出版社,1995年,第92页。

与及师生共同研讨的过程中,教师常常运用所讲理论,结合具体的演出实践活动,为学生进行分析讲解。这种理论与实践相结合的、有针对性的、学生真正参与其中并有着真切感受的授课,学生体悟会更深,也更能受益无穷。在参与黄佐临导演《阿Q正传》《求婚》等剧的过程中,李乃忱意识到"真正舞台艺术,则是留在观众心中的'造型',因为它已不是剧本的延续,而是全新的空间处理,剧本作为文学原素之一",并说这一体会在其以后"独立工作时,屡试不爽"。①

<p style="text-align:center">三</p>

国立剧专注重理论与实践相结合,多采用启发性和引导式教学,让学生在不断实践和积极参与的过程中自行体悟。余上沅曾说:"定出若干步骤,务期演员在舞台上之动作明白确实,情感操纵自如,益发展其想象力,养成其判别力,俾使身心有密切联系,无论担任何种角色,均能自动创造。"②一般科学研究中,也强调实践与理论相结合。与此不同的是,戏剧创作是一种极富灵性的个性化实践活动,而非一般性的准确性展示。而所谓研究,也并非简单地等同于理论学习。理论研究仅为其研究的一部分,更重要的是,对实践中的自我体悟进行总结与研究。并以此印证理论,反思理论。也就是说,在实践、研究与理论之间存在着一个十分重要的环节,即体悟。如波兰尼所说,明确知识亦"必须依赖于被默会地理解和运用",理论在运用中离不开体悟,从实践到理论间的研究也离不开体悟。

国立剧校在"升专"之后,对"研究戏剧艺术"更为重视了,这明显地体现在其课程设置上。三年制与五年制期间,剧专的教学时间较为充足,可以"从容施教"。学校对教学也提出了更高的要求,明确规定"演出组每一学年每一个人导演一个独幕剧和一个多幕剧。独幕剧由编剧组介绍,多幕剧由学校选定"。在剧目选择方面,"学校决定的多幕剧都是世界名剧,被选定的戏体格和类型都不相同。用意是要使演出组的同学把这几个戏导演以后,对任何种格体,任何种类的戏,都有深刻的认识,以便将来离开学校后,对无论那一个时代的那一种都能导演"。③ 为增强学生的演出能力,剧专在教学中尽可能地让学生熟悉历史上不同类型的戏剧,让学生在实践中体悟各种类型的戏剧,而非停留于一般性的介绍。对各种主义、不同流派戏剧的

① 李乃忱:《国立剧专三进山城》,《情系剧专》,国立剧专在粤校友,1997年,第192、193页。
② 余上沅:《本校最近一年之工作》,1939年10月《国立戏剧学校校友会会刊》第1卷第2期,第2页。
③ 陶熊:《实习公演》,1941年5月《青年戏剧通讯》第12期,第31页。

演出,事实上也是学生在比较中学习与研究的过程。

　　教学中注重不同流派的戏剧,不仅体现在演出实践中,剧专许多课程均如此。对于剧专教师而言,戏剧史课程并非一般性地叙述其发展演变,而是汇聚了戏剧创作的多种丰富资源和养料。张骏祥在讲授"舞台装置"时,在阐明"舞台装置"的属性及与导演、演员、编剧的关系等基本问题之后,系统讲授"舞台装置"在各个历史时期的演变,各时期的舞美理论家对"舞台装置"上的影响,以及涉及"舞台装置"的"自然主义""写实""写意"等各种风格等。① 张骏祥通过一门课程,将舞台装置史、理论、作品、研究等方面融为一体,让学生在全面认识舞台装置发展史的过程中,掌握了舞台装置整个创作流程。通过对"史"的"展示性"(而非叙述性)讲解,让学生了解多种理论方法,并让其在实践中进行体悟与研究。

　　在理论课程的学习及大量的实践过程中,学生逐步积累了较为丰富的感悟。如何引导学生将这些感悟在与既有理论的印证中、在实践的检验中,不断地"提纯",并最终形成自身独有"知识",而这些独有的"知识"又能融化于创作实践,即是可能形成自身独特艺术风格的一个重要环节。国立剧专对这些问题亦十分重视。五年制期间,国立剧专开设了"表演体系研究""表演问题""名剧角色研究""世界名演员研究"等选修课。这些选修课的开设,应当说就是培养了学生的研究素养和反思能力,以及对自己感悟进行"提纯"的能力。这些课程将实践、体悟与研究融为一体,具有较强的融通性和综合性。非但对教师,对学生的戏剧综合素养,都有着较高的要求。

　　在讲授"表演问题研究"时,王家齐曾就戏剧界照搬斯坦尼体系的心理技术理论的现象,发表过深刻的意见。在王家齐看来,某些人将下意识的作用说得太玄,似乎演员可以完全忘掉自我。他认为表演毕竟是表演,演员终究需要在理解、想象和摹拟中,有控制地进行表演。即使看似下意识的动作,也可有控制地完成。② 这里,王家齐即是通过长期的实践与体悟,并加以总结提炼,对于在他看来戏剧界接受斯坦尼理论体系过程中的某些偏误进行了反思。这种研究性教学的意义,更多的不是向学生传授了他的这一发现与知识,而是极好地向学生示范了如何在实践中体悟,并通过研究对理论进行印证与反思。也就是,让学生学会在实践中通过体悟与研究(即默会认识),去把握那些默会知识。王家齐所说的"将下意识的作用说得太玄"与"看似下意识的动作,也可有控制地完成",反映了戏剧史上"天才派"与

① 蒋廷藩:《我的舞台美术启蒙老师张骏祥》,《戏剧》1996年第2期,第17页。
② 朱琨:《剧专学习漫记》,《剧专十四年》,北京,中国戏剧出版社,1995年,第229页。

"学院派"之间不同意见。前者可能夸大了与默会知识相关的天赋，而后者则认为某些所谓的天才性的范畴（默会知识），是可能或能够研究的与可操作的，是可以通过训练而掌握的。

"教"与"学"，乃至排演的过程中，都容易出现某种僵硬和机械的毛病，这也是"学院派"容易遭受诟病的地方。彼得·布鲁克曾说，某些功课做得很充分的演员，却十分害怕演出前的某种临时改动。那么"是哪些因素在搅乱演员的内在空间"呢？他认为"其中之一就是过分的推理。那么，为什么人们还要强调做准备功课呢，差不多总是因为怕被人抓住漏洞"。他认为："如果演员不再去刻意寻找安全感，真正的创造力就会充满了空间。"① 也就是说，剧本与排演的某种规定性，给予了演员某种压力，对艺术的谨慎态度反而使得演员趋于拘谨。而这些情形表明，"教"与"学"、排演过程中存在着某种需要警惕的潜在的问题，即不能在"学"和排演中走向过于拘谨。事实上，其中一个关键性因素即是"悟"，只有体悟了，才能离形得神，才能走向真正的"自由"。骆文宏在回忆剧校第二届学生江村时曾说，江村是"从事物的相异相同来推断形象、创造形象的"；对江村来说，"声音、语言、姿态可以说都是激情的和声"；他"对音乐的领悟完全化于情操和感觉之中，但不是抽象的。而是具象的，甚至可以说是雕塑型的"；他能够将人物"解释成诗，解释成动人的情景而演为故事……可以称之为音乐的风物、形象和感情"。② 江村既是演员，也是诗人。他以诗和音乐的方式去体悟与把握表演，几乎能直接洞悉形象的本质。

演员的每一次表演，都是两个生命（演员与角色）之间的碰撞、融合与交流。表演教学与其说是表演技巧的传授，不如说是教授学生如何通过技巧去体悟、把握与呈现另一个生命体（角色）的方法。"表演教学不是教授统一标准技巧，而是开掘每一个独特的神秘世界"。③ 如果说人才培养的"天才派"，可能过多地强调天赋的重要性，将其夸大到具有某种神秘性程度的话，那么，以国立剧专为代表的现代中国话剧的"学院派"，则强调表演是可训练的。当然他们并不否认天赋对于表演等的重要性。余上沅及国立剧专不断地强调表演研究的重要性，本质上即是希图以此去最大限度地打开此前属于"默会知识"（天才）范畴的某些幽暗而神秘的领域。

① 〔英〕彼得·布鲁克：《敞开的门：谈表演和戏剧》，于东田译，北京，新星出版社，2007 年，第 29 页。
② 骆文宏：《我的追思》，《剧专十四年》，北京，中国戏剧出版社，1995 年，第 110 页。
③ 林洪桐：《表演训练法：从斯坦尼到铃木忠志》，北京，北京联合出版公司，2017 年，第 20 页。

第四节　《校友通讯月刊》与
"大教育"模式

对于余上沅与国立剧专,学术界关注最多的往往是其理论与实践相结合,以及蔡元培式的兼容并包等教育思想。事实上,在余上沅等人的规划下,国立剧专在教学运行中形成了一种独特的"大教育"模式。这种"大教育"模式,主要依托于其校友会主办的《校友通讯月刊》而形成的。国立剧校校友会于 1938 年 10 月三周年校庆期间成立。国立剧专对校友的界定是:"凡曾在或现在任职半年以上之教职员及曾在或现在本校肄业一年以上之学生暨本校各种短训班毕业学生均得为本会会员,凡曾任本校校务委员会委员均为本会名誉会员。"如此,仅就教师而言,田汉、洪深、曹禺、应云卫、张骏祥、焦菊隐等几乎所有当时中国著名戏剧家均被纳入其校友会之中。校友会以"交流知识,发扬戏剧艺术,协助校友事业,辅助母校发展"为宗旨①。余上沅提出,校友会需"使校友互相鼓励多作学术上之研究"②,且"鉴于校友多散居各地,彼此情况颇为隔膜","殊乏全体之联系"③,于是决定创办《国立戏剧学校校友会会刊》(自 1940 年 1 月第 3 期始,该刊更名为"国立戏剧学校校友通讯月刊";后随学校"升专",再更名为"国立戏剧专科学校校友通讯月刊",后文简称为"校友通讯月刊")。

《国立戏剧学校校友会会刊》于 1939 年 5 月出版第一期。校友会经费主要"由校友量力捐助之"④。该刊基本都由手书与石印,后因经费缺乏等原因而终至停刊。据现有资料看,当停刊于 1944 年 12 月,共出版了 6 卷 3 期。⑤ 更名后的《校友通讯月刊》主要栏目有"校友消息""母校消息""剧坛情报""学术研究"等。该刊发表了大量关于学校与校友戏剧活动的信息及研究心得等,基本实现了各种戏剧类信息与资料的共享,并以此与全国戏剧界建立起了某种较为有效的交流模式。该刊主要存在于且几乎贯穿于整个

① 《国立戏剧学校校友会简章》,1941 年 11 月《国立戏剧学校校友通讯月刊》第 3 卷第 2 期,第 5 页。
② 《会务报告》,1939 年 10 月《国立戏剧学校校友会会刊》第 1 卷第 2 期,第 7 页。
③ 《启事》,1939 年 10 月《国立戏剧学校校友会会刊》第 1 卷第 2 期,第 7 页。
④ 《国立戏剧学校校友会简章》,1941 年 11 月《国立戏剧学校校友通讯月刊》第 3 卷第 2 期,第 6 页。
⑤ 在目前能见的最后一期(第 6 卷第 3 期)的"本会启事"中曾有言:"本会为某本刊不致夭折起见,特发起募集十万元基金运动";并委托"蓉、渝、昆及江安等地校友"代为募集,望校友们"慷慨解囊,共襄盛举"。由此可见,该刊经费已紧张到难以为继的程度。

江安时期。20世纪三四十年代,由于战争不断、交通不畅,戏剧人相互间交流切磋的机会并不太多。依托《校友通讯月刊》形成的"大教育"模式,对于偏居江安,教学环境十分艰难的国立剧专而言,无疑是大有裨益的;对指导毕业学生的专业知识,丰富在校学生的学习材料,开阔其戏剧视野等,发挥了较大作用。

<center>一</center>

国立剧专毕业学生大多不定期地与母校保持着通信联络。《校友通讯月刊》中"校友消息"部分内容,主要是由编者在校友信件基础上整理形成的。这些信件的写作对象大多是校长余上沅,也有少量为同学之间的通信。整理之后,呈现在该刊上的主要有两种报道形式,即主题性叙述与摘录性叙述。

主题性叙述大多属介绍性的,是由编者对毕业学生信函整理之后,以"第三人称"形式转述毕业学生的工作单位及戏剧活动等基本信息。该刊每期的"校友消息"栏目,都选载有几条至十数条校友信息材料不等。如《校友通讯月刊》第1卷第3期"校友消息"一栏即刊载了丰富的内容,包括"林婧同学近在昆明主持益世剧社,并于上月演出《民族万岁》一剧""骆文宏同学在教部第二社教工作团巡回施教队任剧务部主任,近随队至青木关,参加全国社教会议,并自上月十三日起至十五日止公演三天,剧目为《血雾》《牧歌》(前两剧均由骆文宏自编)《渡黄河》""王光鼐凤飞两同学自加入教部第二队即加紧工作,赶排长短剧多出,定于元旦日作大规模;并举办戏剧训练班,调闽省全省各剧团干部入班听讲,三个月为一期,由该队员负责教务。闽省剧运现无形中该队已处领导地位"等。①

国立剧专办学十数年中,正是剧团涌现而戏剧人才十分缺乏之时。剧专"毕业生人数,不敷社会需要,所以每届毕业生均被各地文化宣传机构争先延聘"。② 据《国立戏剧学校校友会会刊》第1卷第2期"校友通讯录"(出版于1939年10月)整理,在剧校成立四周年之际,毕业学生即已广泛地分布于川、云、贵、陕、湘、鄂、苏、浙、赣、徽等全国各地的剧团。从"校友消息"一栏可发现,其中不少学生甫一人职,即担任了重要职务。如蔡极担任了《东南戏剧》的主编,冼群亦曾担任《戏剧月刊》主编,吴英年也曾作浙江金华中心剧团团长。第一届学生凤飞,修习的是导演科,毕业

① 《校友消息》,1940年1月《国立戏剧学校校友通讯月刊》第1卷第3期,第6页。
② 《国立戏剧学校简史》,《国立戏剧学校一览》(一九三九),第15页。

后即去了福建省立民众教育处,主持民众艺术教育部戏剧方面的工作。剧校毕业学生在这些剧团中大多是骨干,甚至还担任了戏剧专业指导员等。同时,这些毕业学生的工作单位具有很强的流动性,而流动性又进一步增强了校友消息对剧运情况的覆盖面。如第一届学生凤飞既在福建主持过民众艺术教育部戏剧方面的工作,又曾在教育部第二剧教队工作,后又在宁夏剧团进行巡回演剧活动。他于宁夏剧团期间演出过《刑》《暴风雨的前夜》两个多幕剧,以及《人命贩子》《搜查》等7个独幕剧,曾先后在立煌等县及兰州等地演出。

表3-11仅对第3卷1~6期毕业学生的"主题性叙述"信息做一简要统计,以对该栏目的信息情况有一较为直观的展示。据粗略统计,该刊6卷3期的"主题性"形式叙述的"校友消息",当不少于450条。尽管主题性叙述的内容十分简洁,但如此多地涵盖了遍及全国多地的校友消息,凭此亦能大致了解各地戏剧运动的基本情况,以及主要的演出剧目等。从各期"校友消息"可知,毕业学生所在剧团演出最多的是《北京人》《蜕变》《日出》《大地回春》等剧专教师(含已离职的)作品,以及学生创作的《反间谍》等剧。同时,通过毕业学生数次较为持续的信息传递,该刊较为清楚地呈现了各地的剧运情况;其中包括在其他报刊上较少见到的地区剧运信息,如凤飞对宁夏剧团及西北地区,以及林颂文对湖北恩施剧运情况的介绍等。

表3-11　《校友通讯月刊》毕业学生部分"主题性叙述"信息情况

人　物	事　件	期　次
江村、沈杨、耿震等	演剧活动(在中国青年剧社演出《北京人》,后又到五十年代剧社演出《大地回春》)等	第3卷第1期
方守谦(一届)	戏剧活动(导演《大地回春》)等	第3卷第2期
王澧泉(一届)	戏剧活动(导演《干嘛》)等	第3卷第2期
教育部实验剧教队①	戏剧活动(演出《民族女杰》《反间谍》等)	第3卷第3期
陶熊(四届)	剧本创作《奇异的故事》	第3卷第3期
林颂文(三届)	在恩施导演《夫听妻》《反间谍》等剧	第3卷第4期

①　剧专曾将教育部实验剧教队界定为"本校校友集团之一"(《校友消息》,1941年12月《国立戏剧专科学校校友通讯月刊》第3卷第3期,第5页)。

（续表）

人　物	事　件	期　次
贾耀恺（一届）	在恩施导演《魔窟》等	第 3 卷第 4 期
钟锄云（四届）	戏剧活动（演出《寄生虫》《群魔乱舞》《飞将军》）等	第 3 卷第 6 期
刘厚生（三届）	戏剧活动（导演《悭吝人》）等	第 3 卷第 6 期

作为陪都的重庆是战时中国的剧运中心，也是剧专毕业学生的大本营。张骏祥在主持中央青年剧社期间，仅该社即聚集了刘厚生、张家浩、耿震、沈扬、赵韫如、任德耀、张石流等 20 多名剧专毕业学生。尽管距离学校较近，耿震、刘厚生等人的信息也常出现在"校友消息"栏目上。剧专学生较大规模地奔赴延安等地，主要是在抗战胜利前后。据丹敏在《我的心愿》一文的统计，这一时期先后到达中原解放区的国立剧专学生有丹敏（吴国珍）、田庄（王开时）、吕艾等 30 余人①。解放区也成为除四川之外，剧专学生的另一重要聚集区。而早期剧专学生前往抗日民主根据地的较少，主要有赵鸿模、刘巍等人。故此，《校友通讯月刊》上对延安等地戏剧活动信息的汇报较少。

《校友通讯月刊》对学校的信息报道，主要分为工作简报与专题报道两种形式。"母校消息"一栏，常以工作简报形式出现，叙述学校的戏剧活动情况。如第 1 卷第 3 期"母校消息"一栏刊载了第三十届公演等丰富信息，"由郭蓝田同学改写及导演，二年级学生主演之《学生时代》，已于除夕及元旦两日上演。时逢新年假期，观众极为踊跃；其中尤以学生占大多数，演出甚为成功"。第 1 卷第 6 期上，刊载了"南溪宣传公演""江安街头宣传公演""第三届毕业同学公演""'五五''五九'傀儡戏街头宣传"②等信息。这些简报式信息常常分别从活动主题、参与者及演出剧目等方面进行叙述。

二

毕业学生信息的摘录性叙述，则以"第一人称"形式展开，保留了学生的叙述视角及文字原貌，有选择地摘录了信件中那些对于戏剧交流有用的内容。如第 3 卷第 6 期中，万长达的信函在问候"上沅吾师"及家宝师等安好后，即讲述其担任"防空学校矢日剧团导演之职"，彼时正在排演《北京人》

① 丹敏：《我的心愿》，《情系剧专》，国立剧专在粤校友，1997 年，第 292 页。
② 《母校花絮》，1940 年 5 月《国立戏剧学校校友通讯月刊》第 1 卷第 6 期，第 9 页。

《愁城记》《蜕变》等剧;并代教育部西南公路线社会教育工作队寻找导演、演员等戏剧人才,需求人数及待遇等。这也是"摘录类"信息叙述中常见的格式。如表 3 - 12 所示,毕业学生的"摘录性"叙述形式信息,涵盖了全国多个省市和地区,乃至远及吉隆坡等南洋地区。遗憾的是,由于篇幅紧张,尤其自第 4 卷第 2 期开设"学术研究"及同卷第 5 期增开"剧坛情报"栏目之后,此类"摘录性"叙述形式的校友消息明显减少;而对学校的戏剧活动情况汇报则似有增加。

表 3 - 12　《校友通讯月刊》刊载的部分剧专与学生
戏剧活动信息及心得(1939—1944)

篇　　名	作　　者	期　次	主要内容(地点)
教育部第三队在盘县	汪德(一届)	第 1 卷第 3 期	活动与心得(盘县)
抗敌剧团在新津	张逸生(二届)	第 1 卷第 3 期	戏剧活动汇报(新津)
演员的艺术	黄海(一届)	第 1 卷第 3 期	活动与心得(成都)
渴望着吸收祖国文化的侨胞	王象坤(二届)	第 1 卷第 3 期	南洋戏剧情况(吉隆坡)
记本校新年同乐会	编者	第 1 卷第 3 期	戏剧活动汇报(本校)
本校旅渝劳军公演记	编者	第 1 卷第 6 期	戏剧活动汇报(本校)
我的礼物	程南秋(一届)	第 3 卷第 2 期	戏剧活动汇报(安徽)
无标题	凤飞(一届)	第 3 卷第 2 期	戏剧活动汇报(宁夏)
无标题	贾耀恺(一届)	第 3 卷第 3 期	戏剧活动汇报(恩施)
无标题	王光甭(一届)	第 3 卷第 3 期	戏剧活动汇报(桂林)
本校表演基本训练展示	编者	第 3 卷第 4 期	戏剧活动汇报(本校)
无标题	夏伙飞(四届)	第 3 卷第 5 期	戏剧活动汇报(自贡)
无标题	万长达(二届)	第 3 卷第 6 期	戏剧活动汇报(贵阳)
无标题	范启新(四届)	第 3 卷第 6 期	戏剧活动汇报(鹤庆)
无标题	凌琯如(二届)、陈健(一届)	第 3 卷第 8 期	戏剧活动汇报(桂林)
无标题	万林(五届)	第 3 卷第 9 期	戏剧活动汇报(长宁)

（续表）

篇　名	作　者	期　次	主要内容（地点）
本校二次旅渝公演纪要	余师龙（一届）	第4卷第4期	演出情况汇报（本校）
《日出》在江安	余师龙（一届）	第4卷第4期	演出情况汇报（本校）
无标题	耿震（三届）	第4卷第5期	戏剧活动汇报（重庆）
无标题	钟锄云（四届）	第4卷第5期	戏剧活动汇报（自贡）
无标题	汪德（一届）	第4卷第5期	戏剧活动汇报（贵阳）
无标题	赵越	第4卷第7期	戏剧活动汇报（曲江）
剧团花絮（剧专剧团）	编者	第4卷第8期	剧专剧团戏剧活动汇报
《美狄亚》试演演出参观小记	王学煌（六届）	第5卷第2期	剧评（本校）
戏剧节在江安	李怀智（八届）	第5卷第5期	戏剧活动汇报（本校）
音乐节特辑	范希贤（六届）	第5卷第6期	音乐活动汇报（本校）
旅蓉杂感（三）：谈毕业生走出校门	王学煌（六届）	第5卷第7期	活动与经验教训（成都）

　　较之"主题性"叙述形式，此种"摘录性"信息叙述最大的价值在于：由"我"的情况出发，叙述了所在团体的戏剧活动情况，乃至顺带叙述所在地区的戏剧情况。叙述中大多包含着自己的感受与心得、理解与思考等。一些毕业学生在信件中提出了工作中遇到的各种专业问题，或讲述自己的经验教训等。

　　首先，如前所说，剧专毕业学生甫一入职，大多即担任了导演与戏剧指导等重要职务。但彼时他们尚较稚嫩，在实际工作中常常会遇到某些无法解决的专业问题，向母校师长请教则成为其选择之一。诚如校友会成立宗旨所言"发扬戏剧艺术，协助校友事业"，《校友通讯月刊》的出版，对于继续指导毕业学生的专业发展，回答其实践中遇到的各种问题起到了较大作用。第一届学生汪德在给母校的书信中写道，教育部第三队于1939年在贵州盘县演出时，他发现，"剧本题材与演出形式，其与现实生活有距离者，多无效果可言"。后来他们"为完全配合社会问题，乃取材当地一切，编为剧本上演，观众觉亲切有味，效果极佳。为争取时间性，并曾试用幕表，演活报

剧……亦颇有收获"。① 他提出，"演剧用国语实不成问题，即穷乡僻壤之农民亦能懂得；惟剧本题材与演出形式，其与实生活有距离者，多无效果可言。是否民间戏剧与都市演剧，始终不能循一道而行，常不得解答，吾师能有以教我乎?"汪德在这里提出了其时戏剧界存在的剧本与演出对象间的契合问题，也与整个抗战期间都在讨论的剧本荒问题密切相关。这些已不是单纯的学术问题，而是同当时中国的社会环境等紧密相关。但是这一问题的提出本身，即表明了参加实际戏剧工作之后的学生正在快速成长。汪德又说道："从业以来担任训练演员工作虽多少亦稍有成就，惟如何使演员了解节奏，适应舞台节奏，常不得其法。"②作为对其问题的回答，该刊同期登载了黄作霖(黄佐临)论文《节奏在戏剧中的应用》及史坦尼夫拉夫司基的《节奏应用在戏剧中》。

其次，《校友通讯月刊》上常常发表毕业学生各种在剧运实践中的研究心得。第一届学生黄海在给其师兄的信中说道，一个好的演员需动脑筋，要善于观察生活，从生活中学习。他说，成都的茶馆遍地皆是，没事的时候他总会去坐坐，在那里，他"能够时常获得意想不到的好东西，但直到现在我还没有把握住那种茶客们底清逸的情怀，坦荡的胸襟为什么流露得那么自然"。他说："我也曾经试过学习他们，但是总不能像他们那样浑浑然如居天外。"由此他认为："同学们演戏，全犯了太'平'的毛病，什么戏都能演的过得去，然而却无大精彩处，这是个很可担忧的现象。"③这本是两个学生间的私信，但是谈的是关于演员表演的问题，所以被刊载在该刊上。这里谈到的观点和心得，对于剧专学生的学习是具有启发意义的。

再次，《校友通讯月刊》上常登载有毕业学生在演出实践中的经验与教训。剧专通过演出与周边建构的关系，是学生由学校逐步走向社会，并同戏剧界建立某种关系的开始；对如何让剧专学生顺利地融入社会与戏剧界之中，并建立良好的互动关系，起到了积极的作用。剧专王学煌曾在《校友通讯月刊》上发表了《旅蓉杂感(三)》一文，围绕"毕业生走出校门"展开了讨论。陈治策还在文尾特别指出该问题的重要性，并希望大家参与讨论。王学煌说，剧专毕业学生参加实际戏剧工作后，曾"被人歧视为科班学生"，当然也有因此而重视他们的。在他看来，"外面的演技，就一般的情形说来，在现时的演员的演技是只会应敷舞台与应敷观众的。目下有了这种应敷的技

①　汪德：《教部第三队在盘县》，1939年10月《国立戏剧学校校友会会刊》第1卷2期，第2页。
②　汪德：《教部第三队在盘县》，1939年10月《国立戏剧学校校友会会刊》第1卷2期，第3页。
③　黄海：《演员的艺术》，1939年10月《国立戏剧学校校友会会刊》第1卷2期，第4页。

术,就可以在台上站得住脚——自然还有一些人连这种功夫都没有的"。他说,"这两种功夫是许多天在舞台上泡出来的,比较好一些的演员能突破这一点,谈得上些许创造"。①

在指出"外面的演技"存在的问题之后,他说道,毕业学生进入剧团后,需"懂得这种应敷技术,好的一面是能适应舞台,适应观众,但不能领导观众了";坏的一面是"在那里娱乐了台下的观众,在台上愚弄了自己"。② 王学煌说剧专毕业学生进入剧团之后,往往都会出现某种苦闷。而这种苦闷主要则是应如何应对这种转变。他认为毕业学生在适应社会生活的同时,如果也接受了那种应付式的演技方式,那么很快就会变成一个"戏混子"。在他看来,剧专毕业学生大多是以一种严肃态度对待演出艺术,能以学校中所学的创作方法为基础,结合生活中的体验和心得,使自己的表演艺术在不断的实践中走向成熟。王学煌说,剧专毕业学生往往都会"走许多冤枉路"。他将自己的体会和经验发表出来,对于以后的学生无疑具有很强的启示和借鉴意义。

三

国立剧专的《校友通讯月刊》,不但分享校友的各种经验与心得,而且自第 4 卷第 2 期(1942 年 11 月),《校友通讯月刊》上"增设'学术研究'短篇论文一栏,内容以研究话剧、乐剧各部门之理论,及对是项事业之经验为主"③。基本每期一篇,有时刊有两篇。如果加上"学术研究"栏目开设之前的 2 篇论文与 1 篇讲座稿,《校友通讯月刊》上共计发表了学术论文 22 篇,其中有 3 篇为剧专学生(含毕业学生)所写。

如果说"主题性叙述"的毕业学生信息与"简报式"的学校戏剧活动情况,主要介绍了演出剧目等基本信息,"摘录性叙述"与"专题报道",更多地穿插性融入了研究心得与经验教训,或演出评论与艺术分析;那么"学术研究"栏目,则直接刊发教师们的研究成果,对剧专学生,尤其是毕业学生,具有很强的专业指导意义。焦菊隐在《关于〈哈姆雷特〉的演出》中,细致地剖析了其导演计划与导演思路:"在现代舞台上演出莎士比亚的戏剧,必须经过删改。"然而"删改也有相当的困难,最大的问题,是莎剧结构上富于旁枝。这些旁枝,又和主题交织得极密,并不显得骈歧。所以在删动之前,必须意

① 王学煌:《旅蓉杂感(三)》,1944 年 5 月《国立戏剧专科学校校友通讯月刊》第 5 卷第 7 期,第 3 页。

② 王学煌:《旅蓉杂感(三)》,1944 年 5 月《国立戏剧专科学校校友通讯月刊》第 5 卷第 7 期,第 3 页。

③ 《母校消息》,1942 年 10 月《国立戏剧专科学校校友通讯月刊》第 4 卷第 1 期,第 8 页。

识清楚全剧的灵魂,确切地把握住主题,然后再估量每一旁枝和每一剧本构成因素,对于全剧灵魂与主题所能贡献的价值,再定取舍"。① 为此,焦菊隐的《哈姆雷特》改编本(演出本)中,群众场面没有用很多人;同时"过于象征的部分,哲理或诗意太重的台词,以及原作所引证的西洋典故,也都略加改正"。② 这份导演计划,不仅仅道出了如何做的问题,而且分析了原因,清晰地呈现出了焦菊隐的导演思路。这些对于学生的舞台实践无疑具有较为重要的指导价值和启发意义。

如表3-13所示,"学术研究"一栏大多是围绕"声音""表演""舞台设计"及"导演"等戏剧教学与研究的基本问题展开的。余上沅、洪深、黄佐临、应尚能、陈治策、叶怀德等人的论文,不仅学术性和指导性强,而且有着很强的实践性与可操作性。这些文章多为教师的授课内容,而由于彼时学制限制以及讲授教师更换等原因,对于多数毕业学生而言,这些知识仍是很有价值的。毕业学生认为,这些对他们是"极其获益"的,故而"常有指名索要某卷某期者"。③

表3-13 《校友通讯月刊》上刊载学术论文一览表(1940—1944)

作　者	论文题目	刊载期次	发表日期
黄作霖	节奏在戏剧中的应用	第1卷第3期	1940.1
焦菊隐	关于《哈姆雷特》的演出	第3卷第7期	1942.5
余上沅	表演提要	第4卷第2期	1942.11
余上沅	导演提要	第4卷第3期	1942.12
洪深	声音技术	第4卷第4期	1943.2
陈治策	演员的创造	第4卷第5期	1943.3
余上沅	舞台设计提要	第4卷第6期	1943.4
应尚能	声音教学新试验	第4卷第7期	1943.5

① 焦菊隐:《关于〈哈姆雷特〉的演出》,1942年5月《国立戏剧专科学校校友通讯月刊》第3卷第7期,第1页。

② 焦菊隐:《关于〈哈姆雷特〉的演出》,1942年5月《国立戏剧专科学校校友通讯月刊》第3卷第7期,第1页。

③ 《启事二则》,1944年7月《国立戏剧专科学校校友通讯月刊》第5卷第8—9期合刊,第13页。

（续表）

作　者	论文题目	刊载期次	发表日期
叶怀德	声音的动与静	第 4 卷第 8 期	1943.6
贾耀恺（第一届）	剧中之"丑"	第 4 卷第 9 期	1943.9
陈瘦竹	萧伯纳及其《康蒂坦》译序	第 4 卷第 10 期	1943.10
陈永倞（第一届）	实用舞台剧化装用品	第 5 卷第 2 期	1943.11
马文藻	光幕	第 5 卷第 3 期	1943.12
陈泰来	农民悲剧——《烟草路》	第 5 卷第 3 期	1943.12
张天璞	关于历史剧	第 5 卷第 4 期	1944.2
丁小曾（第六届）	我的戏剧观	第 5 卷第 5 期	1944.3
陈治策	音乐家的创造	第 5 卷第 6 期	1944.4
黄源洛	目前歌剧事业的几个问题	第 5 卷第 7 期	1944.5
贾光涛	说戏	第 5 卷第 8—9 期	1944.7

四

在谈到上海市立剧专一次小型演出时，有人指出，其"演出没有大胆的新尝试，剧目拘泥于一型，演出风格一成不变，演技不能再向前跨一步，在话剧整个停滞不前的今日，'学院派'的演出方法很难是很难获得更大成绩的。剧专今天观众人数不增，成分不变，就是因为'大课室'化之故"①。尽管这里讨论的具体对象并非国立剧专，却也明确地指出了，"学院派"演出方法，如果不大胆尝试，如果不走出学校、走入社会，则很容易走向僵化。

本质上讲，国立剧专是一所戏剧学校，而非职业剧团，公演仅仅是其实践教学之一部分。这决定了剧专不可能长期进行大规模的戏剧公演。除在教学所在地较有规律地进行公演及不定期的宣传演出之外，主要则是旅行公演。"前南京"时期，剧专除在南京香铺营中正堂、世纪大戏院等地举行了十三次公演及两次主题公演之外，还到镇江进行了首次旅行公演。长沙时期，曾进行过长沙—衡山流动演出；江安时期，剧专曾多次受邀前往宜宾、自

① 重人：《论剧校小型演出》，1944 年 10 月《春秋》第 5 卷第 5 期，第 80 页。

贡、泸州等地进行各种演出。即使剧专剧团及其前身研究实验部,由于肩负有为在校学生进行某种示范性演出等任务,也主要是在所在省份内进行演出。剧专通过实习公演等方式,既培养了学生的舞台表演经验,让其初步真切地感受戏剧表演与观众之间的关系,也让学生开阔了视野。剧专与周边通过演出实现的互动关系,毕竟是十分有限的,偏居江安的六年期间尤为如此。而这对于一所需理论与实践相结合的戏剧院校而言,无疑是有害的。

国立剧专通过公演活动与周边地区互动,在某种程度上形成了由校内逐步走向社会的通道机制,一定程度地消除了因"学院派"取向而带来的同社会及戏剧界的某种隔膜,弥补了剧校式教育的某种先天性不足。如果说剧专与周边通过演出的互动,使剧专在校学生获得了某种直接的演剧经验,并对戏剧界有了初步的感性认识,但毕竟范围有限的话;那么《校友通讯月刊》的创办,则让在校学生对全国多地具有了更为全面的认识,尽管这种认识是间接性的。但两者的结合(直接的感性经验与丰富的间接性经验间的互动生成),却具有了某种"大教育"模式特征,在一定程度上弥补了剧专学生偏于"学院派"、而弱于社会实践的缺憾。这对于偏居江安时期的国立剧专,是十分重要的。

国立剧专"大教育"模式的另一体现,即是通过《校友通讯月刊》实现了资源整合,实现了演出信息和心得体会的共享。剧专"时常接到他们(指毕业学生)的工作报告",学校亦在"宣传技术与宣传材料上,随时加以指示与供给"。[①] 为弥补因学制原因而致使两年制、三年制毕业学生可能基础不牢固的遗憾,国立剧专于1942年及其前两年,都曾计划针对已毕业学生,开设专科四年级,然而两次均因人数不足(规定中指出"本班不及五人不开")而取消。[②] 而《校友通讯月刊》上教师的解惑,尤其是其"学术研究"栏目,对于毕业学生而言,无疑是难得的再教育机会。同时,学校也可以这种方式,尽可能多地获取相关信息,以服务于教学需要。此外,钟锄云等毕业学生将所在剧团的演出说明书与广告等邮寄给学校[③],这些都为在校学生提供了诸多可资参考的丰富教学材料,并让尚未走出校门的学生,提前了解了国内各地的戏剧活动情况。应当说,通过《校友通讯月刊》,国立剧专基本实现了其校友会"以联络感情,交换知识,发扬戏剧艺术,协助校友事业,辅助母校发展"的宗旨,形成了特色鲜明的"大教育"模式。

① 《国立戏剧学校简史》,《国立戏剧学校一览》(一九三九),第15页。
② "本校前岁即有加设专科四年级之计划,后以学生人数未能满额而作罢。本年是期仍加设专科四年级一班。兹将规定办法附后,以供各届毕业同学欲求升造之参考"。后附置了拟开设课程表(1942年5月《国立戏剧专科学校校友通讯月刊》第3卷第7期,第5、6页)。
③ 《校友通讯》,1943年3月《国立戏剧专科学校校友通讯月刊》第4卷第5期,第1页。

第四章 戏剧观念：学校与教师之间

作为一所戏剧专门学校，国立剧专曾先后汇聚了众多著名戏剧家。他们在这里既有合作与交流，也有差异与碰撞；他们将这些多元的话剧理论与方法传授给学生，让其在接受中鉴别与思考。作为校长的余上沅，其戏剧观念与戏剧教育观念在前后期(剧专成立前后)，既有延续，也有发展变化。余上沅戏剧家与戏剧教育家身份意识之间的关系，对其办学产生了深刻影响。早期在艺专戏剧系办学期间，余上沅在充分调动戏剧知识与思想参与学校构架设计等的同时，其戏剧家的意识似乎也在"蠢蠢欲动"，甚至直接"篡改"其戏剧教育家所应持的立场。国立剧专期间，余上沅当吸取了此前的教训，对两者间的关系处理得较好。余上沅作为戏剧家的理想追求，仅是剧专多元戏剧观念中的一种。余上沅的戏剧与戏剧教育观念对国立剧专办学产生了深刻影响，使剧专在十四年历程中形成了自身独特的办学风格。

第一节 剧专与余上沅的戏剧及
戏剧教育观念

除戏剧功能观，余上沅的戏剧观念具有明显的延续性，并直接影响其主持国立剧专期间的教育观念。作为校长，余上沅的影响主要是以构建基本框架结构等方式实现的，此外则主要扮演其教师的角色，而很少直接干预具体教学工作。他对剧专教育教学的影响主要体现在：在教学与研究中对戏剧艺术本体的重视；提倡"研究戏剧艺术"，为剧专营造了浓厚的研究与探索氛围；提出学术课题，再进行研究与多元探索的教学和研究模式；兼顾对戏剧艺术性的坚守与对戏剧社会教育的积极参与。但是这期间他也存在着某些偏误：依然延续了其一贯具有的某种理想化色彩，以致与当时环境并非完全契合；演出委员会掌握了演出的剧本选择与演员挑选等权力，导演则几

无选择的空间；对剧专剧团与在校学生公演间的关系划分不清。

<p style="text-align:center">一</p>

余上沅在主持国立剧专期间的戏剧教育思想，同其戏剧观念有着密切联系。只有了解余上沅对戏剧的关注点及其戏剧观念特征，才能更深刻地理解其戏剧教育观念；同时，余上沅的戏剧思想具有很强的延续性，在延续中具有某种发展性。那么，在剧专成立前，余上沅的戏剧观念具有怎样的特征呢？首先，有着比较明显的理想色彩。1920 年代，在比较研究中西戏剧的基础上，余上沅即发现："中国剧场在由象征的变而为写实的，西方剧场在由写实的变而为象征的。也许在大路之上，二者不期而遇，于是联合势力，发展到古今所同梦的完美戏剧。"① 余上沅等人将这种"古今所同梦的完美戏剧"称为国剧。他接着又说，国剧"这个目的，只能说是假定的……也许将来我们不得不见风使舵"。② 国剧运动只是一种理论假说，需在实验探索中进一步完善。国剧运动既已提出，只待"运会一到，自然要进出一朵从来没有开放过的艺术鲜花。我们的希望，我们的热忱，无非是求运会快到，艺术的鲜花快开罢了"。③ 然而"运会"却始终未到，"单靠希望和热忱是终归失败的"，仅有"少数爱好戏剧的人做几篇文章，也就愈显得国剧运动之寂寞罢了"。④ 余上沅所盼望的"运会"，即是某种契合于时代发展需要的时机。然而在当时的中国，倡导国剧运动显然并不契合于时代发展的，从而使其具有某种理想化色彩。值得一提的是，余上沅戏剧构想的某种理想化特征，在主持国立剧专期间，也有着较为明显的体现。对于这一问题，后文再予以讨论。

其次，提出理论主张，再进行实验与探索的戏剧研究模式。国剧理想提出后，余上沅等人并未真正地展开深入研究和舞台实践。正如有研究者所指出的："何谓'国剧'？它究竟是一种什么形态的戏剧样式？却始终是朦胧的，没有得到理论的阐述，更没有任何舞台实践。"⑤除给出了一个抽象的概念，余上沅等人并没有在理论上予以进一步明确，更未在舞台上加以实践探索，而只是指出了一个大致的方向："绝对的象征同绝对的写实是得不到

① 余上沅：《中国戏剧的途径》，《余上沅戏剧论文集》，武汉，长江文艺出版社，1986 年，第201 页。
② 余上沅：《国剧运动·序》，《国剧运动》，上海，新月书店，1927 年，第 6 页。
③ 余上沅：《国剧运动·序》，《国剧运动》，上海，新月书店，1927 年，第 2 页。
④ 余上沅：《国剧运动·序》，《国剧运动》，上海，新月书店，1927 年，第 8 页。
⑤ 葛一虹：《中国话剧通史》，北京，文化艺术出版社，1997 年，第 73 页。

共同之点的……写实同象征也是一样，彼此多少有点互倾的趋向，这个趋向是叫它们不期而遇的动机。等到时机成熟了，宇宙、人生、艺术、戏剧，一切的一切，都得到最终的调和，那么古往今来的那个大梦也就实现了。"①余上沅给国剧理想指出了一个实现的大致方向。他说："剧场是宽长的，它无不包容。漫说象征，写实，就是古典，浪漫，印象，表现，未来，一切等等，它都尽有多余的地方，给人一个公平机会，叫它实验一番。"②在余上沅看来，只要通过不断实验和研究，就能接近"古往今来的那个大梦"。余上沅的"理论——实践与探索"戏剧研究模式，使其戏剧研究与实践带有明显的探索性。这一特征也贯穿于其整个民国时期的戏剧活动之中，对剧专教育教学观念与方式产生了重要影响。

再次，注重在多元思想中进行探索。在广泛研究西方戏剧的同时，余上沅也对中国的戏曲艺术进行了深入研究，反对新文化运动中对旧剧的全盘否定。他认为，中国戏曲中"乐、歌、舞打成一片"，具有强烈的艺术美感。然而中国戏曲却又是僵化的，需要加以深入改造；单纯的传统戏曲因"模拟既久"，易于"脱却了生活，只余了艺术的死壳"。而西方戏剧，在余上沅等人看来，也容易流于"只有现实，没了艺术"。二者既各有优势，也各有潜在的问题。在余上沅看来，其间的张力，即是国剧实验探索生生不息的巨大空间。注重戏剧观念的多元化，在此基础上展开探索与研究，不仅体现在其戏剧活动之中，如北平小剧院时期，剧本选择的多元化；而且直接体现于他在剧专期间的戏剧教育思想之中，贯穿于余上沅民国时期的整个戏剧生涯。

最后，对戏剧艺术本体的重视，早期甚至具有某种为艺术而艺术的倾向。余上沅等人提倡国剧运动，是与对当时盛行的社会问题剧的反思联系在一起的。他说："政治问题、家庭问题、职业问题、烟酒问题，各种问题做了戏剧的目标；演说家，雄辩家，传教师，一个个跳上台去，谈他们的词章，听他们的道德。艺术人生，因果倒置。"③应当说，前半段余上沅对于社会问题剧的批评，尽管措辞偏于严厉，却切中了问题剧的要害，且当时戏剧界也有类似的评论。让其备受诟病的是后一句言论，因为这里已从根本上质疑戏剧与社会现实之间的关系，质疑戏剧的教育功能。这里，余上沅明确地亮出了自己的戏剧本体观和功能观等。但是随着社会形势的变化，余上沅的戏剧

①　余上沅：《中国戏剧的途径》，《余上沅戏剧论文集》，武汉，长江文艺出版社，1986年，第206页。

②　余上沅：《中国戏剧的途径》，《余上沅戏剧论文集》，武汉，长江文艺出版社，1986年，第203页。

③　余上沅：《国剧运动·序》，《国剧运动》，上海，新月书店，1927年，第3页。

功能观发生了明显变化,即在抗战期间,也强调戏剧的社会教育意义;但是其对于戏剧艺术的重视却一直未曾改变。

余上沅早期戏剧观念与活动形成了某些重要特点。除了其戏剧功能观等,随着时代变化而发生了某种改变,前述诸特点在余上沅身上一直存在,具有明显的延续性,并直接影响了余上沅在主持国立剧专期间的教育观念。

二

如前所述,余上沅在北京艺专戏剧系的办学不能算是成功。撇开社会政治环境等客观原因不谈,余上沅等人的课程设置由第一学期的话剧到第二学期突然转向以戏曲为主,因而引发不少学生的不满,这应当也是一个重要原因。事实上,这种突转主要是由于余上沅等人过于急切地意图实现其国剧理想的愿望才会出现的。也就是说,作为戏剧家的国剧理想蠢蠢欲动,以至于悍然"篡改"了其作为戏剧教育家应有的立场。对此,余上沅应当进行过经验教训总结,到了国立剧专时期,他已经能够游刃有余地切换于自己作为戏剧家与戏剧教育家的两种身份之间。北京艺专戏剧系期间本来只有话剧专业,而国剧则需要在话剧与戏曲的融合中进行探索,这应当是其两个学期课程设置摇摆不定的深层原因。

作为校长,余上沅在教育观念上对国立剧专施加的影响,主要体现在观念与目标、组织与制度、课程设置等方面,通过自上而下的框架设计而实现。国立剧专确定的办学宗旨是"研究戏剧艺术,养成实用戏剧人才,辅助社会教育"。这是该校一切活动的最终依据,也是国立剧专与余上沅戏剧教育观念的集中体现。余上沅指出,三项目标中,辅助社会教育是研究戏剧艺术与养成实用戏剧人才的重要目的。尽管如此,前两项在其办学目标中更为根本;只有前两项目标达成了,才能更好地辅助社会教育。同时,从现代话剧发展角度看,余上沅认为,也只有通过研究戏剧艺术与养成实用戏剧人才,才能使民众真正认识和接受话剧。

观念与目标既已确定,组织与制度的建立和完善则是其实现的关键环节。余上沅认为,组织与制度"是要从各方面努力,以达到本校的目的(即办学宗旨)"①。学校围绕办学宗旨建立了训导、演出、图书、出版四个委员会。后余上沅又认为,国立剧专的办学目标共有三项,其中"关于'养成实用戏剧人才',平日的教导学生都以此为目标;关于'辅助社会教育',平日的公演与各种出版品都以此为目标;惟有'研究戏剧艺术'一项,平日的各项工作还

① 余上沅:《我们一年半以来的工作》,《国立戏剧学校一览》(一九三七),第7页。

嫌只能顾到基本部分,较为高深的部分大家都无暇顾及"。① 因此决议成立
"研究实验部",集中研究戏剧艺术。同时,为开阔学生的国际戏剧视野,剧
专还制定了"国外通讯导师办法",其职责在于"随时用通讯方式向学生做
学术或其他与戏剧有关之讲演,不拘篇幅,但每学期至少二次"。② 显然,为
加强学校的研究属性,以确保学校的戏剧教学和人才培养质量,余上沅多方
面地加强了剧专学术研究的组织与制度建设。

余上沅的戏剧教学观念充分体现于剧专的课程体系上。国立剧专曾几
易学制,从两年制、三年制到五年制,再到"三·二"制。其中他认为最理想
的学制是能"从容施教"的五年制。战时情境下的学制设置与变化,尽管多
有某种客观缘由,但从中不难看出余上沅的戏剧教育观念。课程体系的设
置,充分体现了余上沅的戏剧教育思想。"课程的设立,是件最主要,同时又
最繁杂的工作"。③ 通过对不同学制的课程设置取舍的比较分析,可以看
出,剧专对实践和研究的重视。这一点即使在两年制的课程设置中也体现
得十分鲜明。当课时不够充足之时,该校首先确保训练与排演类课程,而以
学术讲座等形式来弥补理论课的不足。而当课时较为充足时,则开设了大
量研究性强的选修课(课程建设相关内容参见第三章第一节)。

从对系科分设与课程设置情况的分析中可以发现,余上沅与剧专人才
培养时兼顾通才与专才的教育思想。这一观念贯穿于剧专十四年的教学历
程。即使在两年制期间,时间十分仓促的情形下,依然进行了分科培养。通
才培养观念既是为了让学生更系统地理解戏剧,也是为了让其适应彼时缺
乏戏剧人才的客观现实情形;而专才培养则是为了满足学生进一步深造之
需要。余上沅与剧专设立高职科,并将其作为直接服务社会教育的力量,将
话剧科与高职科进行分类培养。这既表明了余上沅对于戏剧艺术性的坚
守,也意味着在学院派与街头派之间设置了某种壁垒。而这种壁垒在整个
抗战期间都未曾真正突破。

通过课程说明,剧专介绍并规定了每一门课程的主要教学目标。而具
体授课内容与授课方式则由教师自行决定,学校未有统一的教材。教学效
果与教师水平有着很大关系。为此,余上沅广泛聘请戏剧名家,当时国内著
名戏剧家许多都曾在剧专执教。在演出剧目上,余上沅与剧专教师强调剧
目的多样化,尽可能让学生了解戏剧史上各流派的戏剧思想。与此同时,余

① 余上沅:《我们一年半以来的工作》,《国立戏剧学校一览》(一九三七),第 11 页。
② 《设立国外通讯导师办法》,《国立戏剧学校一览》(一九三七),第 54 页。
③ 余上沅:《一年来我们的工作》,《国立戏剧学校一览》(一九三六),第 9 页。

上沅还注重加强学校的图书购置与剧场建设、服装道具的配置等，创办了《戏剧周刊》（《中央日报》副刊）、《校友通讯月刊》等报刊，创建了剧专剧团等。这一切均是配合学校的教学与研究工作，围绕其"研究戏剧艺术，养成实用戏剧人才"的教学目标而展开的。

三

余上沅为剧专设计的自戏剧观念到组织制度、课程体系的基本框架结构，再到教师聘用等，及至图书购置、剧场建设、剧团设立等，无不体现出其强调艺术本体、重视舞台实践、注重学术研究、强调多元探索的戏剧与戏剧教育观念。而作为校长的余上沅，在搭建好前述基本框架结构之后，则主要扮演其教师的角色，而很少直接干预教师的具体教学活动。那么，剧专在教学活动实施过程中，又形成了怎样的特征呢？基本的教学活动，无须专门讨论。这里主要探讨剧专的某些较为独特的教学与研究活动。

首先，在教学与研究中对戏剧艺术本体的重视。这是"研究戏剧艺术"的需要，更是为了磨砺学生戏剧艺术作品，"为国储才"之需要。在全民抗战情境下，余上沅始终没有忘记剧专是一所戏剧专门学校，而非戏剧宣传机构。在公演《奥赛罗》时，余上沅曾说："自从抗战开始以来。我们学校表演课所用教材，完全是抗战剧本。从一方面者，固然是把'学'与'用'打成了一片，切合教育的本旨，但从教材的过于偏颇一方面看，又未尝不是为国储才上的一种损失，所以我们在台儿庄大胜的时刻，便决定了演出莎士比亚的四大悲剧之一《奥赛罗》……演员则由本届毕业生担任，藉以补足他们应学的功课。"①剧专十四年中的近百场的公演剧目，多为国内外经典剧目或优秀的戏剧作品，比如《哈姆雷特》《奥赛罗》《北京人》《日出》等。同时，这一特点在教师授课上也得到了鲜明体现。曹禺在"剧本选读"课上，对经典名剧的朗诵式研读；张骏祥对绘意、节奏等导演基本技术及舞台装置的研究式教学等，无不体现了剧专教师对戏剧艺术本体的重视。

其次，提倡"研究戏剧艺术"，为剧专营造浓厚的研究与探索氛围。剧专从教学方式到内容建设，均具有强烈的探索性。此前中国既无正规的，更无成熟的话剧教学模式。故而剧专的学制调整、课程体系到内容建设等各方面，都带有某种"从无到有"的某种探索性特征，整个过程都深深地打上了余上沅的烙印。国立剧专前后进行了数次学制调整，而每次学制调整，都带动了其课程体系的调整；而且乐剧科、高职科，乃至短训班等，剧专均"量体裁

① 余上沅：《关于〈奥赛罗〉的演出》，1938 年 7 月 2 日《新蜀报》第 3 版。

衣"地进行了针对性很强的课程设置。每一门课程,尤其是新课程的开设,均需进行相应的内容建设,需结合演出与教学实践展开探索和研究。

除戏剧教学制度等方面外,剧专的探索性更多地体现于对话剧艺术的研究方面。五年制期间,剧专在四五年级中开设了大量选修课。如"表演体系研究""表演问题""名剧角色研究""世界名演员研究"等。这些选修课的开设,对于学生的研究素养和学术品格,起到了重要作用。王家齐在讲授"表演问题研究"时,曾批评一些戏剧人机械地照搬斯坦尼体系的心理技术理论,认为他们将下意识的作用说得太玄。王家齐认为表演就是表演。演员终究要先理解、想象、摹拟、控制去完成任务。即使看似下意识的动作,也可凭借准确的控制力做出来。① 事实上,王家齐的这种研究与探索已具有了某种技术派的意味。"按照技术学派的观点,演员在表演中是应该在某种程度上进入角色,但更重要的却是从观众的角度,在心目中对自己的表演进行不断的监视"。② 在接下来的《日出》演出中,王家齐通过自己的表演,印证了他的这一理论主张。这种研究性教学,提高了学生的批判和反思能力。这些课程并非纯粹的理论研究,而是结合当时中国话剧发展中的重要问题。通过研究性课程的开设,既提升了学生的学术品格,也让他们比较深入地了解和认识了现代话剧的发展状况等。

戏剧观念不同或不完全相同的教师之间,乃至师生之间,和而不同,共同探索。在剧专学术研究氛围影响下,剧专教师之间也常作学术交流。在设立乐剧科的同时,剧专还设置了乐剧研究会,目的在于:一方面就中国"固有乐剧加以研讨,存菁去芜,择其有足代表民族性而适合时代者光而大之";另一方面也注重"西洋乐剧之探讨,对其技术及乐器种种,尽量设法采用,冶中西乐剧于一炉",最终目的在于创建"吾国民族新乐剧"。③ 1942 年 2 月,余上沅、焦菊隐、应尚能、陈治策等人,就"中国乐剧前途及本校乐剧科所应遵循之路线"等问题进行了讨论。④ 另据剧专学生周牧、朱坤等人回忆,余上沅非常赞赏曹禺的天才,他对于《原野》赞不绝口,而对于重笔浓墨写实的《北京人》则不无惋惜之意。尽管余上沅偏爱"更浪漫,更空灵,给超脱现实一些"的戏剧,但最后他还亲自导演了写实性很强的《日出》。⑤ 正是

① 朱琨:《剧专学习漫记》,《剧专十四年》,北京,中国戏剧出版社,1995 年,第 229 页。
② 〔英〕格林·威尔逊:《表演艺术心理学》,李学通译,上海,上海文艺出版社,1989 年,第 116 页。
③ 《研究》,《国立戏剧专科学校一览》(一九四一),第 27—28 页。
④ 《母校消息》,1942 年 3 月《国立戏剧专科学校校友通讯月刊》第 3 卷第 5 期,第 1 页。
⑤ 国立剧专上海校友会:《上沅先生的角色与自我》,《余上沅研究专集》,上海,上海交通大学出版社,1992 年,第 28 页。

在余上沅对多元化戏剧观念的倡导下，剧专师生大多具有强烈的研究品格。教师自不必说，叶仲寅、冀淑平、汪德等学生也莫不如此。

与此同时，剧专通过演出实践培养实用戏剧人才，结合舞台实践展开戏剧艺术研究。两者紧密结合在一起，而非割裂的。十四年中，剧专开展的部分演出活动，具有明显的探索性与实验性。比如，焦菊隐为毕业学生排演的《哈姆雷特》、杨村彬排演的《岳飞》和《从军乐》等，以及"凭物看戏"期间，由余上沅导演、剧专教师多人参演的《日出》等，都具有明显的探索性。这些探索性演出活动，对于剧专的教学与研究活动，乃至现代话剧的演剧探索都具有重要的历史意义。

再次，提出学术课题，再进行研究与多元探索的教学和研究模式。余上沅等剧专教师大力提倡对"中国演剧体系"的探索。与倡导国剧运动的"际会"始终未到不同，这既是充实丰富剧专课程教学内容的必然要求，也是当时中国现代话剧进一步发展的方向。为此，余上沅倡导戏剧人共同努力，"替中国演剧体系，打开一条新的出路来"①。第三届戏剧节期间，剧专各处都张贴着"建立中国风的戏剧"等标语。② 无论"国剧"还是"中国演剧体系"，都不是能够一蹴而就的，而是需要集体的漫长的探索过程。而国立剧专恰恰满足了余上沅追求戏剧理想的这些条件，当时剧专汇聚了不少潜心于艺术和学术的戏剧名家，还能组织大量的演出实践活动。余上沅所倡导的"中国演剧体系"，其探索既需多元戏剧观念的碰撞和交融，也要进行大量的研究工作及在研究指导下的演出实践。这些同现代话剧人才培养方向是相契合的，也与中国戏剧的现代化发展趋势是一致的，对民族演剧体系的探索更是中国话剧人共同努力的目标。

学术界在研究余上沅教育观念时，多谈及其类似于蔡元培式的兼容并包思想。其中或许曾受到蔡元培影响。但在多元张力中研究戏剧艺术，本即是余上沅自踏入剧坛就具有的特点，不仅体现于其延聘教师上，而且在其戏剧探索思路中也体现得十分明显。剧专期间也同样如此。为了更好地培养学生和研究戏剧，在 1940 年剧专由三年制转为五年制之时，余上沅设立了乐剧科。他希望乐剧科学生学习并掌握有关音乐和戏剧专业知识后，在他们这一代能创造出新的中国歌剧。③ 如前所说，剧专时期，余上沅仍然坚守着自己的国剧理想。剧专之设立乐剧科让他在实践层面上对国剧的探索

① 余上沅：《第三届戏剧节纪念特辑·我的期望》，1940 年 10 月《抗敌戏剧》第 2 卷第 12 期，第 2 页。

② 《第三届戏剧节在剧专》，1940 年 12 月《青年戏剧通讯》第 7 期，第 8 页。

③ 程乐天：《乐剧科点滴》，《情系剧专》，国立剧专在粤校友，1997 年，第 282 页。

迈出了坚实的一步。与北京艺专戏剧系时期不同,这里余上沅将其戏剧家追求置于戏剧教育家规范和要求之下,前者服从于后者。但两者在这里实现了"殊途同归"。作为戏剧教育家与作为戏剧家的余上沅,取得了某种"共谋"。

作为戏剧家的余上沅,剧专时期,其国剧理想的具体实践则主要由自己及志同道合的教师一同进行。1938 年,余上沅与剧专教师王思曾合作创作了剧本《从军乐》。1940 年第三届戏剧节期间,余上沅曾说,"我们很早就在戏剧演出上有一种理想,就是设法使歌、舞、乐三方面都能打成一片,融合成一个整体,这个理想并不空洞,是很有可能性的,各地做过这种试验的也还不少其例,但是我们还得继续努力,以期达到这个理想"。[①] 这里,余上沅再一次提及自己的戏剧理想,——尽管这里没有明确使用"国剧"这一概念。他进一步认识到,"这个理想,并不是一两个人或一两个团体所能完成得了的",需要"大家来精诚团结"。[②] 国立剧专期间,余上沅偶有提及自己的戏剧理想,也可能做出某种号召,但未再如北京艺专时期那样将自己的意志直接作用于教育教学层面。

最后,兼顾对戏剧艺术性的坚守与对戏剧社会教育的积极参与。在余上沅主持下,国立剧专的话剧观念具有浓浓的学院派气息,并因此而受到某种质疑和批评。然而,在战时大力强调戏剧的宣传教育之时,余上沅对于戏剧的艺术性本体的强调无疑是十分必要的,尤其对于一所戏剧专门学校而言,更是如此。余上沅对戏剧艺术本体的强调,避免了让国立剧专沦为某种宣传团体的危险;既起到了"为国储才"的作用,同时也明显地影响了剧专学生的戏剧观念。孙坚白、沈杨、耿震、叶子、陈永倞等剧专学生均承续了这种戏剧观念。这些对于延续中国话剧艺术的火种起到了重要作用。

但值得注意的是,余上沅与国立剧专并未忽略"辅助社会教育"的办学宗旨,抗战期间更为注重。在抗战特定情境下,国立剧专形成了"三层次"式的社会教育服务。一是临时性的(周末、节日)学生街头演出。无论在长沙、重庆,还是江安期间,此类演出活动均有很多。有时是教师组织并带领学生演出,有时是学生自发开展此类活动;前者更多的是节日期间,后者主要在平常周末。二是学生公演活动。抗战期间,剧专的学生公演活动,多将剧目选择与时代环境结合起来,或明或暗地配合社会宣传教育。三是剧专剧团

① 余上沅:《第三届戏剧节纪念特辑·我的期望》,1940 年 10 月《抗敌戏剧》第 2 卷第 12 期,第 2 页。

② 余上沅:《第三届戏剧节纪念特辑·我的期望》,1940 年 10 月《抗敌戏剧》第 2 卷第 12 期,第 2 页。

的演出活动。同时,剧专在人才培养与专业指导等辅助社会教育方面,也开展了一系列活动。

四

在主持国立剧专期间,余上沅在明确学校的教育方针和办学目标的基础上,一方面通过框架设计的方式规范了组织与制度及课程设置等,并积极购置图书、修建剧场,为学校教学建构基本的物质性环境和良好的框架结构。另一方面,积极聘请教师,加强与国内外戏剧界的沟通交流,为剧专营造了某种开放包容、多元共存的戏剧教学与研究的氛围。也就是说,余上沅的戏剧教育观念是以框架设计及各种活动方式体现出来的,是渗透性的而非干涉式的。国立剧专在十四年办学中取得的辉煌成绩,应当说与余上沅的这种教育方式有着密切关系。但是,余上沅在主持国立剧专期间也曾出现过某种偏误。

余上沅的戏剧与戏剧教育思想,对剧专教学产生了深刻影响,这与其较为完善的组织制度有着直接关系。然而其组织框架的设计上也存在某些偏误。除训导委员会之外,剧专设立了演出、图书、出版委员会。其中演出委员会设委员 7 人,由校长、教务主任、特别班主任、事务主任及校长指定导师组成;下设有经费组、剧本组、人事组。其中,经费组筹划公演经费,剧本组择定公演剧本,人事组则分配公演工作人员。由于演出委员会掌握了演出的剧本选择与演员挑选等权力,导演则几无选择的空间了。为此,焦菊隐后来曾无不愤慨地说道:"分配演员、导演没有权利;装置、道具和服装,导演也没有权利提出任何意见,不但由一个流氓专断地把排演的时间给导演规定得极短,而且导演没有过问那出戏在什么时候才可以正式上演的权利;不但如此,这一切工作,学校当局都交给这个负有特殊'任务'的流氓来总管,因此,这个人便可以对导演下命令,随时独裁,随时贴出'师生一体凛遵勿违'的布告,而且,他还能在剧场演出的中间,强暴地不通知导演而开除演员。"[①]

同时,对于剧专剧团与在校学生公演之间的关系划分不清。在七周年校庆上,陈治策曾说,"如果我们立定了一个原则,即在校学生的表演系属对内的,不公开的,以训练为目的的,而剧团是对外的,公开的,以贡献社会服务人生为目的的。我们就必须在人才、经济力求充实不可"。"剧团的活动

① 焦菊隐:《〈文艺·戏剧·生活〉译后记》,《焦菊隐文集》第 2 册,北京,文化艺术出版社,1988 年,第 327—328 页。

对内示同学以模范,对外示所以代表学校,才可以在戏剧艺术上力趋最高标准"。① 严格地讲,陈治策的这一说法不无道理。剧专学生公演与剧专剧团在功能上有一定重叠。尽管前者是在校学生,后者则以毕业学生为主,两者却皆属于剧专。然而剧专学生,如果在毕业之前没有进行过公演,从未接受过校外观众的检验,似乎也是难以真正成熟。而为剧专学生进行某种示范性演出,这一剧专剧团成立时所确定的职责,恰恰开展得似乎并不多。

由于经费严重不足,剧专剧团疲于生计需要,已无时间和精力去思考其最重要的研究职责。这不能不说是一大憾事。而国民政府与学校、学校与剧团等各种关系的混乱,也严重干扰了剧团的自主发展,以致直接影响到戏剧人的戏剧创作活动。此外,剧团人员不足、流动性大,且成员大多是剧专毕业学生。他们的戏剧观念与艺术追求直接源自剧专,这在保证能够在戏剧取向等方面与剧专高度契合的同时,却也存在着可能导致戏剧观念单一化的隐患。不过好在剧团成员并非完全限于剧专学生,也吸收了一些非剧专校友的优秀人才,一定程度的多元化的人员构成有助于剧团的实验和研究工作,尽管其这一目标最终并未完全实现。

如果说余上沅早期的戏剧理想略显不合时宜,那么剧专期间,他提出的研究课题则似乎更注重与时代的契合性。但是在主持国立剧专期间,余上沅依然延续了其一贯具有的某种理想化色彩。他有时是从"戏剧应该是什么",而非单纯的"戏剧是什么"层面出发的。"戏剧应该是什么",被注入了某种理想色彩,当然这种理想并非虚妄的,不过更多是着眼于未来的,或与当时环境并非完全契合的。比如他曾说:"地方戏剧对于民众有一种根深蒂固的力量……如果我们不明了它的力量所在,我们怎么样去推进新兴的戏剧运动呢? 譬如,假定音乐、歌唱、武术,打诨,等等,是民众所要求的,我们没有理由不把这些东西用到戏剧里去。怎样才不是勉强的插入,怎样才能够对得住艺术的良心骗着病人把苦口的良药吃下去。"②应当说,适当地融民间艺术入话剧艺术之中,是很好的戏剧思想,但是在彼时的环境与条件下,真正潜心去做的人很少。余上沅自身更多关注的也是话剧与戏曲的融合问题,而非话剧与民间艺术的关系问题。余上沅提出类似的戏剧课题很多,理论构想很好,但因限于环境与条件等原因,最终实现的并不多。

① 陈治策:《母校七周年之际》,1942 年 10 月《国立戏剧专科学校校友通讯月刊》第 4 卷第 1 期,第 5 页。

② 余上沅:《幕前致词》,《余上沅研究专集》,上海,上海交通大学出版社,1992 年,第 86 页。

一个优秀的戏剧家不一定能成为优秀的戏剧教育家，但是要成为优秀的戏剧教育家则必须首先是一位优秀的戏剧家。国立剧专期间，余上沅既是优秀的戏剧家，也是优秀的戏剧教育家，然而其身上却也存在着明显的矛盾之处。根本上讲，余上沅是一个戏剧理论家和戏剧战略家。他能够有针对性地提出自己的理论主张，建构其戏剧观念，并能围绕理论制订相应的计划和措施。为此，他也十分强调实践，注重研究与演出相结合。然而余上沅与剧专的理论和实践在结合的过程中，存在着某种错位。许多时候，剧专的演出活动并未体现其理论思想的要求①。更为重要的是，对实践结果的进一步研究，并在此基础上修订理论，重视不够。余上沅提出的许多理论研究不足，许多计划未能充分实现，这固然同当时的特定环境和条件有着很大关系，但这些未尝不是余上沅作为戏剧教育家的某种不足，并显示出他身上的某种理想化特征。②

第二节　剧专教师间戏剧观念的多元互动

余上沅曾说，中国"话剧界并非没有人才，但这少数的人才却分散了，无法集中来合作"。③ 对于诞生时间还很短且尚有许多问题有待探索和研究的中国话剧来说，人才的"集中"，不仅利于合作，而且有助于交流与碰撞。似乎只有在面对面的直接交流中，思想的火花才能更有效地发生各种共鸣、启发或质疑、对峙等。与剧团人员可能更多地是由志同道合才汇聚在一起不同，戏剧学校教师的多元化色彩则似乎更为明显。戏剧学校教师集教学活动、自己的艺术创作与演出实践等多种工作于一身。这些活动的性质也大致保证了教师间既有艺术上的合作、交流与碰撞，也能充分地保持自身的艺术个性；能够在保持思想和艺术独立性的基础上，有选择性地吸取各种异己的思想和艺术元素。十四年中，国立剧专先后汇聚了众多当时中国戏剧界的优秀人才，其中包括洪深、曹禺、焦菊隐、黄佐临、张骏祥、杨村彬、章泯等中国现代戏剧史上的重要人物。那么，他们的戏剧思想观念在此发生了

① 当然，剧专也开展过一些实验性较强的演出活动，如陈治策编剧、余上沅导演的《视察专员》，焦菊隐删改并导演的《哈姆雷特》等。

② 比如规定每届毕业学生须以莎士比亚戏剧作为公演作品。因莎剧的经典性，这一要求自有其某种合理性，但如果作为一种严格规定则似乎略显机械。

③ 余上沅：《一年来我们的工作》，《国立戏剧学校一览》（一九三六），第6页。

怎样的碰撞或对峙呢？这些思想与艺术的交流对于国立剧专，乃至中国现代戏剧产生了怎样的影响呢？

<div align="center">一</div>

国立剧专的"教师专长不一，流派不同，方法各异，在教学中则能各展所长，百家争鸣。而同学则能各取其长，兼收并容，广泛地汲取知识营养"。① 剧专的教师大多已经（或基本）形成了自己的戏剧观念。其中部分教师曾经留学欧美，专门研究戏剧且观看了大量的戏剧演出，大大地开阔了戏剧视野。作为中国话剧奠基人之一的洪深，早年留学美国，师从哈佛大学的贝克教授；黄佐临则曾在剑桥大学学习和研究戏剧，并师从圣丹尼学习导演；焦菊隐曾在巴黎大学研究戏剧；张骏祥曾在耶鲁大学研读戏剧；陈治策曾在华盛顿卡尼基大学攻读戏剧。余上沅留学美国期间，曾先后在卡内基大学和哥伦比亚大学学习和研究戏剧，1935 年随梅兰芳出访莫斯科，并考察了欧洲多国的戏剧现状，会见了斯坦尼斯拉夫斯基、丹钦柯、爱森斯坦、梅耶荷德、布莱希特等戏剧大师。他们大多于 20 世纪二三十年代留学欧美，深刻洞悉西方最新的戏剧理论与艺术，也带回了当时世界上一些重要的戏剧理论和思想，以及比较科学的戏剧教学方法。

如此多的教师留学西方，师从名家研究戏剧。或者可以说，他们背后都分别隐藏着某位戏剧大家的身影，几乎是一座"活的"戏剧知识宝库。当然，他们并不是生硬地照搬，而是充分地予以吸收，并结合中国的实际情形，形成自己的戏剧思想。张骏祥的理论与方法来源于美国亚历山大·狄英教授，但也结合了从实践中提炼出来的经验，从不把欧美的观点方法照搬到舞美设计与导演中。而那些没有出国留学的教师，则通过阅读和研究包括各种外文书籍在内的文献，对西方戏剧理论与作品等也都有深入的研究。曹禺通于英语，对于自古希腊到奥尼尔的西方戏剧都有深入的研究和深刻的认识。毕业于北平大学艺术学院戏剧系的杨村彬，既对西方戏剧有着深刻认识，也深得传统戏曲的精髓。毕业于北平大学艺术学院戏剧系的贺孟斧，读书期间即接触了阿披亚、戈登·克雷和西方其他各派的"舞美理论"。他的成绩主要体现在舞台实践上，尤其是舞美方面。他们都不是照搬对西方理论，而是融入了民族的文化元素，有着自己的美学主张。

作为校长的余上沅，充分尊重每位教师的戏剧创作与艺术个性，尽管这些创作可能不太契合于他的戏剧理想。据剧专学生周牧、朱坤等人回忆，余

① 周牧：《为中国戏剧奉献一生的余上沅先生》，《戏剧》1996 年第 2 期，第 10 页。

上沅十分赞赏曹禺的戏剧创作天才，并对《原野》赞不绝口，而对于写实的《北京人》则不无惋惜之意。尽管余上沅偏爱"更浪漫，更空灵，给超脱现实一些"的戏剧，但他最后却亲自导演了写实性很强的《日出》。① 事实上，剧专时期余上沅导演的写实性话剧远不止《日出》。尽管余上沅曾说："建设中国新剧，不能不从整理并利用旧戏入手"。但他也认为："在还没有断定某种的绝对价值以前，应该都有予以实验的机会"。"大家分头努力，诚心诚意，去做种种的实验，中国戏剧不怕没有出路"。② 兼容并包不仅是作为戏剧家的余上沅（强调在中西的多元交融中探索）的戏剧主张，而且也是作为校长的余上沅所持的教育观念。两者在这里达成了高度一致。

其时国立剧专的许多教师都已成名成家，形成了自己的戏剧观念，几乎是"一人一格"。尽管如此，他们并不固守于自己的观念，而是以一种开阔的视野和心态，在互相尊重中相互学习。曹禺经常去听张骏祥讲授"导演"和"舞台装置"课，虚心向他请教。据学生说，有时学生还没有到齐，曹禺就提前到教室里等候了。听课时，曹禺总是聚精会神，认真记着笔记。同时曹禺还常到排练场去观摩张骏祥排戏，向他学习导演方面的知识。曹禺十分佩服张骏祥的导演艺术，凡遇其不理解之处，则会立即向张骏祥请教。无独有偶，1940 年秋末，陈治策在给学生讲授斯坦尼表演体系时，焦菊隐也在聚精会神地听课，并认真地记着笔记。正是在这种兼容并包、相互学习的学术环境下，国立剧专容纳了具有不同戏剧和艺术思想背景的教师。多元的戏剧观念，不同的戏剧艺术思想在这里碰撞交融。

二

国立剧专戏剧观念的多元碰撞，主要体现在以现实主义为主的多种主义或流派的话剧之间。总体来讲，国立剧专的话剧创作与教学是以现实主义为主，演剧方法上则主要遵循斯坦尼理论体系。1938 年秋，黄佐临、金韵之引入了斯坦尼表演体系的训练方法，用于表演教学。这之前，教师们则主要是以从演剧实践经验中总结出来的理论，来进行教学的。尽管当时教学中，没有斯氏体系的"自我出发"和"深入体验"等概念，却强调表演必须令人可信，必须合情合理，表演方法主要是"设身处地"，即摆在角色的地位去想、去感受。③ 事实上，这已经具有某种朴素的现实主义表演特征。据第二

① 国立剧专上海校友会：《上沅先生的角色与自我》，《余上沅研究专集》，上海，上海交通大学出版社，1992 年，第 28 页。
② 余上沅：《中国戏剧的途径》，1929 年 5 月《戏剧与文艺》第 1 卷第 1 期，第 9 页。
③ 张逸生、金淑之：《在国立剧校两年》，《戏剧》1996 年第 3 期，第 10 页。

届学生张逸生等回忆,在许多课程中,特别偏重培养演员的表演基本技巧。如"音乐"课,培养演员的听力准确和节奏感的掌握,训练发音、发声,练习歌唱。此外还有"舞蹈"课,以锻炼形体、四肢的灵活多变。关于基本技巧,除演出实践之外,还有一些基本功的练习,连喜怒哀乐、哭和笑等各种表情方式也分门别类地探讨其规律性加以练习。① 对情绪记忆进行分类训练,事实上即是斯坦尼体系的方法。也就是说,在金韵之之前,剧专已经在基本训练中运用斯坦尼方法了。当时基本训练的教师是陈治策,而此前他也了解斯坦尼体系,不过此时对斯坦尼方法的运用是比较零碎的。

斯坦尼演剧体系自黄佐临和金韵之引入之后,便在国立剧专中居于主导地位,这与当时中国话剧界的总体倾向是一致的。1938 年开始,金韵之用斯坦尼体系训练方法进行表演教学。她教学生基本动作时,让学生一边做一边进行自我感觉,以为下意识创作做准备。她要求学生经常深入生活,养成观察人物、分析事象的习惯。上课时,她让学生将观察所得,在课堂上表演出来。在学生相互评论,讲述心得时,将问题引向深入,或进行某种理性分析,或进行重复模仿,或者丰富扩展为小品。金韵之为拓展学生的想象力,让学生模拟动物,让学生进一步发现人的表现潜力,人不止可表演人,还可表演鸟兽等。在形体训练中,金韵之特别强调练习肌肉松弛。她认为没有肌肉松弛的基础,则无法塑造出满意的人物形象。黄佐临和金韵之在国立剧专只有约一年,然而这套方法却在剧专得到了延续和传承。

理论建设一直是中国话剧的薄弱环节。理论性与应用性很强,且契合于当时话剧发展需要的斯坦尼体系自进入剧专之后,竞相学习,舞台演出大都走写实的体验之路。然而该体系尽管在剧专居于主导地位,却并非剧专教师均接受与遵循。随着张骏祥加盟剧专,他又带去了美国亚历山大·狄英教授的艺术方法和演出体制,进一步丰富了剧专的演剧方法。张骏祥"不反对斯坦尼方法,肯定现实主义的演剧思想,但他同时又倡导多样化"②。张骏祥在剧专导演《以身作则》,展露了其杰出的戏剧才华。《以身作则》是一出喜剧,"张骏祥运用闹剧手法,突破了写实框架,演出中活泼明快而不轻挑,夸张而不过火;既体现了剧作思想又丰富了喜剧效果,让这个李健吾写出多年从无剧团上演的冷戏成为许多剧团纷纷演出的流行剧目"。③ 张骏

① 张逸生、金淑之:《在国立剧校两年》,《戏剧》1996 年第 3 期,第 5 页。
② 刘厚生:《他为中国话剧带来清新之风——怀念我敬爱的张骏祥老师》,《上海戏剧》2011 年第 1 期,第 31 页。
③ 刘厚生:《他为中国话剧带来清新之风——怀念我敬爱的张骏祥老师》,《上海戏剧》2011 年第 1 期,第 31 页。

祥强调民族性、民族风格与民族欣赏习惯。由他导演与布景设计的戏，如《蜕变》《北京人》《以身作则》《罗密欧与朱丽叶》等剧都充分地说明了这一点。① 另如，阎哲吾与剧专学生张石流合著的《导演方法论》中，较为系统地介绍和论述了梅耶荷德的"有机造型术"、瓦赫坦戈夫的"综合训练法"等导演艺术。这些观念的引入及其实践，丰富了剧专的戏剧理论与方法。

国立剧专教师戏剧观念的多元化，不仅表现在不同话剧观念之间，而且也体现在对同一话剧观念的认识和理解上。如在接受和介绍斯坦尼体系的过程中，金韵之主要围绕表演时意识如何控制下意识等问题展开讨论，陈治策则更偏重于探讨表演中的情绪类型，他还梳理了"直背""驼背"等每一常用动作的具体内涵等。如果说陈治策更多地强调技术性，那么金韵之则引入并重点讨论了表演的心理维度及其与技术的融合等。同时，由于斯坦尼体系的心理技术理论的流行，一些戏剧人有时存在着机械照搬之嫌。在深入研究基础上，王家齐在讲授"表演问题研究"时，曾对此进行了批评与反思，指出这些人将下意识的作用说得太玄，似乎演员可以完全忘掉自我。他认为表演就是表演。演员终究要先理解、想象、摹拟、控制去完成任务。即使看似下意识的动作，也可凭借准确的控制力做出来。② 应当说，剧专教师间多元的戏剧观念，以及对于戏剧理论的不同理解，在某种程度上具有互相影响、相互"纠偏"的作用。

剧专教师之间戏剧观念的碰撞，不仅体现在话剧方面（主要集中于对斯坦尼体系的认识和运用）上，而且也表现在话剧与戏曲的关系上（主要集中于对国剧或"新乐剧"的认识和理解上）。在倡导国剧运动时期，余上沅曾说，"一部愈完美的戏剧，它的音乐成分一定愈丰富……再过几十年大部分的中国戏剧将要变成介于散文诗歌之间的一种韵文的形式"。③ 剧专时期，余上沅与王思曾合作编剧的《从军乐》，他们"希望歌、舞、乐有机地结合为一体，使视听和谐一致，以体现群起从军、乐于从军，赋予从军以抗日崇高的新意识"。这戏由杨村彬导演，陈永倞设计，舞蹈指导是吴晓邦，张定和为作曲和音乐指导。余上沅在《〈从军乐〉后记》中说道，该剧在"歌（或声音与对话）、舞（或动作与姿态）、乐（显著的或不显著的）三方面都能够融合成一整体，并且和布景、灯光以及在剧场里看得见、听得见、感觉得到一切，都能打成一片，造成一个天衣无缝的、独立存在的艺术品"。④《从军乐》演出的成

① 蒋廷藩：《我的舞台美术启蒙老师张骏祥》，《戏剧》1996 年第 2 期，第 18 页。
② 朱琨：《剧专学习漫记》，《剧专十四年》，北京，中国戏剧出版社，1995 年，第 229 页。
③ 余上沅：《国剧》，《余上沅研究专集》，上海，上海交通大学出版社，1992 年，第 77 页。
④ 余上沅：《〈从军乐〉后记》，《余上沅戏剧论文集》，武汉，长江文艺出版社，1986 年，第 252 页。

功,使余上沅"相信拿它来做个启示做个基础,继续不断地努力,是可以走出新路来的"。①

《从军乐》演出的成功,很大程度上得益于杨村彬的导演。该剧在重庆演出时,得到了很高的评价。"全剧真是卡通式的表演,流线型的演出,配有音乐,道具简单,别创一种作风"。②《从军乐》的舞台"启示我们必须注意到:A. 剧本内容夸张的逼真。B. 表现的美。C. 演技的风格化。D. 调子的调韵与统一。……《从军乐》是值得去观看和学习的"。③《从军乐》的"卡通式的表演,流线型的演出"探索及其成功,为中国"新乐剧"的探索,提供了某种新的思路。

而对于话剧与戏曲之间关系及其融合的可能性,作为早期的通讯教师,后又直接加盟剧专的焦菊隐,则有着不同的认识。他在 1939 年时曾说:"我始终不相信,将来会有话剧、旧剧的混血产品,虽然有不少人在想象、在希望,在预先称此种理想中的剧艺为'国剧'。我相信,旧剧会接收话剧中的物质成因——如灯光、色彩及某种派别的布景——和话剧的方法;我也相信,话剧将来会接收旧剧的印象作用、速写的特性;但我至少不相信两者会水乳交融起来,或者此消灭了彼,或者彼消灭了此,正如西洋歌剧及乐舞之与话剧一样,是始终分开的。"④与余上沅一样,焦菊隐也对话剧与戏曲均有精深的研究,并对两种戏剧样式融合的可能性明确地提出了质疑。但这恰恰激发了他们对于该课题探索与研究的兴趣。据校友会《通讯月刊》记载,1942年 2 月,余上沅、焦菊隐、应尚能、陈治策等人,就"中国乐剧前途及本校乐剧科所应遵循之路线"等问题进行了讨论。⑤ 话剧、戏曲与音乐等多学科的大师级艺术家汇聚在一起,共同研究新乐剧及其教学等问题,是剧专发展史上值得书写的大事。然而遗憾的是,对其研讨的内容,各种相关史料上似乎均未记载。

三

除不同话剧观念间,以及话剧与戏曲间的交流与碰撞之外;国立剧专戏剧观念多元化的碰撞与交流,还体现在戏剧与音乐、舞蹈等不同艺术种类之

① 余上沅:《〈从军乐〉后记》,《余上沅戏剧论文集》,武汉,长江文艺出版社,1986 年,第 253 页。
② 王子歌:《略谈〈从军乐〉》,《文化新闻》1940 年 4 月 25 日,转引自《国立戏剧专科学校校友通讯月刊》第 1 卷第 6 期,第 8 页。
③ 宁宁:《看〈从军乐〉》,《国民公报》,1940 年 4 月 21 日。
④ 焦菊隐:《我们向旧剧界学些什么? ——演剧纪律之建立》,《焦菊隐文集》第 1 卷,北京,文化艺术出版社,1986 年,第 285—286 页。
⑤ 《母校消息》,1942 年 3 月《国立戏剧专科学校校友通讯月刊》第 3 卷第 5 期,第 1 页。

间。作为综合性的视听艺术,戏剧与音乐、舞蹈之间有着天然的姻亲关系。音乐、舞蹈不仅在表演基本训练方面丰富了剧专师生的技术与方法,提高了其声音、动作的舞台表现力,而且可能直接作为表现手段融于戏剧创作之中。应当庆幸的是,分别留学于美日,被认为是中国现代音乐、舞蹈的重要开拓者的应尚能、吴晓邦等,均曾受聘于国立剧专。尽管教学时间并不长,但他们所带去的当时世界上先进的音乐、舞蹈观念,声音、动作的科学训练方法等,而他们同剧专师生间的交流碰撞等,对于剧专表演艺术的探索无疑起到了重要作用。

从音乐角度,参与剧专教学并对其演出与研究产生影响的有应尚能、张定合等人。其中,应尚能于 1941 年被余上沅聘请为国立音乐学院声乐教授,并担任乐剧科主任。① 随他同去的音乐学院教师还有叶怀德(视唱练耳)、杨体列(钢琴)、姜希(理论、作曲)等人。据第十届乐剧科学生杨匡民说,乐剧科是为实验"乐剧"而办的;是以瓦格纳改革歌剧时,提倡的音乐、戏剧、舞台场景三位一体理论为依据的。因此,所设课程除了音乐理论、声乐、钢琴等课之外,戏剧、舞蹈以及舞台设计等课程并重。② 在这前后,应尚能陆续在《青年音乐》上发表了《声乐概论》等论文。他还在剧专教学中根据话剧台词的发音特点,探索出了一套适合于话剧演员的"嗓音训练法"。耿震等剧专学生都曾受惠于应尚能的发声技术理论与方法。这套话剧演员的嗓音训练方法,在他后来出版的《以字行腔》一书中也多有体现。

如前所述,余上沅、焦菊隐、应尚能等人,曾就中国乐剧发展及其教学等问题进行了讨论。剧专期间,应尚能常与焦菊隐一起"探讨诗歌与音乐戏剧问题",并为焦菊隐导演的《哈姆雷特》补写了让焦菊隐十分满意的"挖坟人"一角的插曲。③ 此外,另据校友会《通讯月刊》记载,焦菊隐与应尚能合作创作一出乐剧,并称"暑假前可由乐剧科学生排演","以为试验"演出。④不过遗憾的是,尽管有应尚能等音乐人的介入,以及同剧专戏剧教师的合作与交流,或许由于时间太短,并未曾对余上沅向往的国剧有过深入的实践探索。

从舞蹈角度介入并参与剧专戏剧创作实践的,当首推著名舞蹈艺术家

① 1941 年,作为青木关国立音乐学院创建者之一,应尚能在学院更换院长之后,却意外地被解聘了,随后即应聘到国立剧专。
② 杨匡民:《剧专学习生活点滴》,《剧专十四年》,北京,中国戏剧出版社,1995 年,第 312 页。
③ 陈玄、冯坤贤:《一代名师应尚能教授》,《情系剧专》,国立剧专在粤校友,1997 年,第469 页。
④ 《母校消息》,1942 年 3 月《国立戏剧专科学校校友通讯月刊》第 3 卷第 5 期,第 1 页。

吴晓邦。他反对动作的机械化和矫揉造作的姿态,主张以人体运动的科学法则研究形体动作与姿态。他撰文指出,舞蹈包括律动、节奏和构图三大要素,律动"是舞蹈作品上的基础"。他认为舞蹈"研究的范围是限于人体各关节在一般自然人身上所起的联系运动。研究这种联系运动,就好像初学拼字的人……一直到能够做起文章为止一样"。"研究的目的是为了人体律动上所起的形和线底差别,以及由形和线而起的人体上的表情的各种感觉"。① 他认为,新的演剧训练法"要在具体环境中加以扬弃去接受","要帮助青年演剧家去接受民族遗产,因为不认识新演剧法,一味盲目的接受"②,结果反而是有害的。

尽管吴晓邦在剧专教学时间并不长,却为剧专留下了丰富的艺术思想。他不仅带去了先进的舞蹈形体训练方法,而且创作了富于启发意义的舞蹈作品。1940 年吴晓邦在国立剧专创作了舞蹈《血债》(陈田鹤作曲)。他将中国风 8 字形的抒情步法运用于创作之中。舞踊的主体部分完全是写实的,而抒情步法的加入增强了作品的民族意味,"使整个作品变成中国形"。③ 吴晓邦创作的《丑表功》,刻画了一个丑官的舞台形象。该作品充分吸收了戏曲与民间表演艺术元素,人物刻画极为鲜明,对于如何创造性地转化运用传统与民间艺术资源,为剧专学生在创作方向与思路、方法等方面提供了一种成功范例,具有多种启示意义。

在一所不大的戏剧学校里,激荡着多种先进的戏剧等艺术思想。这不但大大地丰富了教学内容与教学方法,而且也为教师们提供了一个相互切磋与学习的机会。对此,曹禺曾说:"当时我不过二三十岁,精力较好,不仅教书,也当导演、演员;还要写剧本及改编、翻译外国剧本……这种广泛的戏剧实践,使我吸收了丰富营养,对创作大有裨益。"④余上沅也曾说:"十年以来,我不断的教课,各种主要课程我几乎都教过。我差不多每年都排一个戏:表演训练和导演成了我的特殊兴趣。本校一切演出,我都参与其事"。"我从学生的工作,尤其是同事的工作上,学习了很多不可估价的宝贵知识"。⑤ 这些话语,我们不应只作一般性的谦辞来理解,尽管我们难以明确指出相互产生了何种具体的影响。

在国立剧专的十四年发展历程中,自始至终都充满着多种戏剧观念及

① 吴晓邦:《舞蹈艺术讲话(上)》,1940 年 7 月《新中国戏剧》第 2 期,第 31 页。
② 吴晓邦:《论"做工""演技"及其他》,1940 年 6 月《新中国戏剧》第 1 卷第 1 期,第 20 页。
③ 吴晓邦:《论"做工""演技"及其他》,1940 年 6 月《新中国戏剧》第 1 卷第 1 期,第 19 页。
④ 曹禺:《〈剧专十四年〉·序》,《剧专十四年》,北京,中国戏剧出版社,1995 年,第 2 页。
⑤ 余上沅:《三省吾身》,《余上沅研究专集》,上海,上海交通大学出版社,1992 年,第 140 页。

其与音乐、舞蹈等之间的交流与碰撞。20世纪30年代末至40年代初几年中，似乎尤为如此。当时大师云集，研究与探索的氛围也十分活跃。然而遗憾的是，由于时局动荡，随着剧专建制的撤销，其十数年里在多元中的碰撞与交流、探索和积累的成果，终未及进行系统整理与研究。而所幸的是，这一历史任务由曾为剧专一员的焦菊隐、杨村彬等人承续下来，并取得了辉煌的成果。

第五章　剧专与同时期话剧
教育之比较

　　研究国立剧专,既需将其置于现代话剧教育史上进行某种对比,亦需将其与同时期的现代话剧教育进行比较。如果说历史的纵向比较,能有助于更清晰地认识对象的发展性及某种历史贡献的话;那么通过同时期的横向比较,则能更多地突出对象的独特性及某种不足。因战争等原因,20世纪三四十年代的中国形成了国统区、解放区及"孤岛"等不同的政治文化体制,并深刻地影响到其话剧及话剧教育。这里准备将国立剧专同解放区的延安"鲁艺"、"孤岛"上海的中法剧艺学校和华光剧专进行比较。国统区中最具代表性,同时也是最重要的戏剧教育家为余上沅与熊佛西。由于他们在民国时期的戏剧教育经历具有很多相似性,时间长达二十多年,且熊佛西先后主持了几个戏剧学校,故此这里准备将两人民国时期的话剧教育进行整体性比较,以便能更清晰地了解两人的戏剧观与戏剧教育观,以及国立剧专话剧教育方式与教学方法的特征等。

第一节　余上沅与熊佛西民国
时期的话剧教育

　　作为现代中国最有影响的两位戏剧教育家,余上沅与熊佛西尽管早年经历相似,而戏剧及戏剧教育观念却有着较为明显的差异。余上沅的戏剧教育观念更具连续性,熊佛西的戏剧教育观念则更具发展性。"北京艺专"期间,余上沅因太过执着的国剧理想不断抬头,而"改写"了其教育观念。主持国立剧专期间,他则能游刃有余地处理其戏剧与戏剧教育观念间的关系。余上沅往往是在一定研究基础上提出一个理论假说,再围绕其开展戏剧实验,这些比较明显地体现于其戏剧教育中。在话剧中国化问题上,比较而言,余上沅更偏重于戏曲,而熊佛西则似乎更偏爱民间戏剧形式。两人都对

办刊与办学并重,注重培养学生的研究素质。抗战促使两人戏剧功能观转变,并直接或间接地影响了其戏剧教育观念。在主持四川省立戏剧教育实验学校期间,熊佛西以"战时""军事化"将该校同传统意义上的戏剧学校区分开来。余上沅则以话剧科和高职科分类培养方式,既坚守了戏剧的艺术性,又实现了抗战宣传职能。

<div style="text-align:center">一</div>

作为中国现代最著名的戏剧教育家,余上沅与熊佛西的生活轨迹、学习与工作经历具有很大的相似性。余上沅与熊佛西两人年龄相仿,分别出生于 1897 年与 1900 年;都在国内上大学,前者先后就读于武昌文华书院和北京大学,后者就读于燕京大学;都在学生时代就爱上了戏剧,并参与了学生演剧。两人分别于 1923 年和 1924 年先后留美学习戏剧,其中余上沅先后在卡内基大学艺术学院和哥伦比亚大学专攻西洋戏剧文学与剧场艺术等,熊佛西则在哥伦比亚大学研究院学习;在哥伦比亚大学期间,两人即常在一起探讨戏剧。两人先后于 1925 年和 1926 年回国,并参与倡导"国剧运动"。余上沅与赵太侔、闻一多等人一同创办北京艺术专门学校戏剧系,后由熊佛西接手主持;余上沅后又在熊佛西主持的北平大学艺术学院戏剧系中任教。1929 年,两人共同成立了"北平小剧院"。余上沅于 1935 年创办国立戏剧学校,任校长一职十四年。熊佛西则于 1932—1936 年在河北定县进行农民戏剧实验;抗战期间,在成都创办四川省立戏剧教育实验学校,并任校长;1941 年,熊佛西辞去该校校长一职,就任中央青年剧社社长、陪都实验剧团团长;1947 年,接替被迫离职的顾仲彝,出任上海市立实验戏剧学校校长。

尽管民国时期余上沅与熊佛西的经历具有较多相似性,但就戏剧观念而言,两人的区别还是比较明显的。首先,相对而言,如果说熊佛西更具实干家气质,那么余上沅则似乎更富理论家气质。余上沅和熊佛西都是在五四前后接触戏剧的。熊佛西直接参与了已为余绪的文明戏编导和演出工作,编制了《徐锡麟》《十万金镑》等幕表戏,创作了《新闻记者》《青春底悲哀》等剧本;余上沅于大学期间(及随后两年的工作期间),即翻译了美国马太士的《作戏的原理》,在《晨报》副刊上发表了数十篇戏剧理论与评论文章,研究了西方 22 位戏剧家的剧本,并探讨了其演出和剧场情况。留学美国期间,除看戏和读书外,熊佛西创作了《长城之神》《一片爱国心》等五部剧本;余上沅在美国学习期间,除研习编剧、演出及舞台管理外,还选修了发音术、舞台技术等,对戏剧艺术,尤其是舞台实践有了较为系统的了解和认

识。留美期间他曾为《晨报》副刊撰写了 19 篇戏剧通讯,对西方剧场艺术进行了较为全面而细致的考察与研究。也就是说,两人自开始即显示出明显不同的戏剧兴奋点。

客观地讲,熊佛西没有余上沅那种鲜明的理论家气质,然而他的戏剧理论语言质朴,表达通俗易懂,写作中往往似乎预设了一个读者或听众,在娓娓道来中深入浅出地指导人们如何进行戏剧创作。尽管余上沅也写了《表演艺术》等具体探讨表演技术的文章,但是更能代表其特点、影响也更大的是他那些更为宏阔的理论性文章,如《中国戏剧的途径》《国剧运动·序》等。熊佛西撰写并收录于《佛西论剧》与《写剧原理》中的文章,主要围绕"戏剧是什么""怎样写剧""怎样导演""怎样表演"等基本问题展开讨论。这些著述成为当时中国话剧教育课程建设的重要内容。《写剧原理》是中国"第一部关于戏剧原理的比较有系统的书"[①]。《佛西论剧》与《写剧原理》,为推进彼时对戏剧特性和基本原理的认识起到了积极作用。

其次,较之熊佛西,余上沅更注重戏剧的形式美和艺术性。余上沅与熊佛西初涉剧坛,恰逢新青年派反旧戏和批文明戏之时。这期间,依托于新文化运动,以社会现实为题材的问题剧风行一时。注重戏剧艺术性的余上沅对于艺术粗糙的问题剧颇不以为然,他认为:"各种问题做了戏剧的目标;演说家,雄辩家,传教师,一个个跳上台去,谈他们的词章,听他们的道德。艺术人生,因果倒置。"[②]问题成为戏剧创作的目标,应当说并非是戏剧人自觉的美学追求,更多的是他们艺术创作能力没能跟上思想表达的脚步,亦即形式未能很好地驾驭与融合主题表达的需要。余上沅一定程度上指出了当时社会问题剧客观存在的问题。然而其指摘似乎又过于严厉,对于初创期的中国话剧而言,此类毛病似乎在所难免;同时也暴露出余上沅的某种艺术至上主义思想。但是随着对国内现实日益清晰的认识,尤其是抗战爆发,他对社会现实的关注也在逐步加强。值得一提的是,对戏剧艺术性的强调贯穿了余上沅整个戏剧历程。而熊佛西则更注重戏剧的题材,这些从他对"国剧"的界定也可见一斑。

留学美国时,熊佛西即与余上沅、赵太侔、闻一多等人互相切磋戏剧,并参与到国剧运动的讨论中。但是我们也应当清楚地看到熊佛西与余上沅等人的戏剧观念有着很大的差异。余上沅尚在留美期间,即与赵太侔、闻一多

① 熊佛西:《〈写剧原理〉自序之二》,《熊佛西戏剧文集》(下),上海,上海文艺出版社,2000年,第 614 页。
② 余上沅:《国剧运动·序》,《国剧运动》,上海,新月书店,1927 年,第 3 页。

等人勾勒出了创建"国剧"的理想图景,回国后以《晨报》副刊为阵地大力倡导。关于"国剧",余上沅曾说:"一幅图画,无论它是什么写实派或自然派,如果没有纯粹图案去做它的脊椎,它决不能站立起来自称艺术。戏剧虽和人生太接近,太密切,但是它价值的高低,仍然不得不以它的抽象成分之强弱为标准。"①倡导国剧运动期间,余上沅关注更多的是其抽象的"纯粹艺术",而非其现实人生意义。与余上沅不同,熊佛西认为:"戏剧是人生的摹仿,是创造人生的艺术,不是抄袭人生的技术。"他注重戏剧对现实的模仿,不过反对机械的和抄袭似的模仿。他对国剧的理解,与余上沅等人有着本质的不同。他认为:"戏就是戏,不管中国戏外国戏,不应该有写实写意之分"。② "中国的国剧即'中国人'作的'剧'。剧既是中国人作的,不管他采用的是何种技术,当然它的思想和背景都是'中国的'"。③ 在他看来,"国剧与非国剧是一个内容问题,不是形式问题"。④ 对内容性元素的注重和强调,使熊佛西的国剧观念迥异于余上沅。

再次,两人的"理论—实践"关系模式有着明显的差异。余上沅往往是在一定研究基础上提出一个理论假说,再围绕其开展戏剧实践(即他所说的实验),并一定程度上影响其戏剧教育观念。余上沅在初涉剧坛不久,确定其国剧理想之后,便为之进行了持久的努力。且不说他在 1920 年代为国剧探索所做过的努力(如为建立"北京艺术剧院"的奔走等),即使十年后在主持国立剧专期间,其建构"歌、舞、乐"融合性戏剧的理想表明,他未曾放下其国剧理想(如创作《从军乐》等)。一般而言,二三十年中围绕某一具体理想而不懈努力,往往可能反被该观念所拘囿,以至于走向狭隘和僵化。幸而余上沅的国剧观念本即极具开阔性和张力性,并能随着时代变化,能及时地修正自身戏剧观念的某种片面性,如走出了艺术至上主义,关注社会现实等。不过遗憾的是,对于其戏剧构想,余上沅持续深入地进行实践探索的并不多。当然,这与战时办学耗费了他太多的时间和精力有着很大关系。

与余上沅不同,熊佛西则是在戏剧活动中发现和重新认识戏剧不同特性的。熊佛西的戏剧观念有着较为明显的转变期。按熊佛西自己的说法,其戏剧观念发生巨大变化,当始于定县的农民戏剧实验。他于 1932—1936 年在河北定县进行了农民戏剧大众化实验。尽管通过之前对国剧的解释,

① 余上沅:《国剧运动·序》,《国剧运动》,上海,新月书店,1927 年,第 5 页。

② 熊佛西:《佛西论剧》,上海,新月书店,1931 年,第 99 页。

③ 熊佛西:《佛西论剧》,上海,新月书店,1931 年,第 150 页。

④ 熊佛西:《佛西论剧》,上海,新月书店,1931 年,第 150 页。

可以看出熊佛西对戏剧内容性因素的重视,但是在主持定县农民戏剧实验运动之前,其戏剧价值观念还存在着某种摇摆不定的状态。比如他为北平小剧院导演的《茶花女》,观众批评其"无时代性",但是他与余上沅一同"拿'艺术是超时代的'话来反驳",以致引起当时北平某些人士"对此颇为不满"。① 也就是说,在熊佛西民国时期戏剧生涯中,定县农民戏剧实验运动对其重塑戏剧观念产生了十分重要的作用,让他发现了戏剧与农民等底层民众之间的关系,以及戏剧演出的多种可能性;抗战全面爆发后,他又发现了戏剧与民众及时代之间的关系,并在四川省立戏剧教育实验学校中倡导某种军事化意味的教育模式。

二

余上沅与熊佛西尽管经历相似,但是在戏剧的艺术取向、功能观念及"理论—实践"关系模式等方面都有着明显差异。这些对其戏剧办学产生了较为直接的影响。那么在前后相继主持或参与主持"戏剧系"期间(其时作为教授的余上沅所起的作用,并不低于作为系主任的赵太侔),两人的戏剧教育观念存在着怎样的异同呢? 差异背后有着怎样的深层原因呢?

首先,在培养目标上,赵太侔、余上沅主持"北京艺专"戏剧系期间,注重培养新的表演和舞台装置方面的专业人才;而熊佛西主持期间则强调培养戏剧领导人才。在此指导下,余上沅、赵太侔将学生在专业上分设表演与布景二组进行培养。接手北京艺专戏剧系后,熊佛西则认为:"任何新的文化事业要争得一个稳当的社会地位,非得有多数的领袖人才出来领导不可。"据此,他认为"戏剧系主要的目的应该是戏剧领袖人才的培养。戏剧系应该是训练戏剧各方面人才的大本营,戏剧系应该是新兴戏剧的实验中心"。② 在熊佛西的主持下,戏剧系形成了兼顾理论与实践,培养戏剧领导人才和"一专多能"的教学观念。同时熊佛西也认为:"在当时,也并不是不需要表演和装饰的人才,但希望培植有领袖才能的演员和设计者。"③

不难看出,余上沅、赵太侔主持戏剧系期间,注重培养新的表演和舞台装饰专业人才,未必没有某种隐藏目的。他们回国后的最初目的是建立"北京艺术剧院",以实验其国剧理想。在多方努力未果后,他们退而求其次,于

① 《熊佛西导演茶花女》,1932 年 12 月《出版消息》第 2 期,第 18 页。
② 熊佛西:《戏剧大众化之实验》,南京,正中书局,1947 年,第 12 页。
③ 熊佛西:《戏剧大众化之实验》,南京,正中书局,1947 年,第 12 页。

1925 年创办北京艺专戏剧系。换言之,北京艺专戏剧系的创办、课程设置及培养目标等方面都藏着国剧理想的影子。在其建立"北京艺术剧院"理想尚存的情形下,戏剧系可能是按照培养剧院演员目标而进行教学的。这些不仅体现于其专业分组上,也明显地反映在其课程设置上,比如安排的实习课程多,而理论课程少。

事实上,余上沉等人的办学成果也不能说不成功。1926 年初,北京艺专戏剧系演出了《获虎之夜》《压迫》等剧,并大获成功。然而为试验其国剧理想,余上沉等人在第二学期,却较大幅度地增加了戏曲类课程,大大地挤压了学生话剧学习时间。显然,这与最初的教学规划相背离了,并由此引发了张兰璞、谢兴(章泯)等学生的强烈抗议。其时恰逢时局动荡,余上沉等人无奈辞职,而将学校委托于留美回国的熊佛西。熊佛西接替赵太侔和余上沉,主持北京艺专戏剧系工作,让这一 20 世纪 20 年代中国最重要的戏剧学校教育不至于夭折,并培养出了章泯等对未来中国戏剧发展起到了重要推动作用的人才。这本身即是熊佛西对于中国现代话剧教育的一大贡献。

显然,余上沉和赵太侔的戏剧教育观念本身是明确的,然而太过执着的国剧理想不断抬头并干扰了其教育态度。也就是说,这一时期的余上沉没有能够很好地处理其戏剧理想和戏剧教育之间的关系,并使前者压抑了后者,从而让戏剧系变相成了他们实验其国剧理想的阵地。从强调培养实用人才的培养目标,重实践而轻理论的课程设置,到加强戏曲类而削弱话剧类课程,一步步变化的背后都是这一戏剧观念在暗中操纵。然而学校毕竟是教育机构,而非由志同道合者所组成的实验剧社,且这种戏剧理想似乎也与接受过五四新文化影响的学生的追求不相符。值得注意的是,五四以后成长起来的一批学生,在专业目标上都有其自身的选择与坚持,并敢于表达其看法。无论是"北京剧专"时期的"倒陈(陈大悲)",还是"北京艺专"戏剧系时期对赵太侔、余上沉的抗议均如此。

在主持戏剧系工作时期,熊佛西对余上沉等人的工作进行了"纠偏"。在熊佛西看来,这种"纠偏"主要体现在三个方面,即以话剧教育为主、以培养领袖人才而非实用人才为目标,以及对理论与实践不对等的结构关系进行了调整。这些都最终落实到了课程设置上。为此,熊佛西较大幅度地添加了理论方面的课程,对"戏剧系原有的课程便有了根本的更易"[1],增添了西洋戏剧文学、戏剧原理、中国戏剧史、皮黄昆曲研究、元曲等课程;

[1]　熊佛西:《戏剧大众化之实验》,南京,正中书局,1947 年,第 12 页。

同时为了使学生得到基本的知识,还增加了社会学、哲学、心理学、文学概论等课程。

如前所说,余上沅和赵太侔在提出北京艺专戏剧系的教育理念时,同样强调兼顾理论与实践;课程计划及第一学期执行中,也是以话剧教育为主。不过由于其戏剧理想对于戏剧教育的某种扭曲,从而在教学过程中出现了某种变形。也就是说,熊佛西"纠偏"的三方面中,真正体现了两人戏剧教育观念差异的主要在于第二点,即培养领袖人才还是实用人才。应当说,熊佛西提出的培养领袖人才的教育目标,对于当时的中国剧坛而言,是很重要的。然而熊佛西所说的领袖人才,在很大程度上接近于专业人才的含义。从这个意义上讲,两人的培养目标又是一致的。

其次,两人对学生天赋与教学训练间的关系有着不同看法。余上沅曾说:"天才是谁都多少有一点的,问题只在如何去发展它,换句话说,演员须要训练。"他说,小孩是最具表演天才的,然而具有"表演天才的小孩子",并非都能成为成功的表演艺术家,"足见天才不是可靠的,此外还得需要训练"。[①] 他认为,"将来的理想演员,大多数非从广义的训练学校出身不可"。[②] 对基本训练的强调是余上沅一贯的教学主张,不仅体现在"北京艺专"期间,而且也贯穿于剧专的十四年办学历程中。而熊佛西则认为:"一个好的演员的成功,至少有百分之六十要靠天赋的才能,训练只占百分之四十。"[③]通过对戏剧系前后的课程设置比较可以看出,相对而言,余上沅对学生的基本训练和排演实践等更为重视,而熊佛西则对学生的综合人文素养更为强调。这种差异在某种程度上也旁证了上文熊佛西所说的,他更注重培养领袖人才,而余上沅更偏重于培养实用人才。

再次,两人都对办刊与办学并重,注重培养学生的研究素质。剧校式教学中,学生在融汇理论学习和舞台实践基础上进行自主研究,是十分必要的。在熊佛西 1929 年 5 月创办的月刊《戏剧与文艺》上,主要刊载的就是该系学生与教师的研究或翻译的文章,其中学生的文章占相当比例。该刊前后出版了 12 期,其中,张鸣琦、谢兴(章泯)、王瑞麟等发表了《舞台上的色彩》《小剧场运动与中国戏剧》等多篇文章。1930 年 4 月,贺孟斧、杨村彬、王家齐等学生还自办月刊《戏剧系》,出版了 2 期。该系于 1929 年还出版了

① 余上沅:《论表演艺术》,《表演艺术论文集》,江安,国立戏剧专科学校,1941 年,第 3 页。
② 余上沅:《"画龙点睛"》,《余上沅研究专集》,上海,上海交通大学出版社,1992 年,第 80 页。
③ 熊佛西:《论表演——写给一位戏剧青年的第五信》,1941 年 9 月《戏剧岗位》第 3 卷第 1—2 期合刊,第 5 页。

《国立北平大学艺术学院戏剧系第一届毕业同学论文集》,其中收录了谢兴
(章泯)的《梅伊阿特的剧场观》等论文6篇。这些学生结合所学内容,广泛
接触欧美和苏俄的演剧理论,在校学习期间就逐步形成了自己的演剧观念
和主攻方向,如章泯、杨村彬、王家齐等之于导演艺术,贺孟斧、张鸣琦等之
于舞台美术。正是这种理论与实践兼顾,以及开阔的艺术视野,使其成为未
来中国话剧演剧事业中的中坚力量。章泯、贺孟斧成为中国最早翻译介绍
和实践斯坦尼斯拉夫斯基演剧理论的戏剧人之一;章泯、贺孟斧、杨村彬是
致力于民族化演剧体系的重要探索者。

　　由于余上沅、赵太侔在"北京艺专"时间过短,且忙于倡导国剧运动,
因而未曾创办与教学相呼应的报刊。但是在接下来主持北平小剧院和国
立剧专期间,余上沅都注重通过办刊以呼应办学。这里以其剧专期间的
办刊活动为例予以简要讨论。与熊佛西的自主性办刊不同,余上沅主要
依托于《中央日报》开辟了副刊《戏剧周刊》等①。该刊尽管也刊发了不少
外稿,但主要还是剧专师生的学术阵地,发表了冼群、何治安、文治平等大量
学生的稿件。迁往江安后,于1939年5月创办了《国立戏剧学校校友通讯
月刊》②。

<div align="center">三</div>

　　余上沅主持创办国立剧校两年后,抗战就全面爆发。国立剧校成立之
时,即明确了其办学目标是"研究戏剧艺术,养成实用人才,辅助社会教育",
将辅助社会教育作为人才培养的重要目标。抗战开始以来,剧专不仅"教材
完全用抗战剧本"③;而且专门成立三年制高职科,以"供应社会教育事业之
急需"④。显然,随着抗战全面爆发,余上沅的戏剧功能观发生了很大变化。
较之余上沅,抗战期间熊佛西戏剧功能观的变化更为明显。继主持北京艺
专戏剧系工作和深入定县从事大众化戏剧实验之后,他于1938年在成都创
办了四川省立戏剧教育实验学校。由于该校成立于抗战中,熊佛西更为注
重戏剧的社会功能。

　　首先,两人在话剧中国化问题上呈现出不同的取向,比较而言,余上沅

① 前八期名为"戏剧副刊",自第9期更名为"戏剧周刊",第26期后又更名为"戏剧"。该刊
　创办于1936年1月,停办于1937年8月,共出版了83期;后于1938年9月复刊,停办于
　1938年12月,共出版14期。
② 后因学校"升专",而更名为"国立戏剧专科学校校友通讯月刊"。据现有资料看,当停刊于
　1944年12月,共出版了6卷3期。
③ 余上沅:《关于〈奥赛罗〉的演出》,1938年7月2日《新蜀报》第3版。
④ 《课程》,《国立戏剧专科学校一览》(一九四一),第31、43页。

更偏重于戏曲,而熊佛西则似乎更偏爱民间戏剧形式,这一点也直接体现于其教育教学活动之中。在旗帜鲜明地倡导国剧运动失败之后,尽管余上沅似乎很少再提及国剧,但他却始终没有放下其国剧理想。除在剧专创办了乐剧科之外,他在主持国立剧专的十四年中,最为人称道者之一即是其延揽各种人才和兼容并包的办学思想。不可否认,这一办学观念活跃了剧专的学术氛围,开阔了学生的戏剧视野。事实上,这些也都契合于其自己的戏剧理想。他曾不无深情地说道:"我们很早就在戏剧演出上有一种理想,就是设法使歌、舞、乐三方面都能打成一片,融合成一个整体,这个理想并不空洞,是很有可能性的。"他又说:"这个理想,并不是一两个人或一两个团体所能完成得了的",需要"大家来精诚团结","替中国演剧体系,打开一条新的出路来"。① 在歌、舞、乐的融合中创建一种新剧,亦即"国剧"的另一表述,并在此基础上提出了创建中国演剧体系的宏伟图景。其延揽多种人才的办学观念、开办乐剧科的实践与其国剧理想取得了某种"共谋"。

在河北定县开展农民戏剧大众化实验之后,熊佛西的话剧中国化似乎更多地聚焦于民间化和大众化。这在其四川省立戏剧教育实验学校的办学中体现得较为鲜明。在参加 1938 年戏剧节成都市抗敌宣传公演之时,该校演出的是新型灯舞会戏《双十万岁》。该剧由杨村彬、王瑞麟和刘念渠等人集体创作,在演出形式上不同于"一切过去在舞台上或街头上演出的戏剧",也异于 1938 年杨村彬导演的"儿童节在成都演出的《儿童世界》"。② 该剧以话剧形式为基础架构,吸纳了灯、舞、歌等多种民间艺术形式,具有较强的实验性,比较集中地体现了熊佛西、杨村彬等人的戏剧观念。

其次,戏剧功能观的改变,直接或间接地影响了两人的戏剧教育观念。国立剧专兼顾对戏剧艺术性的坚守与对戏剧社会教育的积极参与。为更好地服务于抗战,剧专于 1940—1948 年开办了三年制高职科。高职科开设了"社会教育""社教实习""乡村建设问题""民间戏剧及杂技"以及"宣传术",乃至宣传画等针对性较强的课程。而话剧科中则基本未涉及此类宣传性较强的课程。也就是说,余上沅对坚守戏剧的艺术性与抗战宣传责任进行了区分,后一职能更多地是由高职科学生承担。在他的主持下,国立剧专的话剧观念具有浓浓的学院派气息,并因此而受到某种质疑和批评。然而,在战时大力强调戏剧的宣传教育之时,余上沅对于戏

① 余上沅:《第三届戏剧节纪念特辑·我的期望》,1940 年 10 月《抗敌戏剧》第 2 卷第 12 期,第 2 页。

② 念渠:《本校演出〈双十万岁〉》,1938 年 10 月 8 日《四川省立戏剧教育实验学校校刊》第 2 期,第 6 页。

剧的艺术性本体的强调无疑是十分必要的,对于一所戏剧专门学校而言,更是如此。余上沅对戏剧艺术本体的强调,避免了让国立剧专沦为某种宣传团体的危险。

熊佛西直接将四川省立戏剧教育实验学校校训概括为"本艺人的热情,守军队的纪律,以戏剧为教育,完成心理建设"。他说:"这是我们的志愿,也是我们对于新剧艺和剧人的看法,也是我们办学的方针。"①与国立剧专一样,为更好地辅助社会教育,学校增设了"高职科",且有针对性地开设了"宣传术"。而比剧专更富政治热情的是,其本科教育也开设了"政治学"和"军事训练"等课程。熊佛西明确地提出:"这个学校不是一个传统的学校。它是适应战时需要的一个新兴社会教育的机构。它是后方抗战宣传的一个枢纽"。② 在主持四川省立戏剧教育实验学校期间,熊佛西始终强调时代和社会的特殊性,以"战时""军事化"将该校同传统意义上的戏剧学校区分开来。

值得一提的是,戏剧功能观和教育观的变化,甚至一定程度上改变了熊佛西具体的教学观念。而这些在余上沅身上则没有明显的体现,抗战期间剧专在训练等教学内容方面并没有明显变化。主持四川省立戏剧实验学校期间,较之于形体训练,熊佛西更为注重内心修养的训练。这是其戏剧教学观念一个比较明显的变化。他认为:"训练中的内心修养,我觉得比现在一般人所有的而特别注重的基本训练更为重要"。③ 对心理建设的强调是同他对戏剧现实内容的关注相一致的。他进而提出:"有时我颇怀疑'姿态表情'、'声音表情'之类的基本训练的功效,这些东西对于一个初学表演的人固然不无补益,但其效果是有限度的。假使指导不得法,并且是有害的。"客观地讲,这里熊佛西为突出心理建设,而对基本训练似乎有某种贬抑之嫌。但是他又接着说道:"因为哭和笑是人类内心复杂的心理表现,我们决不能用固定的方式来表现它。'立定'、'稍息'虽然是军人必修的课程,但立定、稍息对于作战是没有什么关系的。所以现在一般人训练演员的方法是应该改进的。"④也就是说,熊佛西并未否定基本训练的意义,而是指出当时的基

① 熊佛西:《本校的旨趣》,1938 年 10 月 1 日《四川省立戏剧教育实验学校校刊》第 1 期,第2 页。

② 熊佛西:《本校的旨趣》,1938 年 10 月 1 日《四川省立戏剧教育实验学校校刊》第 1 期,第2 页。

③ 熊佛西:《论表演——写给一位戏剧青年的第五信》,1941 年 9 月《戏剧岗位》第 3 卷第 1—2 期合刊,第 5 页。

④ 熊佛西:《论表演——写给一位戏剧青年的第五信》,1941 年 9 月《戏剧岗位》第 3 卷第 1—2 期合刊,第 5 页。

本训练需要进一步改进,尤其是需要加强形体与心理之间的内在联系,而非单纯强调形体训练。

再次,因两人戏剧教育观念的某种差异,两校社会服务的方式也呈现出不同的特点。国立剧专的主要职责是教学、研究与演出实践。这也就决定了剧专服务于抗战方式的多样化。在抗战特定情境下,国立剧专一方面长期组织学生利用节假日开展街头演出;另一方面则是运用学生公演活动机会,多将剧目选择与时代环境结合起来,或明或暗地配合社会宣传教育。同时,剧专在开展演剧宣传活动的同时,坚持戏剧探索,坚守戏剧的艺术立场。当然,对于戏剧艺术坚持探索,绝不仅仅限于国立剧专一家①。但毋庸置疑的是,国立剧专对于戏剧艺术的探索,尤其是对于表演基本训练的探索与总结,并通过其学生不断传播,无疑对推动抗战时期大后方的戏剧艺术发展起到了重要作用。从这个意义上讲,国立剧专服务于抗战的方式具有某种唯一性。此外,剧专还设立有研究部,其目的在于"调查全国各地新旧剧之演出的实况,剧团组织,剧院设备,刊物出版,及剧本创作与翻译情形,以通信或其他方法辅导全国戏剧运动,为全国剧运之总枢纽"。② 遗憾的是,这些目的最后未能真正实现。

与已有几年积淀的国立剧专能够从演出、培训、研究等多方面服务社会不一样,刚成立不久的四川省立戏剧教育实验学校服务社会的方式主要是演出本身,但是其演出方式具有较为鲜明的特点。经过在河北定县数年的农民戏剧实验之后,熊佛西曾建议建立国家、省立、市立及县、区、村等各级剧场,从而在全国形成一个"戏剧网",进而全面推进戏剧艺术的发展。这一宏伟构想的实施显然是有着相当难度的。在主持四川省立戏剧教育实验学校期间,熊佛西局部性地推行了这一计划。学校与"新都双流县政府合作,以该县为我们学校实习区。我们预备在新都双流成立县单位,区单位,和村单位的剧场各一座。并预备与各专员公署合作,到各县去巡回公演"。③ 熊佛西将学校戏剧教育与社会戏剧教育联系在一起,后者作为前者的实习区,为前者提供场所等;前者为后者提供演出服务。与国立剧专到周边的宜宾、自贡等地临时性公演不同,这种合作模式是长

① 比如当时在重庆、桂林,乃至孤岛上海等地,张骏祥、陈鲤庭、郑君里、史东山等人都在演出实践中不断对戏剧艺术进行探索,并同时进行着演剧艺术理论研究。

② 余上沅:《旅行公演致辞》,《国立戏剧学校第一次旅行公演》,南京,国立戏剧学校,1936年,第29页。

③ 熊佛西:《本校的旨趣》,1938年10月1日《四川省立戏剧教育实验学校校刊》第1期,第2页。

期性的。然而这种长期性合作演出模式也对剧目更换等方面也提出了更高的要求。

第二节　剧专与延安"鲁艺"的
话剧教育

延安"鲁艺"戏剧系与国立剧专分属抗战时期边区和大后方最有代表性的两所戏剧学校(系)。如果说在走向正规化的过程中,两校(系)之间尽管存在着较为明显的差异,如"鲁艺"更为强调教学的政治色彩、与民间联系更为紧密等,但也有着某种一致性,如都在努力完善课程教学内容等;那么在"鲁艺"正规化计划搁浅之后,两者的差异则日趋明显。与国立剧专不同,在独特的政治和地方文化环境下,延安"鲁艺"逐步形成了与民间的"双向互动"交流机制。正是基于这一机制,"文艺整风"运动后,"学院派"与"街头派"、话剧与民间表演艺术、课堂所学与演出所用之间的壁垒得以打通,并推动延安"鲁艺"对新的民族戏剧形式的探索与建构。尽管国立剧专师生也曾进行过大量的流动演出,但是各种民间文艺形式始终未曾进入其课堂教学的视野,并因此而始终未能真正走向民间。

一

延安"鲁艺"存在的时间(1938—1945 年)尽管短于国立剧专(1935—1949 年),却也几乎贯穿了整个抗战时期。在近八年的办学历程中,延安"鲁艺"戏剧系经历了三个阶段:1938—1940 年的初创期,1940—1942 年的走向正规化阶段,1942—1945 年的走向"大鲁艺"阶段。国立剧专也主要经历了三个阶段:1940 年"升专"(升为专科)前的阶段,1940—1944 年的五年制阶段,以及 1944—1949 年的"三·二"制阶段(所谓"三"是指对入学程度的要求,即高职科直升或高中毕业学生,"二"则是指两年学制)。两校(系)都经历了两次转折性变化,这在延安"鲁艺"戏剧系那里体现得尤为鲜明。如果说两次转变中,国立剧专更多地体现为因"升专"和学制的几次变化,而使教学更为细致深入的话;那么延安"鲁艺"戏剧系在走向正规化和"大鲁艺"过程中则涉及戏剧活动和艺术的某些本质性变化。基于此,这里拟按阶段对两校(系)的话剧教育展开探讨。

首先,两校(系)在教育方针上显示出了较为明显的区别。初期,延安"鲁艺"提出的教育方针是,"以马列主义的理论与立场,在中国新文艺运动

的历史基础上,建设中华民族新时代的文艺理论与实际,训练适合今天抗战需要的大批艺术干部,团结与培养新时代的艺术人材,使鲁艺成为实现中共文艺政策的堡垒与核心"。① 这里指出了学校教育的目标,明确了其社会服务的目标;不仅强调戏剧的社会功用,而且突出了戏剧的艺术本体地位。其中的核心是"以马列主义的理论与立场"及"使鲁艺成为实现中共文艺政策的堡垒与核心"。较之国立剧专"研究戏剧艺术,养成实用戏剧人才,辅助社会教育"的教育方针,"鲁艺"的教育方针,指向性无疑更为明确具体。尽管如此,"鲁艺"有些学生还"曾在会议上表示他对这个方针是模糊的",也就是说,"这个方针在鲁艺还没有完全明朗化"。② 为此,李维汉曾于1939年4月在"鲁艺"就其教育方针进行过报告。这些表明"鲁艺"的部分学生十分注重学习和工作的方向性。

其次,两所戏剧学校(系)几易学制,其学制都具有因"时"而变的特点。初期延安"鲁艺"戏剧系的学制为九个月,当时称为"三三制",即先在校学习三个月,然后外出实习三个月,再回校学习三个月。不过由于当时抗日民主根据地戏剧人才太少,外出实习者后来留在了当地工作,大多没有回校继续学习。从第三届开始,"鲁艺"戏剧系的学制又改为初级和高级两段式学习模式。所谓初级阶段即是按系学习,而高级阶段则是各系又分专业学习,各段4个月,共有8个月。这种分阶段式的培养模式与国立剧专十分相似。国立剧专初期实行的是两年制学制③,在第二学年进行分科学习。分段式培养模式,兼顾了戏剧人才培养中的"通"与"专"之间的关系。同时,专业划分并非完全割裂,合班授课亦有不少;尤其是,实习演出中,各专业间的分工合作,在一定程度上也是对于未来剧团式工作方式的某种演练。

再次,在不同的政治环境下,两校(系)在课程设置上也存在着较为明显的区别。由于师资的短缺以及教育观念的差异,初期延安"鲁艺"的"课程并不像一般正规高等学校开设的那么多,这固然与客观条件的制约有关,但另一方面这也使得学生个人拥有的读书和自修的时间比较多,从事各种文艺活动的机会也较多"④。戏剧系的课程主要设有戏剧概论、排戏、剧作法、

① 李维汉:《鲁迅艺术学院的教育方针和政治教育》,《李维汉选集》,北京,人民出版社,1987年,第111页。

② 李维汉:《鲁迅艺术学院的教育方针和政治教育》,《李维汉选集》,北京,人民出版社,1987年,第112页。

③ 办学十四年中,国立剧专几易学制。如果仅就话剧科而言,其中第一、二届为两年制,第三至五届为三年制,第六至十届为五年制,第十一至十四届又为两年制(高职直升或招高中毕业学生)。

④ 王培元:《延安鲁艺风云录》,桂林,广西师范大学出版社,1999年,第36页。

表演术、读词、化装术等。除专业课程以外，政治理论和文艺理论是全校各系各专业的共同必修课。政治理论课设有中国共产党、中国革命问题等，文艺理论课主要有中国文艺运动、艺术论、苏联文学等。教学时间上，专业课和必修课往往为四与一之比。显然，为配合革命斗争的需要，延安"鲁艺"初期的课程设置上，在并不丰富的学习时间中，政治理论方面的内容占有不算低的比例；同时文艺理论课程亦较为强调革命性与政治性。而国立剧专在整个办学历程中开设的政治性课程仅"公民"，不但学分少，而且学生几乎未予以重视。在两年制和三年制期间，剧专的课程设置主要包括"表演基本训练""舞蹈"等训练课、"近代西洋戏剧""中国戏剧史"等理论性课程，以及"社会科学"等人文素养性课程。当然，其中占比最高的还是排练类的实践性课程。在不同的人才培养观念的指导下，置身于不同政治环境下的两校（系）在这一点上的区别是十分明显的。

与延安"鲁艺"张庚等人积极编撰教材不同，剧专更多的是由教师根据大纲要求自行编写讲义。张庚在主持延安鲁艺戏剧系期间，主要讲授了戏剧概论和话剧运动史等课程。他十分重视课程的内容建设，在其早期著作《戏剧概论》基础上，他编撰了鲁艺第一部戏剧理论教材《戏剧艺术引论》；并编写了教材《中国话剧运动史》。他后又依据英文版斯坦尼斯拉夫斯基的《演员的自我修养》，开设了戏剧表演课。应当说，初期的延安鲁艺戏剧系教学，尤其是张庚本人的教学工作与国立剧专一样，十分重视戏剧艺术的课程内容建设。但总体而言，初期鲁艺戏剧系的课程内容建设还是很贫乏的。据姚时晓说，因无相应的教材，也无参考资料，仅凭一点舞台经验，他在教授两三次课之后，则难以为继了。[①] 尽管初期国立剧专的课程内容也比较欠缺，但由于其强大的师资力量及其丰富的理论及经验储备，在课程内容上显然是优于初期鲁艺戏剧系的。1940年剧专迁往江安，开办五年制戏剧专科学校时向教育部呈报《二十九年度校务行政计划》中曾表示："学校计划三年内，就各种课程内容的难易，依次编订讲义，并逐年修正，以期水到渠成，三年后，各科均有专门的课本，足供本校学生之研习。"也就是说，当时剧专教师更多的是自行编写讲义。

复次，较之国立剧专，延安"鲁艺"戏剧系的戏剧实践活动更丰富多彩，其附设剧团的演出活动也更灵活丰富。其中相当部分戏剧都是反映抗战现

[①]　姚时晓：《戏剧教育的尝试》，《永远的鲁艺》（上），西安，陕西师范大学出版社，2014年，第102页。

实,影响较大者如歌剧《农村曲》,话剧《弟兄们拉起手来》《流寇队长》等。①
与延安"鲁艺"灵活多样的晚会演出不同,国立剧专演出的主要方式是面向
校内师生的试演和面向社会公众的公演。为更好地配合演出活动,1938 年
8 月延安"鲁艺"成立了实验剧团。实验剧团的宗旨是"要用艺术的武器来
和日本帝国主义搏斗……不仅是要加深研究戏剧的理论,而且要成为抗战
戏剧实际行动的模范"。② 该团主要表演话剧,演出活动十分频繁。由于经
费紧张等种种原因,剧专谋划已久的校友剧团于 1942 年 4 月才正式成立。
延安"鲁艺"与其附属的实验剧团之间的关系较为灵活,相互间并无过多的
牵绊。与此不同,剧专与其附属剧团间关系未能理清,致使其"人力物力财
力困乏",且"诸多窒碍"。③ 正如陈治策所说,剧专剧团因"经费不充,团员
有限,一时自难有绝好的成绩"④。剧专剧团的"以研究与演出并重"等目
标,也终未能完全实现。

最后,两所学校(系)与民间形成了不同的沟通运行机制。正是在大量
的演出实践中,"鲁艺"戏剧系的演出者与观看者之间并不契合的关系问题
逐步显现出来。由"鲁艺"戏剧系师生组成的实验剧团,成员几乎都是来自
国统区的知识分子(戏剧系主任为张庚,教师另有钟敬之、崔嵬、王震之等),
他们常为延安观众演出,有时也被派到敌后,或在陕甘宁边区搞短期的巡回
演出。他们主要是为部队演戏,却较少为农民演出,往往只在春节、庆丰收
期间到农村演几场。即使为农民演出,延安"鲁艺"演出的话剧,陕北农民既
不熟悉也不喜欢。⑤ 换言之,演出者与观看者之间对于戏剧的认识及审美
趣味,存在着较大的裂痕。也就是说,对初创期的"鲁艺"而言,当地通俗易
懂的民间表演形式,似乎尚未完全进入其教学视野之中。抗战宣传中,他们
能够较为充分地运用各种杂技等民间艺术形式,在教学中却仍然具有某种
"学院派"意味。在这些方面,初创期的"鲁艺"与国立剧专比较相似。当
然,程度上比国立剧专轻一些。

由于身处延安的"鲁艺"戏剧系所具有的某种权威性及其与各抗日民主
根据地之间的紧密关系,较之国立剧专,"鲁艺"戏剧系与民间的沟通渠道要
畅通得多。在建团不到一年的 1939 年 3 月中旬,王震之即带领实验剧团 20

① 钟敬之:《延安鲁迅艺术学院概貌侧记》,《新文学史料》1982 年第 2 期,第 54 页。
② 刘润为:《延安文艺大系·文艺史料卷》(上),长沙,湖南文艺出版社,2015 年,第 564 页。
③ 李乃忱:《国立剧专史料集成》下卷,北京,中国戏剧出版社,2013 年,第 1148 页。
④ 陈治策:《母校七周年之际》,1942 年 10 月《国立戏剧专科学校校友通讯月刊》第 4 卷第 1
期,第 5 页。
⑤ 姚时晓:《回忆延安鲁艺时的二、三事》,《戏剧艺术》1978 年第 1 期,第 124 页。

余人前往晋东南和太行山区进行流动演出,到 1940 年 2 月才返回延安。这期间,他们创作了 30 多个小调及 13 个杂耍等,搜集了 400 多个民间小调。初创期的"鲁艺"同民间的沟通渠道已有初步显现,但是真正形成畅通无阻的双向互动的沟通机制的,则是在 1942 年的"整风运动"之后。所谓"双向互动"的沟通机制,是指源于民间的表演艺术素材或已经当地进行过某种改造的戏剧形式,经过"鲁艺"改造或"再加工"并趋于成熟之后,后又反馈到边区各地,影响并带动当地的戏剧革新运动。比如新歌剧在晋察冀的出现早于延安,然而对秧歌剧、新歌剧进行真正重构并使其走向成熟,却是由延安"鲁艺"完成的。显然,国立剧专则无延安"鲁艺"戏剧系这般条件。尽管剧专师生也曾进行过大量的流动演出,但是却始终未能真正走向民间。

二

经过两年多的积累,到 1940 年,为进一步发展提高之需要,"鲁艺"戏剧系逐渐走向正规化和专业化,将学制改为三年。此时"鲁艺"戏剧系的教师力量得到了明显加强,主要有张庚、王震之、姚时晓、水华、王大化、田方、钟敬之和张季纯等人。1941 年 6 月,延安"鲁艺"戏剧系调整了其课程设置,专业课得到了明显加强。① 对此,钟敬之曾说:"第一年注重一般基础知识的学习,理论学习上求得了解中国历史知识,特别是在文化上以及艺术各部门的路线方向;同时使之在技术上打定相当基础。后两年则使之趋于专门的发展,各系按照培养的目标,设置各种专修课目。"②

走向正规化和专业化的延安"鲁艺"戏剧系,在学制和课程设置等方面已与国立剧专具有较大的相似性。但是,通过与国立剧专三年制时期的课程表(参见注释③)比较可以发现,国立剧专课程设置似乎更具层次性和阶段性,前期安排的基础性课程较多,如表演基本训练、国语发音、声音训练等;后期则安排了一些研究性的选修课,如表演研究、演出研究等。国立剧专在五年制时期,更是安排了"表演体系研究"等学术性较强的课程。延安"鲁艺"安排的基础性课程似乎并不多,主要为"动作""朗诵"等。而从延安

① 其专业课程主要包括:动作、演戏、朗诵、剧作法、中国新剧运动史、戏剧概论、剧团领导、舞台工作、导演论、导演实习、舞台美术、舞台管理、剧作实习、名剧选读、中国戏剧史、毕业公演等。

② 钟敬之:《延安鲁迅艺术学院概貌侧记》,《新文学史料》1982 年第 2 期,第 56 页。

③ 国立剧专三年制期间的课程主要包括国语发音、舞蹈、乐歌、排演、戏剧概论、剧本选读、化装术、舞台灯光、装置设计、近代西洋戏剧、演出法、舞台灯光、编剧技术、西洋戏剧史、舞台装置、中国戏剧史、剧本编制(选修)、表演研究(选修)、演出研究(选修)、社会科学、东西思想及文化、毕业制作、排演及公演等。

"鲁艺"戏剧系课程设置本身来看,其基础训练和综合提升、剧本创作与导演及舞美学习之间的课程关系是比较合理的。延安"鲁艺"戏剧系特色鲜明的课程是"中国新剧运动史",从戏剧运动角度讲述中国新剧史,符合当时延安及各民主根据地抗战的需要。

在对正规化和专业化的追求过程中,"鲁艺"戏剧系提出了艺术多样化和学术自由的教育观念。其第五届教育计划规定:"(一)本院教育之基本方针为团结与培养文艺的专门人才,以致力于新民主主义的文学艺术事业。(二)本院教育之具体目的为培养适合于抗战建国需要的文艺之理论、创作、组织各方面的人才,这些人才必须具备:社会历史知识与艺术理论之相当修养。基础巩固的某种技术专长。(三)本院之教育精神与学术自由;各学派学者均可在院自由讲学,并进行各种实际艺术活动。"① 这里明确地提出了"精神与学术自由","各派学者"均可"自由讲学"。如果说第四届教育计划重点强调的还是戏剧艺术与技术的话,那么第五届教育计划的调整则已开始深入到思想和精神层面了。这些与国立剧专兼收并蓄的教学观念较为相似。

与走向正规化和专业化相一致的是,"鲁艺"戏剧系开始排演国内外名著。1940 年初,延安"鲁艺"在延安连续公演《日出》多场,颇受好评。自此,一批中外名剧,如果戈理的《钦差大臣》、契诃夫的《求婚》、包戈廷的《带枪的人》等剧目,先后在延安舞台上演出。相比较而言,延安"鲁艺"对边区的影响力和辐射能力,远远强于大后方的国立剧专;国立剧专在大后方的影响,除人才输送之外,则更多地体现在学术研究与指导方面。"当时,前方各根据地的剧团都看延安,延安上演什么戏,他们就演什么戏"。② 在延安"鲁艺"的影响下,1941 年延安形成了"演大戏"的热潮,并波及晋察冀等边区。这一时期,延安鲁艺"戏剧系和实验剧团以斯氏为师,斯氏的重心理、情感体验的表演风格,对鲁艺的戏剧教学和演出影响极大。这使鲁艺的戏剧表演技巧和水平得到很大提高"。③ 不过"演大戏"风潮在稍后的整风运动中受到了批评。对此,张庚则认为,这些"外国的名剧和一部分并非反映当时当地具体情况和政治任务的戏,而这些戏,又都是在技术上有定评,水准相当高的东西。演这些戏的目的,主要着眼点是在提高技术"。④

① 谷音、石振铎:《鲁艺文艺学院历史文献》(内部资料),转引自谢兴伟:《延安鲁艺教育方针的沿革及对当代艺术教育的启示》,《延安大学学报》2014 年第 6 期,第 61 页。
② 王培元:《延安鲁艺风云录》,桂林,广西师范大学出版社,1999 年,第 230 页。
③ 王培元:《延安鲁艺风云录》,桂林,广西师范大学出版社,1999 年,第 228—229 页。
④ 张庚:《论边区剧艺和戏剧的技术教育》,1942 年 9 月 11 日至 12 日《解放日报》。

正是在这种背景下,自 1942 年 4 月始,"鲁艺"开展了持续了约一年半的整风运动。大家比较一致地认为,延安鲁艺此前的做法是"关门提高,脱离实际"。1944 年 5 月,延安"鲁艺"合并到延安大学,并被改名为"鲁迅艺术文学院"(亦简称"鲁艺"),戏剧与音乐合并为一个系,学制为两年。整风运动成为延安"鲁艺"戏剧系办学风格重要的转折点,并自此在教育方针、教学观念、课程设置等各方面,显示出了与国立剧专较为明显的区别。

延安大学时期,学校推行"教育与生产结合"的教育方式,主张校内学习与校外实习并重,在整个学习时间中,前者占百分之六十,后者为百分之四十。课程设置上,全校共修课有:边区建设概论、中国革命史、革命人生观、时事教育;全院共修课主要为:文艺讲座,包括文艺历史、现状及理论等问题;戏剧音乐系课程主要包括:舞蹈、民间音乐、创作实习、排演实习、民间戏剧、戏剧运动现状等。三种课程从政治文化、文化素养和专业素养方面进行了区分,层级分明。在教学方法上强调"学与用的一致,即一面学,一面做";"在教学上发扬民主精神",提倡"互相争论,互相批评"。① 这一阶段,"鲁艺"戏音系的课程,除政治伦理外,一方面较大程度地突出了生产实践;另一方面,明显地突出了民间戏剧的地位,注重戏剧、音乐、舞蹈的结构关系,为接下来的戏剧形式融合做好了学术与理论上的准备。

值得一提的是,鲁艺戏剧系在走向"大鲁艺"的过程中,有着某种重要的内在动力,而并非完全源于整风学习的结果。1940 年下半年,张庚导演了第三届学生刘因创作的《中秋》。据当时"正领导着戏剧系和实验剧团的同志学习斯坦尼斯拉夫斯基体系"的张庚说,这个戏尽管空想色彩明显,与现实距离较大,却"在生活细节上刻画得很细致"。于是他就以该剧"作为试验",严格按照斯坦尼体系排练,"几乎花了半年,大家下的功夫真不少"。② 然而观众却非常不满,甚至有些人是骂着离开的。鲁艺戏剧系师生受这一事件的刺激很大,并一直在寻求某种突破的契机。这种刺激为鲁艺师生走向民间和民众提供了某种重要的内在驱动力。

如果说在走向正规化与专门化的早期,两校(系)之间尽管存在着较为明显的差异,如鲁艺更为强调教学的政治色彩、更重视演出实践活动、与民间联系更为紧密等,但也有着某种一致性,如都在努力完善课程教学内容,都在逐步向正规化靠近等;那么在鲁艺正规化计划搁浅之后,两者的差异与

① 《延安大学教育方针及暂行方案》,《论教育工作的改造》(一),大连,大众书店(出版时间不详),第 41—46 页。

② 张庚:《回忆延安文艺座谈会前后"鲁艺"的戏剧活动》,《永远的鲁艺》(上),西安,陕西师范大学出版社,2014 年,第 86 页。

分野则日趋明显。国立剧专在几次学制变革中,教学与研究工作日趋正规与完善,在戏剧专门人才的培养与戏剧艺术研究等方面取得了重要成绩。鲁艺戏剧系则在整风运动之后,逐步打破了"学院派"与"街头派"之间的壁垒;而在合入延安大学并成立戏音系之后,戏剧、音乐、舞蹈等在其教学中也呈融合趋势。这些都为鲁艺的戏剧新形式的创造提供了充分条件。

三

对于国立剧专而言,应当说五年制才是其理想学制,然而由于时局混乱,物价问题等,又不得不再次改为两年制。延安"鲁艺"戏剧系的教学工作,作为党的文艺之一部分,也随着边区的政治和军事形势而不断调整。在近八年的办学历程中,延安"鲁艺"戏剧系曾于 1940—1942 年发生过两次重要的转变。那么,其两次重要的转变背后存在着怎样的历史逻辑呢? 这种转变显示出了其与国立剧专在办学上怎样的本质上的异同?

首先,经初创期后而意图将戏剧教育引入正规化,是教育规律的内在要求。学校意欲长久发展,培养出优秀人才,正规化当是必由之路。正因为如此,两所学校(系),经过两三年的初创期之后,均不约而同地选择了修改教学计划和学制。自 1937 年第三届始,国立剧专将学制"由二年改为三年,以免功课拥挤,在二年内不能融化,三年新制的课程也比二年旧制的要详尽些"。① 在讨论"鲁艺"戏剧系正规化问题之前,我们先看看其负责人周扬对此的认识。相对于国立剧专而言,初期延安"鲁艺"戏剧系的学制更短,类似于短训班,故而周扬将这种办学模式称为"游击作风"。1942 年延安整风期间,周扬曾反思道:"我们标榜现实主义是对的,但我们对于现实主义的理解却多少是一种非历史主义的、片面的、因而不正确的理解,由此招致了技术学习上的偏向。"②也就是说,"鲁艺"的正规化是建立在"学习第一"基础上的,而不是建立在理论与实际、所学与所用的联系上。③ 周扬显然对于初创期"鲁艺"的教学体制并不满意。作为延安"鲁艺"的负责人,周扬从学校教育自身规律出发,提出正规化和专业化问题似乎是顺理成章的。不过在他看来,不应该为克服游击作风,却将其理论与实际密切结合的精神也给克服掉了。

其次,对"学院派"与"街头派"关系的不同处理,使两校(系)的分野日

① 余上沅:《我们一年半以来的工作》,《国立戏剧学校一览》(一九三七),第 12 页。
② 周扬:《艺术教育的改造问题》,1942 年 9 月 9 日《解放日报》第 4 版。
③ 周扬:《艺术教育的改造问题》,1942 年 9 月 9 日《解放日报》第 4 版。

趋增大。事实上，无论"鲁艺"戏剧系还是国立剧专，均面临着一个"学院派"与"街头派"的关系问题。由于政治体制不同，两所学校（系）对该问题的处理方式明显不同。为更有效地革命斗争，共产党希望能够凝聚各抗日民主根据地的包括文化艺术在内的各种力量。正因为如此，毛泽东等人才十分关注"鲁艺"等文化艺术界的工作。进言之，从党的角度出发，是希望"鲁艺"人能够走出校园，深入民间，消除文化人与军民间的隔膜，也就是打破"学院派"与"街头派"之间的壁垒。

如果说国立剧专与"鲁艺"戏剧系在办学初期，都存在着某种学院派特点的话；那么在"鲁艺"正规化计划搁浅之后，亦即整风之后，两所学校（系）的办学模式就出现了比较明显的分野。而对于国立剧专而言，"学院派"与"街头派"之间的壁垒始终存在。各种民间文艺形式始终未曾进入国立剧专课堂教学的视野。当然，国立剧专师生也曾创作和演出过街头剧、茶馆剧，乃至金钱板、相声及各种杂技等，这些均是出于社会服务之需要。国立剧专将艺术教学或学术研究同街头宣传等社会服务进行了较为分明的区分。尽管余上沅在办学期间注重对各种演出资料的搜集和研究，但他更多关注的是话剧与传统戏曲之间的关系探讨，一般的民间表演形式并非其关注的重点。与国立剧专不同，"鲁艺"戏剧系在正规化教学计划搁浅和整风运动之后，戏剧人纷纷深入民间。国立剧专则常常在县级以上城市表演的话剧，其观众多为知识分子与有一定文化素养的市民阶层，演出者的目标观众与事实上的观众群比较一致，演出中所用与学校中所学亦较为一致，至少未曾对其学校教育形成过某种较为明显的反推力。

与此不同，1943年春节之前，延安"鲁艺"戏剧系学生在演出中所用与所学则常常可能出现较大偏差。李波曾说，在战地和部队演出时，往往是用大本腔（真声）唱歌，而向老师学的是西洋发声法，常常会用不上。李波说，她与王大化以民间花鼓形式编演的《拥军花鼓》，领导们看了很高兴，认为这是"鲁艺"的"新气象"，并鼓励他们到校外演出。她说，当地群众看了非常喜欢；但"有些人却说这是'低级'的，没有艺术性等"。① 不难看出，延安"鲁艺"戏剧系在由校园走向民间的过程中，"学院派"与"街头派"之间也是存在着矛盾的。这种矛盾，恰恰是在深入民间过程中，两者在碰撞中形成的某种矛盾。

再次，"学院派"与"街头派"碰撞中，二者对戏剧艺术形式重构的可能性及其启示也有所不同。整风运动推动延安"鲁艺"戏剧系走向"大鲁艺"，

① 李波：《往事的追忆》，《文艺战士话当年》第12辑，晋察冀文艺研究会，2004年，第146页。

由校园走向广阔的社会。戏剧人深入民间,发掘、整理和研究各种民间表演艺术。戏剧人对民间表演艺术形式加以改造,进行了艺术再创造。其中最为成功的当是对秧歌舞的改造,从秧歌舞到秧歌剧,再到新歌剧,短短数年中,"鲁艺"戏剧系等边区戏剧人将民间秧歌舞,逐步改造成民族意味浓郁的戏剧形式。《兄妹开荒》《白毛女》等秧歌剧、新歌剧等,正是产生于话剧、戏曲与各种民间表演艺术之间的某种奇妙融合之中。在创作《白毛女》时,"鲁艺"戏剧系进行了多种表现形式的探索:秧歌剧加戏曲的形式、斯坦尼的话剧方法、芭蕾舞和电影的手法……①1942 年前后,延安"鲁艺"的戏剧创作与演出呈现出了较大变化。据不完全统计,从抗战开始到 1942 年,在延安上演的话剧(包括街头剧)剧目有 50 个,而从 1942 年到 1947 年,在延安上演的话剧剧目只有 30 多个,而各种新歌剧、秧歌剧及地方戏的演出则大大增加。②

延安"鲁艺"戏剧系由"学院派"走向街头与民间的逻辑是,在"整风运动"大背景下,因民间演出需要,以及在戏剧人深入民间与认识民众及民间表演艺术形式的过程中,戏剧人与民众、民间表演艺术形成了某种良性的双向互推运动,并进入了"鲁艺"的课堂教学体系之中。由此,"学院派"与"街头派"、话剧与民间表演艺术、课堂所学与演出所用之间的壁垒得以打通,并推动延安"鲁艺"对新的民族戏剧形式的探索与建构。当然,延安"鲁艺"的这一历史任务,是在边区特有的政治环境及其推动下完成的。

显然,对"学院派"与"街头派"的不同态度和取向,使国立剧专与延安"鲁艺"戏剧系在重构戏剧艺术新形式等方面面临着不同的历史机遇。两所学校(系),因所属的政治社会环境各异,具有不同的文化母体,而使其师生的戏剧观念面临着不同的改造变化的可能性。就延安"鲁艺"戏剧系教师而言,因全民抗战之需要,作为教师的张庚等来自大都市的戏剧人与边区民众相遇。他们的遇合,不仅仅是演出者与观看者的相遇,更是两种不同的戏剧观念与审美趣味的碰撞。因党的文艺政策的推动,以及对边区民众进行宣传教育的需要,延安"鲁艺"戏剧系的师生需要走出校园,具有现代特质的剧场戏剧经验与原始粗朴的民间表演艺术,发生着种种交汇与碰撞。这些迫使戏剧人在积极寻找两者间的美学契合点的基础上,既需充分利用符合民

① 参见朱萍:《歌剧〈白毛女〉在延安创作排演史实核述》,《新文化史料》1994 年第 2 期,第 37 页。

② 《延安文艺丛书·话剧卷·前言》,《延安文艺丛书·话剧卷》,长沙,湖南人民出版社,1985 年,第 3 页。

众欣赏趣味的民间艺术元素,又要对其进行适宜的改造与提高。陕甘宁、晋察冀等地具有十分丰富的民间文艺资源,蕴藏着多种民间小调、说唱艺术、地方戏、民间音乐、民间舞蹈等,比如眉鄠、道情、秧歌、花鼓等。这些民间艺术形式,为延安"鲁艺"戏剧系师生提供了丰富的艺术灵感和养料,成为其重构新的戏剧形式的重要元素。而身处大后方的国立剧专师生与其文化环境之间,远未形成如延安"鲁艺"般的巨大张力,所受到的来自民间表演艺术的冲击和影响也远不及延安"鲁艺"那么大。

如果说党的总体目标和文艺政策,直接推动"鲁艺"戏剧系走上了"学院派"与"街头派"的某种融合,那么大后方的战时政治经济环境,则比较明显地滞缓了余上沅庞大的研究计划。余上沅成立研究部和乐剧科,以及通过《校友通讯月刊》等方式收集各种戏剧资料,应当说皆是围绕探索民族演剧方法与演剧体系等目标展开的。然而遗憾的是,历史却并没有给予他们以从容实现这一理想的时间。而由于1942年后,"鲁艺"等戏剧人的目光主要转向了民间,同时由于"演大戏"(中外戏剧名著)被批判,其戏剧视野明显地趋于狭隘化,其开阔性仅主要体现于话剧与各种民间艺术及苏联戏剧艺术之间。尽管两所学校(系)均存在着不同的历史遗憾,却也留下了两种不同的值得深入研究的戏剧教育模式。

第三节　剧专与"孤岛"上海
两校的话剧教育

八一三战役后,戏剧人才在抗战情境下进行了重组。一方面,上海戏剧人组织了十三个演剧队,其中十二个奔赴全国各地,一个留在上海。留沪戏剧人,组织成立了青鸟剧社、上海剧艺社等,依然坚持舞台演出。然而"国立戏剧学校南迁后,更有从速成立新校的需要。以训练干部人才,共同负起推动剧运的重责"[①]。于是各种戏剧学校在"孤岛"上海纷纷成立,其中比较有代表性的当属中法剧艺学校和华光戏剧专科学校等,但是这些学校存在的时间都不长。抗战期间的"孤岛"与大后方,因不同的政治经济环境和不同的抗战历史任务等,在话剧与话剧教育等方面呈现出很大的差异。张骏祥曾于1946年说道:"我从去年此时到沪起,即和佐临、健吾商量进行,但是朋

① 　冯执中:《本校成立的经过现状和日后计划》,《中法剧艺学校第一次实习公演》1939年3月17—19日。

友分别六七年,彼此的看法想法都未必一致,他们的言论根据是上海沦陷期中的话剧,我的是重庆情形,而今日上海既非沦陷八年中的上海,亦非抗战中的重庆。"①数年中,"孤岛"上海和"大后方"重庆(及周围地区),在话剧创作、演出与话剧教育等方面都呈现出了迥异的特征。这里通过对"孤岛"上海的中法剧艺学校,与大后方的国立剧专的比较,既分析两者戏剧教育观念与方式等异同,也探究这种异同背后深层的政治文化原因。

<div align="center">一</div>

孤岛时期的上海既"有着作为演剧障碍的最恶劣的环境",也"有着演剧艺术最优越的条件"。② 在总结 1938 年和 1939 年孤岛剧运时,曾有评论指出,因战后人口增加,"资金由四乡流入租界","投机猖獗","畸形的繁荣使得娱乐场所激增"。③ "孤岛"上海是中上阶层的难民集中地,人口集中,人员构成复杂;形成"江南沦陷区的文化中心"。④ 抗战期间的上海聚集了国共和日伪等各种政治力量,政治形势极为复杂。随着中上层阶级逃难到上海,人口增长的同时资本也骤然增加。按理说,资金和潜在的观众增加,有利于话剧活动的开展,但是孤岛时期上海的经济畸形化特征(如投机等)十分明显。这些形成了孤岛上海话剧活动基本的背景特征。那么,"孤岛"的戏剧环境有何独特性呢? 为什么说中法剧艺学校和华光戏剧专科学校这两所学校在孤岛上海具有代表性?

首先,在商业逻辑的作用下,以及复杂的政治环境和人事关系的影响下,"孤岛"上海的戏剧活动形成了某种浮躁不定的特点。其中一个重要的表现就是,戏剧学校与演剧团体等的"速生速朽"等。抗战全面爆发后,涌现出了大量的演出剧团,"人才荒"与"剧本荒"等成为当时剧坛突出的重要现象。为缓解"人才荒",除在剧团演出实践中培养人才之外,也出现了各种具有某种速成性质的戏剧学校。在上海刚沦为"孤岛"之时,即有人指出当时存在的"干部荒"问题,认为"就目前的客观要求来说,速成的,实用的方式,比专攻的,学院的方式来得更切要些";并提出,为解决"当务之急"的问题,"我们固然不反对设立一个大学戏剧系或戏剧专门学校,但我们更赞成多办

① 张骏祥:《海上剧讯》,1946 年 12 月《人民世纪》第 3 期,第 26 页。
② 许幸之:《谈"粗糠"与"白米"的演剧运动》,《中美日报》1939 年 11 月 12 日第 8 版。
③ 李宗绍:《一年来孤岛剧运的回顾》,1940 年 1 月《戏剧与文学》创刊号,第 12 页。
④ 洪谟等:《戏剧交谊社主催孤岛剧运座谈》,1939 年 5 月《戏剧杂志》第 2 卷第 5 期,第 200 页。

一些短时间就能卒业的训练班或传习所"。① 对速成班方式如此强调,可见当时上海对于戏剧人才的需求程度。在谈到 1942 年的上海剧坛时,有评论指出:"有着二十个左右的剧团产生,但也有二十个左右的剧团解体"。或许这一说法略为夸张,但也道出了当时上海剧坛"紊乱的状态"。② 事实上,不仅许多演剧团体寿命短暂,而且"孤岛"的不少戏剧学校也同样如此。1938 年 11 月,中法剧艺学校成立于上海,成为当年孤岛"一件极堪注目的事业"③;1940 年 1 月,华光戏剧专科学校在上海成立。继华光戏剧学校之后,还有孙敏创办的圣池影剧学校、中国戏剧学院、新中国艺术学院,还有"艺钟""新艺"等;后又有"现代""海光""国光"等戏剧学校。戏剧学校"速生速朽",难以有效地培养戏剧人才。尽管涌现出如此多的戏剧学校,然而当时上海却仍闹"人才荒"。④

其次,在商业逻辑作用下,不少人创办戏剧学校或演剧团体,并非是为了戏剧运动和话剧事业,而是盈利。比如"国光"校长是王守仁,有学生 30 多人,每天排戏,很少上课,即使上课也纯属嬉闹,不像一所剧校,反而像一个业余小剧团。"海光"校长是尤曦,教务长是萧林;学生有一百多人,收费尤为高昂,每生三个月 450 元,外加化装费 100 元。战时上海涌现出的戏剧学校虽然很多,而真正致力于戏剧教育者却似乎并不多,其中不少是想以此赚钱。前文所提评论作者,在指出演剧团体速生速朽的同时,认为其原因主要在于,其中一些人的目的在于"淘金"和"投机",而使"市侩的魔手伸入了剧坛"等。⑤ 该评论道出了孤岛时期上海剧坛的一面。

再次,孤岛上海自始至终都存在着两大话剧系统(含戏剧教育和演出等):一是前述在商业逻辑作用下的话剧活动;另一系统则始终坚守话剧演出的艺术与政治等原则,如李健吾、于伶、黄佐临等人。上海沦为"孤岛"之后,先进的戏剧人一方面感到"给蒙上了一层浓厚的阴郁"⑥,有着"铅样的心情"⑦;另一方面同这种恶劣的环境进行着抗争,并取得了良好的成绩⑧,

① 钱堃:《积极培养干部》,1938 年 11 月《戏剧》(柳木森主编)第 1 卷第 3 期,第 3 页。
② 丰西泽:《上海剧坛的回顾与展望》,1943 年 1 月《话剧界》第 1 卷第 20 期。
③ 金戈:《一年来上海戏剧运动》,1940 年 1 月《东南戏剧》第 1 卷第 11 期。
④ 为此,1940 年上海剧艺社开办了暑期训练班,为期七八个星期,除了培训自己的社员之外,也想为"孤岛"培育戏剧人才。
⑤ 丰西泽:《上海剧坛的回顾与展望》,《话剧界》1943 年 1 月 5 日。
⑥ 洪逗:《争取演出及其它》,《中美日报》1939 年 4 月 23 日第 8 版。
⑦ 胡导:《铅样的心情》,《中美日报》1939 年 4 月 23 日第 8 版。
⑧ 如 1938 年青鸟剧社、晓风剧社、上海剧艺社等公演了《雷雨》《日出》《女子公寓》《洪水》《人之初》等剧,小剧团集中起来展开"星小"演出等等。

使"孤岛"在某些时期非但不"孤",反而还略显火热。李健吾、于伶等所代表的坚持艺术与政治原则的话剧演剧系统,与"孤岛"上海大的环境并不合拍,甚至具有某种"反环境"的意味。由此可以看出其工作的艰难性和可贵性。正是因为他们的坚守,"孤岛"上海才成为抗战时期与大后方、解放区同时并存的演剧重镇。

在"孤岛"上海的诸多戏剧学校中,最能代表后一话剧系统的是创办于1940年1月的华光戏剧专科,于1942年太平洋战争爆发时停办。该校前身是华光业余夜中学的戏剧科,孔另镜担任校长;实行的是校董会制度,陆高谊任主席,陈望道、胡愈之等为校董。该校尽管条件艰苦,却坚持艺术与政治原则,并在人才培养上取得了良好的成绩。"孤岛"上海另一所著名戏剧学校是中法剧艺学校。该校的办学条件较好,尤其是师资条件十分优越。遗憾的是,又因为经济问题等原因,而致使学校分裂。如此,该校的办学经历体现出了上述前一话剧系统的某些特点。鉴于此,这里拟以"孤岛"上海这两所具有代表性的戏剧学校与大后方的国立剧专进行比较。

二

"孤岛"上海的中法剧艺学校和华光戏剧专科学校,与大后方的国立戏剧专科学校相比较,在教育教学方面存在着怎样的异同呢?首先,是办学方针与学制上。办学方针是一所学校的最高原则,是其一切制度和教学活动的最终依据。故此一般而言,学校都拟订有办学方针。根据现有的文献资料,中法剧艺学校似乎并未提出明确的办学方针与宗旨。如果这一判断没问题的话,那么可以认为中法剧艺学校在教学等方面的工作思路及管理上目标似乎并不明确。华光戏剧专科学校则提出,其目的是"加紧并且专门地训练话剧的生力军和后备军",并以"培植戏剧专门人才,促进社会教育"为宗旨[1]。较之国立剧专"研究戏剧艺术,养成实用戏剧人才,辅助社会教育"的办学宗旨,华光戏剧专科学校弱化了戏剧研究的属性,突出了人才培养目标;"加紧"和"训练",强调了其速成性质,而非国立剧专那样在"研究"中慢慢"养成"。

不仅限于"华光",由于"人才荒"和私立属性等原因,"孤岛"上海的戏剧学校的学制都较短,大多具有速成性质。据冯执中介绍,中法剧艺学校因为"环境的关系","现在只办话剧研究速成科"等[2]。这些学校的学制都不

① 《华光戏剧专科学校第一届招生》,1940年1月《戏剧杂志》第4卷第1期,第36页。
② 陆沉:《私立中法剧艺学校创办人访问记》,1938年11月《戏剧杂志》第1卷第3期,第24页。

长,"华光"学制为一年。戏剧学校的人才培养需兼顾理论与实践,学制过短的话,显然难以实现教学目标;另一方面,因其实践性强,更多地需要学生自己体悟与研究。学校在有限的教学时间中,更多的是教会学生基本的方法。从这个意义上讲,学制短也并非意味着教育教学效果差。"华光"为中国话剧界输送了一批人才。而国立剧专在成立的最初两年,学制为两年;1937年,学制调整为三年,1939年进而增至五年。学制调整是国立剧专成立后不久即已拟定的计划,抗战并未打乱其既定节奏。但是这并非意味着国立剧专不关心当时剧运"人才荒"。国立剧专曾在1936至1939年开办过多次特别班和短训班,1940—1948年,连续招收了九届三年制高职班。由此可以看出,国立剧专对于专业性人才和社教性人才进行了比较严格的区分,话剧教育中重视艺术本身。

其次,在师资力量方面,"孤岛"上海的"中法剧艺"和"华光"在师资条件上,不弱于重庆时期的国立剧专;如果较之江安时期的国立剧专,其师资条件还有着比较明显的优势。在人员(师资)构成上,"中法剧艺"与上海剧艺社间关系较为紧密。上海剧艺社正式成立于1938年7月,中法剧艺社成立的时间稍晚于上海剧艺社。于伶等前述留沪的著名戏剧家多在该校兼职授课。"中法剧艺"的训导课主任是于伶,话剧科主任是阿英。该校教师力量很强,注重"理论与实习并重",郑振铎、赵景深、李健吾、阿英、于伶、顾仲彝、朱端钧、吴仞之、许幸之、吴晓邦等人都曾在该校执教。"中法剧艺"汇聚了当时上海顶级戏剧家,他们既有扎实的理论修养,也有丰富的实践经验。

上海作为大都市与曾经的剧运中心,即使在沦为"孤岛"之后,依然是人才济济。"华光"的师资力量也同样富足:教务长兼编导系主任为鲁思,演员系主任为许幸之(后为穆尼);教师主要有周贻白、赵景深、唐弢、徐渠、许幸之等;另聘于伶、魏如晦、吴仞之、唐槐秋等为特约讲师。国立剧专在南京和重庆时期,也同样如此。除基本教师之外,还分别聘请了吴梅、赵元任、卢冀野等人作为兼职教师。然而江安时期的国立剧专,则由于位置偏僻,便失去了聘请兼职教师的便利。江安时期的国立剧专,聘请教师十分不易,黄佐临、金韵之、曹禺、焦菊隐、洪深、章泯、陈鲤庭、张骏祥等人都先后离去。"他们离开了,给学生们留下的是巨大的失落感,失掉老师教导的惶惑"。① 教师成为制约这一时期剧专发展的一大瓶颈。

再次,课程设置方面。从表5-1可以看出,由于没有分系科,中法剧艺学校拟开设的课程综合性特征较强,剧本创作、表演、导演,戏剧理论、戏剧

① 赵锵:《忆"送别"》,《剧专十四年》,北京,中国戏剧出版社,1995年,第234页。

史等方面均有涉及。除舞台设计之外，表演、导演等核心课程，尤其是表演课程，似乎开设得太少。对于实践性强的表演艺术，仅有一门"表演技术"，显然是无法完成教学目的的。其实际开设的课程，在最初拟订的课程表基础上有所调整。总的来说，是对此前的课程做了进一步压缩，删掉了"编剧概论"等理论课程；在拟订课程表基础上增设了"舞蹈研究""声乐研究"等融理论和实践于一体的课程。显然，课程调整后的中法剧艺学校加强了实践性环节。对应用性的强调也契合于该校的人才培养方式（短训班性质）。然而不知何种原因，该校将"法、德、英、美、俄戏剧"改为"英美戏剧"课，而去掉了当时已大兴于中国的以斯坦尼理论体系为代表的苏俄戏剧。形成这些问题的原因或许主要在于，学校的学制过短，无法"从容施教"。早期两年制的国立剧专，也存在着理论课程开设不足的情况；而在调整为三年制、五年制之后，国立剧专的课程设置则很科学合理了。

表 5-1　中法剧艺学校课程表①

拟开课程	戏剧概论	名剧研究	编剧概论	导演概论	国剧概论	中国戏剧史	剧本写作	导演技术	表演技术	舞台装置	舞台管理	舞台灯光	舞台化装	剧场研究	法德英美俄戏剧
实开课程	戏剧概论	世界名剧研究					剧本创作	导演论	表演术	装置		灯光			英美戏剧
在"拟开课程"基础上增设的课程：舞蹈研究、声乐研究、新型戏剧															

　　"华光"很重视对学生的通识教育和戏剧基础教育，在有限的学时中，演员和编导两系开设的课程，都是在该校教师看来十分必要的课程（详见表5-2）。严格地讲，两系开设的专业课程都还不够充分，尤其是表演系的基础训练方面的课程，而编导系，则缺失了舞台装置方面的课程，且编导专业的学生同样需要学习表演方面的课程。这主要是因为学校并非全日制，"每天下午七时至九时上课"，仅仅利用晚上和周末时间学习。从这个意义上讲，

① 据陆沉《私立中法剧艺学校创办人访问记》（1938 年 11 月《戏剧杂志》第 1 卷第 3 期）、金戈《一年来上海戏剧运动》（1940 年 1 月《东南戏剧》第 1 卷第 11 期）等整理。

"华光"的课程开设似乎也在情理之中了。下表所列主要是"华光"的理论性课程，并未包括其实践性课程——每周"实习两小时"。① 尽管"华光"学生每周学习课时并不长，但他们却十分用功，组织了"华光戏剧研究会"，目的在于"一方面探讨学识，充实理论，另一方面作为实习并排演戏剧，俾使理论与实践打成一片"。② 为此，他们还公开征集人员，以加强研究会力量。这是十分难得的。

表 5-2　华光戏剧专科学校课程表③

演员系	国文	国语	剧本	朗读	社会科学	戏剧概论	名剧研究	中国戏剧史	欧美戏剧史	表演术	声乐	舞蹈	演剧方法论
编导系	国文	国语	社会科学	编剧术	导演论	戏剧概论	名剧研究	中国戏剧史	欧美戏剧史	艺术社会学	戏剧评论	剧作家研究	演剧方法论

最后，公演效果方面。国立剧专在十四年办学过程中，据统计，前后举行了 94 届公演，演出了 179 个剧目，演出场次达 300 场以上④，且其中不乏《清宫外史》等产生较大影响的演出。中法剧艺学校尽管存在的时间很短，但是在阿英、李健吾和许幸之等人的推动下，1939 年 3 月举行公演，上演剧目有由许幸之导演的话剧《装腔作势》《生之意志》《压迫》《小英雄》及吴晓邦的舞剧《罂粟花》等。根据当时的剧评来看，该次公演总体效果并不算差。比如据编导吴晓邦说因学生既无舞台经验，也无舞蹈基础，而花费了两个月进行排练的《罂粟花》，是"暗示象征的演出，是足以激发每个现象的感觉，尤其是音乐的配合始终抓住了观众的情绪"。⑤ 而冯执中根据莫里哀喜剧改译的《装腔作势》，则有评论认为，原著即"残存着称为德拉尔特喜剧笑剧的因素"，改译中"不但没有扬弃了它，相反地增多了笑剧的要素"。其后果便是，"前面'嘲笑'反而变得无力，'讽刺'也落了空被观众的笑声冲得'云散烟消'"。⑥ 真正能够称得上该校公演代表性作品的是由许幸之改编并导

① 《华光戏剧专科学校》，1940 年 3 月《戏剧杂志》第 4 卷第 2—3 期，第 42 页。
② 《戏剧研究会征求社员》，《中美日报》1939 年 11 月 5 日第 8 版。
③ 李晓：《上海话剧志》，上海，百家出版社，2002 年，第 125 页。
④ 李乃忱：《国立剧专史料集成》下卷，北京，中国戏剧出版社，2013 年，第 914 页。
⑤ 参见吴晓邦：《关于罂粟花的演出》，《文献》1939 年 3 月 10 日。
⑥ 陶丽琳：《〈装腔作势〉的尾巴》，《中美日报》1939 年 3 月 26 日第 8 版。

演、公演于 1939 年 10 月的《阿 Q 正传》。该剧由"中法剧艺"师生联合演出（乔奇、胡导、王献斋等人在剧中扮演了角色），"连演十五天三十场，卖座始终鼎盛"。有评论认为，除人物形象本身的经典之外，"剧本改编的成功，及导演手法和演员演技的优秀"，也是演出较为成功的重要保障。尽管该剧是由该校师生联合演出，但是学生能够在与其配戏的过程中，而并未明显破坏演出的艺术完整性，就已经算是成功了。办学不到一年时间，而学生演出就有如此良好的成绩，应当说是十分不易的。

　　"华光"于 1940 年 4 月 13 日开始在皇宫大戏院进行公演，剧目包括《享乐的人们》（黄鲁导演）、《伪婚》（戈戈导演）及《米》（何剑飞导演）。该次演出仅经过不到一月的排练，因学生们第一次登台，缺乏舞台经验，而演出效果并不算太差，尤其是后两个剧。评论者认为，《享乐的人们》演出中，学生未能将人物复杂矛盾的内心世界体现出来，而且有几位学生的"国语说得不怎样流利和正确"。① 几位剧评人一致认为《伪婚》和《米》的演出效果不错，尤其是《伪婚》。评论者认为，《伪婚》中饰演父亲一角的冯群是"比较成功的一个，能运用许多小动作来加强喜剧的情调"。② 在办学时间和排练时间都如此短暂的情况下，公演能取得这样的成绩，已经是难能可贵。由此也可看出，该校师生对待戏剧的态度是严肃的。

<div align="center">三</div>

　　"中法剧艺"的师资力量并不弱于"华光"，而且在演出剧场等方面的办学条件还明显强于"华光"。然而，为什么办学条件艰苦的"华光"能坚持下来，"中法剧艺"却迅速解体？ 这里我们以"中法剧艺"为主，并结合国立剧专和"华光"，对这一问题做一简要探讨。

　　无论戏剧学校还是演出团体，其组织构架和运行机制都是十分重要的，这关系到其能否健康运转的问题。1939 年 3 月，"中法剧艺"在法工部局大礼堂举行第一次实习公演，冯执中等人受此刺激，"对戏剧运动的兴趣越发浓厚"，并于当年 5 月成立中法剧艺社。中法剧艺社以中法剧艺学校师生及特约演员为基础，联合一部分电影从业人员组成的职业剧社，以"改良剧艺，沟通中法文化为目的"。中法剧艺社实行股东制，股东大会为剧社最高机构，并选出董事九人组成董事会。在具体管理上，中法剧艺社实行的是社长（监督）制，由田淑君任社长兼监督，冯执中任副社长兼副监督。剧社下设有

① 春桃：《看"华光"公演后》，1940 年 5 月《戏剧杂志》第 4 卷第 5 期，第 122 页。
② 盛燮：《〈伪婚〉的演员》，1940 年 5 月《戏剧杂志》第 4 卷第 5 期，第 123 页。

总务部、剧务部、舞台部、研究部及舞蹈部。

中法剧艺社的成立，乃至其组织构架本身并无问题，主要问题在于其收入分配或者说剧社成员的待遇上。中法剧艺社与中法剧艺学校之间关系紧密，却在行政与经济上彼此独立，但如若剧社演出有盈利，则需提取百分之二十以作为中法剧艺学校的办学辅助金。① 尽管中法剧艺社具有较强的独立性，却与中法剧艺学校在人事上有着很大的重叠。中法剧艺学校因中法剧艺社演出成功而扬名，同时也因后者的解体而走向覆亡。首演剧目是由许幸之导演且为其改编的《阿Q正传》。在上演条件很差的情况下，营业额却颇为可观，甚至被称为"孤岛剧运史上的盛事"②。但是由于待遇问题，引发剧社成员不满，甚至出现了罢演纠纷。公演的第二场戏是由舒适导演的《原野》。而在《原野》上演时，许幸之、史铁尔、吴天和舒湮相继辞职，同时该校学生也开始怠工。尽管舞台效果颇得好评，而人事纠纷进一步升级，这是因为许幸之等人"要求改善待遇而未获圆满答复的缘故"。1939年8月10日的《申报》中写道："许幸之、舒湮，吴天，吴晓邦等四人，均已脱离中法剧社，中法剧校学生二十余人亦同时退出。"③继之，学生决议全体退出。为此，社长田淑君也甚感为难，提出辞职。1939年8月中法剧艺社即行解散。还有一种说法，是因为当时"报上流言四起，说中法剧社是某中委出资创办的"，"大部分社员为忠于艺术，便退出剧社"。④

与"中法剧艺"的校董多为"富有的实业家"不同，"华光"的校董周越然、陆高谊、王任叔、郑振铎等都是"清苦的文化人"。⑤ 同时"华光"师生的流动性甚至教学质量不高，学科的系统性也差，但教师能结合抗战形势与舞台实践进行教学，生动活泼，富有朝气，5次实习公演均获得成功，也为戏剧事业培养了一批艺术人才。直至1941年12月太平洋战争爆发，"华光"才自行停办。然而，办学条件明显强于"华光"的"中法剧艺"，却过早地夭亡。其失败是非常具有典型性的。该校的覆亡，主要是由于管理不当而导致的。该校"拥有全上海的戏剧工作者作教员"，"学校行政不良，以致一部分教员无形中离开学校"。由于"内部组织不健全，宗旨不纯正而遭时代的遗弃"。⑥"中法剧艺"校长冯执中并非戏剧人士，其主要目的似乎在于赚钱而

① 冯执中：《中法剧社的筹备经过与组织》，许幸之编：《中法剧社首次公演特刊·阿Q正传》，第4—5页。
② 松青：《这一月》，1939年8月《剧场艺术》第1卷第10期，第2页。
③ 《艺坛简报》，《申报》（上海版）1939年8月10日第4张第16版。
④ 李宗绍：《一年来孤岛剧运的回顾》，1940年1月《戏剧与文学》第1卷第1期，第15页。
⑤ 金戈：《一年来上海戏剧运动》，1940年1月《东南戏剧》第1卷第11期，第16页。
⑥ 马马：《上海的戏剧学校》，1944年6月《新剧艺》第3期，第24页。

非戏剧教育。冯执中一方面压榨教师待遇,另一方面急于让学生公演,以学生为班底组建"中法剧艺社",并以此作为营利的手段。

应当说,中法剧艺社的成立,对于中法剧艺学校来说不无好处。剧校与剧社之间合作,前者依赖于后者的舞台实践进行人才培养,后者亦需前者排演的人才支持。国立剧专与剧专剧团即是这种关系。然而,对于如何处理剧校与其附属剧社之间的关系,中法剧艺学校当然是很糟糕的,而国立剧专也并非算好。如果说前者是因为没有建立健全收入分配制度,而致使剧校和剧社都先后解体的话;那么,国立剧专则是未能梳理好剧校与剧社之间的管理关系。自成立以来,国立剧专附属的剧专剧团"人力物力财力困乏","剧团没有演出费,每次演出,均需向各方贷借",且"诸多窒碍"。① 正如陈治策所说,剧专剧团因"经费不充,团员有限,一时自难有绝好的成绩"②。剧专剧团的"以研究与演出并重"等目标,也终未能完全实现。

制约剧专剧团发展的原因很多,其中除上文所说的经费严重不足之外,另外主要有两点。首先,剧专剧团发展艰难,成绩并不十分突出,一个重要原因即是其与剧专之间的关系并未完全理顺。由于隶属于国立剧专,进而亦受国民政府管束。剧团成立之时,剧团即赋予了其功能与职责。剧专剧团既要接受国民政府的间接管束,又要接受剧专的直接领导,却没有经费支持。双重管理之下,剧专剧团团长很难有施展空间。似乎可以想象,焦菊隐托病辞去团长职务,即有这方面的原因。其次,对于剧专剧团与在校学生公演之间的关系划分不清。在七周年校庆上,陈治策曾说,"如果我们立定了一个原则,即在校学生的表演系属对内的,不公开的,以训练为目的的,而剧团是对外的,公开的,以贡献社会服务人生为目的的。我们就必须在人才、经济力求充实不可"。"剧团的活动对内示同学以模范,对外示所以代表学校,才可以在戏剧艺术上力趋最高标准"。③ 严格地讲,陈治策的这一说法不无道理。剧专学生公演与剧专剧团在功能上有一定重叠。尽管前者是在校学生,后者则以毕业学生为主,两者却皆属于剧专。然而剧专学生,如果在毕业之前没有进行过公演,从未接受过校外观众的检验,似乎也难以真正成熟。而为剧专学生进行某种示范性演出,这一剧专剧团成立时所确定的职责,恰恰开展得似乎并不多。

① 李乃忱:《国立剧专史料集成》下卷,北京,中国戏剧出版社,2013 年,第 1148 页。
② 陈治策:《母校七周年之际》,1942 年 10 月《国立戏剧专科学校校友通讯月刊》第 4 卷第 1 期,第 5 页。
③ 陈治策:《母校七周年之际》,1942 年 10 月《国立戏剧专科学校校友通讯月刊》第 4 卷第 1 期,第 5 页。

由于经费严重不足,剧专剧团疲于生计需要,已无时间和精力去思考其最重要的研究职责。这不能不说是一大憾事。而国民政府与学校、学校与剧团等各种关系的混乱,也严重干扰了剧团的自主发展,以致直接影响到戏剧人的戏剧创作活动。此外,剧团人员不足、流动性大,且成员大多是剧专毕业学生。他们的戏剧观念与艺术追求直接源于剧专,这在保证能够在戏剧取向等方面与剧专高度契合的同时,却也存在着可能导致戏剧观念单一化的隐患。不过好在剧团成员并非完全限于剧专学生,也吸收了一些非剧专校友的优秀人才,一定程度的多元化人员构成有助于剧团的实验和研究工作,尽管其这一目标最终并未完全实现。

"孤岛"上海的中法剧艺学校,拥有于伶、李健吾等一批优秀戏剧家作为教师,更有可供演出的剧场,也不乏学习戏剧的学生,却最终夭折。背后自有其深刻的政治文化原因,一方面缘于"孤岛"复杂险恶的政治环境的干扰,致使一些教师不得不离开,甚至直接决定了学校的生死。如孔另镜主持的华光戏剧专科学校,开办时间仅仅两年,由于太平洋战争爆发后政治环境的急剧变化,即自动停办。另一方面则是浮躁的商业利益驱动。除"海光"等纯粹以盈利为目的的戏剧学校之外,最具典型性的即中法剧艺学校。管理不善而致使一个力量雄厚的戏剧学校过早夭折。尽管远在大后方的国立剧专,没有"孤岛"那样险恶的政治环境,乃至直接面临战争威胁的生存境遇,却需面对来自国民政府的各种管控①,并直接或间接地影响其教学和研究工作。

① 参见刘厚生:《国立剧校地下支部和前期学生运动》,《剧专十四年》,北京,中国戏剧出版社,1995年,第128页。

第六章　剧专教学和研究中的
矛盾、调适及探索

　　国立剧专既是一所戏剧学校,也具有戏剧研究与话剧演出的性质;剧专教师既需讲授课程、培养学生,也是戏剧艺术家;剧专学生既是接受教育的在校学生,许多时候也是舞台演出的演职人员;剧专既要"研究戏剧艺术、养成实用戏剧人才",也要"辅助社会教育"。如此多重复杂的关系结构使剧专形成了其学术研究与教学活动、"学院派"与"街头派"倾向之间的矛盾。这些矛盾有些是先天性的,无法彻底解决(如前者);有些则是在特定历史时期造成的(如后者)。剧专师生在面对这些矛盾时曾进行过种种调适,以期达成某种最佳状态。与此同时,就历史发展而言,剧专适逢其会地参与了现代话剧演剧艺术探索等重要工作,其拟定或参与拟定表演基本训练"方针与方法"、"演剧规程"及街头剧演出法等,对推动现代话剧演剧艺术发展,发挥了重要作用。汇聚了现代中国一批著名戏剧家的国立剧专,其演剧实践同现代话剧演剧的目标是一致的,或引领或参与了现代话剧演剧体系的建构过程。

第一节　探索的矛盾与调适
——学术与教学

　　对于剧专教师而言,教学需要一定程度上规定其学术研究的兴奋点;不仅要求演剧理论研究走向具体化和技术化,而且还要中国化。对于那些理论性色彩较强的课程,剧专教师则往往"还原"到历史中,结合丰富的感性经验进行讲解。因教学需要,部分教师集中力量对表演技术与方法等薄弱环节展开研究,促使其一定程度地调整了自己的研究路向。如果说在非排演课程教学中,教师的戏剧家意识更多是隐藏在教学意识背后,主要是为教学提供种种知识和经验储备的话;那么在排演时,教师往往是导演,而学生则

是演员。在排演教学中,走向前台的戏剧家(导演)意识,与教师的教学意识之间时有冲突。教师的戏剧家意识往往无法酣畅淋漓地自由发挥,他们需要"屈就"学生,需要适当"牺牲"自己的艺术个性,而向教学目的靠拢。同时,某些教师未能处理好研究与教学间的关系,从而使教学趋于机械化。

<div align="center">一</div>

现代话剧演剧教学的困难在于既无较为权威的教材,也无表演训练"公认的标准"。① 在金韵之和曹禺在剧专共同拟订《我们底表演基本训练的方针与方法》(1941 年出版)之前,中国的现代戏剧学校还未曾提出过较为系统的话剧训练的方法和标准。观场(蒲伯英)在介绍《爱美的戏剧》时曾指出,当时中国"对于戏剧底知识(除文学的方面)太直觉了,而且是零碎的直觉"。② 在他看来,这是因为中国人没有将其作为一种学问来研究。观场在这里道出了早期话剧教学的理论困境,同时也提出了彼时话剧教育的重要任务。

由于戏剧知识仅为"零碎的直觉",没有"公认的标准",早期的话剧学习和训练应当说是比较盲目而混乱的。缺乏理论指导的教学是不可能深刻的,演剧课程教师需将教学工作与学术研究有机地结合起来。到 1920 年代,西方戏剧理论被逐步翻译介绍到中国,但更多的是戏剧文学方面的;演剧方面,尤其是表演训练方面的理论还较为稀少,且趋于零碎化。故而早期的现代戏剧学校,在表演训练方面,基本还是以经验式教学为主;或者参照一定理论,教师在梳理舞台经验的基础上加以某种理论化提升,然后传授给学生。也就是说,随着早期话剧教育的发展,教师们认识到表演训练理论的重要性,已经开始展开研究,但这是一个十分艰难的过程。

真正为中国现代演剧艺术带来新气象的,是 20 世纪 20 年代前中期回国的欧美留学生洪深、余上沅、熊佛西等人。他们不仅带回了欧美的现代戏剧教育观念和课程体系,而且也带回了新的教学内容。他们对于西方戏剧的理解远非陈大悲等人所能比拟的。但是由于当时斯坦尼理论体系尚未公开出版,中国戏剧家尽管也接受了戈登·克雷、莱因哈特等人的理论,但是他们并非一定就有系统化的演剧理论,尤其是表演训练方法。尽管当时许多中国戏剧理论家都曾对演剧艺术理论进行过研究,但这些研究大多存在着理论化和系统化程度不足等问题。余上沅、赵太侔、熊佛西等人主持的北

① 观场:《介绍这一部创见的戏剧书》,《爱美的戏剧》,北京,晨报社,1922 年,第 1 页。
② 观场:《介绍这一部创见的戏剧书》,《爱美的戏剧》,北京,晨报社,1922 年,第 1 页。

京艺专戏剧系及北平大学艺术学院戏剧系,尽管在课程设置及训练方法等方面明显超越了爱美剧时期的戏剧教学,却仍然未能解决表演理论内容建设等问题。虽然安排了"姿态表情"等课程,但经验化教学特征似乎仍然比较明显。

国立剧专教师的学术研究与教学工作间的关系,在排演课程和非排演课程教学过程中呈现出不一样的状态和特征。后者包括基本训练、戏剧概论、戏剧史、舞台布景、表演问题研究等所有非排演课程。两者间的区别在于:如果说在非排演课程教学中,教师的戏剧家意识更多是隐藏在教学意识背后,主要是为教学提供种种知识和经验储备的话;那么在排演时,教师往往是导演,而学生则是演员。这期间教师的戏剧家意识则十分突出,以至于会对其教学意识产生某种干扰,甚至压倒其教学意识。这些非排演课程中,基本训练、舞蹈等更偏重于实践,而戏剧概论、表演问题研究等课程则理论色彩更强,但是在教学过程中,它们需理论与实践(经验)相结合。基本训练等偏重于实践的课程,需结合理论(对技术、方法等的总结提炼等)进行分析和指导;表演问题研究等课程,讲解过程中也需结合实践经验。这些事实上就一定程度上规定了教师的研究路向,以及教学方式等。比如基本训练课,如非进行过专门的细致研究,是难以达成良好教学效果的。

在基本训练等非排演课程教学中,剧专教师的学术研究与教学工作主要具有以下几方面的关系特征。首先,作为一所规范的戏剧学校,剧专教师往往都对教学内容曾有深入研究,或者因教学需要而进行过专门研究。这一点在"基本训练"课程中体现得尤为充分。在没有符合标准的教材(即既具有一定学术性和科学性,又符合学生接受程度,并基本得到戏剧界认可的教材)出现时,教师在教学之前,需自己参照相关理论将教学内容作为一个学术问题进行研究,并尽可能地将其系统化和理论化。张逸生、金淑之曾说,尽管无缘听金韵之讲授斯坦尼体系表演方法,但是"我们还是学到了不少关于演剧的知识,因为我们的教师们,都有着丰富的演剧实践经验,他们是从实践中总结出自己的理论,又用自己的理论来进行教学的"。他们接着说道:"在许多课程中,特别偏重的是作为培养演员表演基本技巧的课程……关于基本技巧,除了通过剧本排演、演出的实践之外,还有一些基本功的练习,连喜怒哀乐、哭和笑等各种表情方式也分门别类地探讨其规律性加以练习。"①张逸生等学生还是满意于教师从经验到理论、理论与经验相结合的教学方式的。尽管剧专早期的基本训练教学,也有规律性的提炼和

① 张逸生、金淑之:《在国立剧校两年》,《戏剧》1996 年第 3 期,第 5 页。

总结,但总体来讲仍然不够理论化和系统化。

　　这种情形一直持续到 1938 年黄佐临与金韵之加入剧专。金韵之撰写了《史坦尼斯拉夫斯基的演员训练方法》,并与曹禺合作撰写了《我们底表演基本训练的方针与方法》(以下简称"方针与方法"),均收录于剧专出版的《表演艺术论文集》中。基本训练的"方针与方法"中不仅拟定了剧专表演基本训练的方针,而且制订了"标准"。他们指出"这是我们训练演员,必须使其做到的几个标准,否则一个演员不算是对演技有了基本的成就"。"标准"具体包括:想象力的发展;情感的"纵""操";动作的"明""确"("明"指清楚,"确"指准确);身心的联系;舞台敏感的领悟;"偶现力"①的保持;判别力的养成;脚色的自动创造。② 这里从多方面提出了表演的标准,也应当是中国现代话剧教育史上首次明确提出的表演训练标准。通过鸟兽模拟来养成创造性的想象能力,模拟与想象并重,以及对"偶现力"的重视等都是富有创见的。

　　作为基本训练课程教师的金韵之和作为教务主任的曹禺,因教学之需要,还在专门研究的基础上制订了教程。教程安排由简单到复杂,由基础到高级,训练循序渐进、合理有序。③ 每部分的训练内容也足以支撑训练要求。即兴表演的目的在于练习"选材要精炼,想象要丰富,观察要深刻,性格要抓牢",即兴表演时要求"生气涌发",且激发"演员的偶现力";训练则分为四个阶段:人物观察、即兴表演、集体批评、集体编演等。④

　　金韵之和曹禺制订的"方针与方法",基本实现了表演基本训练的理论化和科学化,是中国现代话剧教育史上的一大突破,即使在数十年后的今天依然具有一定的参考价值。这一重要成绩的取得,固然得益于金韵之在留学期间所接受的系统化的表演教育,及他带回的较为系统的斯坦尼训练方法,而国立剧专数年来对于表演基本训练教学中所积累的经验,以及他们对于表演的学术研究同样是十分重要的。剧专学生冀淑平说道,希望剧专的"表演训练方法采取多种实验,期于若干年后有剧专的表

①　"偶现力"是指有时演戏灵感油然而生,不期然而然地演得合了节拍,在短时间内可以演得出神入化。然而再次表演时,灵感顿失,表演恶劣,恍若另为一人。所以演员灵感,偶然显现时的表演现象,必须培养保持。务使一得不失,永远保存其湧发的生气(原文注释)。

②　金韵之、万家宝:《我们底表演基本训练的方针与方法》,《表演艺术论文集》,江安,国立戏剧专科学校,1941 年,第97—98 页。

③　教程对舞蹈、声音训练、模拟表演、即兴表演、名剧抽场表演、独幕剧排演、多幕剧排演等方面,逐次进行了较为科学细致地分解。

④　金韵之、万家宝:《我们底表演基本训练的方针与方法》,《表演艺术论文集》,江安,国立戏剧专科学校,1941 年,第98—100 页。

演训练系统"。① 当时表演基本训练的理论研究严重落后于教学之需要,因此可以说"方针与方法"产生于教学需要。它的诞生有效地推动了国立剧专,乃至中国现代话剧表演基本训练水平。

其次,对于剧专教师而言,教学需要一定程度上规定了其学术研究的兴奋点。尤其是对于当时十分薄弱的表演理论,剧专教师几乎都曾参与研究过。出版于1941年的《表演艺术论文集》即鲜明地体现了这一特征。该书收录了9篇文章,包括余上沅的《论表演艺术》《表情的工具与方法》2篇,陈治策的《论姿态动作表情》《声音表情三十九种》2篇,阎哲吾的《戏剧发音的训练及其保养法》《论演员的感觉训练》2篇,金韵之的《史坦尼斯拉夫斯基的演员训练方法》1篇,金韵之与曹禺合写《我们底表演基本训练的方针和方法》1篇。阎哲吾还与剧专学生张石流合著了《导演方法论》。这些著述主要探讨的是表导演等方面的演剧艺术,具有很强的技术性和方法性。

因教学需要,剧专教师集中力量加强对表演技术与方法等薄弱环节的研究。这促使一些教师一定程度地调整了自己的研究路向。学术研究方向的某种转变在余上沅那里体现得十分明显。在国立剧校成立之前,余上沅主要围绕其"国剧"理想进行研究,包括对西方戏剧的历史演变的梳理与"国剧"构想等方面②。这些决定了其研究的宏阔性特点。而在主持并参与国立剧专教学工作期间,余上沅撰写了《论表演艺术》《表情的工具与方法》等文章。余上沅的学术研究从宏阔走向具体,从观念形态走向技术与方法。教学工作的需要,促使作为校长的余上沅一定程度地调整了自己的研究方向,并参与到这一研究工作中去。当时对于演剧艺术理论建设的需求程度,由此可见一斑。

再次,教学不仅要求演剧理论研究走向具体化和技术化,而且还要中国化。在剧校建立四周年之际,也就是整理表演基本训练"方针与方法"之后,校长余上沅曾说:"鉴于话剧在中国历史尚浅,各部门技术均无陈规可供参考,表演亦然;故采纳欧美各名戏剧家之表演理论及其已著成效之训练演员方法,再本我国历来之表演经验,融会贯通,存菁去芜,确定一正确之训练方针。"他还进一步提出"此种新训练方法,原属试验性质,缺憾在所难免",但"务期能建立话剧表演新体系"。③ 这里余上沅指出,剧专整理出的表演基

① 冀淑平:《"十一·八"三愿》,1941年10月《国立戏剧专科学校校友通讯月刊》第3卷第1期,第7页。

② 尽管这一时期因余上沅北京艺专戏剧系的教学,也发表了《表情的工具与方法》(1926年)、《再论表演艺术》(1926年)等文。

③ 余上沅:《本校最近一年之工作》,1939年10月《国立戏剧学校校友会会刊》第1卷第2期,第2页。

本训练"方针与方法"尚属实验阶段,还需进一步研究,需结合中国的"表演经验",加以融会贯通,以"确定一正确之训练方针",进而为"建立话剧表演新体系"而努力。事实上,科学化与中国化是剧专表演教学研究的主要目标。①

复次,对于那些理论性色彩较强的课程,剧专教师往往"还原"到历史中,结合丰富的感性经验进行讲解。戏剧史上不同时期出现了各种主义、各个派别的戏剧,这些远非某一种理论所能涵盖和规范的。从某种程度上讲,演剧理论就存在于丰富的演剧史之中。第四届学生蒋廷藩曾说,张骏祥讲授"舞台装置"课时,首先在理论上阐明"舞台装置"的属性及其与导演、演员、编剧的关系;然后系统讲授"舞台装置"在各个历史时期的发展演变,从希腊、罗马、欧洲宗教戏剧、文艺复兴到阿披亚、戈登·克雷、莱茵哈特、梅耶荷德等各时期的舞美理论家对"舞台装置"的发展;并对各个时期的剧场建筑与发展及舞台装置上的各种著名设计图作了详细介绍,对绘画艺术各种流派在"舞台装置"上的影响,以及"舞台装置"的"自然主义""写实""写意""非写实"等各种风格的理论进行逐一讲解。② 每一种派别的理论都是独特的,都有其特定的历史语境和特有的价值意义,都向人们敞开了一种不同的戏剧世界。客观地向学生呈现历史的丰富性和戏剧的多样性,本身就是一种学术研究的态度。

最后,剧专教师不仅在教学中力求保持历史的多元丰富性,而且还常常采取"多维合一"的教学方式,即将理论与实践、剧本与表演、创作与批评、教学与讨论等合于一体。其中,理论课程方面的典型代表是曹禺。剧专学生回忆文章中,谈论最多的即是曹禺。其"剧本选读"的精彩教学,让剧专学生数十年后还记忆犹新。曹禺是"以一种表演艺术家的风姿来讲课的,能深入到每个剧中人物内心世界中去,将同学们带进剧情之中"。③ 曹禺开设这门课的目的是要把"编剧"课上讲过的"死"知识变成"活"知识,引导学生从世界名作中领会话剧的创作规律,体验作品的神韵,提高学生的鉴赏能力。曹禺以研究的态度,朗读和分析剧本,能快速地将学生引入戏剧情境之中;让学生在富于画面感的想象中领悟剧中的人物性格和艺术魅力。这主要得益于其深厚的剧本文学和舞台演剧的功力。不仅在"剧本选读"教学中,而且在戏剧排演前,曹禺也常常通过朗读引导学生分析和理解剧本。焦菊隐在

① 剧专为此而设立了"演员基本训练教学设计会议",专门研究表演教学方法。
② 蒋廷藩:《我的舞台美术启蒙老师——张骏祥》,《戏剧》1996年第2期,第17页。
③ 田庄(王开时):《回忆与怀念》,《剧专十四年》,北京,中国戏剧出版社,1995年,第225页。

排练毕业公演剧目《哈姆雷特》时，先请曹禺剖析剧本的主题、情节、人物性格等。张骏祥在排演《蜕变》时，曹禺曾多次与演员（剧专学生）"共同分析研究其中思路的层次和转折，情感的起伏和变化，声调的抑扬顿挫，字音的轻重快慢，那里宜停顿，那里应流畅……"①。

但是，如前所说，尽管在非排演课程教学中，教师作为戏剧家的知识性储备主要处于某种隐藏状态，而不会走向前台，以至于与教学工作产生矛盾冲突；然而在如何将其知识性储备有效地传递给学生的过程中，某些剧专教师却未能处理好研究与教学之间关系，从而使教学趋于机械化。教学中，感性经验需加以理论化，同样理论内容亦需赋予以鲜活的感性经验。余上沅曾说，第一学期结束后，"在短短的几个月的实践里，本校同人获得了许多宝贵的经验。因此，在第二学期开学以后各方面的工作都觉得进行顺利得多了"。② 这里他指的是教师而非学生。这表明剧专教师已逐步适应了研究与教学间的转换关系，即如何将感性的经验予以理论化或赋予理论内容以感性的生命，并将其传授给学生。然而某些教师在将理论内容传授给学生的过程中，还是存在着问题。第六届学生朱琨曾说，为他们班讲授基本训练课的陈治策，严格按照斯坦尼的《演员自我修养》第一部进行"元素训练"，却"有点生吞硬剥，强搬活灌，如搭起第四堵墙去生活、体验……结果做案头工作下了很大功夫，到了台上却体现不出来"。③ 而斯坦尼恰恰反对这种"一切程式化的表现情感和形象的手法"。④ 据朱琨说，王家齐在排演《枉费心机》时，则让学生愉快地生活在戏剧的喜剧气氛中，又将学生从"死、塌、泥"的桎梏中解脱出来。⑤ 这里朱琨指出了表演教学中的一个重要问题，即如何结合自身实践经验赋予抽象的理论以鲜活的生命，并有效地传授给学生。之所以出现此类问题，并非由于王家齐水平高于陈治策，而在于研究与教学、理论与经验之间的衔接和转换上。

机械化和僵硬化是包括剧专在内的早期戏剧教学中常见的问题。在剧专的教学活动中，不仅存在朱琨所说的"生吞硬剥，强搬活灌"现象之外，还存在着学术研究太过具体乃至僵硬，而对教学空间形成某种压制的机械化现象。

① 沈蔚德：《回忆〈蜕变〉的首次演出——兼论关于〈蜕变〉的评价问题》，《新文学史料》1978年第 1 期，第 205 页。

② 《本校小史》，《国立戏剧学校公演手册》（第一辑：第一届至第六届），南京，国立戏剧学校，1936 年，第 35 页。

③ 朱琨：《剧专学习漫记》，《剧专十四年》，北京，中国戏剧出版社，1995 年，第 227 页。

④ 斯坦尼斯拉夫斯基：《斯坦尼斯拉夫斯基全集》第 1 卷，郑雪莱译，北京，中国电影出版社，1979 年，第 6 页。

⑤ 朱琨：《剧专学习漫记》，《剧专十四年》，北京，中国戏剧出版社，1995 年，第 227 页。

如陈治策、阎哲吾等人（尤其是陈治策），在研究表演训练技术与方法时，进行了过于烦琐的规定，以致形成某种较为明显的机械化毛病。陈治策在《论姿态动作表情》中，明确地梳理了每一动作所表示的含义，如"直背""驼背"与"弯腰""直腰"等动作的具体内涵。在《声音表情三十九种》中，他将声音表情分为三十九种类型，并分别进行了讨论，指出了每一种声音表情应该如何处理，表述句式皆为"凡……应（或须）……"类。事实上，在剧专演出的《日出》中，扮演黄省三的精彩表现，即已充分表明了陈治策在话剧表演上的研究成果，然而由于其太过严谨乃至机械的教学态度，反而影响到了教学效果。

达尔文曾在《人和动物的情感表达》一书中指出，人的很多情感表达按逻辑是来源于行为的倾向。尽管行为与情绪、情感表达之间存在着某种类型化的关系，但并非是简单的一一对应关系。"要从人们的面部表情和手势来判断他们的情绪、情感常常是相当困难的。这是因为他们本身经常处于一种他们该如何反应的矛盾状态之中，他们的复杂的感觉被反映为模棱两可的信号。例如，在一种威胁的体态中，常常会兼有敌意和恐惧的成份"。① 人的许多动作可能表达了某种复合性情绪，而某种情绪也可能以复合性动作来表现。更何况有时通过手势、体态等动作与语言的矛盾等，以表现某种特殊情感；乃至于不同民族姿态动作背后的含义也可能存在差异。姿态动作的具体含义需结合作品的具体情境而定。尽管陈治策等人可能是为了让学生能够更清楚地理解，但不能因此而简单化、绝对化。

<div align="center">二</div>

国立剧专每一次排演，为了让学生更好地理解剧本和人物形象，几乎都会组织学生对剧本进行多方面研究。比如，剧校期间的第六届公演时，除作为教师的王家齐发表了《秦公使的身价与娜拉》之外，作为学生的文治平发表了《活报的〈走私〉及〈还乡〉》、严恭发表了《〈东北之家〉〈走私〉底介绍》等文章。② 通过对不同流派和主义戏剧的演出以及排演前的研究，剧专学生很好地实现了舞台排演与戏剧概论、戏剧史等理论性课程的融会贯通。

剧专的排演课程，绝不仅限于一般性排演，而是重在让学生理解为什么这样排演，并由此形成了如下特征。首先，每次排演过程中，学生均全程参与；教学演出后，学生都围坐在教师身旁，静听教师的分析与品评。杨村彬

① 〔英〕格林·威尔逊：《表演艺术心理学》，李学通译，上海，上海文艺出版社，1989年，第145页。

② 参见《中央日报》之《戏剧周刊》1936年6月26日第3张第3版。

在导演《岳飞》时，明确提出向传统戏曲学习，要求布景、服装等以及演员的一言一行，都需具有古风意味。为此，布景方面，杨村彬反对琐碎的生活化设置，而要求简洁和精炼，目的重在创造氛围。表演方面，在情感真挚和情态逼真基础上，他要求言行举止适当地夸大，以突出和渲染戏剧的声势和气派。耿震在饰演岳飞时，注重从戏曲中吸取营养，讲究动作的干净有力，追求表演的雕塑美。张骏祥排演《蜕变》时，构思了"从窄小、阴暗，逐渐放大到宽阔、明亮，节奏由晦涩、零乱，逐渐演变到明快、和谐，象征经过艰难走向光明的蜕变过程"[①]。这些排演教学不仅指导了参与的学生，而且启发了学生在演剧时怎样做好总体构思。

其次，排演过程中，有针对性地对学生进行指导。张骏祥当是较早注重舞台节奏的现代话剧导演之一。他不仅曾撰写长文探讨话剧舞台节奏，课堂上细致讲解分析，而且在排演课程中完美地将理论运用于舞台实践之中。在国立剧专毕业演出剧目《以身作则》中，为了让演员更好地体现层次感和节奏感，张骏祥要求学生在表演中借鉴戏曲等动作。沈杨扮演的徐守清是一个迂腐不堪的前清举人，崇尚礼教，并以此训示子女。作为前清举人，其台词中夹杂着许多文言词句，张骏祥为其设计了相应的念白和动作节奏。"训子"一场戏中，当儿子玉节匆匆奔入正厅并发现父亲时，立刻垂手直立。在导演张骏祥的帮助下，沈杨准确地创造出了这段戏的节奏。表演时，沈杨扫了一眼"不成体统"的儿子，然后训斥其莽撞行为。接着他摇头晃脑地训示道："象你们在学堂里念人手足刀，非圣人之语，不见于圣人之书，不说有举人可中，就是有举人可中，也难！难！难！"沈杨对这段台词，尤其是最后三个"难"字的处理，极富层次感。[②] 在张骏祥的帮助下，沈杨充分利用了"水烟袋"这一小道具，由抽烟的动作与口中的台词之间的巨大张力，形成了对人物绝妙的讽刺。戏曲化的动作、富有节奏感的念白以及恰当的停顿运用，既使演出富于层次感，也体现出了人物的生命质地。这种有针对性的指导，不仅仅使当事者受益无穷，而且对于其他学生也是富于启发意义的。

然而，在演出教学中，教师的戏剧家意识与教学意识，并非处处都能和谐一致。当两者无法协调一致时，即需教师对其进行适当调整。许多剧专教师通过前者（甚至适度抑制前者）来成就后者。为了更好地指导学生如何导演，剧专许多教师都曾与学生合作导演，比如陈治策导演的《反正》（1937

① 陈永倞：《怀念》，《戏剧》1996 年第 3 期，第 24 页。
② 杨竹青、张劭：《剧坛奇才——沈杨传略》，《中国话剧艺术家传》第 6 辑，北京，文化艺术出版社，1989 年，第 146—147 页。

年）、《雾重庆》（1941 年），曹禺导演的《炸药》（1937 年），谷剑尘导演的《毁家纾难》（1937 年）等。另如前文曾谈及为了让学生了解什么是闹剧，曹禺曾根据墨西哥约瑟菲纳·尼格里的剧本《红丝绒的山羊》改编成独幕剧《正在想》，并亲自排演。在这些演出教学中，教师的戏剧家意识无法酣畅淋漓地自由发挥，他们需要"屈就"学生，需要适当"牺牲"自己的艺术个性，而向教学目的靠拢。

　　由于目标并非完全一致，在排演教学中，走向前台的戏剧家（导演）意识，与教师的教学意识之间时有冲突。作为导演，他们希望能够较为充分地实现自己的艺术表达，而作为教师，却又使其这一愿望有着种种限制。比如，演员的选择范围只能主要是学生，演出剧目的选择也十分有限（受限于学生构成等具体情况，剧专演出剧目的决定权属于演出委员会等）；尤其是，导演艺术的构思和舞台呈现需迁就于学生的现实水平。这一矛盾在焦菊隐排演的《哈姆雷特》那里体现得尤为明显。在排练毕业公演剧目《哈姆雷特》时，焦菊隐较为充分地释放了自己的艺术个性。整整一学期，焦菊隐主要根据梁实秋译本，再结合田汉译本，整理出适合于当时舞台条件的演出本。为了该次演出，焦菊隐查阅并研究了西方的《哈姆雷特》演出史。在此基础上，焦菊隐拟订了富于创造性的导演构思。焦菊隐对于全剧的装置、道具等，"都使之简单到至必要的限度，以求达到'舍模仿而选择'、'舍逼真而暗示'的目的"。同时他一方面使"全剧台词，仍然充分地保留着外国情调"，另一方面又让"全剧台词也用朗诵诗和散文读法混合起来，另创一个作风"，①具有很强的实验性。由于其强烈的实验性，而无论是当时的演出条件还是学生的表演水平，都无法完全支撑该剧的演出，同时在某种程度上也超出了当时观众的接受程度。故而该剧演出未能达到焦菊隐的预期目标及其应有的艺术效果。

　　刘念渠在评论时认为，该演出"说清楚了故事，却每每失掉了人物"。他指出，当时中国话剧人"每演外国戏，常常过分注意于'外国'而忽略了'戏'"。他说，正如若干批评要求《大雷雨》需有"俄罗斯的气氛"一样，《哈姆雷特》得有莎士比亚的精神。然而，"气氛或精神不是用什么线条或颜色'涂'上去的附加物，恰恰存在于戏的本身里，表现于舞台上的，乃至每一个演员与每一部门的舞台工作者向剧本钻研的具体结果"。② 但是如果演出中失去了"戏"，那么所谓人物的民族真实性也就当然不存在了，即使呈现出

① 焦菊隐：《关于〈哈姆雷特〉的演出》，1942 年 5 月《国立戏剧专科学校校友通讯月刊》第 3 卷第 7 期，第 1、2 页。

② 颜翰彤（刘念渠）：《还得再努力些——〈哈姆雷特〉演出简评》，1942 年 12 月 21 日《新华日报》第 4 版。

来的"外国"也是表面的。刘念渠认为,习惯于现实主义表演方法的剧专学生,在表演浪漫主义演出样式的《哈姆雷特》时并未成功。演技方面,他认为,"通常所谓浪漫主义的戏不仅是形式上的差别而已,以夸大的形式出之的乃是特别强烈的情感"。如果"单纯的从形式的模拟上着手,或者说,仅从演技形式上去把握,必然会失掉原作者所赋予人物的显著的性格和澎湃的情感,也就失掉了人物的内在的生命"。① 蔡松龄呈现出的是一个"完全忧郁"的哈姆雷特,而温锡莹却又"缺少了人物内心痛苦的流露"。奥菲利亚这一角色的表演则是"零碎的",在拒绝了哈姆雷特,又失去了父亲之后,却未能展现出情感的连续性和递进性,直至最终走向疯狂乃至失足落水。显然,表演水平尚显稚嫩的剧专学生未能支撑起这一经典戏剧的演出任务,未能完成焦菊隐的创造性导演构思。

　　导演与演员的创作个性是相互成就的,然而似乎只有在两者旗鼓相当时,才可能使演出获得成功。对于《哈姆雷特》的演出,焦菊隐曾说:"本班学生……并非已成熟的演员,而且是初次试演这一类的剧本。虽然他们都很用功,但是也不无感到和以往演戏有些不同而又不习惯的困难"。② 显然,焦菊隐是清楚《哈姆雷特》的演出难度的,似乎已经意识到演出可能失败,但他仍然坚持排演(尽管剧目是由剧专演出委员会决定的)该剧,仍然坚持进行了多种创造性"实验"。焦菊隐对该剧的导演构思和计划,明显地超出了当时剧专学生的现实水平。这里焦菊隐作为导演的探索实验的艺术冲动,明显地压倒了其作为教师的教学意识。大体来讲,这种情况往往更易于发生在大戏剧家(张骏祥、焦菊隐等)身上,尤其在他们初入剧专之时。一段时间之后,由于不愿意长期压制自己作为戏剧家较为自由的创作冲动和艺术个性,他们往往又选择离开剧专。

第二节　艺术取向
——"学院派"与"街头派"

　　历时地看,国立剧专一方面自始至终(最后一两年除外)都很重视学生公演,且历届公演都注重演出经典剧目。另一方面,在全面抗战前,余上沅

① 颜翰彤(刘念渠):《还得再努力些——〈哈姆雷特〉演出简评》,1942年12月21日《新华日报》第4版。

② 焦菊隐:《关于〈哈姆雷特〉的演出》,1942年5月《国立戏剧专科学校校友通讯月刊》第3卷第7期,第2页。

与剧专师生对街头剧等艺术性不足的戏剧演出是排斥的；全面抗战之后，学校支持学生积极参加各种街头演出，有时还有教师参与其中；临近解放时，学生反过来对演出经典名剧提出质疑，而认为大众化才是戏剧发展的方向。换言之，国立剧专的学院派与街头派关系经历了三个发展阶段。而三个阶段中，最值得研究的是中间阶段，即全面抗战期间，剧专师生的学院派与街头派的立场与取向等。

国立剧专的办学宗旨是"研究戏剧艺术，养成实用戏剧人才，辅助社会教育"。在此思想指导下，十四年中剧专试图尽可能地平衡"研究戏剧艺术"与"辅助社会教育"、"为国储才"与"抗战救国"之间的关系。比如成立之初，即在正科之外，专门设立了特别班，正科生学制为两年，特别班以半学年为一期①；抗战期间，剧专于 1938、1939 年各招收了一届短训班，于1940—1948 年，共招收了九届高职科等。五年制话剧科的培养目标在于使学生"获到继续研究之门径"，在第四五学年中安排了大量研究性强的课程供学生选修；而三年制高职科的目标则在于"供应社会教育事业之急需"②，"所有社教推行工作，即以该科学生为主干"③。从系科及学制设置可看出，剧专对于戏剧研究和社教宣传大致进行了某种区分，具有某种分类培养的意味。正如余上沅所说："剧专学生一方面经常选演以抗建宣传为内容的戏剧，另一方面则慎重的选演艺术水准较高的戏剧（譬如对于每届的毕业公演，我们总计划着上演莎士比亚的名剧）。"④剧专以分类培养方式，在"为国储才"与"抗战救国"之间进行了某种区分。

剧专师生一面因为抗战救国而走向街头，一面又因为国储才而有意无意地排斥着"街头派"。由此，剧专在两种办学取向交织中，形成了学院派与街头派之间的某种矛盾与张力。究其原因，主要在于剧专师生的艺术观——在其学院派的正统化艺术观的影响下，剧专师生并不重视，乃至否认街头民间表演的艺术性。

<div align="center">一</div>

就艺术观而言，国立剧专在强调演出艺术性强的剧场戏剧的同时，对街

① 只于 1935 年招收了一届。"特别班之宗旨，为推广艺术教育，发展话剧运动"，且"学生多为已有职业而愿从事或正在从事于话剧运动之人"。（《本校大事纪》，《国立戏剧学校第一次旅行公演》，第 40 页。）

② 《课程》，《国立戏剧专科学校一览》（一九四一），第 31、43 页。

③ 《社教》，《国立戏剧专科学校一览》（一九四一），第 24 页。

④ 余上沅：《公演〈哈姆雷特〉之意义》，1942 年 12 月《戏剧生活》第 1 卷第 3—4 期合刊。

头剧等戏剧样式是比较排斥的,抗战前尤为如此。1936年1月,余上沅在《戏剧副刊》①创刊词中说道:"单注意于量的增加是有流弊的……有许多剧团不但对戏剧运动无益,而且有害";因其"艺术的条件不够,演出来反而叫观众得到一种坏的印象,叫他们对戏剧失去兴趣"。② 从这里我们可以看出,余上沅对戏剧艺术的态度是十分严肃和审慎的。同样在1936年,余上沅在总结建校一周年工作时又说道:"戏剧不是化装演讲,化装演讲这样笨拙的东西,不但不能列为艺术,而且在听的人也会因为它的笨拙而觉得索然寡味,不肯再听的。"③不难看出,余上沅是看不上那种化装演讲类的宣传性作品的,这或许是出于对戏剧艺术性的某种保护意识。

事实上,对剧场戏剧艺术性的坚守及对街头表演的某种排斥心理,不仅仅限于余上沅那里,而且较为广泛地存在于剧专师生中。这从剧专教室里常张贴有"戏剧是宗教、舞台是圣殿,只有虔诚的信徒,才能进入殿堂"④等标语似乎也可见一斑。对于余上沅等人来说,宣传自是宣传,话剧艺术始终应该是话剧艺术。剧专的一些教师对于街头表演较为明显地存在着某种排斥心理。第九届学生龙世华曾回忆道,他在学习期间,帮助江安中学组织学生歌咏团。而一旦他出去教唱了几次歌,孙景录老师总要指责其练声又退步了,责问他是否又去唱不三不四的歌曲了。这一学院派原则不仅体现在教师那里,而且也包括许多学生。学生们骨子里也是不大愿意演出各种"杂技"的。他们将街头艺术形式、各种杂技等仅作为"一种社会宣传工具",认为表演话剧才是"应有的本分",而对于杂技他们则"平常不肯公开"⑤,只有在社教与游艺之时才会演出。显然,在余上沅与剧专师生看来,似乎只有剧场戏剧才具有真正的艺术性,而街头民间艺术是缺乏艺术价值的。从这个意义上讲,余上沅与剧专师生的戏剧艺术观是偏于"学院派"的,且略显狭隘。需要说明的是,这里所说的"学院派",并无价值评判意味,仅意指其对正统的剧场艺术价值的坚守与维护的倾向。那么,剧专"学院派"特点主要体现在哪些方面呢?

首先,课程体系。这里仅以五年制话剧科和三年制高职科的课程设置为例予以说明。五年制话剧科课程设置中,前三年主要安排的是基础专业

① 自第9期开始更名为"戏剧周刊"。
② 余上沅:《幕前致词》,1936年1月5日《中央日报》第3张第3版。
③ 余上沅:《一年来我们的工作》,《国立戏剧学校一览》(一九三六),第6页。
④ 殷振家:《绛帐春风化春雨》,《情系剧专》,国立剧专在粤校友,1997年,第407页。
⑤ 郑衍贤:《本校参加江安县各界庆祝国父诞辰扩大文化建设运动与社会教育宣传周经过情形》,1943年12月《国立戏剧专科学校校友通讯月刊》第5卷第3期,第6—7页。

课,后两年安排了"表演体系研究"等多种专业选修课;而与社会教育相关的课程仅有第一学年的"社会教育"。除专业课程之外,高职科三年中分别开设了"社会教育""社教实习""宣传术""宣传画""社教实习""乡村建设问题""民间戏剧及杂技"等针对性较强的课程。即使高职科社教宣传类课程在各学年中分别仅占八分之一到六分之一不等(参见第三章第一节)。由此不难看出,剧专并未特别突出社教宣传类课程。

其次,演出剧目的选择。在"前南京"时期,国立剧专总共举行了十三届公演,演出了不同时期不同主义的戏剧,包括西方名剧《威尼斯商人》《群鸦》《还乡》等,以及《日出》《青龙潭》等国内名剧,无一例外地都具有较高的艺术性价值,"在演出方面需要于演员的技巧者甚多"①。为保障演出的艺术性,余上沅认为,每届学生需以莎士比亚戏剧作为毕业演出,直至张骏祥对此提出异议后才有所改变。抗战时期,余上沅仍持类似看法,1942 年公演《哈姆雷特》时,他曾说:"表演莎士比亚剧本,是世界各国都认为极重要的表演之一,甚至于演剧的最高标准;莎士比亚戏剧是戏剧工作者追求的一种境界,演莎士比亚戏剧能锻炼人,拿莎士比亚戏剧做教材是十分有益的,长期坚持下去,既能锻炼提高学生的演剧能力,又能增加提高观众的欣赏水平。"②剧专注重的是剧场戏剧演出,并对演出剧本进行了精心设计与严格挑选,以训练和提升学生的表演水平。

再次,学生对街头民间演出的陌生感。由于街头剧及民间表演艺术并未进入剧专课堂,抗战初期习惯于剧场演出的剧专学生,完全不清楚如何开展街头演出。曹禺在为第一、二两届学生合上"排练课",排演《放下你的鞭子》时,由赵鸿模(牧虹)、沈杨、江村等后来的著名演员演出。排演两遍后,气氛始终未出,曹禺一针见血地指出,这个戏属于街头剧,与舞台剧不同,需要演员用强烈的动作和表演去吸引观众,否则戏就无法演下去,也不能收到宣传的效果。换言之,全民抗战初期,剧专学生对街头剧并不熟悉,对其艺术特性与演出特征,似乎并不清楚。显然,这与剧专的教学内容及其艺术取向有着直接的关系。

最后,剧专学生与社会演出的某种隔膜。尽管剧专试图通过持续的公演活动,以沟通与戏剧界和社会之间的联系,让学生毕业后能够更快地融入社会,然而剧专学生同从舞台上走过来的戏剧人之间却仍然存在着某种隔

① 　马彦祥:《为第二届公演告同学书》,《国立戏剧学校公演手册(第一辑:第一届至第六届)》,1936 年,第 9 页。

② 　余上沅:《公演〈哈姆雷特〉之意义》,1942 年 12 月《戏剧生活》第一卷第 3—4 期合刊。

膜。剧专第六届学生王学煌曾说,参加实际戏剧工作后,剧专毕业学生曾"被人歧视为科班学生"。被歧视的原因在于,在那些从舞台实践中走出来的戏剧人看来,学院派的学生所学与所用存在着差异。而在王学煌看来,"外面的演技,就一般的情形说来,在现时的演员的演技是只会应敷舞台与应敷观众的。目下有了这种应敷的技术,就可以在台上站得住脚——自然还有一些人连这种功夫都没有的"。他说:"这两种功夫是许多天在舞台上泡出来的,比较好一些的演员能突破这一点,谈得上些许创造。"① 显然,作为剧专学生的王学煌对"外面的演技"也带有某种歧视。王学煌认为如果毕业学生接受了那种应敷式的演技方式,那么很快就会变成一个"戏混子"。这种隔膜的形成,即与剧专师生对街头派的态度与取向有着某种直接的关系。

值得一提的是,为磨砺学生的舞台经验,以及加强与社会演出间的沟通,全面抗战期间,在演出街头剧的同时,国立剧专也安排了大量的剧场演出活动。这引起了余师龙等学生的不满,并在《校友通讯月刊》上发文批评,认为过多的演出活动反而会降低演出质量,影响学生的训练水平。1942 年初,剧专演出委员会决定,"尽量减少公演次数而注重学生对于剧艺之研究精神及其技术之训练。如不达精湛圆熟之境,宁可不予公演"。并决定当学期旧制三年级只公演一次,高职科二年级只公演两次,而其他年级将不再公演。② 应当说,这一事件具有某种象征意义。这不仅说明余上沅等人重视学生的意见,更表明了余上沅与剧专师生对于戏剧演出的艺术性价值的重视。

剧专在坚守戏剧艺术性的同时,也做过大量的抗战戏剧工作,如除抗战剧本创作、抗战戏剧演出之外,还进行了多次抗战戏剧辅导及诸多相关研究工作等。也就是说,余上沅与剧专师生坚守的"学院派",并非是从活动和工作意义上说的,而是从艺术取向意义上讲的。正因为如此,在战时特定情境下,国立剧专的"学院派"作风,对艺术性的坚守(指剧专在抗战期间仍然坚持演出纯艺术性质的戏剧),也承受了一定舆论压力,1947 年甚至还受到来自本校在校学生的公开批评③。针对某些舆论压力,1938 年 7 月《奥赛罗》在重庆国泰大戏院公演之前,余上沅发表了《关于〈奥赛罗〉的演出》一文予以说明:"抗战开始以来,教材完全用抗战剧本,学与用固然打成一片,但从

① 王学煌:《旅蓉杂感》,1944 年 5 月《国立戏剧专科学校校友通讯月刊》第 5 卷第 7 期,第 3 页。

② 《母校消息》,1942 年 3 月《国立戏剧专科学校校友通讯月刊》第 3 卷第 5 期,第 1 页。

③ 王怀冰:《惆怅、追求、友情》,《剧专十四年》,北京,中国戏剧出版社,1995 年,第 404 页。

教材偏颇一方来看,未尝不是在为国储材上的一种损失,所以我们在台儿庄大胜的时候,便决定了演出莎士比亚的四大悲剧之一的《奥赛罗》。"①这里余上沅特意进行了申明,他自己似乎也意识到了彼时演出该剧似乎有着某种"逆潮流"之意味。这些文字清楚地透露出余上沅徘徊于"研究戏剧艺术"与"辅助社会教育"之间的矛盾心理。

二

抗战全面爆发后,戏剧纷纷走出城市和剧场,走向了民间与广场。剧专师生也加入了这一戏剧运动,参加了大量街头演出活动。街头剧方面,长沙时期,剧专师生演出了《流亡者之歌》《疯了的母亲》《香姐》等;重庆时期,演出了《抗战三部曲》《抗战小调集锦》《反侵略》等剧,并由正中书局出版了《新型街头剧》等。迁往江安后,1938 年 12 月,学校将全体学生分为四个街村演剧队,并为每队派定老师予以指导,每星期轮流赴各兵工厂、新兵训练处及各街村,进行抗战宣传。江安时期,随着对民间表演艺术了解的深入,除街头剧外,还演出了杂耍、大鼓、快书、金钱板等。剧专师生在街头表演各种杂技时,由于"这些杂技全是四川方言,语言之间没有隔膜又接近他们的日常生活,他们精神整个贯注在演员身上,情绪跟表演连在一块……"②在各种节日庆典以及"凭物看戏"期间,许多剧专教师也常参与其中。

抗战期间,国立剧专每逢纪念日或庆典日都会举行化装游行演出,以及"灯剧"和"茶馆剧"等的演出。这些街头艺术形式简短灵活,便于表达,且易于渲染气氛,调动群体情绪,容易取得宣传教育的效果。故而在各种宣传社教活动中,国立剧专也常常进行各种街头演出。抗战胜利后,当剧专师生再次回到南京时,政治气候已发生巨大变化,尤其是进入 1947 年后,这种变化直接反映在剧专的教学工作中。1948 年后,未再以剧专名义举行公演了。与公演剧目明显减少形成鲜明对比的是学生活报剧演出的急剧增加,而且解放区的表演艺术形式进入了学校。第十四届学生王怀冰曾说,他们曾以"戏剧往何处去?"为题编了一张壁报,开展了一次笔谈。主调是批判学院派为艺术而艺术的倾向,提倡戏剧大众化,并指出《兄妹开荒》《白毛女》一类剧作才是现阶段戏剧发展的方向。③ 这里,学生将国立剧专的"学院派"特点,作为一个问题提出,并自发地以活报剧以及解放区秧歌剧等演出

① 余上沅:《关于〈奥赛罗〉的演出》,《新蜀报》1938 年 7 月 2 日第 3 版。

② 《第三届戏剧节在剧专》,1940 年 12 月《青年戏剧通讯》第 7 期,第 9 页。

③ 王怀冰:《惆怅、追求、友情》,《剧专十四年》,北京,中国戏剧出版社,1995 年,第 404 页。

形式和剧目与之对抗。

那么,剧专师生在直接参与了大量的街头演出之后,对其演剧观念和演剧艺术是否曾经产生过某种较为直接的影响呢? 这里我们首先看看余上沅早在1936年对民间戏剧艺术研究的态度——

> 我们就辅助社会教育着想,应该调查各地的戏剧,研究它们的存在理由,它们的活动势力。地方戏剧对于民众有一种根深蒂固的力量……如果我们不明了它的力量所在,我们怎么样去推进新兴的戏剧运动呢? 譬如,假定音乐、歌唱,武术,打诨,等等,是民众所要求的,我们没有理由不把这些东西用到戏剧里去。怎样才不是勉强的插入,怎样才能够对得住艺术的良心骗着病人把苦口的良药吃下去。①

余上沅在这里提出了研究民间戏剧艺术,并将“这些东西用到戏剧里去”的课题。应当说,余上沅提出的融民间元素入戏剧之中的思想是很重要的,体现出了其作为一个戏剧理论家的视野和高度。研究民间戏剧,剖析民众的审美需求,再将其有机地化入话剧之中,不失为一条中国话剧发展之路。然而遗憾的是,余上沅只提出了这一课题,并未真正付诸实践。不能不说,这与其“学院派”的戏剧艺术观对民间戏剧之不够重视有着莫大关系。

余上沅与剧专师生对街头派的某种有意无意的排斥,是由于街头派缺乏艺术性而仅将其作为宣传时的工具,还是因为如孙景路一样担心街头派等“不三不四”的东西可能对其戏剧的艺术性产生某种破坏性? 或许两者都有。事实上,街头才是戏剧最初的孕育生成之地,从剧场重新回到街头,为戏剧演出敞开了多种可能性。正因为如此,在抗战的感召下,部分剧专教师还是在街头戏剧的排演中,将其视为艺术性创造,并对其进行了艺术化的改造。1938年,金韵之将抗日歌曲《流亡三部曲》排成歌剧,在重庆街头演出时,取得了很好的效果。即使是街头剧,她同样追求艺术质量,反复排演直到满意为止。1940年,杨村彬编排了大型秧歌锣鼓剧——《国父》。全剧“所有人物化装登场,但皆无台词,全剧以秧歌锣鼓伴奏,人物以极度夸张的舞蹈动作进行哑剧式表演”,取得了强烈艺术效果。

剧专教师中,陈治策等人也在街头戏剧演出基础上,着手探索如何从中吸取有益元素以丰富话剧演剧艺术。他们更多是从演出空间,尤其是观演关系结构等方面进行探索。陈治策为剧校第一届公演改编的《视察专员》便

① 余上沅:《幕前致词》,1936年1月5日《中央日报》第3张第3版。

是从观演关系角度对戏剧空间结构进行探索。杨村彬认为新的剧场和演出法，是"呼应着新的戏剧哲学而产生的艺术方式，所谓新的戏剧哲学是一反演者与观者隔离的戏剧哲学，它要使戏剧回返其远古的本来面目，没有舞台与客座的截然分别，没有演者与观者的截然分别"①。在尚未进入剧专之前，杨村彬在《秦良玉》演出中，设置了序幕，序幕中的解说人完全运用的是戏曲式的手法，在最后一场戏中，也利用寿庆演戏打破了观演之间的鸿沟。尽管这种探索更多涉及的是对演剧与空间的关系，尤其是观演间的关系，而较少涉及如何吸收街头民间演出的各种艺术性元素等问题；但是杨村彬和陈治策等人对如何将其吸收到剧场戏剧创作中的探索，无疑是具有积极意义的。然而无论是杨村彬，还是陈治策，他们的这种戏剧思想主要是源于熊佛西主持的定县农民戏剧实验运动，而非国立剧专；并且他们的这些探索似乎也并未对剧专师生的演剧艺术观念产生直接影响。

显然，十分注重实验探索的余上沅，主要将其探索的目光锁定在剧场中，而忽略了街头民间艺术与话剧演出的关系等。如果仅就此而言，余上沅的戏剧与戏剧教育观念尚不够开阔，似有某种狭隘性。然而，在彼时剧场戏剧尚不够成熟之际，余上沅将其作为实验探索的重点，似乎也在情理之中。

同时需要注意的是，剧专师生尽管一面参加街头演出，一面轻视其艺术性不足；但是却又积极研究如何提高街头演出的艺术性。这恰恰是其学院派特点在街头派活动中的具体体现。抗战时期出现了大量的街头剧等户外演出活动。演出空间、环境与条件、观演关系等的变化，使演出活动从剧本编制，到演出方式、观演互动等均发生了种种改变。一些初涉戏剧舞台的新人，短期内无法深刻认识和理解这些变化，以致将供剧场演出的独幕剧直接搬到街头演出。为此，国立剧校首届学生叶仲寅（叶子），承续着剧校注重学术研究的精神，提出"街头剧的演出法大有研究的必要"，并撰写了论文《建立街头剧的演出》。叶仲寅从编剧、导演、表演与装置等方面，对街头剧演出提出了自己的看法，以规范街头剧演出法。彼时大量演出街头剧者，多为缺乏经验的业余演出团体，该演出法的拟定对于规范演出方法，提高街头剧的演出质量，无疑具有积极作用。

三

在探讨剧专"学院派"与"街头派"演剧艺术取向及其关系之后，这里将其放在更为开阔的视野中来加以审视。如此或许能够得到更为准确的判

① 杨村彬：《新演出——向新型演剧探索的演出报告》，南京，正中书局，1939 年，第 29 页。

断。首先,在大量的戏剧人进行宣传社教的情况下,剧专师生坚持某种学院派立场,对于整个戏剧发展而言,反而是十分必要的。在抗战戏剧运动中,如余上沅与剧专师生这样的"学院派"人才,反而是比较稀少的。他们的存在意义在于能为抗战戏剧舞台带来某种新的元素,能够时时提醒戏剧人,即如街头演出剧亦需注意艺术性价值,而不至于完全沦于公式化和概念化的泥沼中。值得注意的是,余上沅与剧专教师对于艺术性的强调,也深刻地影响到剧专学生,以致潜移默化地成为其戏剧观之一部分。剧专第一届学生叶仲寅认为:"戏剧在宣传方面确尽了很大职责,但在提高艺术水准方面离我们的理想差很远。"她认为,抗战期间条件艰苦、物资紧张,则更应该"在演技方面努力提高,甚至可以废除布景,以演员表演为中心","更应该着重演员的训练了"。为提高表演水准,她提出,在以后的戏剧节,进行"演出比赛","以收到互相观摩,彼此切磋之效"。① 剧专师生的学院派立场和对艺术的坚守,客观上对于抗战剧运的健康发展起到了积极作用。

其次,因"为国储才"之需要,余上沅在演出抗战戏剧的同时,始终坚持为学生公演选择艺术性较强的戏剧,始终坚守"学院派"的艺术立场。正是因为他的这种坚守,在全国以社教宣传为主潮的抗战戏剧演出期间,剧专学生的话剧艺术教育并未因此而稍有懈怠和疏漏。正是出于这种"为国储才"的办学理念,十四年中剧专坚持严格按照办学方针、教学计划和课程体系教学,培养了陈永倞、耿震、沈杨、孙坚白、叶子、凌子风、任德耀、谢晋等一批戏剧人才,他们后来成为建国初期戏剧界的中坚力量,为新中国的戏剧艺术建设发挥了重要作用。

剧专师生对"学院派"艺术取向的坚守,使其一面出于抗战宣传之需要而演出了大量的街头派作品;一面又在艺术取向上轻视"街头派",同时从艺术上对其进行引导。从这个意义上讲,剧专师生参与的是活动意义上的街头派演出,而始终未能从艺术上真正地接纳街头派作品。也就是说,剧专师生的戏剧艺术观既是严肃的,同时又略显狭隘;并由此妨碍了其取得更大的戏剧艺术。

首先,创建"国剧"与中国演剧体系是余上沅的理想和追求,然而他关注的是话剧与戏曲之间的关系,而有意无意地将民间元素排除在外。1940年余上沅曾说:"我们很早就在戏剧演出上有一种理想,就是设法使歌、舞、乐三方面都能打成一片,融合成一个整体,这个理想并不空洞,是很有可能性的。"②

① 叶仲寅:《戏剧节的瞻望》,1940年10月《青年戏剧通讯》第5期,第12页。
② 余上沅:《第三届戏剧节纪念特辑·我的期望》,1940年10月《抗敌戏剧》第2卷第12期,第2页。

事实上,歌、舞、乐等中国表演文化元素,不仅仅存在于传统戏曲之中,而且也广泛地存在于民间戏剧中。且后者似乎更接近底层民众的文化心理结构与审美情趣。抗战大潮将中国的与西方的、传统的与民间的等各种表演艺术形式纷纷推向前台,并将其进行了各种改造重组,且经常性地同台演出,共同接受民众的观看与批评。抗战期间戏剧迎来了前所未有的改造和重构自身的机会,对于余上沅创建国剧与中国演剧体系的理想来说也同样如此。然而奇怪的是,余上沅将目光主要放在了传统戏曲上,对于外面世界中的民间戏剧表演热潮却似乎视而不见,而并未如其所说去挖掘、剖析和利用民间戏剧艺术。

其次,事实上,当戏剧由剧场回归到原初的广场演出状态,演出环境、演出条件等方面,以及戏剧与民间、戏剧与广场、观众与演员等关系都发生了深刻的变化。这些似乎为戏剧演出带来了广阔的探索和生长空间。田汉曾说:"我们应该把握这一千载难逢的机会,使戏剧艺术对于神圣的民族战争尽她伟大的任务,同时在这长期的艺术作战的过程中完成她自己的改造。"①为此,田汉将这种充满多种可能性的演出称为"新演剧",并呼吁戏剧人对新演剧形式进行探索。对戏剧与民间、剧场戏剧与广场戏剧的融合进行探索,的确是一个诱人的课题。然而遗憾的是,抗战期间,对新演剧形式的探索并不能算是成功。作为民国时期唯一的正规化教学的戏剧学校,国立剧专也未能在该领域有所作为。

作为民国时期办学历史最长的戏剧最高学府,国立剧专为"为国储才"计,始终坚持其"学院派"立场,乃至其"学院派"与"街头派"的分类培养模式,自有其某种合理性。然而也正因为如此,其"学院派"与"街头派"之间的屏障,始终未能打通,而在此基础上对于田汉所提出的"新演剧"艺术形式的尝试也未能对街头与戏剧的空间结构关系的多种可能性展开探索,这也是历史事实。这当是剧专发展史上的一件憾事。同时,余上沅曾说,抗战时期"由于转徙跋涉,平时所得不到的经验,现在也一定得到了"。② 抗战给余上沅等人带来了不一样的感受和体验。遗憾的是,这些本该融入戏剧创作之中的感受和体验,似乎并未取得预期效果。于是余上沅又将希望寄托于战后,他说"抗战以来,戏剧所发挥的宣传力量,显示出惊人的成绩。预料抗

① 田汉:《抗战与戏剧》,《田汉全集》第 15 卷,石家庄,花山文艺出版社,2000 年,第 313 页。
② 余上沅:《献给作抗建宣传的戏剧同志》,1940 年《新演剧》复刊号,第 18 页。

战结束,最后胜利完成之后,戏剧的发展将不可限量"。① 同样,由于政治局势的急剧变化,战后亦未能很好地消化抗战中多元丰富的戏剧体验。

第三节　剧专多方面的舞台探索与
现代话剧演剧

中国话剧表导演的观念与实践经历了一个曲折艰难的演变过程。1930年代前中期,随着民族危机日益加剧,演剧团体逐步增多,而演剧艺术却明显滞后于话剧发展之需要。演剧质量成了制约话剧进一步发展的关键问题。张庚、刘念渠、章泯和夏衍等人纷纷撰文予以批评。张庚指出,中国话剧"真正严重的问题,我想应当是演员的修养了。目前的演员,可以说没有一个人是受过基本训练的;他们假使还有点成就,那恐怕是由于外国电影的教养和自己的颖悟力了"。② 夏衍也认为:"在选定上演目录的时候,演出和演技的因素是很少放置在考虑的问题之内的,百分之八十以上的希望,寄托在剧本的身上",这是"阻碍中国话剧进步的最主要的因素"。③ 如何提高演剧艺术水平,成为这一时期中国话剧界关注的一个焦点问题。与此同时,章泯、陈鲤庭、贺孟斧等人,通过上海业余剧人协会,首次以斯坦尼体系排演了《娜拉》《大雷雨》《钦差大臣》等剧,并取得成功,为中国话剧表导演提供了某种示范与启示意义。全面抗战和解放战争时期,随着斯坦尼体系的深刻影响以及大量的舞台实践,中国话剧的表导演艺术逐步走向成熟,尽管依然存在着种种问题。

国立剧专的十四年与前述历史时期基本一致,并适逢其会地参与了这一对话剧表导演艺术探索的历史过程。那么,国立剧专是如何参与到现代话剧表演体系建构过程中的呢? 在其中又起到了怎样的作用呢?

一

到 1930 年代前中期,中国话剧表演艺术得到了一定的发展,出现了袁

① 《国立戏剧学校简史》,《国立戏剧学校一览》(一九三九),第 28 页。
② 张庚:《目前剧运的几个当面问题》,1937 年 5 月《光明》第 2 卷第 12 号,第 1495 页。
③ 夏衍:《论"此时此地"的剧运——复于伶》,1939 年 5 月《剧场艺术》第 7 期,第 2 页。余上沅主持的北平小剧院成员魏灵格于 1933 年也曾提出:"仅仅从戏剧的本身来观察,无论是对怎样的前驱剧本的内容如何的革新,而表演艺术始终要占戏剧上最重的地位的。不管这戏剧是为宣传的,教育的,或是暴露的,如果失却表演艺术上的根据,那不过是没有生命的空壳,终要失败的。"因为"须有完善的表演艺术,才能深刻的传达内在的情绪"。(《小剧院的基本条件——表演艺术》,1933 年 11 月《北平小剧院院刊》第 7 期)

牧之、赵丹、金山等著名演员,但是这些成绩在很大程度上是演员凭借其个人天赋与自身努力取得的,而非系统的话剧表演训练方法的结果。尽管洪深等人也编撰了关于演剧艺术的理论文字,但是这些方法更多的是他们在吸取西方某些演剧理论基础上,结合自身实践经验而形成的。这些介绍表演方法的文字,由于没有相应的理论思想予以支撑,多停留于具体方法的归纳与总结;没有丰润的思想的哺育,单纯的方法归纳则略显机械呆板。这一点在陈治策等人关于表演方法的文字中都是较为明显的。① 没有科学系统的表演方法指导,仅仅凭借天赋的表演具有某种不确定性,且这种个人化色彩较强的实践经验并非一定适合于每个人②。正因为如此,如何提高演剧艺术才成为 1930 年代中国话剧界的"集体性焦虑"。

　　基本训练是演员走向成熟的基石。1937 年 5 月,张庚撰文指出话剧界演员缺乏基本训练。他认为:"演员致命的缺点:发音和咬字,除了天赋很好的演员之外,差不多都是失败的";"在身段上的稚拙也是一件极显而易见的事。同时,绝大多数的演员,对于身段艺术还没有明确的观念";"即使注意到,也只是把日常生活中的繁琐动作搬上舞台去"。③ 缺乏表演基本训练,严重影响到演剧艺术质量。随着《雷雨》《日出》等剧本的出现,以及话剧演出由小剧院转向大剧场,剧本文学性、思想性及人物性格的复杂性,均非小剧场时期剧本所能比拟的,从而对演剧艺术提出了更高的要求。国立剧校的成立以及斯坦尼演剧理论的引入,为提高话剧演剧艺术创造了条件,尽管此时斯坦尼体系之不完整也为戏剧界带来了种种困惑。

　　在演剧艺术方面,国立剧专为话剧界做出的一大贡献,即在于拟订了较为科学合理的基本训练标准与方法。国立剧校成立初期,尽管也十分重视基本训练,却没有科学严格的训练标准与方法。在此之前,余上沅、曹禺等教师都形成了自己的某种表导演观念和方法,教师结合自身的实践经验与相关的理论知识进行讲授。应云卫曾对学生说:"他不受理论束缚,靠苦干

① 陈治策在研究表演训练技术与方法时,进行了过于烦琐的规定,以致形成某种较为明显的机械化毛病。他在《论姿态动作表情》一文中,明确地梳理了每一动作所表示的含义,如"直背""驼背"与"弯腰""直腰"等动作的具体内涵。在《声音表情三十九种》(两篇文章均收录于《表演艺术论文集》,国立剧专 1941 年印)中,他将声音表情分为三十九种类型,并分别进行了讨论,指出了每一种声音表情应该如何处理,表述句式皆为"凡……应(或须)……"类。

② 如袁牧之于 1933 年在现代书局出版的《演剧漫谈》,收入了 40 篇谈及其演剧心得的短小文章;其中多为对舞台演出不同方面的感受性体会与经验,真正涉及具体表演方法的文字很少。

③ 张庚:《目前剧运的几个当面问题》,1937 年 5 月《光明》第 2 卷第 12 号,第 1495 页。

实干创经验、闯天下。"①事实上,当时包括剧专教师在内的许多戏剧人都是如此。他们的表导演观念与方法,是在长期的舞台实践中总结提炼而成的。据前两届学生说,尽管当时教学中,没有斯氏体系的"自我出发"和"深入体验"等概念,但是强调表演必须令人可信,必须合情合理,表演方法主要是"设身处地",即摆在角色的地位去想、去感受。② 随着金韵之、黄佐临1938年进入剧专,带去斯坦尼表演方法之后,尤其在金韵之和曹禺一同制订了国立剧专表演基本训练的方针与方式之后,剧专的表演训练方法才基本稳定下来。出版于1941年的《表演艺术论文集》,收录了余上沅、陈治策、阎折梧、金韵之、曹禺等剧专教师关于戏剧表演的九篇论文。金韵之撰写了《史坦撕拉夫斯基的演员训练方法》,并与曹禺合作撰写了《我们底表演基本训练的方针与方法》(以下简称"方针与方法")。"方针与方法"中不仅拟定了剧专表演基本训练的方针,而且制订了"标准"。

作为一种表演方法,斯坦尼体系比较成规模地被引入中国是从1930年代末开始的,开始在中国剧坛盛行则是在1940年代初之后。③ 在这股思潮的影响下,戏剧界曾就如何学习斯坦尼体系、提高中国话剧演剧水平等问题展开了热烈的讨论。郑君里、史东山、陈鲤庭、陈治策等斯坦尼体系研究专家,均提出了自己的观点和主张。作为这场讨论的总结性成果,史东山、江村等人于1944年发表了其拟定的"演剧规程"。"规程"厘清了导演和演员的身份与任务;并提出了演员如何运用斯坦尼体系创造角色的流程和标准:"a,体验角色;生活于角色。b,根据'动作贯串线'划分大小'单位'并探索'不断的线'以利其对于大小各'目的'及其关系之理解。c,鉴别各'单位'之轻重。d,发现角色的'最高目的'。"其同时提出,演员要"作角色的自传,并以第三者地位详细批判所扮演的角色"。④ 尽管在今天看来,这些提法似乎并不新鲜,但在当时对于年轻话剧人的指导意义却是十分明显的。

值得一提的是,参与那场关于演剧艺术讨论的陈治策、章泯、陈鲤庭、郑君里等人都曾在剧专任教,陈治策更是长期担任剧专的表演课程教师。作

① 汪德、蔡极:《薛家巷杂忆》,《剧专十四年》,北京,中国戏剧出版社,1995年,第68页。

② 张逸生、金淑之:《在国立剧校两年》,《戏剧》1996年第3期,第10页。

③ 郑君里于1937年,根据1936年出版的《演员自我修养》英译本,翻译了第一、二章,发表在上海《大公报》。由1939年起,他和章泯等合作,开始翻译全书,其中有若干章曾在重庆《新华日报》《新演剧》上发表,单行本于1943年在重庆出版。此外,叔懋同志又根据1938年的俄文原本第一版,翻译了前五章,于1940年陆续发表在上海的《剧场艺术》月刊,并于1941年由光明书局出版了单行本上册。

④ 史东山、江村等:《一个较完备的演剧规程的拟议》,1944年1月《天下文章》第2卷1期,第65页。

为"演剧规程"作者之一,江村则是剧专第二届学生。由此似乎亦可看出斯坦尼体系在剧专的影响。陈治策在剧专长期教授表演课程,所用的即是斯坦尼体系方法。他长期研究斯坦尼体系理论,并在 1940 年代初的那场讨论中,发表了《我所了解的司坦尼斯拉夫斯基的表演体系》等文。陈治策不但研究斯坦尼体系理论,而且也将其运用于舞台实践。作为剧专教师中最年长者之一,他仍然坚持每天锻炼形体,进行表演训练。

由剧专制订并发表于 1941 年的表演基本训练的"方针与方法",与由剧专师生参与拟定、发表于 1944 年的"演剧规程",共同构成了一套当时较为完整的中国现代话剧表演理论体系。其一定程度上揭开了话剧演出的神秘面纱,使之对于天才的依赖性大大降低,从而提高了推广话剧演出的可能性,并对提高话剧表演艺术水平起到了重要作用。抗战时期涌现出的大量演剧团体中,绝大部分都是未经任何训练的新人,而有机会接受集中学习训练者毕竟是少数。"方针与方法"及"演剧规程",对于引导初学者如何更科学有效地训练和演出,具有重要意义。

二

国立剧专师生不仅拟定了基本训练"方针与方法",而且参与拟定了"演剧规程",推动了现代话剧演剧艺术的发展;其表导演的实践探索,既在教学互动中直接影响了剧专学生的演剧艺术观念,同时也是当时中国话剧演出实践的一个重要组成部分,对话剧界演剧艺术产生着某种或显或隐的影响。

教师们在剧专上台表演的次数并不多,其演剧实践观念主要是通过导演活动体现出来的。剧专较为重要的教师,几乎都在该校排演过戏剧。由于剧专毕竟是一所戏剧学校,而非成熟的专业剧团,终究需以人才培养为主。故而剧专教师导演戏剧时,多有羁绊,譬如需配合教学、无法自由地挑选演员等,这些最终使其无法充分展现自己的导演意图。这应该也是剧专公演剧目尽管众多,而最终蜚声剧坛的作品却并不多的重要原因之一。

剧专教师为学生公演导演的戏剧作品,往往集教学与学术性探索于一体,其中有的以教学实践为主,有的则兼顾教学实践与学术性探索。如果说焦菊隐、张骏祥、黄佐临、杨村彬等人在剧专的舞台实践更富探索性的话,那么曹禺、王家齐、谷剑尘等人的导演作品,以及余上沅、陈治策、马彦祥、阎哲吾、刘静沅等人导演的大部分作品,则以教学实践为主,兼以某种演剧探索。如陈治策通过《爱人如己》一剧,对演出的空间结构关系、观演关系等进行了实验。剧专公演作品广泛地涉及戏剧史上多种流派和风格的作品。其中既

有对演剧艺术要求很高的经典戏剧,如《奥赛罗》《哈姆雷特》《国民公敌》等西方戏剧以及《日出》等本国经典话剧,也有《毁家纾难》《李仙娘》等学生创作的小戏;既有讽刺喜剧《视察专员》《威尼斯商人》等,闹剧《正在想》,也有《奥赛罗》《哈姆雷特》《大雷雨》《日出》等各种经典悲剧。然而这些教学实践的演出探索,并非都是成功的。余上沅在导演其与王思曾共同创作的剧本《从军乐》时,应该说是失败的,该剧后来在杨村彬手中方才获得了舞台生命。

如前所说,国立剧专汇聚了一批著名戏剧家。与一般性剧团不同,他们大多具有自己独特的戏剧观念和演剧艺术风格。因之,就舞台实践而言,剧专对现代话剧演剧艺术的贡献,更多地体现在剧专教师独自的舞台实践探索上。在剧专十四年办学历程中,有几场富于探索性的戏剧演出对学生产生了深刻的影响,以至于数十年后仍被学生们反复提及。主要包括1938年由黄佐临导演的《阿Q正传》、1940年由杨村彬导演的《岳飞》、1942年由焦菊隐导演的《哈姆雷特》、1943年由余上沅导演并由剧专师生共同演出的《日出》以及1946年由洪深导演的《日出》。这几场演出活动,既让剧专学生深刻理解了话剧演剧艺术的探索意义,对学生日后的演剧生涯产生了不容低估的影响,也为现代话剧演剧留下了珍贵的艺术遗产。由于他们导演的方法和风格各异,这里对其逐一简述。

在那场由余上沅导演并由剧专师生共同演出、被学生称为"应该载入中国戏剧教育史册的江安的《日出》演出"[1]中,陈治策饰演的黄省三,"没有过多的形体修饰、对白与表演,他通过对角色的深刻理解,并加以细微的体现,使观众感受和体味到其灵魂深处的寂寞和难言的苦痛"[2]。观看了那次演出的学生胡庆燕说:"黄省三的那双眼睛,那种步伐,那一只踏碎了的破鞋,过去近半个世纪,至今仍在我的眼前不时出现,震撼着我的心灵。"[3]该次演出中,王家齐扮演的是潘月亭。他创造了一个自然、神似的形象:面皮白净,头顶秃而且亮,双目有神、声音浑厚、举止从容,极有分量;吐字真切,韵味醇厚,非常自然。扮演胡四的是马彦祥,迈的是小碎步,轻盈而稳当;潘月亭尾随,走的是四方步,从容不迫,稳如泰山。在潘月亭与李石清斗法的一场戏中,潘月亭吸烟的烟灰已积了半截儿,李石清却又进逼道"固然我已知

① 姚思诚:《我在剧专的日子》,《剧专十四年》,北京,中国戏剧出版社,1995年,第274页。
② 胡庆燕:《忆江安水　怀恩师情》,《剧专十四年》,北京,中国戏剧出版社,1995年,第240页。
③ 胡庆燕:《忆江安水　怀恩师情》,《剧专十四年》,北京,中国戏剧出版社,1995年,第240页。

道银行的产业早已全部……"时,潘月亭就像触电一般,手里的烟灰震落下来,使人感到他内心一个极其微小而又极其深刻的寒栗。这一动作设计和准确的控制能力,对学生产生了极大震撼。① 从这些文字中可以看出,这次演出对学生产生了难以磨灭的深刻影响。然而遗憾的是,这次《日出》演出,是因"凭物看戏"活动而为江安观众演出的,从而降低了其在现代话剧史上的影响力。

如果说 1943 年的《日出》演出,打动学生的更多是教师们精彩的表演艺术;那么前述其他几剧,对学生影响更为深刻的则是其导演艺术。洪深、杨村彬、焦菊隐等著名戏剧家在排戏过程中,都具有独特的手法,形成了各具特色的艺术风格。他们在为剧专学生排演的为数不多的公演作品中,进行了各种演剧探索。黄佐临在为第三届学生排演由田汉改编的《阿 Q 正传》时,首先不是让学生背台词,而是布置研读鲁迅的书;让学生在认识和理解鲁迅的基础上,了解作者创作意图和理解中国社会。排演过程中,黄佐临并未将该剧处理成一般性喜剧,而是在某些重要场面,注重引导观众深思。如在审判阿 Q 的场景中,黄佐临安排了一个木偶般的"陪审团",他们没有台词,而只是点头应承。这一场景的设置,寓意深刻。同时,在剧中安排了由几个小尼姑组成的歌队。时为剧专学生的刘厚生认为,这是黄佐临在话剧导演中初次运用某种间离手法。② 然而遗憾的是,这场本该因其强烈的探索性而载入史册的话剧演出,由于当时重庆话剧尚未充分开展,观众还不多,又时逢抗战初期,因而只演了两三场,其影响并不算大。

洪深在导演戏剧时,最为注重的是突显作品的"魂",并在向戏曲学习中形成了爆发力强、富于造型美等艺术特征。剧专期间,洪深曾向学生讲道,舞台演出中要把握住主题,不能为了"戏"而牺牲主题;外形的像不及灵魂的像,凡能说明人物灵魂的地方则需要加以强调,以使观众产生深刻影响。关于动作,他认为,每个动作都有它的原因,或是内在的,或是外在的;要善于利用习惯动作和小动作说明人物身份等。关于技巧与情绪,他认为,每句话都有它的情绪,要注意情绪间的连贯;而"演员演戏既要技巧又要感情,技巧与感情参半的演技,是戏剧艺术的极峰"。③ 洪深的演剧艺术既受到斯坦尼体系的影响,如注重突出"最高任务"(魂),以及动作线与情绪线的连贯等;也强调从戏曲中吸取营养。他认为:"京剧表演全

① 朱琨:《剧专学习漫记》,《剧专十四年》,北京,中国戏剧出版社,1995 年,第 229—230 页。
② 刘厚生:《抗战时期的重庆话剧》,《文艺报》2005 年 9 月 22 日第 3 版。
③ 孙敦乐:《剧专三年琐记》,《剧专十四年》,北京,中国戏剧出版社,1995 年,第 259 页。

在音乐、锣鼓点当中,重节奏。服装、动作、造型都经过千百年锤炼,很讲究,但偏于形式。需要吸收话剧的表演方法;充实感情。反过来,话剧也要学习昆曲京剧,外部表现不要拖泥带水。"①在 1946 年为剧专学生导演《日出》时,由于扮演李石清的学生始终无法表现出高潮,他则亲自示范:接过二十块钱,望着潘月亭下场的背影,声音压得很低,"好!好!二十块钱!"字字顿挫而有力;随之便浑身抖动,用力抓紧钞票,猛掷于地,悲愤地叫喊道:"我要宰了你呀!"爆发出惊人的力量。简短的示范表演,给学生留下了深刻的印象。洪深的舞台创作既具有充沛的内在感情力量,又富于鲜明的外部表现形式;形成了特色鲜明的演剧艺术风格,为现代话剧演剧艺术探索做出了其独特的贡献。

　　杨村彬在剧专期间导演的《岳飞》,充分汲取了民族传统艺术精髓,对场面调度等,都进行了精心设计。他"调动和运用的一切手段,目的全在于突现剧中主人公岳飞的地位、气质和精神面貌"。② 比如岳飞首次登场时,就让其站在舞台的"黄金焦点"。为进一步渲染主题,剧终的安排是:伴随着"满江红"歌声,舞台上渐渐显露出岳飞的墓碑;歌唱到"靖康耻,犹未雪"时,墓碑上又显示出"还我河山"几字。悲壮的歌声与雄浑的舞台意象,充分地调动起观众的情感,简洁而又深邃。事实上,该剧剧本本身是比较贫弱的,如同排演《从军乐》一样,杨村彬善于对剧本进行舞台化重构。他能充分调动音乐、美术及灯光照明、布景装置、舞台调度等多种手段,营造舞台氛围和渲染主题;能根据舞台创作需要,自由融合话剧的与戏曲的、民族的与西方的及民间的各种艺术元素。《岳飞》在渝演出时,"观众热烈鼓掌……形成演员和观众直接交流的高潮,这种激动人心的场面,空前少有";"在剧专十四年演出史上,都具有里程碑的评价——《岳飞》后来多次复排,成了学校的保留剧目"。③ 这种舞台创作特征,并非剧专时期,更非《岳飞》一剧,而是贯穿于杨村彬的整个戏剧创作生涯,在中国现代话剧演剧史上具有重要的历史意义。

　　剧专期间,焦菊隐为第五届学生排演了毕业大戏《哈姆雷特》。他对于全剧的装置、道具等,"都使之简单到至必要的限度,以求达到'舍模仿而选择'、'舍逼真而暗示'的目的"。同时他一方面使"全剧台词,仍然充分地保留着外国情调",另一方面又让"全剧台词也用朗诵诗和散文读法混合起来,

① 黄德恩:《光点与花冠》,《剧专十四年》,北京,中国戏剧出版社,1995 年,第 332 页。

② 虞留德:《村彬老师在剧专导演〈岳飞〉》,《杨村彬艺术世界》,上海,上海文艺出版社,1995年,第 158 页。

③ 李乃忱:《国立剧校三进山城》,《情系剧专》,国立剧专在粤校友,1997 年,第 207 页。

另创一个作风"，①具有很强的实验性。焦菊隐借用戈登·克雷的话，表达了其对该剧的导演观念："先去感觉剧本的灵魂的深处，抓住这灵魂后再去选择那对于表现这灵魂功效较弱的单位，加以修删，而使一切单位皆集中于表现灵魂这一点。"②他认为，如此进行较大幅度的改动，"可能不但不削弱本身，反而加强他的力量了"。《哈姆雷特》是焦菊隐在剧专期间花费了巨大心血排演的作品，也应当是该剧在中国的首次演出。在对其进行民族化改造的同时，焦菊隐也进行了多种实验。这些实验探索已显示出其杰出的导演才华，但是由于演员是尚在学习的学生，而非成熟演员，而且"是初次试演这一类剧本"，"虽然他们都很用功，但是也不无感到和以往演戏有些不同而又不习惯的困难"③。在剧专首演时，缺乏电光条件，且观众大多是"打着赤脚，背着背篓"的江安民众，应当说，这些都或多或少地影响到该剧的演出效果。尽管如此，《哈姆雷特》在江安演出时，成渝及宜宾一带的观众均前往观看；前往重庆演出时，《戏剧生活》第一卷第三四期（合刊）为《哈姆雷特》的演出，出版了专辑，在当时戏剧界产生了较大影响，且无疑是现代话剧演出史上一次重要的演剧艺术探索。

黄佐临、洪深、杨村彬、焦菊隐等人，既是当时国立剧专的教师，也是中国现代最优秀的一批导演艺术家。他们为剧专排演的且能代表其艺术风格的作品，也是现代话剧史上重要的舞台作品。在这些作品中，他们并未拘泥于某种单一的演剧手法，而是"以我为主"，根据作品实际而广泛涉猎多种元素。其中黄佐临在探索"间离手法"时所用的"陪审团"的神来之笔，对于主题表达等产生了深刻意义。洪深对"魂"的强调、对"形"的力量美、造型美的注重，杨村彬的舞台总体构思、对舞台象征意象的运用，焦菊隐对舞台暗示和简洁的追求等，都对学生产生了深刻影响，并在中国现代话剧演出史上产生了不同程度的影响。

三

国立剧专之能拟定或参与拟定基本训练"方针与方法"和"演剧规程"，离不开斯坦尼演剧理论的出版及其在中国的翻译介绍。因斯坦尼演剧体系，中国话剧演出从经验性走向理论化。然而斯坦尼体系毕竟源于外国的

①　焦菊隐：《关于〈哈姆雷特〉的演出》，1942年5月《国立戏剧专科学校校友通讯月刊》第3卷第7期，第1—2页。

②　焦菊隐：《莎士比亚与〈哈姆雷特〉》，1943年1月《演剧生活》第3期，第7页。

③　焦菊隐：《关于〈哈姆雷特〉的演出》，1942年5月《国立戏剧专科学校校友通讯月刊》第3卷第7期，第2页。

特定文化语境,中国戏剧界当如何改造之,则是不容回避的重要问题。1944年4月13日,余上沅在代教务主任时,组织基本训练、表演、设计、化装等课程教师召开了表演组教学会议。余上沅提出:"本校表演向受史坦尼氏之深切影响,惟该氏表演体系应当时彼国之特殊环境及特殊要求而产生,移之我国,是否全部适宜,且是否可应用于各种流派之戏剧,均属疑问,故在学理上似亦不应过受拘囿,更应配合我国国情,而有新的创造以求建立我国本校之表演体系。"[1]余上沅提出的是话剧界如何对待斯坦尼体系等重要问题。余上沅的这一主张在剧专教师那里得到了回应,比如洪深在剧专授课时曾说:"把注意力放到民族文学艺术体系建立上面来。"[2]余上沅认识到斯坦尼演剧体系不是万能的,不是能够适用于各种流派和各种类型的戏剧演出的,更是需要进行民族化改造,并灵活运用的。

尽管斯坦尼理论暗合于其时中国话剧创作的主潮,即现实主义,但余上沅所提出的斯坦尼演剧理论适用于何种派别的戏剧,却是一个值得深入研究的问题。事实上,当时中国话剧界演剧,是以现实主义为主导,却又明显呈现出多元化的局面。洪深、张骏祥、焦菊隐、杨村彬等剧专教师的导演作品,也并非都遵从于斯坦尼演剧理论。他们一方面根据不同作品选择不同的演剧方法,形成了"一戏一格"的特征,并在此基础上形成了自身的导演艺术风格;另一方面又都不约而同地为建构中国话剧演剧体系而努力。他们都曾对演剧民族化进行过不同程度的探索。其中,洪深、杨村彬、陈鲤庭等人从民族戏曲、绘画等艺术中吸取营养。杨村彬在话剧排演中,尽管也一定程度地受到斯坦尼体系方法的影响,但他从不机械地去搬用,而是"以我为主",在借鉴斯坦尼体系方法的同时,融汇了各种富于民族性的演剧方法,在此基础上形成了自己的导演方法。他们都曾或长或短地在剧专进行过演剧教学工作,都曾在剧专留下了自己的演剧思想;杨村彬的民族化演剧探索的重要作品《岳飞》等剧,就是在剧专完成的。

作为大后方演剧界的一个重要组成部分,剧专对斯坦尼理论体系的态度与大后方戏剧界相互呼应和互为补充。因自身发展的规律以及抗战救亡之需要,话剧演剧的民族化成为抗战时期大后方话剧人追求的目标。他们在演出实践中不断探索的同时,田汉、夏衍、欧阳予倩等一大批话剧人也都对该问题进行了理论探讨。1941年《戏剧春秋》曾用3期的篇幅连续刊载桂林诸位戏剧家、文艺家就"戏剧的民族形式问题"的座谈会内容。第2期

①　《母校消息》,1944年4月《国立戏剧专科学校校友通讯月刊》第5卷第6期,第13页。
②　朱琨:《剧专学习漫记》,《剧专十四年》,北京,中国戏剧出版社,1995年,第228页。

的座谈会上,夏衍认为,演剧的"民族形式",是"以现代中国大众所有的东西作为内容;以现代中国大众所喜爱,所理解的形式作为形式";欧阳予倩则进一步提出:"我们决不能囿于一种方法,而要采取许许多多的方法,经过消化,成为自己的方法,运用时要取其适合于主题,题材者用之,以求增加戏剧本身对于观众所产生的效果……现在我们要使作品能'雅俗共赏'。"①这里准确地把握住了戏剧民族化"内容"与"形式"的两个方面。现代中国人的生活、性格、精神等内容方面的因素,以及科学化、民族化、大众化的形式都是戏剧民族化的重要内容;前者是基础和灵魂,后者是对前者的某种现代的和民族的最佳表现形式,两者缺一不可。

显然,余上沅对斯坦尼演剧理论的意见与欧阳予倩比较接近。不过,相较而言,欧阳予倩更加强调演剧形式与内容的融合,而余上沅则更为注重不同风格和类型戏剧演剧方法的变化问题。不过需要注意的是,欧阳予倩尽管倡导探索演剧的民族形式,却不同意建立民族演剧体系的提法。他认为:"建立导演体系,似乎是很重要,但在这个时候提出,似乎还嫌太早。"他认为彼时应"先把剧团逐步组织健全,再把各种不同风味的戏各如其分的演好,然后才能够逐渐建立起导演体系",然而这"非有一贯的主张,精密的计划,严整的步骤不可"。②尽管后一观点发表时间早于前述提法数月,却不是其已改变看法,而是因为在他看来,民族化的演剧体系应当是在民族演剧形式探索到较为成熟之时的研究课题。他对该问题持的是一种稳健的态度。尽管如此,剧专教师所坚持探索的中国话剧演剧体系,同当时中国戏剧界的整体目标也是一致的;也是斯坦尼演剧理论进入中国之后,演剧艺术探索逻辑的自然延伸。从这个意义上讲,演剧艺术的民族化问题俨然已成为当时中国话剧界的时代性主题;而作为当时中国唯一的国立戏剧院校,国立剧专则直接参与了这一历史性的探索性活动。

值得一提的是,尽管教师的流动性可能为剧专带来某种动荡与不安,却一方面加强了其演剧艺术的多元化,有利于其演剧探索;另一方面扩大了剧专演剧观念的传播和影响力。战时动荡的局势促使剧专教师形成了强烈的流动性,黄佐临、张骏祥、焦菊隐等著名戏剧家在剧专任教时间都很短,而洪深、陈治策、杨村彬、黄佐临、曹禺等人则不止一次加入国立剧专。正是这些戏剧名家的流动,加强了剧专与话剧界的有效沟通。譬如,黄佐临在离开国立剧专之后,长期在上海进行演剧活动。而在剧专复原南京后,他再次在剧

①　田汉等:《戏剧的民族形式问题座谈会》,1940 年 12 月《戏剧春秋》第 1 卷第 2 期,第10 页。
②　欧阳予倩:《从导演谈到建立导演体系》,1940 年 11 月《青年戏剧通讯》第 6 期,第 2 页。

专兼课,并为学生排演了公演作品《称心如意》。黄佐临刚刚回国时,并不熟悉国内戏剧状况,而通过若干剧团的大量实践活动,在再次加入剧专并排演《称心如意》时,其演剧视野与经验已发生了种种蜕变。进言之,在离开剧专时,这些戏剧家身上或多或少带有某种剧专的痕迹(经验等);而在加入剧专时,则带上了其丰富的别样的戏剧艺术观念与经验等。也就是说,加入国立剧专的教师,远非教师这个人,也包括他所携带的那种戏剧艺术观念。每位教师都是一座移动的戏剧艺术"宝库"。每个学生,尤其是那些优秀的并致力于戏剧事业的学生,在离开剧专时,也都携带着剧专的演剧艺术基因。①剧专教师的"进"与"出"(及毕业的学生),既为剧专带来了新的活力,加强了剧专同戏剧界的联系,也增强了剧专对现代话剧演剧艺术的影响。

① 叶仲寅、汪德等人毕业后,继续探索民族演剧体系。汪德曾撰写论文《建立新演剧理论体系》(1940 年 5 月《东南戏剧》第 2 卷第 1 期)。

结语 "剧专传统"及其演化

　　陈治策曾在国立剧专七周年校庆纪念之际提出,应"努力建立一种良好的传统"。他说:"我们的戏剧观是什么? 我们的戏剧作风是什么? 这并非要我们去故意标新立异";"而是我们应该有一个中心,有一个作法。有了一个共同的目标"。① 这里陈治策明确提出,国立剧专应当建立一种良好的传统。不过这里他将剧专传统定义为某种戏剧观或戏剧作风,指涉的是一种狭义的剧专传统。数十年之后,徐晓钟在中央戏剧学院建院四十周年庆祝会上说道:"追溯学院的历史渊源,作为中央戏剧学院前身的延安鲁艺、华北大学第三部,以及南京国立戏剧专科学校,对中央戏剧学院的形成,对学院教学和师资队伍的建设与发展,具有极为重要的意义。"②徐晓钟认为,在中国戏剧教育发展的过程中,"中戏"不仅融进了"延安鲁艺""华北大学第三部"革命文艺的战斗传统,而且也接受了国立戏剧专科学校的办学经验。

　　国立剧专以"研究戏剧艺术,养成实用戏剧人才,辅助社会教育"为办学宗旨,以"精诚立达"为校训;强调在教学中,将教育学生为"人"、为"戏剧人"、为"社会人"融为一体。在强调戏剧艺术教育、培养戏剧人才的同时,注重学生品性及其社会责任感的养成。在十四年的办学历程中,国立剧专始终围绕这一宗旨进行教育教学,从而形成了其独特的办学传统。那么,作为民国时期唯一的国立戏剧专门学校,国立剧专在十四年的办学历程中形成了怎样的传统呢? 其教育传统与办学经验对于当下中国戏剧教育具有怎样的启示意义呢?

<div align="center">一</div>

　　文学传统具有"丰厚的积淀,它的影响是覆盖性的、弥漫性的,甚至培养

① 陈治策:《母校七周年之际》,1942 年 10 月《国立戏剧专科学校校友通讯月刊》第 4 卷第 1 期,第 4 页。

② 徐晓钟:《梦想的实现》,《剧专十四年》,北京,中国戏剧出版社,1995 年,第 423 页。

出某种'集体无意识',很自然化成了民族的审美心理、习惯与思维方式"①。如果说文学传统是"人类在历史长河中创造性想象的沉淀"②;那么这里所说的"剧专传统",作为一种办学传统,则更多的是某种观念与方法的提炼以及某种精神的凝聚,并在不断重复中逐步形成的。换言之,"剧专传统",在其形成过程中,背后有着某种价值观念体系作为支撑。那么,国立剧专在十四年的办学过程中形成了怎样的传统呢?

首先,教学方式上"'教、学、做、悟、研'相结合"的传统。自建校之日始,剧专即重视理论与实践相结合,却又不仅仅如此,同时还十分注重研究。即使在学制并不充分的两年制期间亦如此。两年制期间,国立剧校将戏剧教学分为三个阶段。第一学年第一学期,"偏重各项基本之训练,以树一般基础";第二学期"多量举行试演及公演,使学生从演出之实际中强调其过去一学期所受之各种训练,而臻理论与实践统一之境"。第二学年则分为表演、理论与编剧、导演与管理、舞台装置四个组;使学生"在戏剧艺术之各部门中于普遍认识以外,复能各就所长,作精深之专门研究,以获博而且精之效"。③ 由"基本之训练"到"理论与实践统一",再到"精深之专门研究",两年中的三阶段层层推进,注重学生对所学内容的融合与研究。这种教学观念与思路,贯穿于剧专十四年。为此,剧专不仅成立了"乐剧研究会"等研究机构,而且在五年制期间,设置了"表演体系研究""名剧角色研究"等大量研究性选修课。尽管剧专"教、学、做、悟、研"中的"悟"与"研",主要是指学生,尤其是学生对所学知识的体悟与研究。但是剧专教师的研究,诸种研究性选修课的开设,对于培养学生的研究兴趣以及引导其如何研究,具有重要意义。

进入 1940 年代后,国立剧专在表演基本训练与演剧教学方面,已逐步走向规范化和科学化,仍然注重通过大量的实践课程以及诸种演剧研究方面的选修课,引导学生进行体悟性研究。在戏剧教学中,国立剧专往往采取的是融教与学、理论与实践、演出与批评等于创作过程的"多维合一"的教学方式,即化理论于实践、融实践于理论,在教、学、做中进行体悟和研究。剧专学生周牧曾说:"在学习过程中,他(余上沅)重视实际操作,做到教、学、做合一;毕业时高度重视毕业公演,学生不分专业都得参加前后台的演出实际工作,如灯、服、效、道、化,换景,宣传,前台服务……。"④在排演过程中,

① 温儒敏:《现代文学传统及其当代阐释》,《中国现代文学研究丛刊》2008 年第 2 期,第 3 页。
② 温儒敏:《现代文学传统及其当代阐释》,《中国现代文学研究丛刊》2008 年第 2 期,第 2 页。
③ 《本校课程说明》,《国立戏剧学校一览》(一九三六),第 34—35 页。
④ 周牧:《为中国戏剧奉献一生的余上沅先生》,《戏剧》1996 年第 2 期,第 10 页。

学生将课堂所学知识切实地实践了一遍,教师则从旁进行指导、批评与分析。

剧专教师在教学的同时,结合教学实践,排演了大量戏剧作品。其中多种戏剧演出具有强烈的实验性特征。焦菊隐、黄佐临、张骏祥、杨村彬等导演名家,都曾在剧专进行过探索性舞台实践,而剧专学生都全程参与了整个排演过程。杨村彬在排演《从军乐》时,因剧本的内容和技巧基础较差,而决定将其演绎成一个褪去现实色彩的具有某种空幻意味的音乐喜剧。为此,他采用了抽象的半圆形平台,舞台、布景、道具都趋于中性化。中性化的舞台设计激发了观众的艺术想象,音乐和插曲渲染了舞台气氛,演员表演即在这种音乐节奏中进行。通过该剧排演,杨村彬创造了一种新颖的音乐喜剧形式。而剧专学生,则不仅观看了杨村彬的排演过程,而且更重要的是,能够在观看中真切地体悟和研究杨村彬是如何将一个贫弱的剧本处理成一台舞台精品,并探索新的演剧形式的。对于学生而言,这种体悟和研究的机会无疑十分难得,其中的获益远甚于单纯的理论讲解。

国立剧专集教学、演出与研究等活动于一体,而作为一所戏剧专门学校,该校又始终将教学摆在首位。在处理教学与演出、教学与研究、演出与研究等各种关系的过程中,以及如何有效地推动戏剧教学与戏剧理论(尤其是演剧理论)研究共同发展等方面,剧专积累了丰富的经验,并形成了自身的传统。如果说"教、学、做"是一般戏剧学校,甚至一般注重实践的普通学校的共同特征的话;那么对于一贯注重学术研究的国立剧专而言,在"教、学、做"基础上,特别重视学生的自我领悟与研究。换言之,"'教、学、做、悟、研'相结合",才是剧专教学方式上的传统,这是以往国立剧专研究中长期忽略却又十分重要的问题。

其次,艺术探索上的"主导性目标与多元化探索相结合"的传统。国立剧专以"研究戏剧艺术,养成实用戏剧人才,辅助社会教育"为办学宗旨。基于此,围绕戏剧教学及现代话剧发展需要,国立剧专形成了其实践与研究的具体目标,即对现代话剧演剧体系(及表演基本训练方法)的探索。这些既是现代话剧表演的基石,也是剧专对戏剧人才养成、戏剧艺术研究等办学宗旨的具体落实,还是剧专话剧教育重要的内容建设。国立剧专在十四年办学历程中的各种实践与探索,几乎都是围绕这一目标展开的。

余上沅曾说:"鉴于话剧在中国历史尚浅,各部门技术均无陈规可供参考,表演亦然;故采纳欧美各名戏剧家之表演理论及其已著成效之训练演员方法,再本我国历来之表演经验,融会贯通,存菁去芜,确定一正确之训练方

针。"他还进一步提出,"此种新训练方法,原属试验性质,缺憾在所难免"。①
在斯坦尼训练方法基础上,结合剧专教师的舞台实践经验,金韵之、曹禺整
理出了话剧表演基本训练"方针与方法"。尽管"方针与方法",使剧专基本
训练课程内容走向规范化,但仍需在实践中不断探索与完善。由于其基础
毕竟源自斯坦尼演剧体系,探索更适合于中国人与中国话剧的基本训练方
法,则成为剧专教学与研究中的长期目标。剧专学生冀淑平毕业后还曾提
出,希望剧专"表演训练方法采取多种实验,期于若干年后有剧专的表演训
练系统"。②

斯坦尼演剧体系进入中国,促使话剧演剧艺术逐步走向科学化,但是如
何建构民族演剧体系,则成为剧专教师探索和研究的重要问题。从现代话
剧演剧体系探索历程来看,国立剧专在其中起到了重要的推动作用。1940
年10月,余上沅即倡导戏剧人共同努力,"替中国演剧体系,打开一条新的
出路来"③。同年,第三届戏剧节期间,剧专多处张贴着"建立中国风的戏
剧"等标语④,表明这一演剧观念已在剧专师生中形成一种潮流。1941年
10月10日,郑君里在《新华日报》上提出"建立现实主义的演出体系"问题。
1941年10月,熊佛西主编的《戏剧岗位》也同时发表了,有郑君里、阳翰笙、
贺孟斧、陈鲤庭、陈白尘等人参加的"如何建立现实主义的演剧体系座谈会"
文章。梳理相关史料,可发现余上沅当是建构民族话剧演剧体系的最早倡
导者之一,郑君里等人则围绕现实主义演剧体系对该问题做了进一步探讨。

现代话剧演剧艺术探索的目标既定,国立剧专教师大多以斯坦尼演剧
体系为基础,探索民族的话剧演剧体系,但是并未拘泥于斯坦尼体系。相对
于基本训练方法而言,剧专教师在话剧演剧体系的探索方面,更具多元化特
征。张骏祥在接受亚历山大·狄英影响的基础上,在《蜕变》等剧的排演中,
既肯定现实主义的演剧原则,又强调演出方法的多元探索;黄佐临在《阿Q
正传》等剧的排演中,已对"间离手法"进行了某种探索;杨村彬在《岳飞》
《从军乐》等剧的排演中,则充分吸收各种民族艺术元素。

正是这些既具有成熟演剧观念又注重实验探索的戏剧名家的加盟,使
国立剧专在长期的教学实践中,逐步形成了多元化探索与主导性目标相结

① 余上沅:《本校最近一年之工作》,1939年10月《国立戏剧学校校友会会刊》第1卷第2
　期,第2页。
② 冀淑平:《"十一·八"三愿》,1941年10月《国立戏剧专科学校校友通讯月刊》第3卷第1
　期,第4页。
③ 余上沅:《第三届戏剧节纪念特辑·我的期望》,1940年10月《抗敌戏剧》第2卷第12期,
　第2页。
④ 《第三届戏剧节在剧专》,1940年12月《青年戏剧通讯》第7期,第8页。

合的传统。探索民族演剧体系这一主导性目标，是与现代话剧发展的历史需求相一致的，但同时也是一个需要戏剧家们持续探索，乃至数代人为之奋斗的长远目标。剧专众多戏剧名家的多元探索，从不同角度研究民族演剧体系。这些舞台实践丰富了民族演剧体系探索过程中的内容与经验；作为主导性目标，探索与建构民族演剧体系，又统率了各种实践探索，而使其不会因漫无目标而过于零散杂乱。

再次，教育精神上的"时代性与艺术性兼顾"的传统。国立剧专十四年的办学历程，恰值民族风雨飘摇之际，经历了整个全面抗战时期。同仇敌忾、共赴国难成为彼时国人的共同选择。即如早期（1920 年代）具有某种为艺术而艺术倾向的余上沅，在主持国立剧专期间，其戏剧功能观也发生了明显转变。他在为剧专撰写的校歌歌词中提出了"国立剧专的精神"的命题，并将其同"抛弃小我掬血诚，铸成唤醒国魂的警钟"联系起来，赋予其明确而鲜活的内容，具有鲜明的时代特征，鼓励师生以戏剧的方式去表现时代精神。

正如徐晓钟所说："国立戏剧专科学校的精神传统是：投入时代的洪流！"①《国立戏剧专科学校一览》（一九四一），以"社教"与"辅导"两个部分，专门讨论剧专的社教活动。该"一览"指出："本校改专之后，设有高级职业科所有社教推行工作，即以该科学生为主干"；并"特设社会教育推行委员会，专司此项工作"。通过不断探索，抗战期间剧专创作并演出了大量的茶馆剧、游行剧、灯剧、街头剧、活报剧、傀儡剧、仪式剧、杂技等，如《可怜林子青》《反侵略》《烟枪换步枪》等。除自身演出之外，剧专还多次举办了戏剧培训与辅导活动，为推进抗战戏剧运动做出了重要成绩。对此前文相关部分已有论述，这里不再赘述。

事实上，抗战期间，剧专师生不仅创作与演出宣传剧，积极培训与辅导戏剧人员，而且更重要的是，剧专将这种时代精神贯穿到了日常的教学工作及公演活动之中。纵观剧专历届公演剧目，抗战期间既演出了《威尼斯商人》等艺术性鲜明的戏剧，也表演了《岳飞》《蜕变》等融时代精神与艺术性于一体的戏剧，而且后者在数量上明显多于前者。正是在长期的教学与舞台实践中，国立剧专形成了时代性与艺术性兼顾的传统。

通过简要分析，我们认为剧专传统可概括为：教学方式上的"'教、学、做、悟、研'相结合"的传统，艺术探索上的"主导性目标与多元化探索相结合"的传统，教育精神上的"时代性与艺术性兼顾"的传统。剧专传统形成

① 徐晓钟：《梦想的实现》，《剧专十四年》，北京，中国戏剧出版社，1995 年，第425 页。

于特定的历史时期,难以避免地具有某种历史痕迹,尤其是剧专师生在抗战中的戏剧宣传活动,以及救亡图存的革命精神。抗战无疑强化了剧专的革命宣传性特征,这些似乎在和平时期即会随之弱化,乃至消散。尽管如此,其注重艺术性与时代性相结合的办学传统却是值得珍视与传承的。

二

传统是在历史演进中逐步形成的,受着政治、社会、文化等多种因素的制约,而非"一帆风顺"地单向式递进发展,其中伴随着各种曲折往复;但总体上却接受着历史大势的规制,会随同历史大势而"向前"发展。这一点对于处于风雨飘摇和时局多艰情境中的国立剧专而言,似乎尤为如此。办学十四年中,国立剧专不断受到来自战争、政治、经济,乃至地理位置等多方面的制约。剧专自身的教育观念逻辑受到现实逻辑(战争、政治、经济等)的多方面冲击。现实逻辑不断地改写剧专教育的观念逻辑,而在余上沅等人的努力和坚持下,剧专的教育观念与实践,尽管有曲折反复,却形成了一条贯穿性主线。作为办学主体,剧专即是在此复杂多元的历史境遇中,在不断调适与对抗的过程中逐步形成其办学传统的。

作为一所"国立"戏剧学校,剧专自始至终都或明或暗地受到国民政府在政治、经济等方面的制约。剧校时期,拥有决策权的校务委员会主任是张道藩,校长余上沅则为副主任。"升专"之后,余上沅成为校务委员会主任,张道藩却又指派张乘钧担任训导主任。吴祖光曾在《〈余上沅戏剧论文集〉序》中深情地说道:"对于专业满腔激情、无限热爱的人却常常要受到没完没了的无谓的政治干扰"。"在那一段艰难时世里,他这个戏剧学校的校长并不能把全部精力放在戏剧的专业上,而要用更多的力量应付那些险恶而又庸俗的政治纠缠"。①

本质上讲,余上沅更多是一位教育战略家,能够高屋建瓴地制定剧专的教育规划,并能把握剧专教育教学的运行方向,能提出各种富于价值意义的研究课题,也能进行实际性的创作与教学活动,却并不长于政治。然而正是并不擅长政治的校长余上沅,积极协调学校与外部环境等各种关系,尽可能地为剧专师生创造了一种相对宁静的教学与研究的环境。

政治环境对剧专的影响,也体现在教学上。两年制期间,学校第一学年开设了"公民"课。到1937年三年制期间,剧专曾一度取消了"公民"课。

① 吴祖光:《〈余上沅戏剧论文集〉序》,《余上沅戏剧论文集》,武汉,长江文艺出版社,1986年,第4页。

1939年,剧专又修订了三年制课程体系,三个学年均开设了"公民"课;尽管每周为1小时,但加强学生政治教育的意图比较明显。五年制时期的前三年,同样开设了"公民"课。通过课程表"公民"课的变化,似乎亦可看出,学校与政府当局之间的某种"博弈"。不过在余上沅等人的努力下,无论指派训导主任(张秉钧),还是要求开设"公民"课,对于剧专的教育教学及其总体发展方向并未形成大的冲击和影响。

剧专的学制,由建校初期的两年制,到后来的三年制、五年制,使其课程体系的设置日趋正规化,并日益完善。几种学制中,余上沅等人无疑对五年制最为满意。五年制期间,除大量的舞台实践与基本理论课程之外,剧专还安排了丰富的研究课程,从而使"教、学、做、悟、研"式的教学,具有较为充分的实践空间;也有较为充裕的时间进行多元丰富的探索实践。然而由于战争、政治、经济等冲击,1945年剧专因经费短缺及生源等原因,不得已又由五年制转为两年制专科。两年制专科期间,剧专的探索性实践和研究,或多或少地受到影响。

三

正如徐晓钟所说,在我国戏剧教育发展的过程中,"中戏"接受了国立戏剧专科学校的办学经验。[①] 由于国立剧专是被并入中央戏剧学院的,这里拟以其为中心讨论剧专传统的演化与接受问题。初建的中央戏剧学院[②],根据文化部指示,确立了学院的教育方针:"为培养新中国的戏剧人才,学生毕业后应具备下列条件:第一坚决执行毛主席的文艺方向;第二具备一种系业务上的专门技能。"为适应其时教学与演出的双重任务,学院于1949年11月先办属于培训性质的一年制普通科;后又相继开办了两年制本科。学院还开办了多种短训班,以为新中国培养急需的戏剧工作者。学院还设有研究部,下设创作室、戏剧室、音乐室、编译室等,负责教材编写、理论研究和剧目创作等。演出剧目中较有影响的有《建设祖国大秧歌》(戴爱莲导演)、大型现代舞剧《和平鸽》(戴爱莲、高第安导演)与新歌剧《白毛女》等。

显然,初建时期,"中戏"各方面主要受到"鲁艺传统"的影响。1952年的院系调整后的一两年中,"鲁艺传统"持续对"中戏"发挥着影响,不过"剧专传统"的影响也已逐步显现。"中戏"要求"在原有基础上,系统地学习和积极地采用苏联先进的戏剧教育经验,要求各专业课程配置适当,要研究

① 徐晓钟:《梦想的实现》,《剧专十四年》,北京,中国戏剧出版社,1995年,第426页。
② 最初几月被称为中共"国立戏剧学院",于1950年1月更名为"中央戏剧学院"。

'五四'以来的话剧,同时批判地吸收西方的戏剧遗产,以丰富教学内容……
提高教材质量和教学水平,有计划、有步骤地为全国各话剧院团培养具有较
高思想水准和艺术水平的专业话剧导演、演员、舞台设计人才及剧本创作人
员"。① 演出的剧目主要有《白毛女》《兄妹开荒》《赤叶河》等。自 1953 年
夏开始,学院进入正规化办学时期。具体教学中,学院重视学生的基本功训
练。院长欧阳予倩的组织下,各系制订了教学大纲,拟定了学生阅读书目,
规定了教学的戏剧片段、独幕剧和多幕剧剧目。

　　1956 年中央戏剧学院附属实验话剧院成立,其宗旨是"发挥教学的实
验室作用,扩大科研和实验领域"。学生既学习昆曲等传统戏剧艺术,也广
泛学习西方戏剧理论与经验。学院于 1950 年代初,一方面选派人员赴苏联
等国学习戏剧,另一方面邀请苏联专家到校系统讲授斯坦尼斯拉夫斯基戏
剧体系。这期间,学院"努力追求在实践中创造中国民族的演剧艺术体系和
戏剧教育体系,注重教学与艺术实践并重"。演出剧目主要有《大雷雨》《一
仆二主》《桃花扇》等。1983 年徐晓钟担任院长后,学院确立了戏剧教育与
创作思想:"坚持现实主义美学原则,重视在更高层次上学习和吸收我国传
统艺术的美学原则和艺术经验,同时重视研究与借鉴外国现代艺术中的一
切有价值的成果。"②

　　通过简要梳理,可以发现,中央戏剧学院不同程度地受到"剧专传统"与
"鲁艺传统"的影响。在新中国成立后的最初三四年,"鲁艺传统"的影响十
分明显。这不仅体现在其演出剧目上,而且在学制、教学方式,乃至教育方
针上都有着明显的"鲁艺"痕迹。1953 年后学院进入正规化办学时期,同时
也是其"探索发展与壮大"的历史时期。这期间,学院系统学习斯坦尼演剧
体系。尽管这一行为对于当时的"中戏"来说,有着某种政治因素,而对国立
剧专而言,则更多地出于艺术取向,但两者却不谋而合。这期间"中戏"明确
提出了"创造中国民族的演剧艺术体系和戏剧教育体系"的目标;同时也强
调研究,注重理论与实践相结合的教学方式;注重基本训练,重视学生的阅
读计划,并给学生开列阅读书目等。这期间的"中戏"同当时的国立剧专,从
教学与研究目标,到具体的教学方式方法等方面取得了很大的一致性,呼应
了剧专的办学传统。

　　进入新时期之后,各种西方现代戏剧思潮涌入中国,再次开阔了戏剧界

① 中央戏剧学院编:《戏剧艺术家的摇篮·中央戏剧学院》,北京,文化艺术出版社,2012 年,
第 76 页。

② 中央戏剧学院编:《戏剧艺术家的摇篮·中央戏剧学院》,北京,文化艺术出版社,2012 年,
第 110 页。

的视野,出现了各种探索性戏剧。正如徐晓钟所说:"国立戏剧专科学校在发展民族戏剧的洪流中应运而生,国立戏剧专科学校的师生,为创造和发展民族的戏剧,继承和发展了现实主义的传统……她所培养的学生已成为我国社会主义民族戏剧的艺术创作骨干,她的优秀传统,浇灌着新中国的戏剧教育。"①进入新时期的"中戏",尤其是在作为剧专第十四届学生的徐晓钟担任院长之后,迎来了其创作与探索的黄金时期。在1980年代,徐晓钟在《桑树坪纪事》等剧的排演中,充分融入了戏曲等民族艺术元素,对新的历史时期话剧的创新进行了成功探索;在传承杨村彬等剧专教师的演剧探索思路与成果的基础上,实现了在新的历史时期的突破。

剧专艺术探索上的主导性目标与多元实验相结合的传统,是以研究为基础的。事实上,对于"剧专传统"的传承,不止于中央戏剧学院等专业院校,还包括北京人艺等剧院。在北京人艺建院60周年学术研讨会上,院长张和平曾说:"早在1956年北京人艺进行12年规划时,总导演焦菊隐就具体建议,'要把北京人艺办成学者型的剧院'"②;并说曹禺也曾明确提出"人艺的演员,应该是学者型的演员"。③自2009年以来,中央戏剧学院表演系也进行了教学改革,要求教师"既是知识渊博的教授,也是舞台上神采飞扬的艺术家",进行"以实践促理论,以创作促教学"的探索。④

四

国立剧专距今已有大半个世纪,其具体的教学方法并不一定适宜于当下的戏剧学校,但是剧专某些优秀的传统仍然值得当下的戏剧教育学习借鉴。首先,教学方式上的"'教、学、做、悟、研'相结合"的剧专传统,仍然有着重要的借鉴意义。当下的戏剧教学同样十分注重加强学生的台词与形体等方面的基本训练。对于表演技术与艺术间的关系,"中戏"表演学教授郝戏认为:"表演技巧是演员依据生活逻辑和情感……是靠演员对生活的正确理解和深入体验才有可能达到的。演员……逐步地深入人物,了解角色的生活,深入到角色的内心世界,真正做到不排'死'戏,而要演'活'人。"⑤这

① 徐晓钟:《梦想的实现》,《剧专十四年》,北京,中国戏剧出版社,1995年,第426页。
② 张和平:《开幕式发言》,《北京人民艺术剧院建院60周年学术研讨会论文集》,北京,中国戏剧出版社,2013年,第3页。
③ 张和平:《开幕式发言》,《北京人民艺术剧院建院60周年学术研讨会论文集》,北京,中国戏剧出版社,2013年,第3页。
④ 郝戏:《"以实践促理论,以创作促教学"之践行——中央戏剧学院〈樱桃园〉表演创作札记》,《艺术教育》2015年第4期,第50页。
⑤ 郝戏:《再论话剧演员的素养》,《戏剧》2015年第1期,第96—97页。

里主要是从演员表演与生活及人物间的关系来谈表演艺术的。对于表演教学与训练，他要求学生每天半个小时台词练习，并进行形体训练和看书。对于演员的素养，他总结道："是演员素质与修养的综合与总合……一个人的素质与修养是需要长期的、持之以恒的积累，不断地学习，不断地汲取各种文化的、社会的、艺术的养分，最终消化吸收，化在自己身上的一种高贵气质。它之所以宝贵，是因为它是隐性的、内在的，看不见，摸不到，装不出来，但却能很强烈地感觉到。"①这里，除"教、学、做"之外，他深刻地指出了看书的重要性，并注重多方面的学习与积累，重视对各种养分的吸收和消化等。然而这里或多或少地包含着某种"悟"与"研"的意味，却并未予以明确提出，且更多的是从演员自身而非表演艺术角度来谈的。为更好地探索表演训练教学，自"2017年起，上海戏剧学院在全国率先引入在国际上被广泛证实对演员训练表演真实性方面行之有效的迈斯纳方法，作为表演专业本科前两学年的重要教学内容"。②"上戏"在表演教学中，不断地探索如何将迈斯纳等新的方法融入各种表演训练教学之中，使之真正地融入训练教学体系之中。但是对于如何引导并加强学生"悟"与"研"等问题，似乎也未引起足够的重视。

如前所说，国立剧专的戏剧教学中，尽可能地为学生营造出某种"悟"的教学情境。随着课程内容建设的日益科学化，戏剧教学的日益精细化，当下的戏剧学校教育似已越来越远离剧专式的"多维合一"的教学方式。"上戏""为刚入校的大一、研一新生开设为期一年的'艺术现场'课，旨在通过大量的阅读、大观摩、讨论、写作，理论与实践相结合，让学生在艺术管理语境中全身心、多角度、多层面地学习、体验艺术管理活动"。③"上戏"开设的"艺术现场"课程，与剧专的"多维合一"式教学方式相似，具有某种相似的教学目的和教学效果，但是该门课程却主要针对"艺术管理"专业学生开设，而不含表导演专业学生。当然，剧专的这一教学传统，是在特殊年代教学资源短缺情况下形成的，具有某种历史特殊性；但是作为一种教学方式，其价值意义却是毋庸置疑的。剧专"教、学、做、悟、研"中的"研"，并非指学生单纯地对演出人物或表演理论的研究，而是指学生在"教、学、做"的过程中，在"悟"的基础上，对自我表演技术与艺术的总结性分析与提升。戏剧教学过程中，"教、学、做"仅仅是必要的基础阶段，而"悟"与"研"方才是学生表演

① 郝戎：《再论话剧演员的素养》，《戏剧》2015年第1期，第98—99页。
② 马玥：《迈斯纳方法对于演员训练的优势和待补充空间》，《戏剧艺术》2021年第2期，第103页。
③ 黄墨寒：《上海戏剧学院"艺术现场"课程探索》，《艺术教育》2013年第9期，第108页。

技术与艺术的升华阶段。然而遗憾的是,当下的戏剧教学中,似乎对于剧专的这一教学传统重视不够。

其次,艺术探索上的"主导性目标与多元化探索相结合"的剧专传统,对当下的戏剧教育界和创作界仍然具有重要的启示意义。剧专在艺术探索上是以民族表演体系为主导性目标的,并在此基础上进行了多种实验探索。近些年出现的郝戎的《中国演剧体系构想》、吕双燕的《中国学派话剧演剧体系的探索与成就》等论文,在讨论民族演剧体系时,对国立剧专的探索成果明显重视不足。廖奔、刘彦君在《中国演剧体系的探索及其终结》一文中,重点提及了余上沅的研究,但其聚焦点更多的是余上沅国剧运动时期的研究,而非剧专的演剧探索。这一情况无疑与学术界一直以来对国立剧专的研究重视不够有着直接关系。

廖奔、刘彦君在前文中提出,中国演剧体系的探索在新世纪的戏剧舞台实践已终结。他们认为:"网络化/全球化时代要求人们具备全球意识和世界眼光,多元文化的交流与碰撞也要求戏剧打破单一、封闭的壁垒而趋于协同化。"①他们的依据主要在于,当下"一戏一风格"的舞台理念,"几乎支配着中国当代戏剧每一位导演,没有学派、没有体系,有的只是各自的实践。或许有一些导演有着自己明确的风格追求与理性探索,但他们都无法代表中国演剧,更何谈代表中国体系,他们甚至连一致性的流派、学派都无以形成"。②

中国演剧体系的命题已终结于新世纪的戏剧舞台实践,主要是对当下话剧舞台实践的一种事实性总结,而并非学术上的价值判断。不过有一点是可以肯定的,即在网络化、全球化时代,演剧的观念与实践更趋多元化和复杂化。尽管"话剧的民族化任务,基本上已经解决了,它今后工作主要任务就是推动中国戏剧走向现代化"③,但并不意味着创作中可以无视民族性或民族化问题了。事实上,近年来随着商业性民营剧团的介入,尽管戏剧市场得以"快速扩张",而舞台创作的同质化、无根化现象却十分明显。宋宝珍认为,2012 年的小剧场舞台上出现了大量的"'恶搞+段子'、'恋情+段子'、'荒诞+穿越'、'流行+戏仿'等模式化创作,趋同化表演趋势。与以往小剧场的先锋性、实验性不同,在商业化的小剧场里,代之而起的是世俗的价值观、无关哲学的人生判断,甚至是犬儒主

① 廖奔、刘彦君:《中国演剧体系的探索及其终结》,《戏剧》2020 年第 3 期,第 58 页。

② 廖奔、刘彦君:《中国演剧体系的探索及其终结》,《戏剧》2020 年第 3 期,第 57 页。

③ 董健:《现代意识与民族戏曲——回答安葵、傅谨先生的批评》,《戏曲研究》2002 第 3 期,第 130 页。

义的调侃"①。在谈到新世纪戏剧舞台创作时,著名导演王晓鹰提出,舞台创作中应当思考"能否通过有创意的、整体性的舞台艺术形象触动观众的情感、震撼观众的心灵? 进一步说,能否有意识地追求我们民族艺术的风采? 能否在更高层次上体现我们民族戏剧的神韵? 能否由此而逐渐形成一种植根在中国文化艺术土壤之中的整体性的舞台意象创造?"②在他看来,创造出浸润着民族意味的戏剧形式,仍然是当下中国话剧舞台所缺乏并应当努力的目标。

显然,当下的戏剧舞台实践,不是不需要民族演剧体系的探索,恰恰更需要注意艺术探索上的主导性目标(民族演剧体系的探索)与多元实验相结合,需要认真研究和传承"剧专传统"。一方面当使小剧场回归其实验探索的本质,另一方面当理顺小剧场与大剧院之间的关系。在小剧场舞台上经过观众检验的实验成果,经过舞台积淀,即可成为大剧院不断吸纳的新的艺术养分。这也是戏剧发展的主导性目标与多元实验相结合的某种具体体现。因前者,艺术探索不至于无序化和无根化,因后者,艺术探索不会流于简单化;前者赋予了艺术探索的动力和目标,后者则赋予了艺术探索的活力。传统是潜在的,未被激活的传统是"死的"与无价值的。戏剧界当认真研究国立剧专及其传统,并有选择性地予以传承与发扬。这是戏剧学术研究的需要,更是克服当下戏剧舞台实践"无根化"困境的内在需求。

① 宋宝珍:《现实失语与娱乐沉迷——关于新世纪小剧场戏剧的思考》,《中国戏剧》2012 年第 8 期,第 44—45 页。
② 王晓鹰:《"新时期""新世纪""新时代"——关于中国原创戏剧"创新"话题的再思考》,《中国戏剧》2018 年第 9 期,第 5 页。

主要参考文献

一、部分著作

1. 《表演艺术论文集》,江安,国立戏剧专科学校,1941 年。

2. 《洪深文集》,北京,中国戏剧出版社,1959 年。

3. 《剧专十四年》,北京,中国戏剧出版社,1995 年。

4. 《情系剧专》,国立剧专在粤校友,1997 年。

5. 《田汉全集》,石家庄,花山文艺出版社,2000 年。

6. 《戏剧魂——应云卫纪念文集》,应云卫纪念文集编辑委员会,2004 年。

7. 陈白尘、董健主编:《中国现代戏剧史稿》,北京,中国戏剧出版社,1989 年。

8. 陈大悲:《爱美的戏剧》,北京,晨报社,1922 年。

9. 董健、马俊山:《戏剧艺术十五讲》,北京,北京大学出版社,2006 年。

10. 冯叔鸾:《啸虹轩剧谈》,上海,中华图书馆,1914 年。

11. 葛一虹主编:《中国话剧通史》,北京,文化艺术出版社,1997 年。

12. 韩日新编:《陈大悲研究资料》,北京,中国戏剧出版社,1985 年。

13. 洪深:《抗战十年来中国的戏剧运动与教育》,上海,中华书局,1948 年。

14. 胡导:《戏剧表演学》,北京,中国戏剧出版社,2018 年。

15. 胡星亮:《二十世纪中国戏剧思潮》,南京,江苏文艺出版社,1995 年。

16. 黄佐临:《我与写意戏剧观》,北京,中国戏剧出版社,1990 年。

17. 贾冀川:《二十世纪中国现代戏剧教育史稿》,北京,中国戏剧出版社,2006 年。

18. 焦菊隐:《焦菊隐文集》第 2 卷,北京,文化艺术出版社,1988 年。

19. 李乃忱:《国立剧专史料集成》(上、中、下),北京,中国戏剧出版社,2013 年。

20. 李晓主编:《上海话剧志》,上海,百家出版社,2002 年。

21. 林洪桐:《表演训练法:从斯坦尼到铃木忠志》,北京,北京联合出版公司,2017 年。

22. 凌飞、凌丽编：《风：凌子风自述》，南昌，二十一世纪出版社，2015 年。

23. 刘润为主编：《延安文艺大系·文艺史料卷》，长沙，湖南文艺出版社，2015 年。

24. 吕晓明：《张骏祥传》，上海，上海人民出版社，2010 年。

25. 马俊山：《演剧职业化运动研究》，北京，人民文学出版社，2007 年。

26. 任文主编：《永远的鲁艺》，西安，陕西师范大学出版社，2014 年。

27. 石曼：《重庆抗战剧坛纪事》，北京，中国戏剧出版社，1995 年。

28. 宋宝珍：《残缺的戏剧翅膀》，北京，中国传媒大学出版社，2002 年。

29. 田本相、张靖：《曹禺年谱》，天津，南开大学出版社，1985 年。

30. 田本相主编：《中国现代比较戏剧史》，北京，文化艺术出版社，1993 年。

31. 王宏韬编：《叶子》，北京，北京十月文艺出版社，1992 年。

32. 王坤：《演员主体意识的觉醒》，上海，中西书局，2015 年。

33. 王培元：《延安鲁艺风云录》，桂林，广西师范大学出版社，1999 年。

34. 吴光耀：《西方演剧史论稿》，北京，中国戏剧出版社，2000 年。

35. 吴晓邦：《吴晓邦舞蹈文集》，北京，中国文联出版社，2007 年。

36. 夏衍：《夏衍全集》第 3 卷，杭州，浙江文艺出版社，2005 年。

37. 向培良：《中国戏剧概评》，上海，泰东书局，1929 年。

38. 谢增寿、张祐元：《流亡中的戏剧家摇篮——从南京到江安国立剧专的研究》，成都，天地出版社，2005 年。

39. 熊佛西：《熊佛西戏剧文集》（下），上海，上海文艺出版社，2000 年。

40. 徐卫宏主编：《表演学文选》，北京，中国戏剧出版社，2004 年。

41. 徐晓钟：《向表现美学拓宽的导演艺术》，北京，中国戏剧出版社，1996 年。

42. 阎折梧主编：《中国现代话剧教育史稿》，上海，华东师范大学出版社，1986 年。

43. 杨邨人：《中国现代艺术史》，上海，良友图书公司，1936 年。

44. 杨村彬：《导演艺术民族化求索集》，北京，中国戏剧出版社，1991 年。

45. 杨尚昆：《欧阳予倩全集》，上海，上海文艺出版社，1990 年。

46. 余上沅：《余上沅戏剧论文集》，武汉，长江文艺出版社，1986 年。

47. 余上沅编：《国剧运动》，上海，新月书店，1927 年。

48. 郁振华：《人类知识的默会维度》，北京，北京大学出版社，2012 年。

49. 袁国兴主编：《清末民初新潮演剧研究》，广州，广东人民出版社，2011 年。

50. 张骏祥：《张骏祥文集》（上），上海，学林出版社，2010 年。

51. 张余：《余上沅研究专集》，上海，上海交通大学出版社，1992年。

52. 赵莱静、杨乡编：《杨村彬艺术世界》，上海，上海文艺出版社，1995年。

53. 中央戏剧学院编：《戏剧艺术家的摇篮·中央戏剧学院》，北京，文化艺术出版社，2012年。

54. 朱栋霖、周安华主编：《陈瘦竹戏剧论集》，南京，江苏教育出版社，1999年。

55. ［英］彼得·布鲁克：《敞开的门：谈表演和戏剧》，于东田译，北京，新星出版社，2007年。

56. ［英］格林·威尔逊：《表演艺术心理学》，李学通译，上海，上海文艺出版社，1989年。

57. ［美］莱纳德·佩蒂特：《"迈克尔·契诃夫方法"演员手册》，李芊澎译，北京，中国戏剧出版社，2018年。

58. ［日］濑户宏：《中国话剧成立史研究》，陈凌虹译，厦门，厦门大学出版社，2015年。

59. ［苏］斯坦尼斯拉夫斯基：《斯坦尼斯拉夫斯基全集》（第1—6卷），郑雪莱等译，北京，中央编译出版社，2011年。

60. ［美］乌塔·哈根、哈斯克尔·弗兰克尔：《尊重表演艺术》，胡因梦译，北京，世界图书出版公司，2014年。

二、部分论文

1. 陈大悲：《十年来中国新剧之经过》，《晨报》1919年11月16日。

2. 陈永倞：《怀念》，《戏剧》1996年第3期。

3. 陈治策：《母校七周年之际》，《国立戏剧专科学校校友通讯月刊》1942年10月第4卷第1期。

4. 丁芳芳：《余上沅抗战戏剧社会教育观的再解读》，《首都师范大学学报》2018年第6期。

5. 段丽：《从"黄万张剧院"到"上海观众演出公司"》，《戏剧》2013年第4期。

6. 段绪懿：《论国立剧校之演剧类型》，《四川戏剧》2015年第3期。

7. 傅学敏：《1935—1937：国立戏剧学校在南京》，《戏剧》2019年第4期。

8. 顾仲彝：《中国新剧运动的命运》，《新月》1932年8月第4卷第1期。

9. 郝戎：《再论话剧演员的素养》，《戏剧》2015年第1期。

10. 郝戎：《中国演剧体系构想》，《戏剧》2021年第2期。

11. 何之安：《国立剧专五迁琐记》，《戏剧》1996年第3期。

12. 洪深：《从中国的新戏说到话剧》，《现代戏剧》1929 年 5 月第 1 卷第 1 期。

13. 黄墨寒：《上海戏剧学院"艺术现场"课程探索》，《艺术教育》2013 年第 9 期。

14. 黄远生：《新剧杂论》，《小说月报》1914 年 1—2 月第 5 卷第 1、2 期。

15. 剑云：《挽近新剧论》，《鞠部丛刊》，上海交通图书馆 1918 年版。

16. 蒋观云：《中国之演剧界》，《新民丛报》1904 年第 3 卷第 17 期。

17. 蒋廷藩：《我的舞台美术启蒙老师张骏祥》，《戏剧》1996 年第 2 期。

18. 焦菊隐：《关于〈哈姆雷特〉的演出》，《国立戏剧专科学校校友通讯月刊》1942 年 5 月第 3 卷第 7 期。

19. 康世明：《国立剧专在四川的抗日救亡活动》，《四川戏剧》1994 年第 2 期。

20. 李乃忱：《佐临和丹尼老师在国立剧专》，《戏剧》1996 年第 3 期。

21. 廖奔、刘彦君：《中国演剧体系的探索及其终结》，《戏剧》2020 年第 3 期。

22. 刘厚生：《抗战时期的重庆话剧》，《文艺报》2005 年 9 月 22 日。

23. 刘厚生：《他为中国话剧带来清新之风——怀念我敬爱的张骏祥老师》，《上海戏剧》2011 年第 1 期。

24. 马玥：《迈斯纳方法对于演员训练的优势和待补充空间》，《戏剧艺术》2021 年第 2 期。

25. 蒲伯英：《我主张要提倡职业的戏剧》，《戏剧》1921 年 9 月第 1 卷第 5 期。

26. 沈起予：《演剧的技术论》，《沙仑》1930 年 6 月第 1 卷第 1 期。

27. 沈蔚德：《回忆〈蜕变〉的首次演出——兼论关于〈蜕变〉的评价问题》，《新文学史料》1978 年第 1 期。

28. 史东山、江村等：《一个较完备的演剧规程的拟议》，《天下文章》1944 年 1 月第 2 卷 1 期。

29. 宋宝珍：《现实失语与娱乐沉迷——关于新世纪小剧场戏剧的思考》，《中国戏剧》2012 年第 8 期。

30. 宋春舫：《戈登格雷的傀儡剧场》，《新青年》1920 年 1 月第 7 卷第 2 号。

31. 汪优游：《我的俳优生活》，《社会月报》1934 年 6 月第 1 卷第 1 期。

32. 王晓鹰：《"新时期""新世纪""新时代"——关于中国原创戏剧"创新"话题的再思考》，《中国戏剧》2018 年第 9 期。

33. 王晓鹰：《舞台意象与表现》，《戏剧》1995 年第 1 期。

34. 魏灵格：《小剧院的基本条件——表演艺术》，《北平小剧院院刊》1933年11月第7期。

35. 夏衍：《论"此时此地"的剧运——复于伶》，《剧场艺术》1939年7月第7期。

36. 熊佛西：《写给一位戏剧青年》，《戏剧岗位》1941年9月第3卷第1—2期合刊。

37. 颜翰彤(刘念渠)：《还得再努力些——〈哈姆雷特〉演出简评》，《新华日报》1942年12月21日。

38. 姚时晓：《回忆延安鲁艺时的二、三事》，《戏剧艺术》1978年第1期。

39. 张庚：《论边区剧艺和戏剧的技术教育》，《解放日报》1942年9月11日至12日。

40. 张庚：《目前剧运的几个当面问题》，《光明》1937年5月第2卷第12号。

41. 张逸生、金淑之：《在国立剧校两年》，《戏剧》1996年第3期。

42. 赵星：《国立剧专十四年：余上沅戏剧教育实践初探》，《戏剧艺术》，2012年第3期。

43. 钟敬之：《延安鲁迅艺术学院概貌侧》，《新文学史料》1982年第2期。

44. 周安华：《陈瘦竹戏剧教育思想初探》，《戏剧》2020年第5期。

45. 周牧：《为中国戏剧奉献一生的余上沅先生》，《戏剧》1996年第2期。

46. 朱栋霖：《陈瘦竹对中国现代戏剧理论研究的贡献》，《中国现代文学研究丛刊》1991年第3期。

索　引

（一）人物

C

曹禺　1－3,7,16,17,25,26,28,72,
115,116,118,119,125,127,131,
147,148,153－155,160,187,195,
197－200,203,207,215－217,
223,228,233

陈大悲　22－24,27,30,35,37,38,
51,54－57,61,64－68,72,74－
78,81,93－95,108,109,167,195

陈白尘　16,82,85,108,228

陈瘦竹　7,16

陈鲤庭　15－17,26,61,126,172,
187,214,216,222,228

陈凝秋　25,82

陈治策　7,15,16,19,26,80,85,96,
108,113,115,124,137,139,140,
148,151－158,176,192,198,200－
202,210,211,215－218,223,225

D

丁西林　25,54,79,80

F

冯叔鸾　20－22,33－35,48

G

戈登·克雷　55,154,195,199,221

顾仲彝　68,80,163,187

谷剑尘　25,57,68,84,85,89,90,
203,217

郭沫若　23,27,54,77

H

贺孟斧　26,62,81,109,154,168,
169,214,228

洪深　8,15－17,20－23,25,26,30,
38－40,51,52,54,55,57－59,61,
62,64,66,68,69,73,77,82,83,
86,90,122,123,131,139,153,
154,187,195,215,218－223

胡导　185,190

J

金山　72,215

金韵之　16,17,26,28,118,119,
122－124,155－157,187,195－
198,210,216,228

焦菊隐　15－17,19,20,26,108,
126,131,138,139,148,149,151,
153－155,158,159,161,187,192,

199,203,204,217 - 223,227,233

L

莱因哈特　42 - 44,109,195

李健吾　25,72,156,185 - 187,189,
193

梁实秋　17,45,203

刘念渠　170,203,204,214

M

马彦祥　2,15,19,69,85,125,207,
217,218

梅耶荷德　109,154,157,199

O

欧阳予倩　24,25,34,39,51,53,54,
57 - 59,62,64,68 - 70,72,99,
110,222,223,232

P

蒲伯英　23,37,66,72,74,76,195

S

斯坦尼斯拉夫斯基　61,81,123,
124,154,169,175,179,200,232

史东山　109,172,216

宋春舫　51,54 - 56

W

瓦赫坦戈夫　157

王泊生　24,25

王家齐　16,19,26,71,81,108,129,
148,157,168,169,200,201,217,
218

王瑞麟　77,168,170

吴仞之　187

吴晓邦　50,157,159,160,187,189,
191

T

田汉　23 - 25,27,39,54,55,59,62,
77,79 - 83,131,203,213,219,
222,223

X

向培良　24,25,40,57,60,109

熊佛西　11,12,20,24 - 28,40,45,
50,57,66,71,73,76,78 - 80,83,
85,96,99,108 - 111,162 - 172,
195,211,228

徐半梅　37,56,65,67

许幸之　184,187,189,191

Y

阎哲吾　4,16,17,82,84,85,87 -
91,114,122,157,198,201,217

杨村彬　7,16,26,50,62,80,81,
108,149,153,154,157,158,161,
168 - 170,201,202,210,211,217 -
223,227,228,233

应云卫　68,72,116,131,215

于伶　72,185 - 187,193,214

余上沅　2,3,6 - 9,11 - 13,15 - 20,
24 - 26,29,40 - 50,56,57,62,64,
66,71,73,77 - 80,83,93,95,96,
108 - 111,113 - 116,119 - 122,
124 - 128,130 - 132,139,142 -
155,157 - 160,162 - 172,180,

181,183,195,198,200,204 - 218,
222,223,226 - 231,235

袁牧之 25,58,122,214,215

Z

张庚 56,75,175 - 179,182,214,
215

张骏祥 3,16,17,20,26,108,125 -
127,129,131,134,147,153 - 157,
172,183,184,199,200,202,204,
207,217,222,223,227,228

章泯 15 - 17,25,26,61,77,78,81,
108,109,126,153,167 - 169,187,
214,216

赵丹 27,61,126,214

赵铭彝 4,81,82

赵太侔 17,24,25,38,41,44 - 47,
49,73, 77 - 79,86,95,96,163,
164,166 - 169,195

郑君里 25,82,85,109,172,216,
228

郑正秋 21,48,52,65

周剑云 21,22,32,34 - 36,61,65,
67,70

朱端钧 69,187

朱穰丞 51,58,59

朱双云 30

(二) 剧目

A

《阿 Q 正传》 89,128,190,191,
218,219,228

《爱人如己》 7,115,217

《奥赛罗》 127,147,208,209,218

B

《北京人》 126,133,134,147,148,
155,157

C

《茶花女》 50,71,111,166

《愁城记》 134

《从军乐》 44,50,62,149,150,157,
158,165,218,220,227,228

D

《大地回春》 133

《大雷雨》 26,61,203,214,218,232

《镀金》 115

F

《放下你的鞭子》 207

H

《哈姆雷特》 139,147,149,153,159,
200,203,204,207,218,220,221

《黑奴吁天录》 22,74

《华伦夫人之职业》 37,55

J

《寄生草》 69

K

《咖啡店之一夜》 77

L

《雷雨》 25,185,215

M

《名优之死》 82,83

N

《南归》 82,111

《娜拉》 26,61,214

Q

《钦差大臣》 26,61,115,178,214

《秦良玉》 211

《清宫外史》 121,189

R

《日出》 19,126,133,136,147-149,155,178,185,201,207,215,218-220

S

《少奶奶的扇子》 51,57,58,61,68

《视察专员》 111,119-121,126,153,210,218

《苏州夜话》 82

T

《蜕变》 133,135,157,200,202,228,229

W

《伪君子》 71

《威尼斯商人》 6,89,126,207,218,229

《雾重庆》 202

X

《西哈诺》 69

《蟋蟀》 80

Y

《杨贵妃》 41,44,49

《压迫》 50,71,89,167,189

《一片爱国心》 89,163

《以身作则》 156,157,202

《罂粟花》 189

《英雄与美人》 56,67,68,75,77,88

《幽兰女士》 67

《原野》 148,155,191

《岳飞》 25,62,121,149,202,218,220,222,228,229

Z

《赵阎王》 77,114

《这不过是春天》 25

《正在想》 116,203,218

《装腔作势》 189

(三) 团体名称

B

北京艺专戏剧系 73,77-80,83,93,109,110,145,150,166-169,195,198

北平大学艺术学院戏剧系 24,28,71,78-80,83,93,95,96,110,154,163,169,196

北平小剧院 50,66,71,144,163,166,169,214

C

春柳社　31,34,53

F

复旦剧社　59,69

G

国立剧专　1－18,27－30,50,51,
62,63,83,89,92,93,96,101,103,
108－111,113－116,118－125,
127－132,134,138,140－143,
145－160,162,165,169－184,
186－190,192－194,196－198,
201,202,204－209,211,213－
218,220,221,223－236

国立戏剧学校　1,5,7,8,13－15,
18,26,93,111,112,114,115,119,
120,126,128,131,132,134,136,
137,141,145,146,153,163,169,
172,180,183,198,200,205－207,
213,226,227

H

华光剧专　26,162

J

剧专剧团　126,136,141,143,147,
150－152,176,192,193

L

鲁艺　5,11,12,26,162,173－183,
225,231,232

M

民众戏剧社　54,66

摩登剧社　82

N

南国社　55,59,81－83,90

南开剧社　66

R

人艺剧专　23,24,26－28,38,74,
75,77－79,81,83,93－96,108,
111,112

S

山东民众教育馆　85－89

上海剧艺社　72,183,185,187

四川省立戏剧教育实验学校　163,
166,169－172

T

通鉴学校　21,22,24,26,73－75,
77,83,93

X

晓庄剧社　90,91

辛酉剧社　58,59

新中华剧社　67

Y

艺术剧社　5,59,60

Z

中法剧艺学校　11,12,26,162,

183－193

中法剧艺社　187,190－192

中央青年剧社　134,163

（四）概念与术语

A

爱美剧　20,22,23,30,35,37,38,
54－57,66－68,74,196

B

表演体系　105,108,123,129,148,155,
177,207,214,217,222,226,235

G

国剧　20,25,29,38,40－50,61,78,
79,95,143－145,149,150,157－
160,162,164－168,170,172,188,
198,212,213,216

国剧运动　12,25,38,40－42,44－
50,57,62,78,95,143,144,149,
157,163－165,169,170,235

J

街头派　11,146,173,180－183,
194,204,205,208,210－213

M

民族形式　39,222,223

W

文明戏　20－24,26,27,29－38,40,
48－54,56,57,64－67,69,70,77,
93,95,96,108,163,164

文艺整风　173

为国储才　147,150,205,212,213

S

斯坦尼体系　12,122－124,129,
148,156,157,179,196,214－217,
219,221,222,228

T

体验　61,105,112,114,123－125,
127,138,155,156,178,199,200,
213,214,216,233,234

X

学院派　11,129,130,140,141,146,
150,170,173,176,180－183,194,
204－206,208－213

Y

演剧体系　12,25,81,108,149,156,
169,170,183,194,212,213,221－
224,227－229,232,235,236

后　记

　　正如笔者在本著绪章所说,国立剧专建校时,正值曹禺剧本文学横空出世,而话剧界致力于提高演剧艺术之时,也是话剧演出开始走向职业化道路之时;同时还是民族危机日益严重,倡导国防戏剧运动之时。1935年前后,无论从话剧艺术发展来看,还是就民族与国家的需求而言,都是中国现代话剧发展史上的一个关键时期。适逢其会成立的国立剧专,注定了要肩负起历史赋予她的使命,同时也注定了其任务的艰巨、命运的曲折与坎坷。剧专十四年历程中几乎囊括了当时中国著名的戏剧家,他们或久或暂地执教于剧专;陆续从该校走出的近千名学生也成了中国话剧事业的骨干。剧专对于中国现代话剧与话剧教育发展的重要性,是毋庸置疑的。

　　进入新时期后,剧专师生等亲历者撰写了大量的回忆性文章。这些文章为剧专研究提供了丰富的史料,同时也为读者营造了某种"现场感",富于鲜活可感的生命质地,某种程度上拉近了研究者与剧专之间的历史距离。与此同时,一批国立剧专的文献资料及围绕剧专展开研究的学术论文也陆续出版和发表。这些成果为国立剧专研究奠定了坚实的基础。

　　本著是国家社科基金后期资助项目(22FYSB037)的研究成果,在此对各位匿名评审专家的肯定和建议表示感谢。不经意间,我从事学术研究已有二十多年,尽管研究上仍不脱稚嫩,一路走来却离不开诸多师友的帮助。我的硕导是西南师范大学(西南大学)的胡润森教授,胡老师给予了我最初的学术启迪。我的博士生导师和博士后合作导师分别是南京大学的周安华教授和苏州大学的朱栋霖教授。在此对他们表达我最诚挚的谢意! 感谢他们在学术上对我的指导和帮助!

借本著出版之际，我还要对成都大学社科处、成都大学文学与新闻传播学院的领导和同事表示感谢，他们的帮助使本课题的申报和本著的出版顺畅无碍。感谢上海交通大学出版社樊诗颖老师，她的专业能力和敬业精神令我感佩！

感谢我的妻子熊岚女士，她的理解和包容使本著的研究和撰写得以顺利完成！

袁联波

2024 年 10 月 2 日